給錦玲、思遠、思琪

白景歸西山，碧華上迢迢。
今古何處盡，千歲隨風飄。
海沙變成石，魚沫吹秦橋。
空光遠流浪，銅柱從年消。
<div align="right">——李賀《古悠悠行》</div>

# 詩影流光錄
## 張五常攝影全集

# THE ART OF LIGHT
Photo Realism–Impressionism–Expressionism
Essays in the Art of Light

The Complete Photographic Works of
Steven N. S. Cheung

ARCADIA PRESS
花千樹

# 前言：攝影是光的藝術

這集子裡的三百七十幀攝影作品全部是用膠卷攝得的。以藥膜感光這門視覺藝術當然不始於我，但我是其中最後一個。想當年，技術上好些西方的專家比我高明——例如色彩作品的色調分離當年我知難而退——但對攝影最重要的光的處理我比他們弄出更多的變化，算是有一家之術了。這是指以藥膜感光這門玩意。我是個古人，數碼攝影沒有跟進過。今天，我弄不清楚究竟是攝影遺棄了我，還是我遺棄了攝影。

回顧平生，我嘗試過的事項無數，其中拿得出來炫耀一下的有五項之多：經濟學、收藏、散文、書法、攝影。經濟學我下過的心血最多，今天看是我唯一的可以歷久傳世的玩意了。收藏是我最有成就的玩意，今天要把藏品放進一家博物館去，把門票的收入減除營運費用捐出去給窮孩子讀書。散文是為了抒情，或讓我偶爾發一下牢騷。書法是在家中大揮幾筆的消閑，其作品賣得起錢是因為購買的人知道我要把錢捐出去。亂寫一通而還可以掛在牆上欣賞的書法我嘗試了多年，今天算是有點成績了。攝影呢？撫心自問，這是我唯一的有點天賦的造詣。在荒郊攝取有詩意的作品沒有人可以比我快——這是從事藝術攝影的朋友公認的。應該是遺傳的吧。我的女兒完全不懂攝影也有人出錢請她拍攝！

一九五五年，我十九歲，一位名為關大志的攝影天才給我買了一部二百港元的祿來福來舊相機，教了我半個小時，嘗試兩膠卷——按快門二十四次——我就獲得兩幀作品入選香港的國際攝影沙龍，而且兩幀都被刊在該年的年鑒上。其後我認真地跟關兄搞了兩年沙龍攝影。

一九五七年的夏天到了加拿大的多倫多，因為沒有學校收容，我研究燈光人像，也繼續搞攝影藝術。很困難，因為我對沙龍的作品厭惡，找尋新的路向舉步維艱。話雖如此，我偶有佳作，可惜加拿大的作品今天遍尋不獲。在多倫多我在一家專業的人像攝影室工作了幾個月，學得的人像光法可見於三十多年後我替弗里德曼等人拍攝的作品。

一九五九年我進入了洛杉磯的加州大學，當然要放棄攝影了。然而，一九六四年，因為花了兩年時間也找不到適意的博士論文題材，我拿着照相機天天到一個校園鄰近的小園林靜坐了個多月，以光寫意，攝得的多幀作品在加大展出，一下子成了名。一九六五年被邀請到三藩市的 Sierra Club 展出。其後一九六七年初在加州的長灘藝術博物館展出，報章大事報道，來自遠方的觀眾多，展期兩次延長。其間，當代的藝術大師 Andy Warhol 也來參觀，在我放在那裡的

5

留言冊子上大書 "WONDERFUL!" 一個字。

長灘藝術博物館的館長說快要建新館，要求我提供一組新作為他開新館時的主要展出。於是，一九六七年的秋天我跑到美國的東岸，日以繼夜地拍攝了兩個星期，得心應手，以為大功告成了，殊不知駕車到紐約的唐人街去吃一碗麵，不到三十分鐘，車內的所有物品被盜光了。

我再從事攝影這項玩意是二十年後，回到了香港，在馮漢復位於九龍尖沙咀的攝影室從事我曾經在多倫多作為職業操作的燈光人像，其中我替弗里德曼攝的那一幀，弗老說他永遠不會給媒體另一張他的照片。於是，這幀弗老之作今天在整個地球的網上紛紛出現。一九九二年，我跟簡慶福、陳復禮、何藩這三位一九五五年認識的影友在香港舉行四友攝影聯展，轟動一時。轉入了新世紀，我先後在上海的一個商場與杭州博物館舉行個展。後者的參觀人數逾三十萬，據說是一個紀錄。不一定作得準，因為我在同一場地也展出約二百方清代宮廷的壽山石印章。

我對色彩的感受不怎麼樣，但對光卻很敏感。後者主要是源於七歲在廣西逃難時，因為染上了瘧疾，有一段時期每天的黃昏我獨自在荒野細察夕陽西下時光在各種不同物體上的變化。一九五五年研習攝影時學的光法是沙龍傳統的，一九五八年在多倫多操作人像攝影用的光法是西方傳統

的，但一九六四年在洛杉磯加大鄰近的小園林拍攝時用的光法卻是廣西荒野見到的了。我曾經為在廣西見到的光寫下《光的故事》，今天放在這集子的最後作為附錄。到了本世紀初期，我轉用色彩膠卷作戶外攝影，用的光法也是廣西荒野見到的。

當年在洛杉磯加大，用該校的暗室（即黑房）操作黑白作品，我想出一種處理沖洗膠卷的方法，然後在放大機的鏡頭下，用黑紙鑽一小孔，把光一筆一筆地畫在相紙上。這真的是以光作畫，其弱處是不容易弄出兩幅完全一樣的作品，其妙處是佳作天成，讓一些觀者看得流下淚來。是的，當年在加大，每次我要到暗室操作，必有同好者要求參看我怎樣以光一筆一筆地畫。

彩色攝影的盛行是我離開了加大好些年的時候了。我轉用彩色，先是八十年代初期我嘗試了一膠卷，獲得《小粉紅花的夢》（169 頁）與《缺月疏楓》（292 頁）這兩幀佳作。這兩幀作品是用我自己想出來的拍攝方法，今後恐怕要失傳了。跟着在攝影室操作燈光人像。大事轉到郊外操作則要到二〇〇三才開始，不到兩年我攝得足夠的作品出版了七本攝影集！因為彩色攝影再不能用黑白膠卷與放大的沖洗方法，我又想出了新的法門——那是在拍攝曝光時出術了！今天，膠卷已遭淘汰，我是怎樣出術的不教也罷。

攝影算是一門藝術嗎？這個問題

歷來有爭議。從我處理的方法看，無疑是。問題是到了科技超凡的今天，以數碼處理光是否藝術，我不知道。

這本厚厚的集子我選三百七十幀作品放進去，其中遺失了多倫多的幾幀佳作是令人遺憾的。來來去去都是以光作畫，除了燈光人像那一組，其他十之八九皆出術。美國曾經出現過一個攝影派，認為出術的攝影作品不是藝術。真是愚蠢的思維——天下何來毫不出術的藝術了？

還要說的，是我認識的所有從事藝術攝影多年的朋友，到最後，總要出版起碼一本收集自己的作品的書。這方面我是最幸運的，因為等到今天用數碼科技處理印製，其效果跟原作看不出分別，遠勝此前我出版過的所有攝影集。天助我也！

最後，我要給同學們指出一項有趣而又重要的觀察。本集子開頭選出的那十幀初期作品，自己認為可以出版的，六十多年前我要花兩年時間才攝得。但十五年前我攝得的那組題為《寂寞開無主》的十四幀梅花作品，藝術與情感的表達皆比那組初期作品高多了，拍攝的總時間只用了兩個小時！另一方面，五十多年前我寫博士論文《佃農理論》用了八個月，老師們說是奇蹟地快，後來再多用一年增加資料與修改才出版成書，合共用了二十個月。然而，要是今天再要我寫《佃農》那個水平的作品，不是不可以，而是四十個月不可能寫出來。

上述的兩個例子是說，藝術是感情表達的玩意，只要作者掌握着足夠的技術，感情的表達是孫過庭說的老而愈妙的。體力與智力在藝術創作上不重要。然而，作為一門科學的經濟學是另一回事。考證的事實細節多，資料的考查複雜，需要的體力會因為年歲的增加而遞減，而反覆推理需要的思維是老而愈弱了。人的生命就是這樣的吧。

我認為任何藝術作品，不管用什麼媒介，如果不能觸動觀者或聽者的內心深處的和弦，就算不上是藝術。我也認為作為藝術媒介，攝影不是畫面的藝術，而是光的藝術。

以光作畫，到了從心之年，我只是拿着照相機走進園林中，看着光在物體上的變化，腦中浮現着中國古代的詩詞，沒有什麼明確的文字，只是感受着自己是個詩人，彷彿見到一首詩就把快門按下去。是的，六十歲過後，我對鏡頭變化與膠卷感光的掌握達到了不見古人之境。

這集子裡的好些作品，下面都附着一些詩人寫下的句子。這些句子的一些是我選的，但這項工程的主要貢獻者，是周燕。愛倫坡說，人與人之間的內心深處必有和弦。古時的人怎樣看，今天的人怎樣看，男、女、長、幼怎樣看，只要作品能觸動這和弦，其感受都是一樣的。

張五常

二〇二〇年四月二十九日

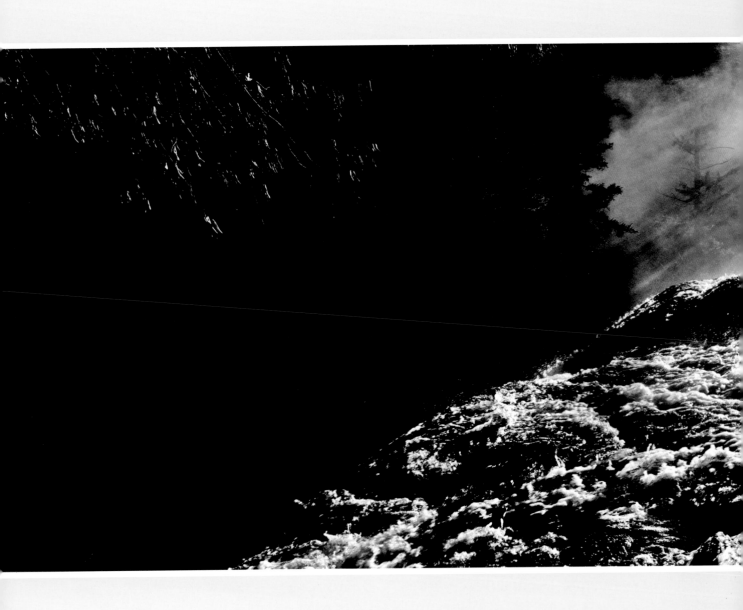

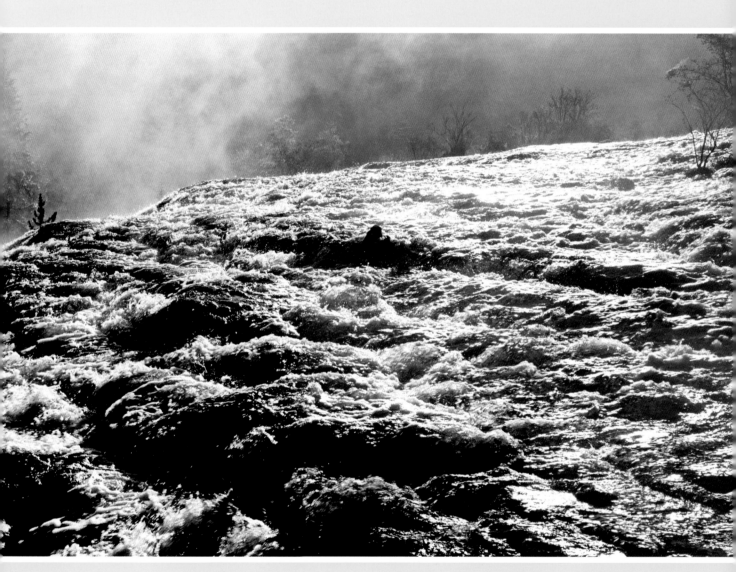

子在川上曰：逝者如斯夫！——《論語》

# 目錄

# 第一組：早年作品（十幀）

這組作品攝於一九五五至一九五七年，是在香港攝的——楓葉那幀是一九五七年攝於加拿大。主要是為參加沙龍展覽而攝。雖然沒有一般沙龍作品那麼俗氣，但還是我後來掙扎着要脫離的沙龍傳統。

不要貶低沙龍攝影的傳統吧。這傳統給初習攝影的人一些基本的技術訓練，也教一些基本的光法與構圖法則。然而，當一九五八年我在加拿大的多倫多操作職業人像攝影時，才意識到從香港學得的沙龍攝影技巧跟西方的有大分別。西方的很科學化，全面地有着嚴謹的科技基礎。

當年在香港攝影用上的技術，主要是受到兩位源自廣州的天才攝影家的影響。後來我自己用上的攝影技術，是綜合着在多倫多學得的西方正規操作與早年在香港學得的"亂來"。說實話，我認為藝術表達的最高處總要有點亂來的成分。

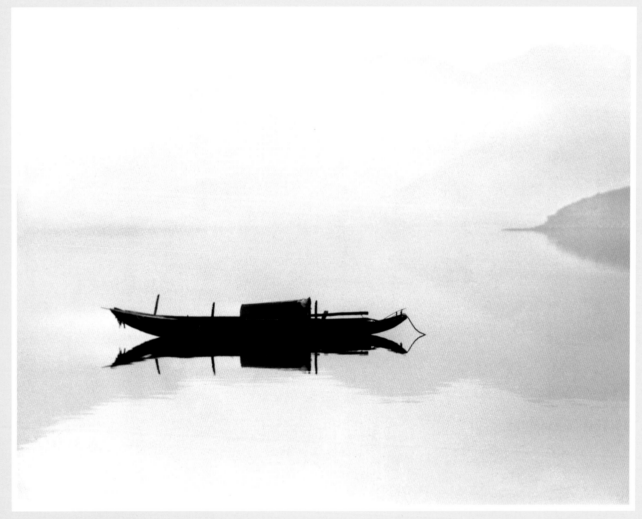

沙田的霧（一九五五）

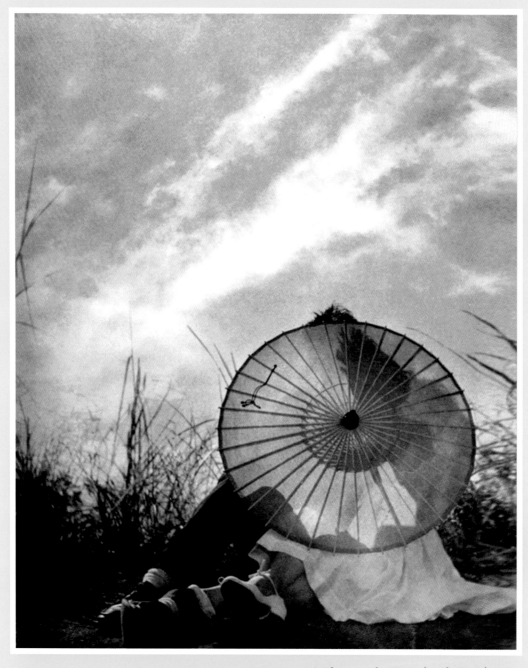

A Place in the Sun （一九五五）

按：這作品的原作及構成這作品的兩張底片都遺失了。這裡刊登
的是從一九五五年的《香港國際攝影沙龍年鑒》中掃描過來的。

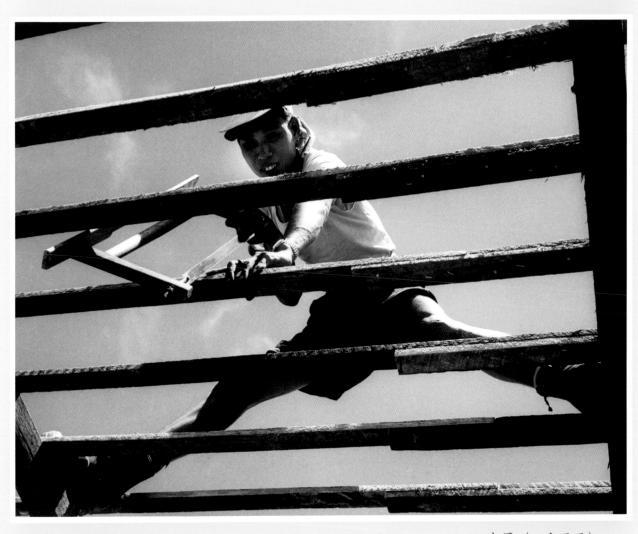

木匠（一九五五）

按：這作品有些影友不喜歡，但當年入選倫敦國際攝影沙龍後，被一份當地的
著名攝影刊物（*Amateur Photographer*）選為十幀佳作之一。

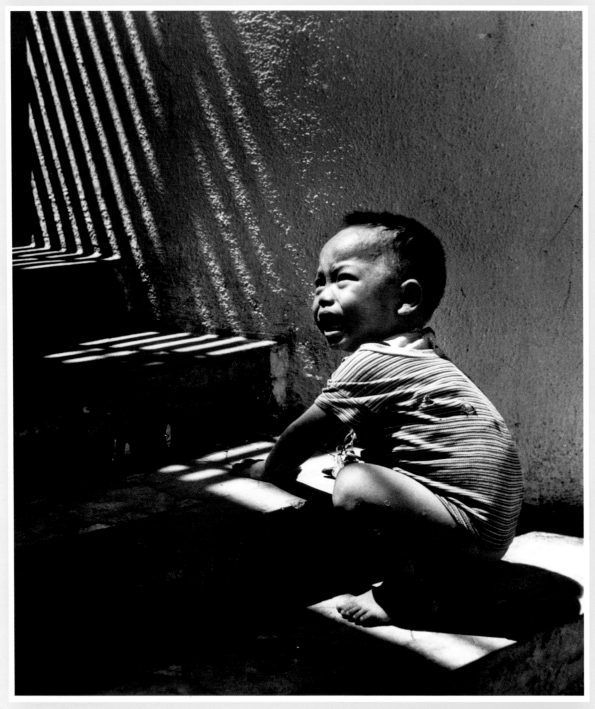

"媽！" （一九五五）

按：此作是我學習攝影的第一卷膠卷所得。入選了香港
國際攝影沙龍，也被刊登在該沙龍的年鑒上。

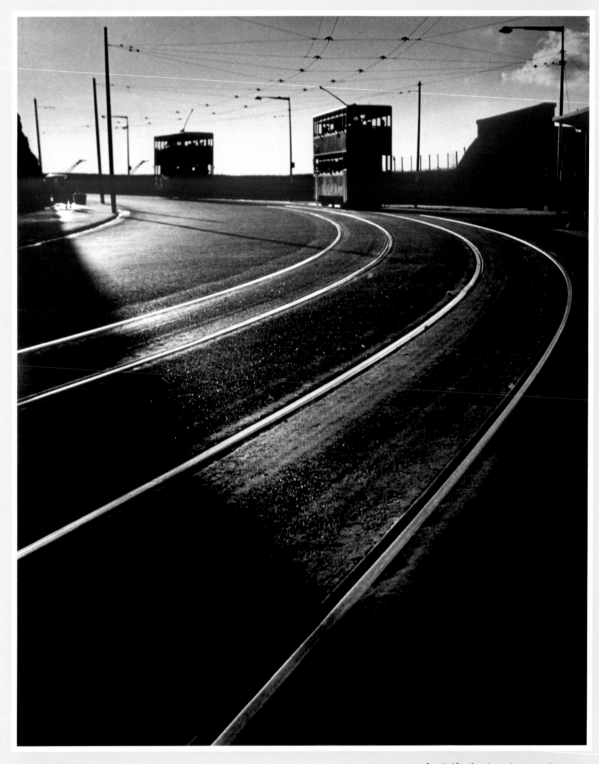

夕陽轉道（一九五六）

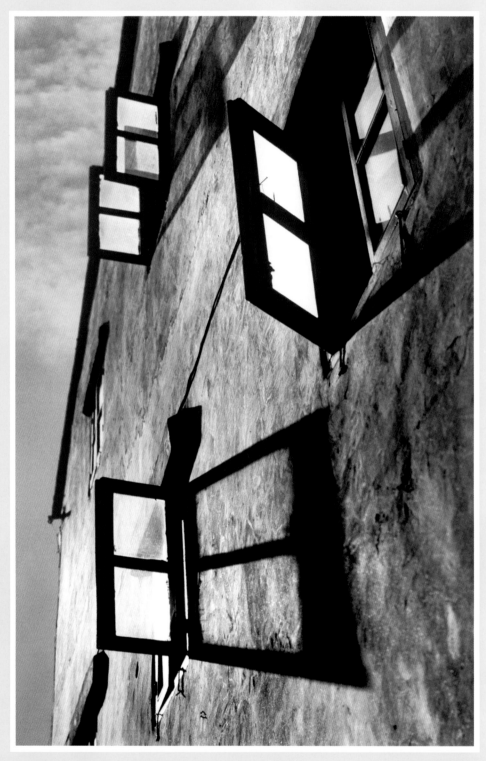

窗（一九五七）

按：這幀作品在六十年代我的老師阿爾欽很喜愛，要放在他的一本重要論著作為封面。奇怪他的幾番要求，出版商都沒依他說的。今天，我出版自己的五卷本《經濟解釋》，選它作封面。

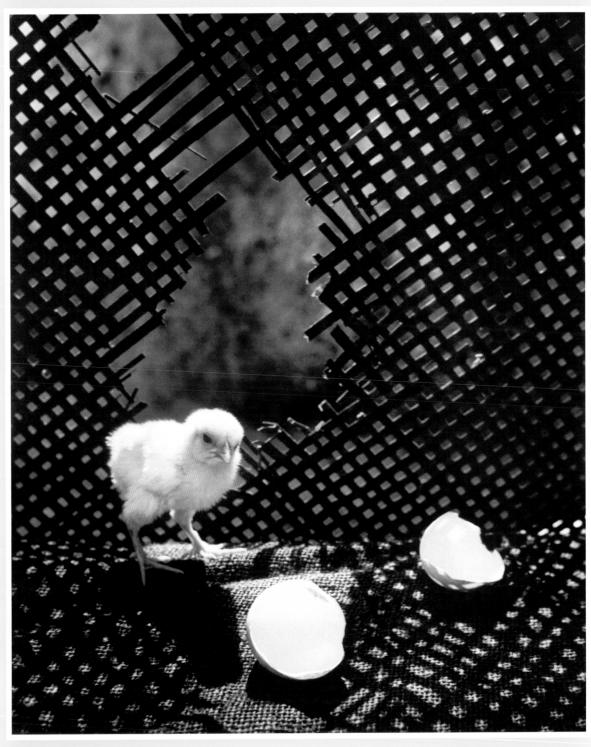

生命（一九五七）

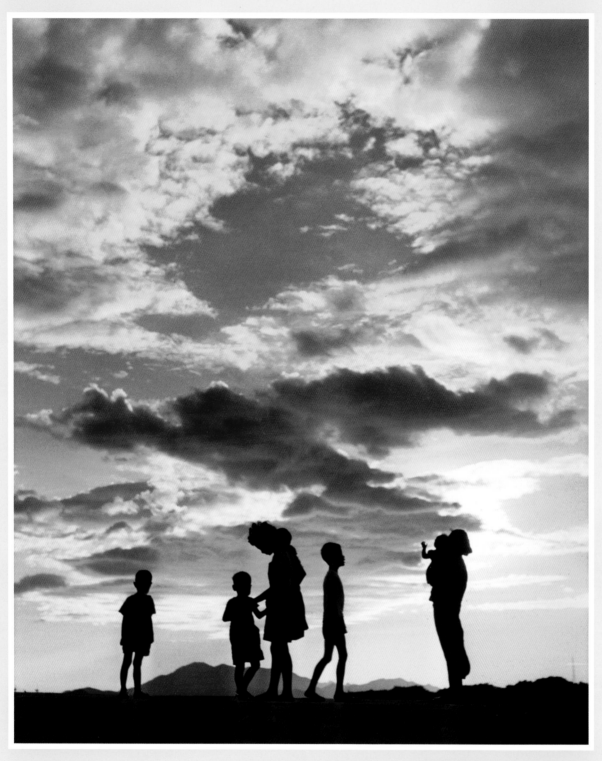

夕陽無限好（一九五七）

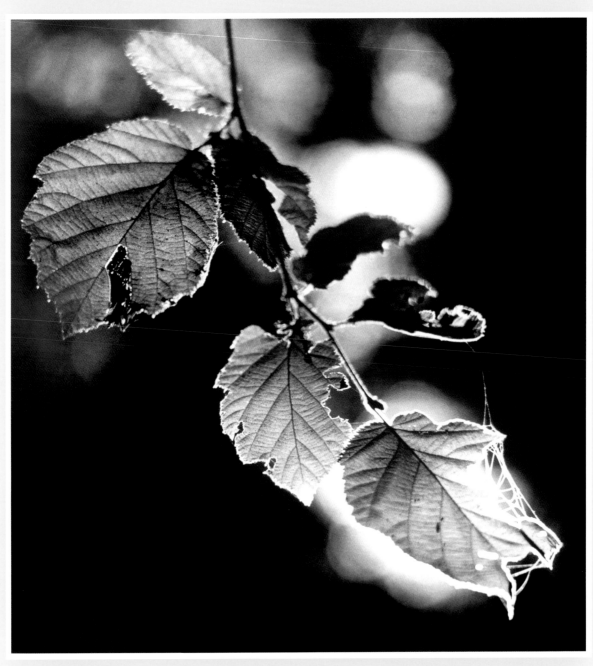

Sketches of Life（一九五八）

按：此作攝於加拿大的多倫多。

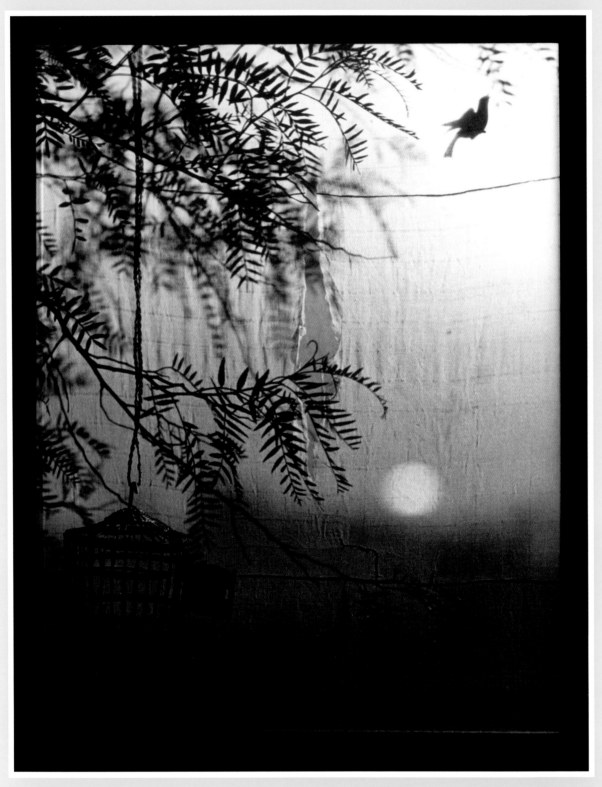

Out of the Cage（一九五七與一九六四）

按：此作的籠與鳥是靜物，一九五七年攝於香港；樹影與山影一九六四攝於洛杉磯。

# 第二組：光的變幻嘗試（二十二幀）

這組作品大部分是我在本書附錄的《光的故事》中提到的、在美國加州展覽時引起震撼的作品。用自己想出來的沖洗膠卷的方法，然後在暗室一筆一筆地以光畫在感光的相紙上。大部分作品是呈現着幼年時我在廣西一個農村見到的光。

主要是攝於一九六五至一九六七年。一個流落街頭的老人那一幀攝於一九五八，於紐約。《巴澤爾夫人》那幀攝於一九七二，於西雅圖。《寂寞無人見》也攝於一九七二，也於西雅圖。

當年在洛杉磯加大，用功苦讀，攝影是抽不出多少時間的了。然而，因為是細想後才拿着照相機跑到園林去嘗試，作品的背後是有着相當深的技巧與哲理。技巧是當年自己想出來的，主要是綜合着香港的沙龍技巧、加拿大的西方正規技巧、廣西農村見到的光，以及自己想出來的以光作畫的方法。

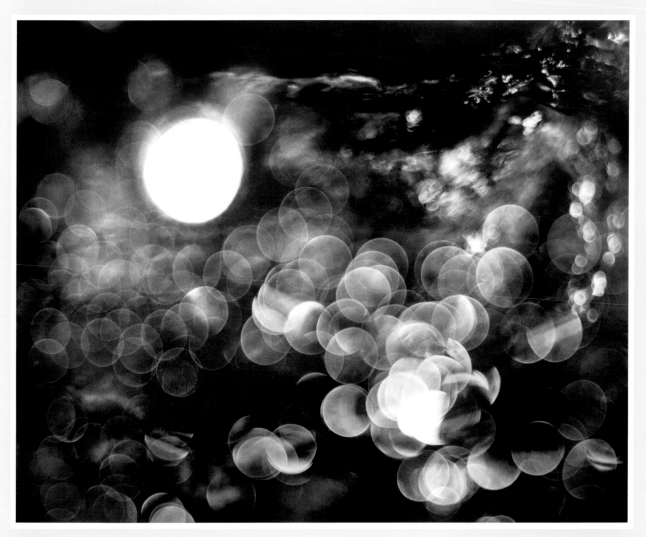

The First Day（一九六五）

In the beginning God created the heaven and the earth. And the earth was without form, and void; and darkness was upon the face of the deep. And the Spirit of God moved upon the face of the waters. And God said, Let there be light: and there was light. And God saw the light, that it was good: and God divided the light from the darkness. And God called the light Day, and the darkness he called Night. And the evening and the morning were the first day.

——The Holy Bible

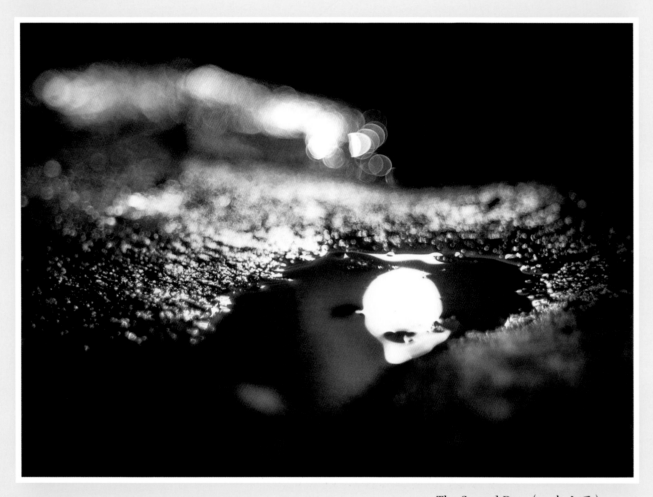

The Second Day（一九六五）

And God said, Let there be a firmament in the midst of the waters, and let it divide the waters from the waters. And God made the firmament, and divided the waters which were under the firmament from the waters which were above the firmament: and it was so. And God called the firmament Heaven. And the evening and the morning were the second day.

——The Holy Bible

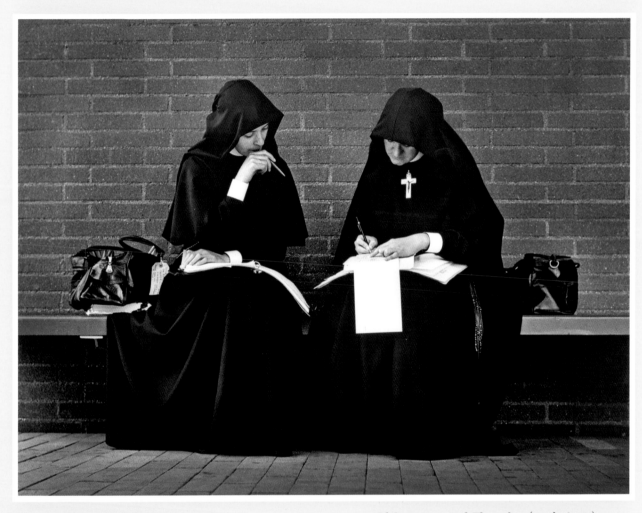

Of Quietness and Thought （一九六二）

按：這幀屢獲獎牌的作品，是攝於洛杉磯加州大學經濟系的樓下。我見到這景象時，沒有
相機在手，輕聲地要求這兩位修女繼續做她們的功課，自己飛步到辦公室拿了相機，按一
次快門就是。

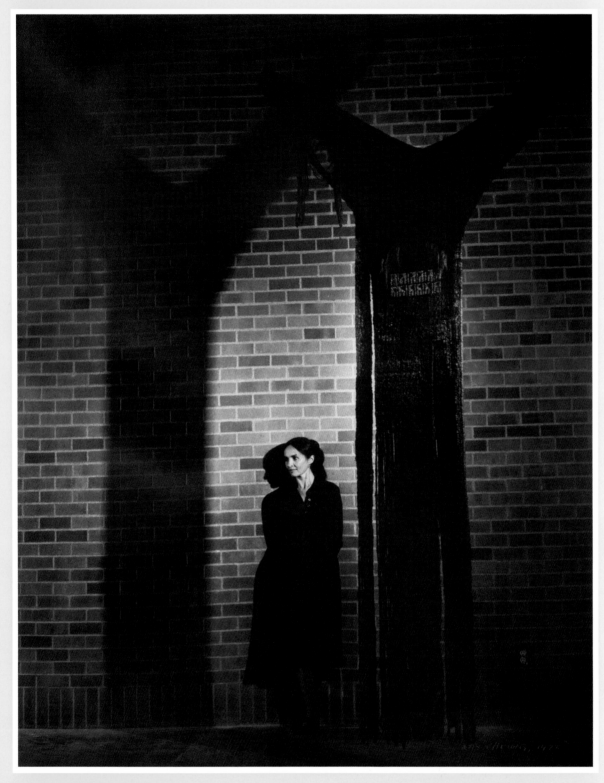

Dina Barzel（一九七二）

按：華盛頓大學同事巴澤爾的太太是西雅圖有名的紡織藝術家，
這幀作品是為她的展出作宣傳而攝。

31

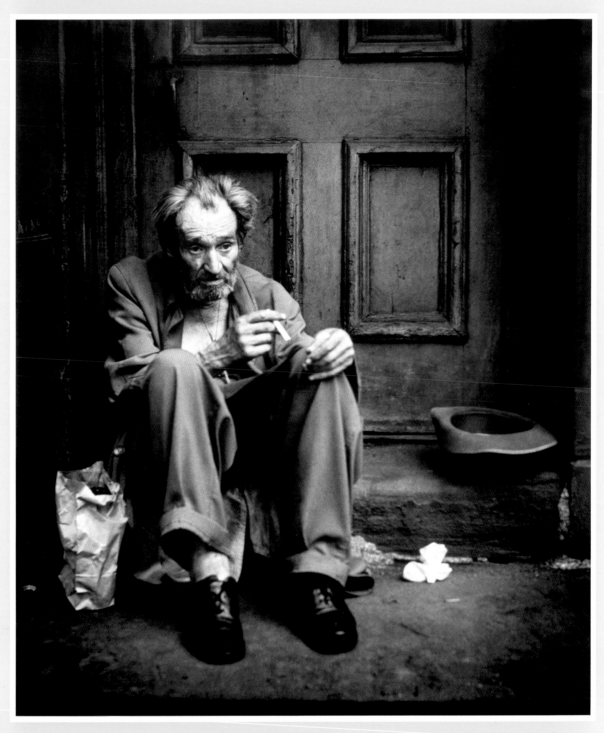

The Aging Door（一九五八）

按：此作攝於紐約一個沒有陽光的黃昏。美國的大城市有很多這樣的人，今如昔也。後來我知道這種現象來得普遍是源於他們的福利制度。

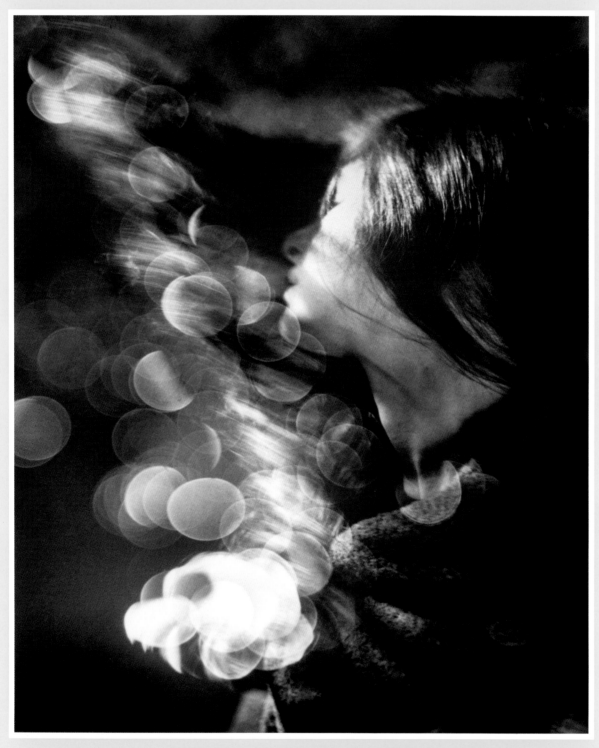

夢（一九六五）

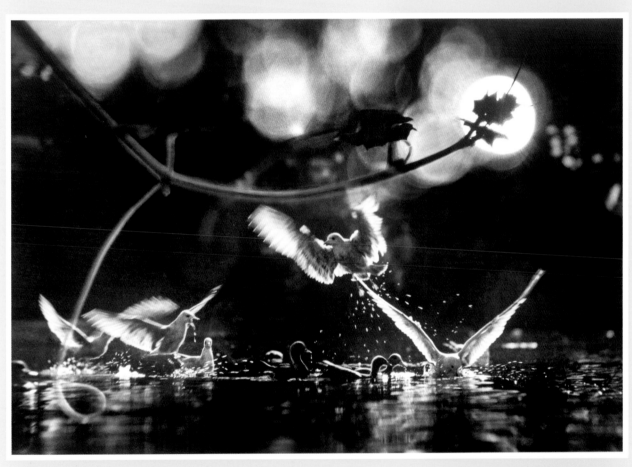

Fire Dance （一九六五）

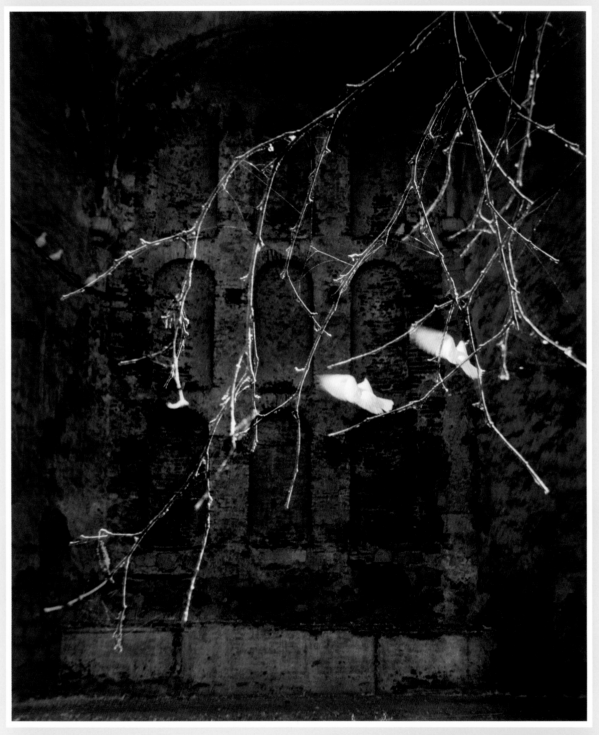

恨別鳥驚心（一九六四）

國破山河在，城春草木深。感時花濺淚，恨別鳥驚心。
——杜甫

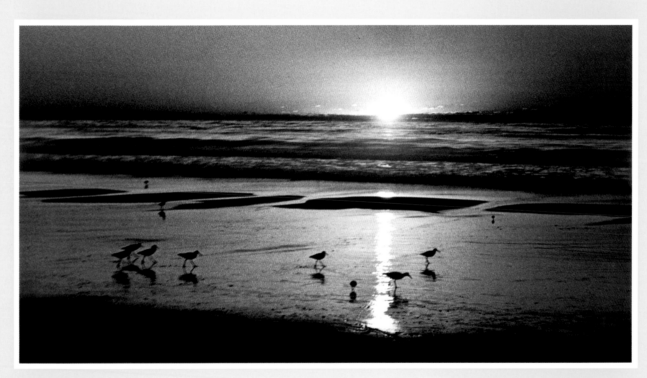

Sunset Parade （一九六二）

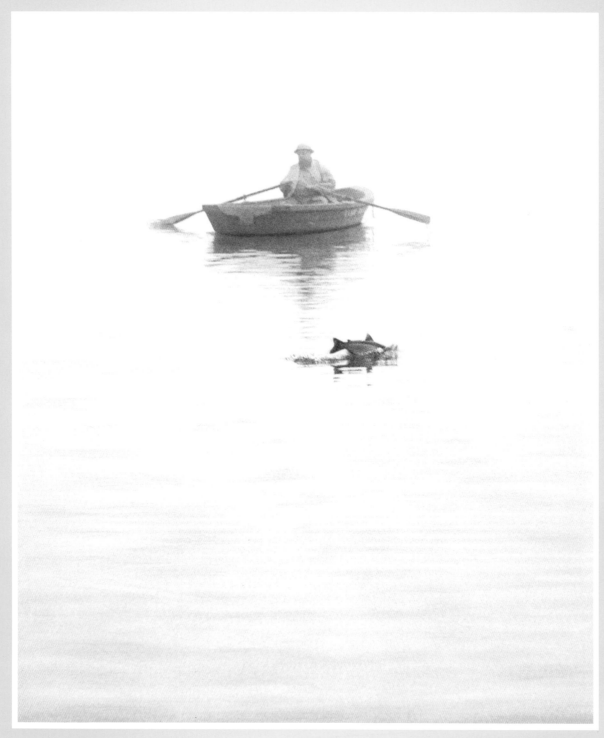

寂寞無人見（一九七二）

按：蘇東坡以“明月如霜”起筆的《永遇樂》是我最喜愛的詞，其中“曲港跳魚，圓荷瀉露，寂寞無人見”這句是我拍攝此作時想到的。困難程度極高，因為見到三文魚跳起再按快門，只會拍到一個水圈，不見魚。何況剛好又有一個人寂寞地划着小艇。

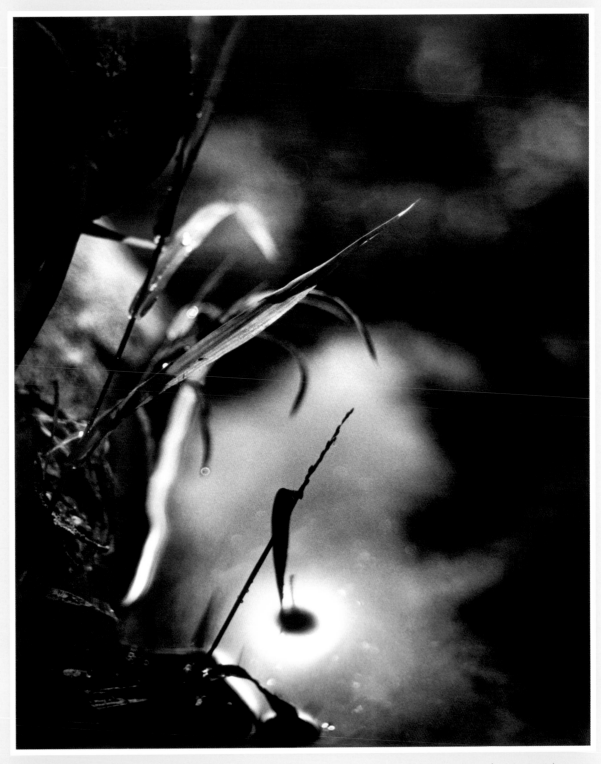

Into the Afternoon（一九六五）

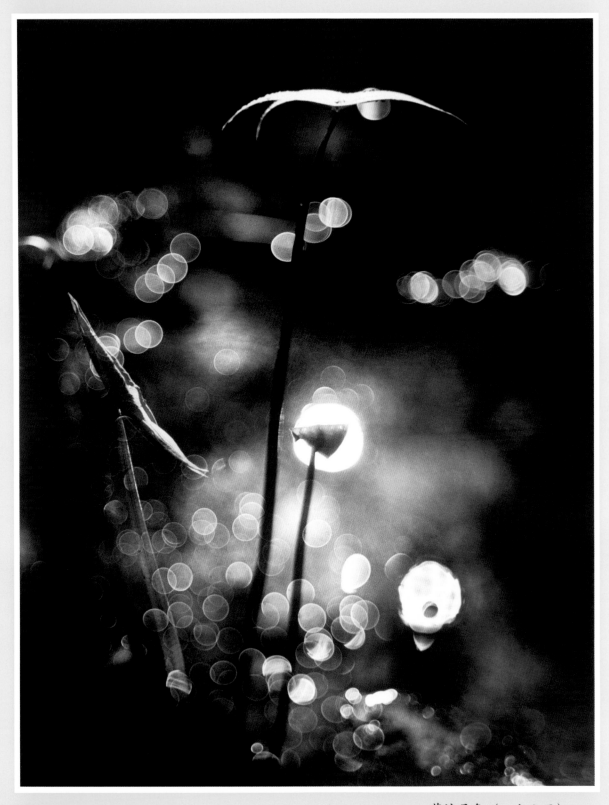

荷塘月色（一九六五）

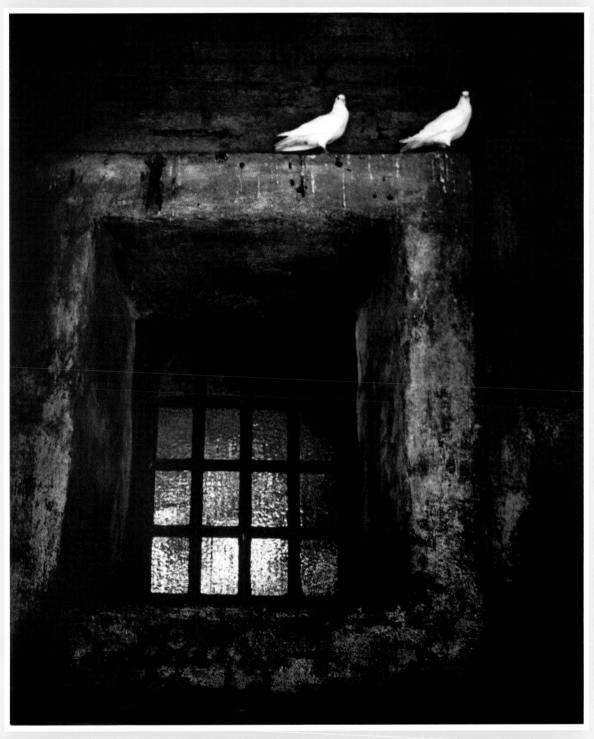

The Cage（一九六四）

按：這幀作品，是當年我從事黑白攝影在暗室中一筆一筆地把光畫上去，
在技術上達到了我自己的最高境界。

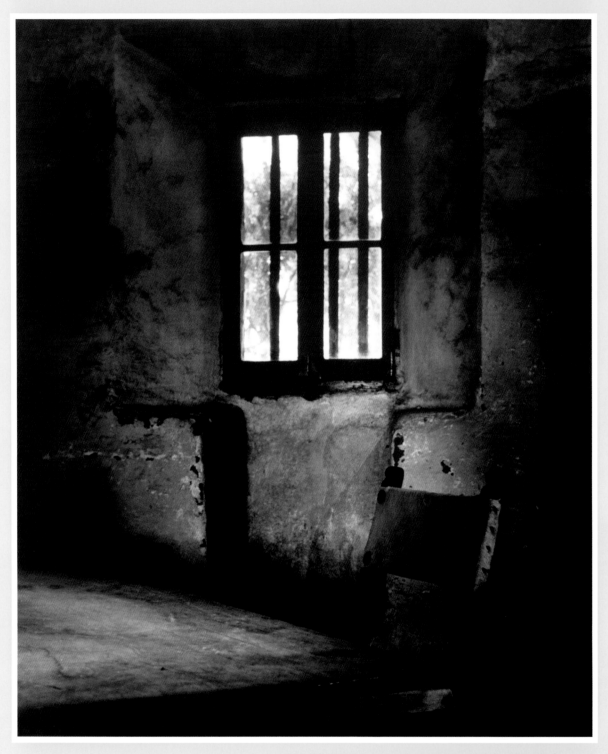

The Room （一九六四）

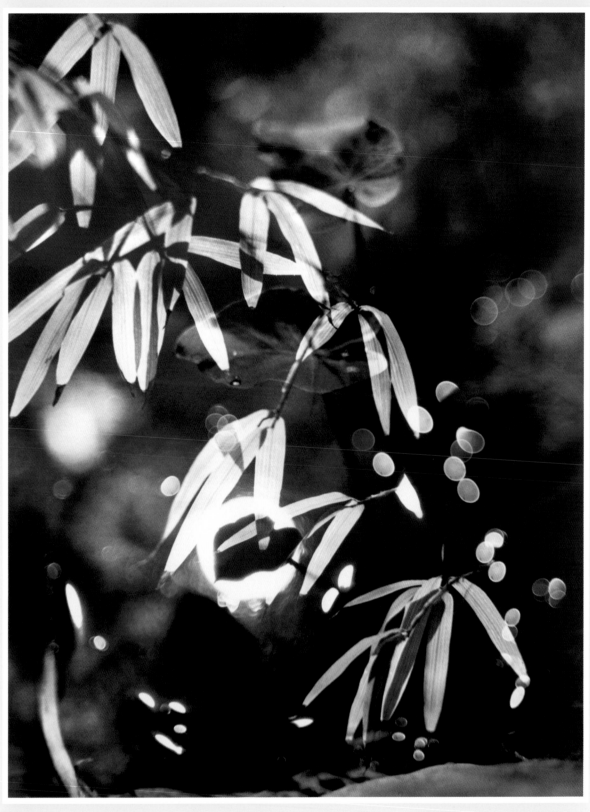

仲夏之夜（一九六五）

按：黑白攝影的技巧，做到這個水平當年我認為是不見古人，
後來有沒有來者我沒有跟進。

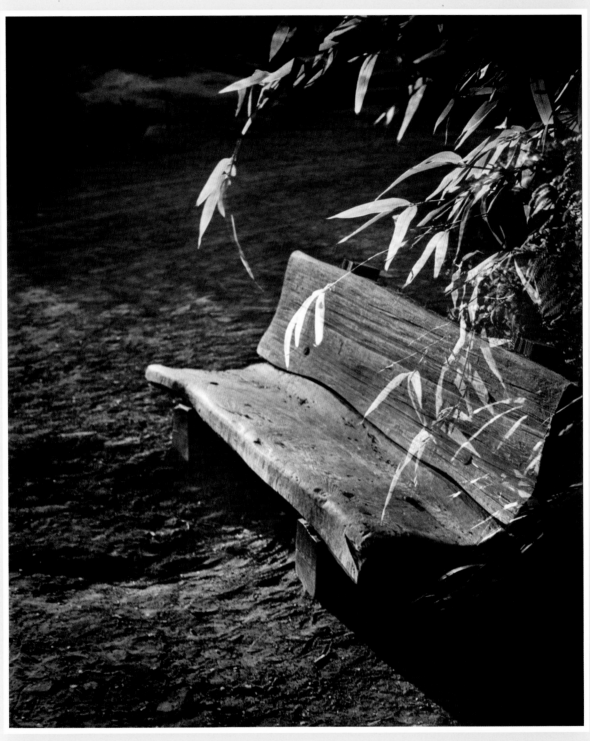

The Bench（一九六四）

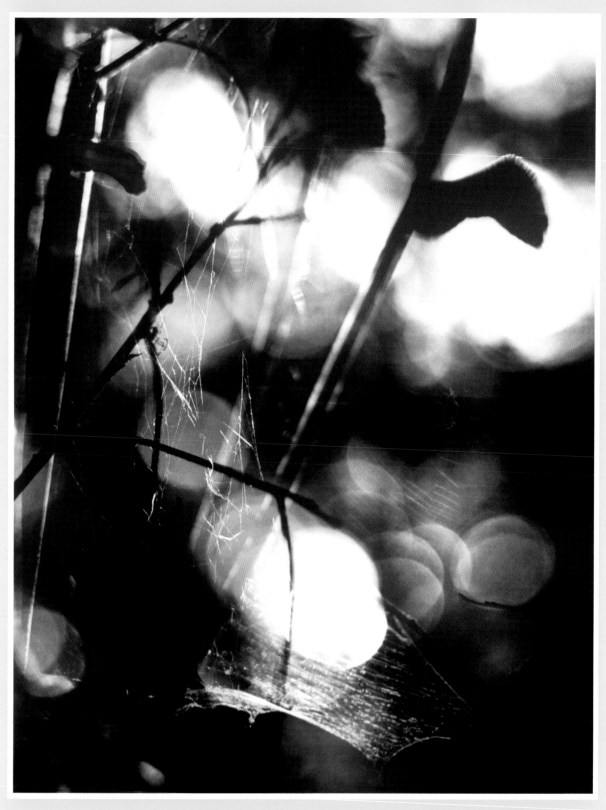

森森古容 （一九六五）

按：當年洛杉磯加州大學的藝術教授很喜歡這作品，對右上角那件深色的不明物體（其實是樹葉）有很高的評價，向我解釋了在二十世紀興起的抽象藝術中，不明物體的存在，容許觀者隨意想像與闡釋，是重要的藝術發展。這教誨對我後來嘗試抽象攝影有深遠的影響。

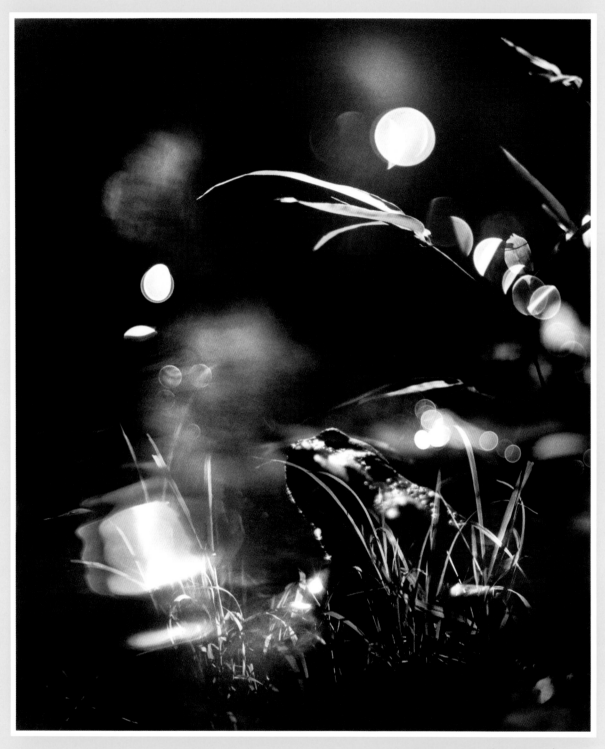

Jabberwocky（一九六五）

Twas brillig, and the slithy toves. Did gyre and gimble in the wabe;
All mimsy were the borogoves.  And the mome raths outgrabe.

按：這首詩似是而非，似非而是，很有名。我這幀作品是刻意地攝
得讓觀者只能猜測是些什麼。

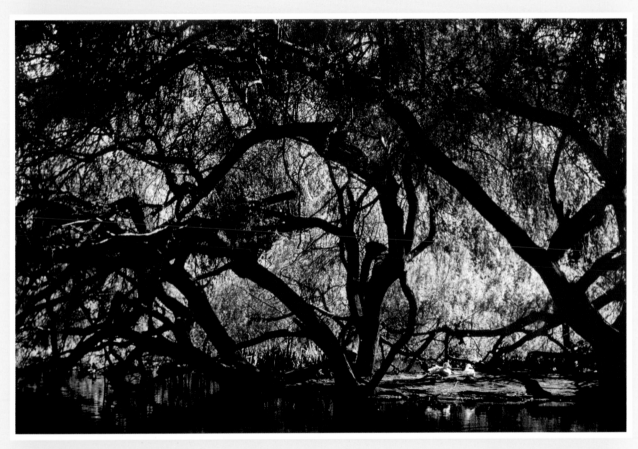

At Rest （一九六二）

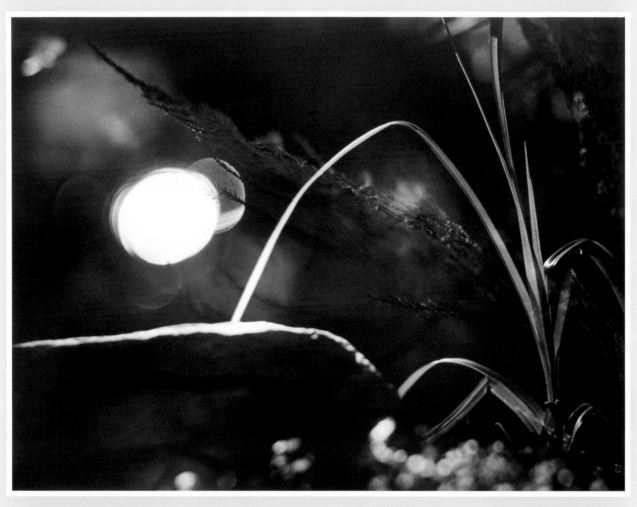

永恆（一九六五）

明天，成千上萬的人，或許我們也在其中，會冷冷地僵臥着，他們的地方將會永遠地忘記他們。只有那老月亮還會靜悄悄地站着，風還會吹動着草，而大地還會享受着它的愉快安息。它們這樣做，遠在我們之前，而遠在我們之後它們還會這樣做的。

——《所羅門王寶藏》

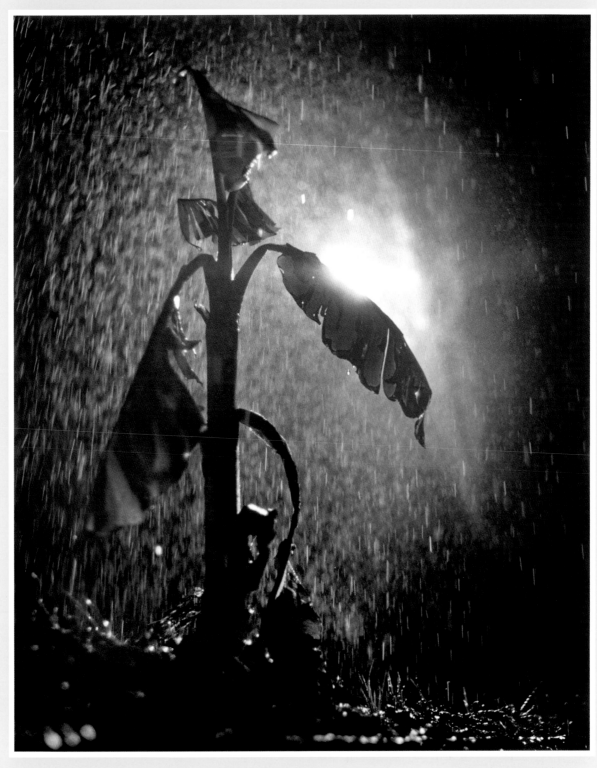

不見（一九六五）

按：昔日俞伯牙鼓琴，鍾子期從弦上聽出高山流水之音。我少小時聽到這故事，着了迷。後來常在想，鍾子期死後，伯牙碎琴，有一天往窗外望，見到傾盆大雨的芭蕉樹下，知音已去，其感受會怎樣？《不見》這個題目很貼切，我是從杜甫寫李白的一首詩名借過來的。詩云："不見李生久，佯狂真可哀。世人皆欲殺，吾意獨憐才。敏捷詩千首，飄零酒一杯。匡山讀書處，頭白好歸來。"

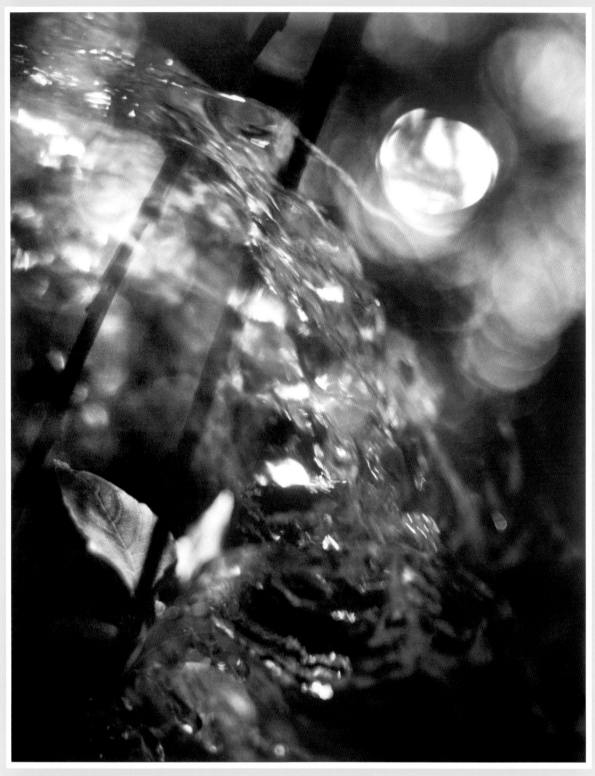

逝者如斯（一九六五）

蘇子曰：“客亦知夫水與月乎？逝者如斯，而未嘗往也；
盈虛者如彼，而卒莫消長也。”

——《赤壁賦》

# 第三組：燈光人像（十六幀）

　　這組燈光人像用的主要是在多倫多學得的光法。燈光人像拍攝得好不容易，有兩個原因。其一是通常最好用多支燈——我通常用六支——因為燈多可以顧及小如睫毛那些細節。然而，燈多而光影不亂是專業的學問。燈光人像第二項困難是要處理好被拍攝者的一雙手。手拍得礙眼整張作品就完蛋了。

　　《劉詩昆》那幀作品是臨時在香港大學的一間他要在那裡演奏的房間拍攝的，只帶了兩支燈，因為一定要顧及他的手指，燈不夠，害得他的背上沒有足夠的光影分界，是敗筆。《周慧珺》與《朱屺瞻》那兩幀作品也是燈不夠多，但效果還算是可以的。

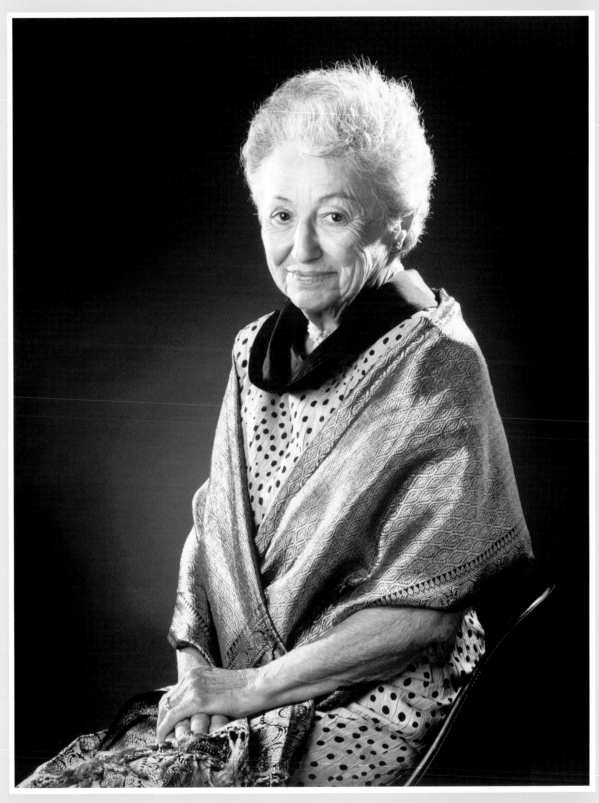

Rose Friedman （一九八八）

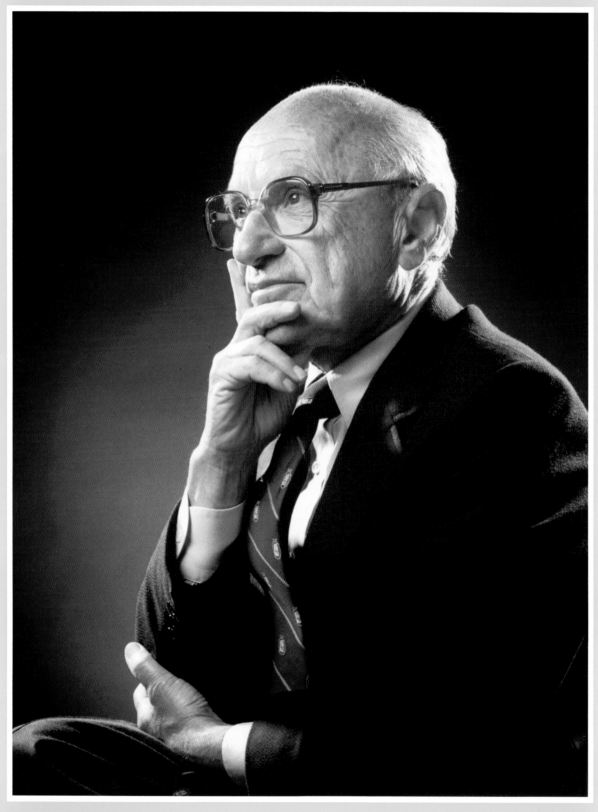

Milton Friedman（一九八八）

按：弗里德曼深愛此作，説永遠不會把自己的另一幀照片給媒體。
言而有信，這作品今天在舉世的網上頻頻出現。

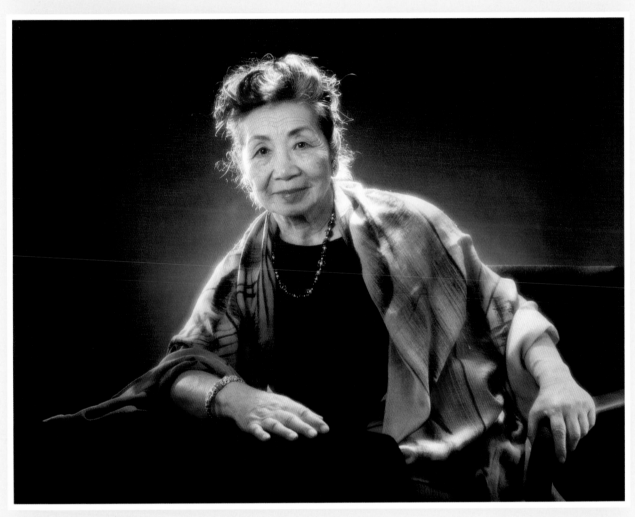

郁風（一九九一）

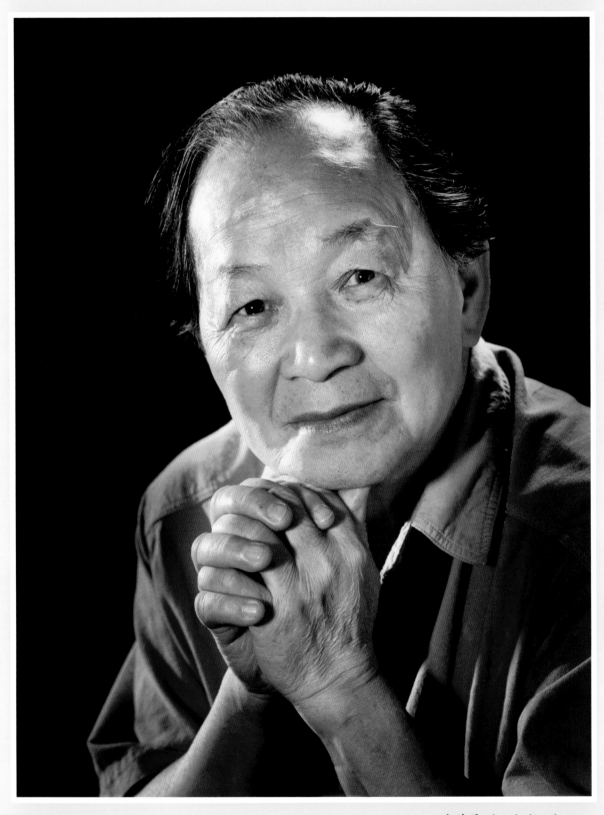

黃苗子（一九九一）

黃黑蠻（一九八九）

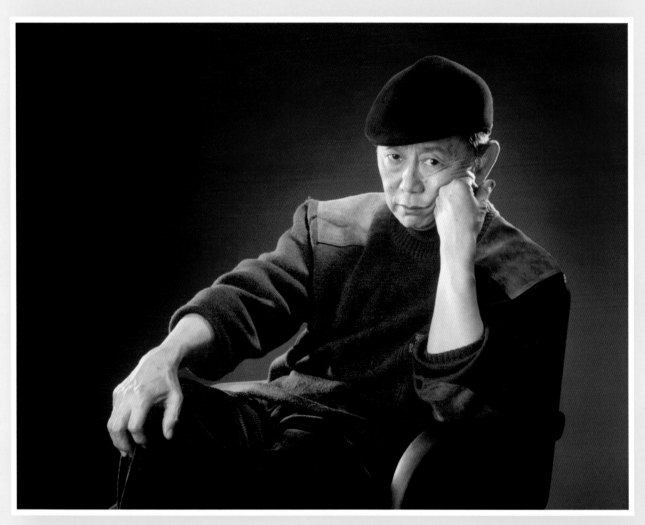

黄永玉（一九八九）

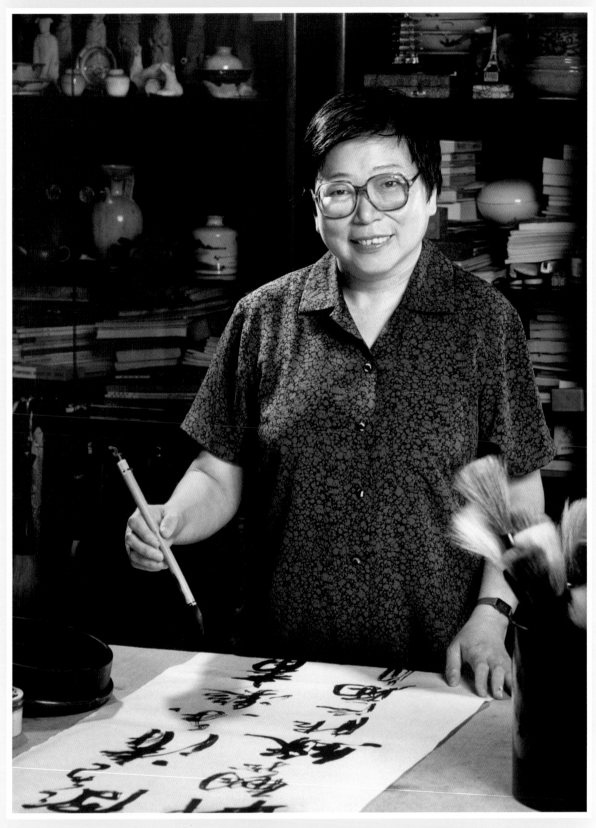

周慧珺（一九九二）

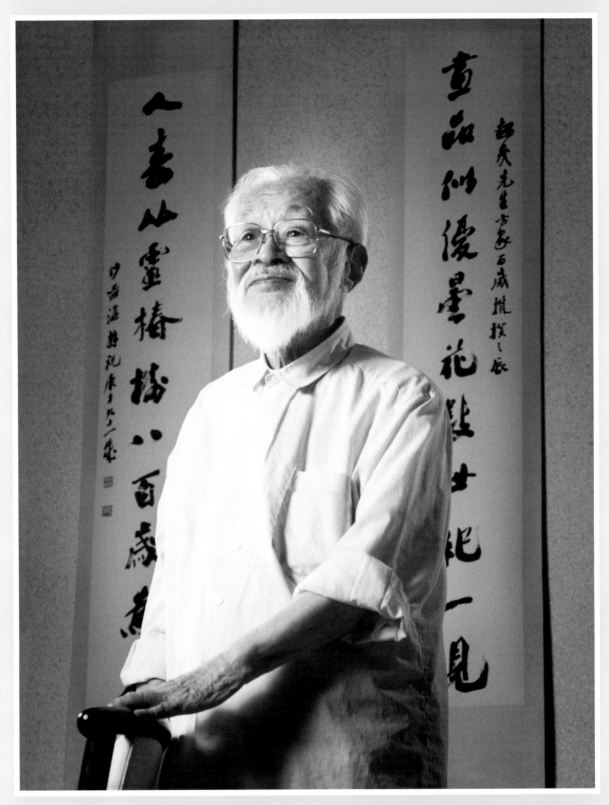

朱屺瞻（一九九二）

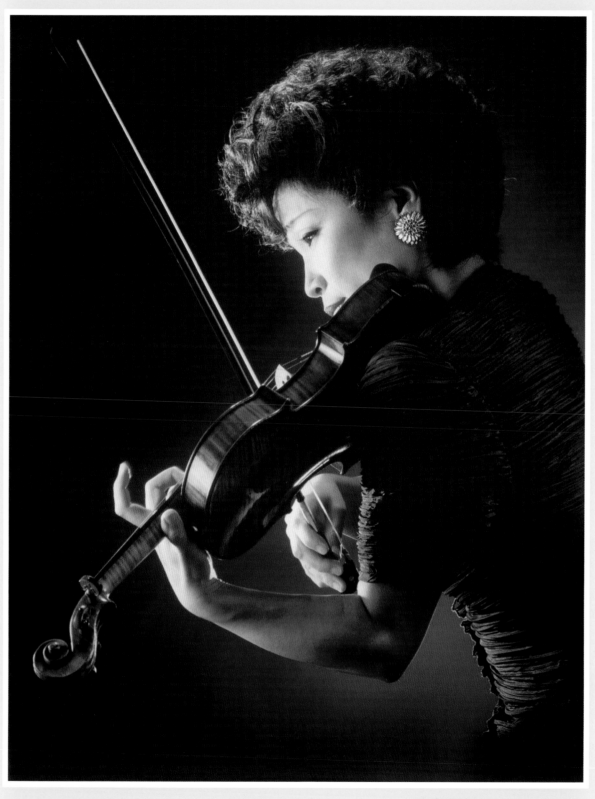

西崎崇子（一九九二）

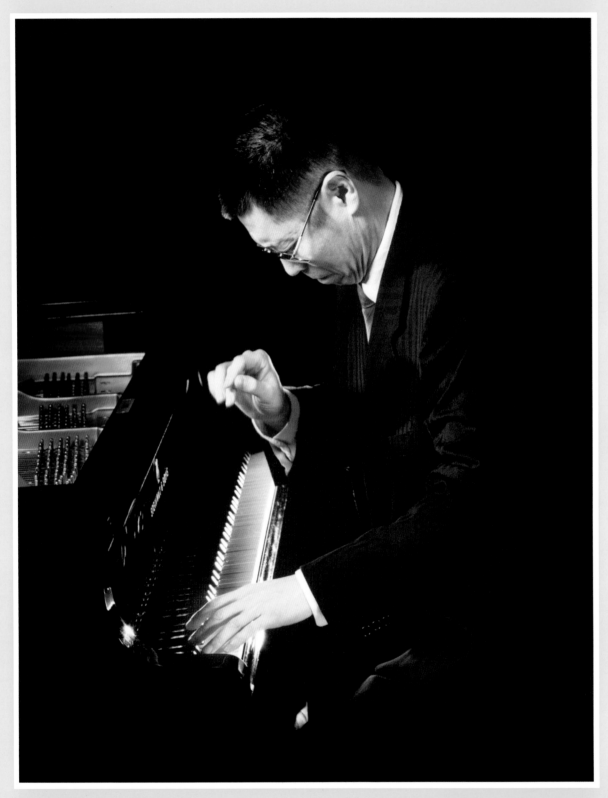

劉詩昆（一九九一）

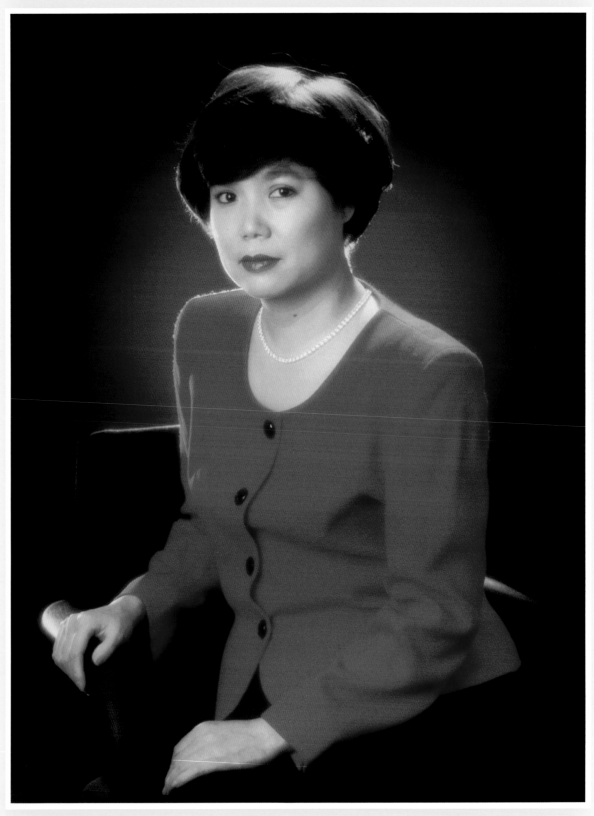

梁鳳儀（一九九〇）

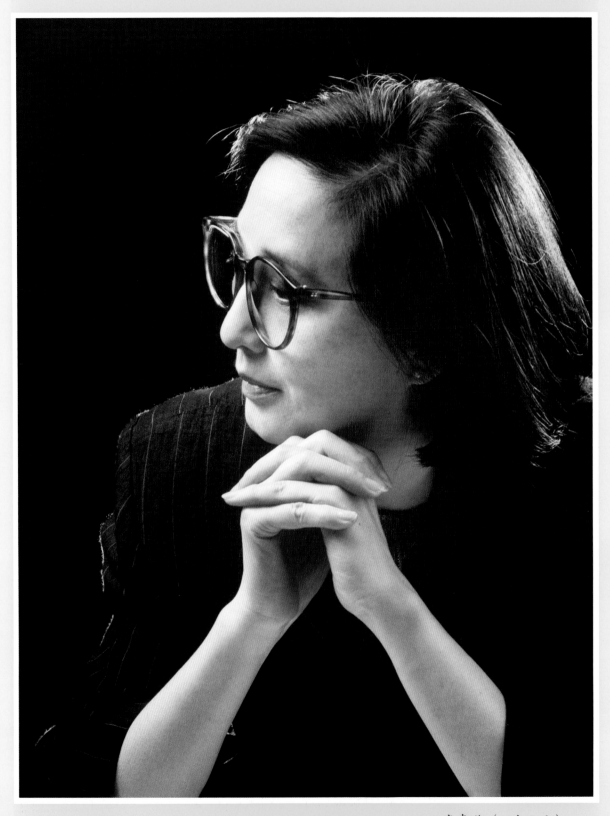

唐書璇（一九八六）

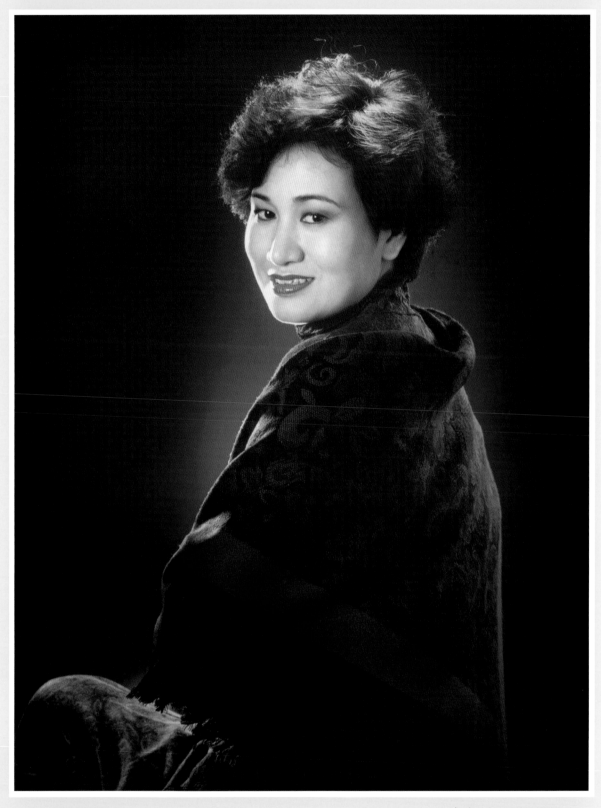

江素惠（一九九〇）

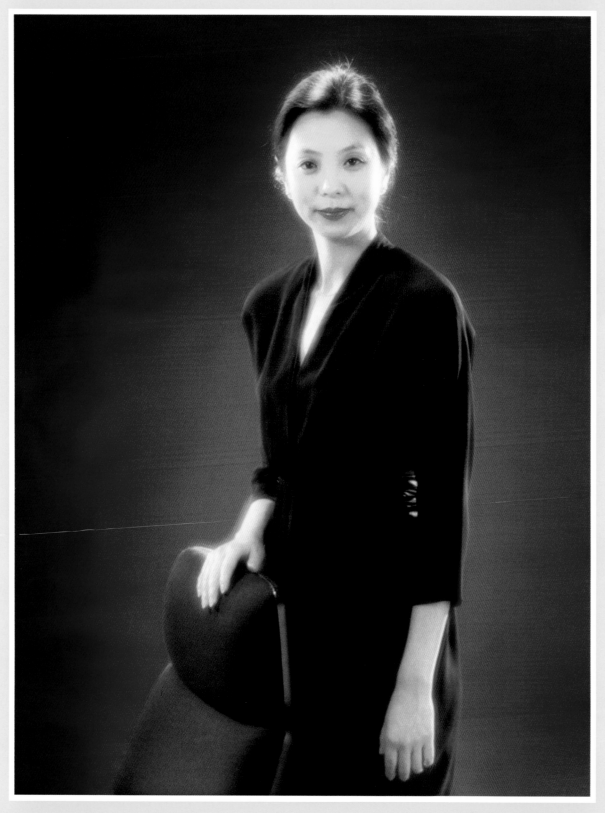

趙亮（一九九二）

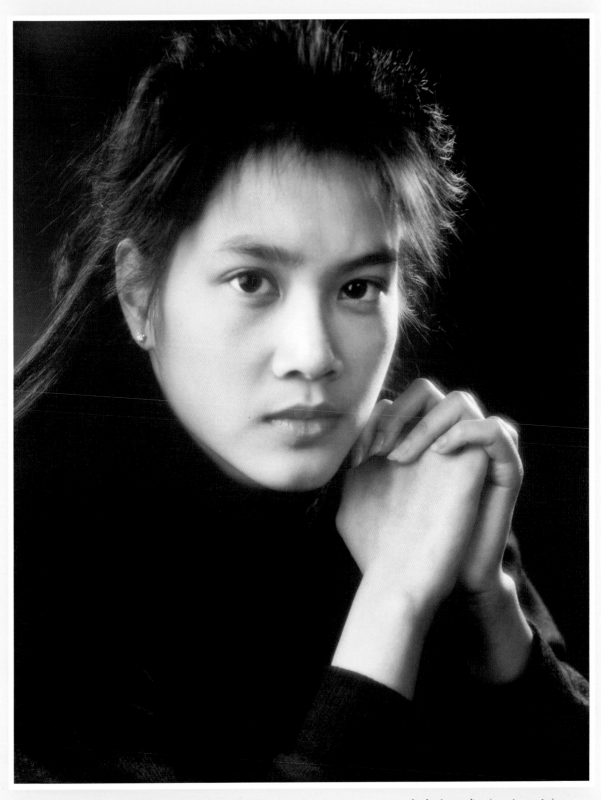

女兒十六歲 （一九八九）

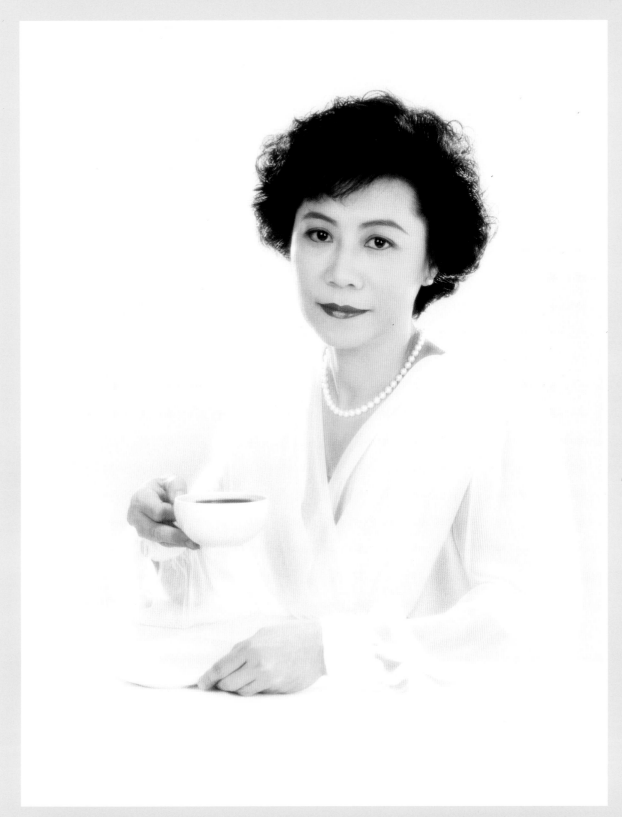

My Fair Lady （一九九二）

# 第四組：田園掠影（二十一幀）

　　中國的農村永遠是那麼幽美，那麼迷人，但從事攝影的人最好曾經多讀中國的詩與詞。這組作品中，《大地》那幀攝於美國，我把茅草加在一幀拖拉機的農作上，是那所謂"加底"的玩意中比較優秀的作品。"加底"這回事，我們可以像第一組的《在太陽裡的一個地方》（見第 17 頁）與《籠中鳥》（見第 25 頁）那樣，加起來彷彿是一張底片，但也可以刻意地讓觀者看得分明，作品是兩張或更多的底片合併而成的。哲理簡單，只要觀看的人看得有所感受，我們不要管作品是怎樣砌成的。

　　在所有家禽中，拍攝起來最容易的是鵝。白色當然可取，但對攝影者來說，更重要的是鵝聽話。是的，鵝喜歡群集，而奇怪地攝影者可以指揮它們！要記着，拿着照相機的人動作要慢，你向右移，鵝群就一定向左移，目不轉睛地望着你。

69

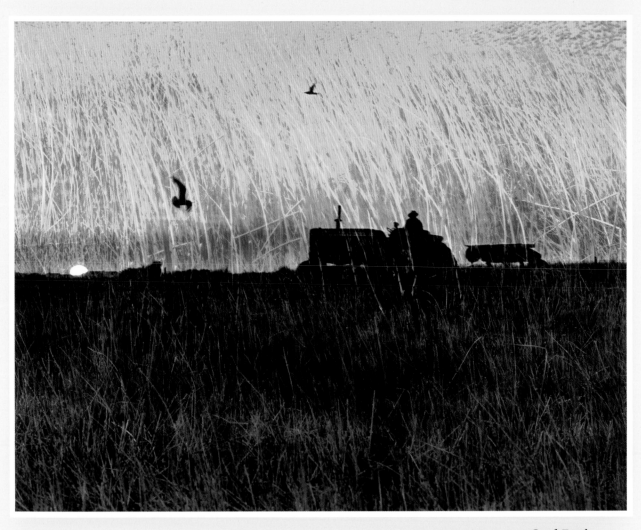

Good Earth

煙霜淒野日，粳稻熟天風。 ——杜甫

按：這作品被芝加哥大學出版社用作我一九六九年出版的《佃農理論》的封面。

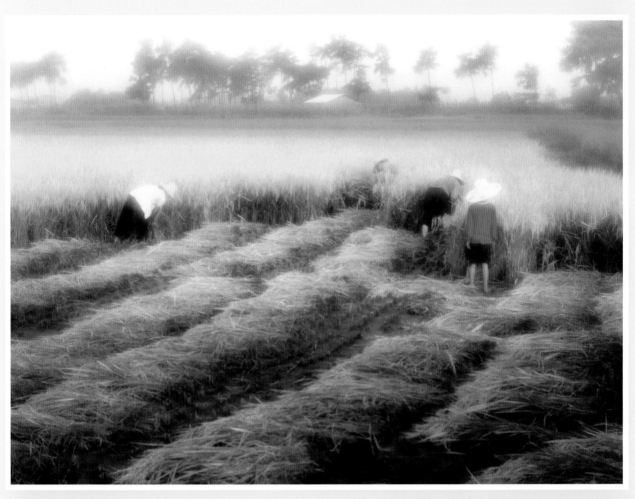

稻花香裡說豐年，聽取蛙聲一片。
　　　——辛棄疾《西江月》

按：《佃農理論》在中國內地再版時用這作品為封面。

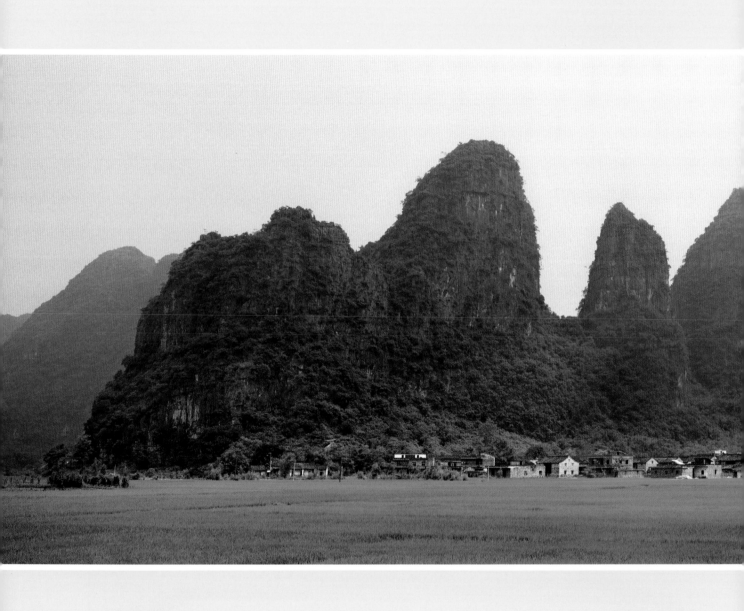

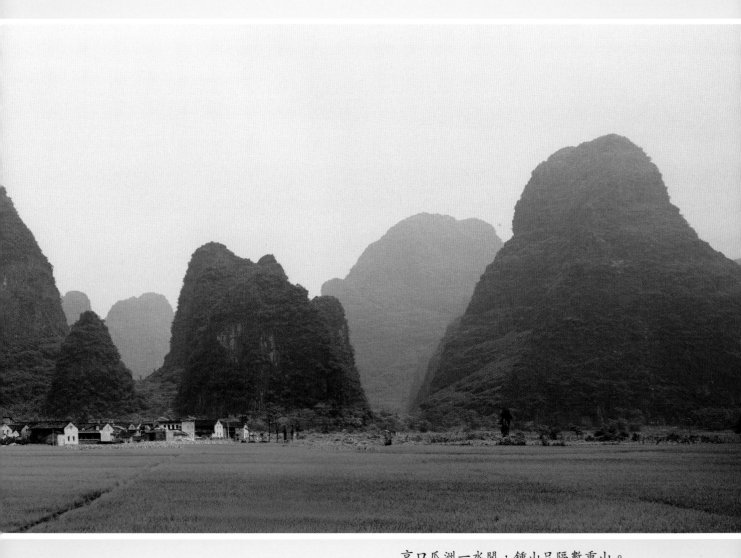

京口瓜洲一水間，鍾山只隔數重山。
春風又綠江南岸，明月何時照我還？
　　　　　　　　　　——王安石

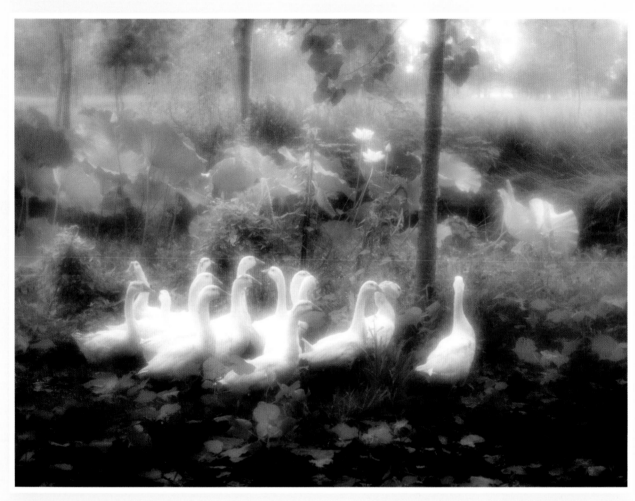

雪白鵝兒綠楊柳，日高猶自掩柴門。
　　　　　　——范成大

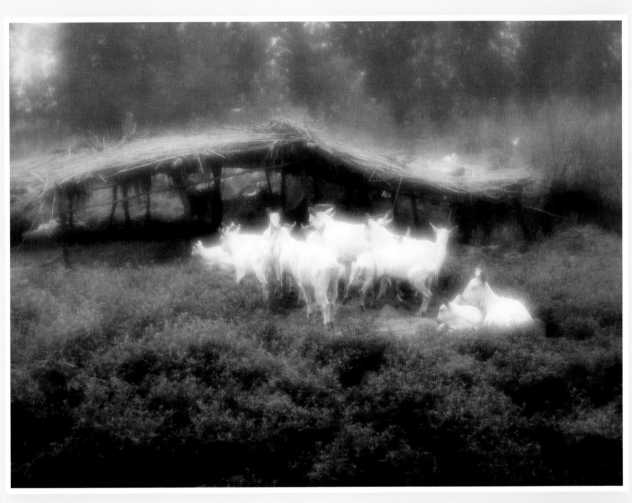

白羊烏牸俱在牧，茅舍竹籬是故鄉。
——胡宏

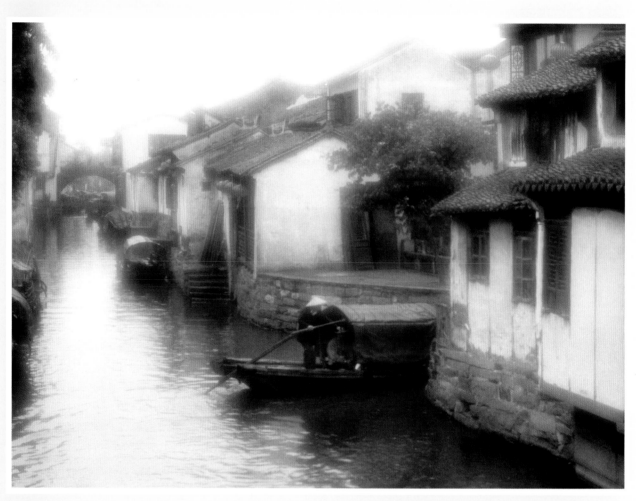

紅粉牆頭，鞦韆影裡，臨水人家。
　　　　——歐陽修《越溪春》

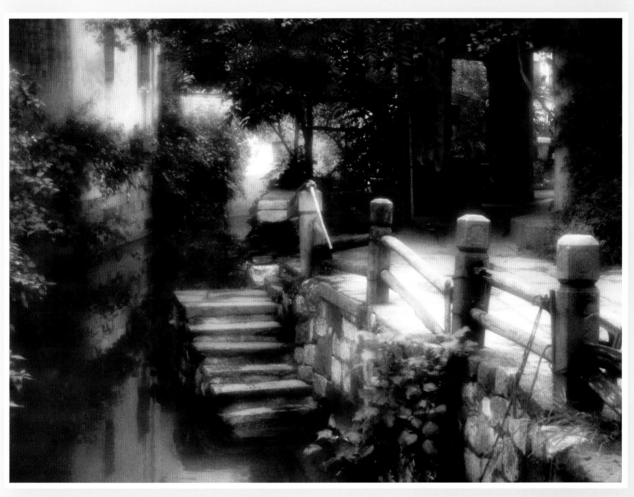

窗戶盡蕭森，空階凝碧陰。
　　　　──殷堯藩

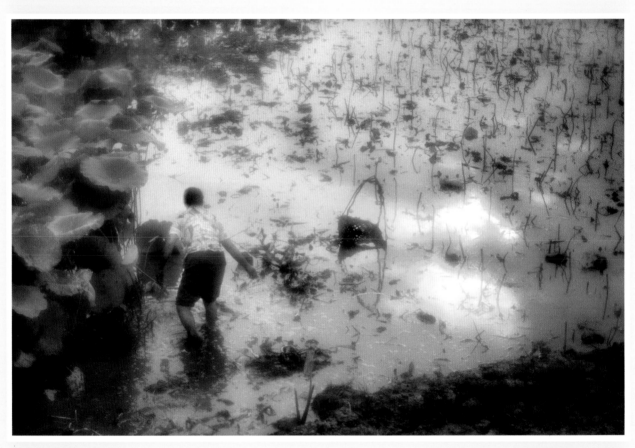

小姑採蓮花，莫漫採蓮藕。
採藕藕絲長，問姑姑知否？
　　　　　　——景翩翩

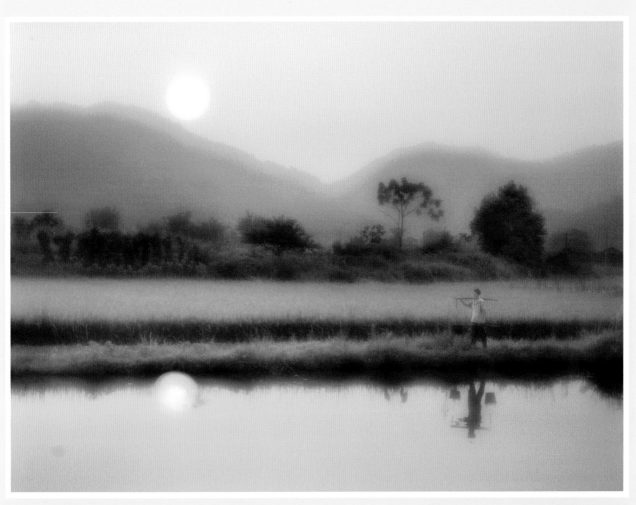

種豆南山下，草盛豆苗稀。
晨興理荒穢，帶月荷鋤歸。
——陶淵明

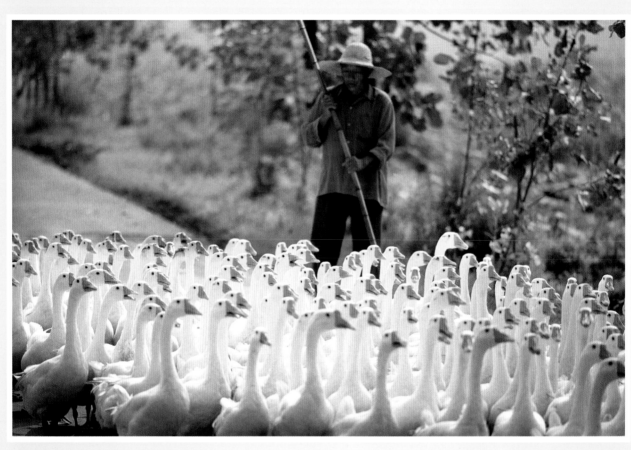

閑時田畝中，搔背牧雞鵝。
——李白

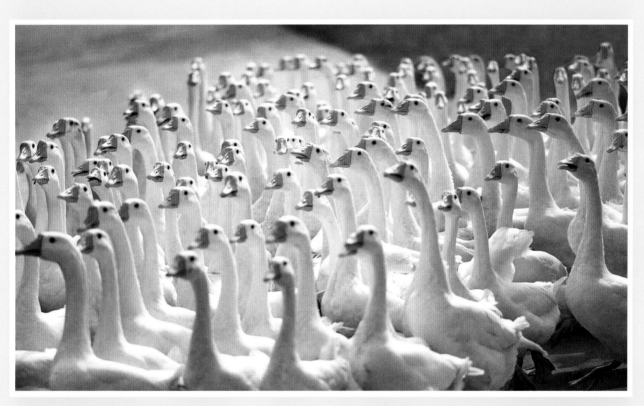

鏡湖流水漾清波，狂客歸舟逸興多。
山陰道士如相見，應寫黃庭換白鵝。
——李白

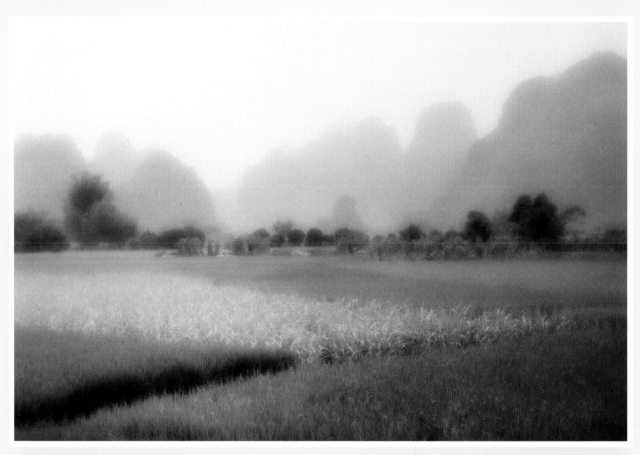

微風翻翻芋葉白，落日漠漠稻花香。
出門縱轡何所詣，萬里橋南追晚涼。
————陸游

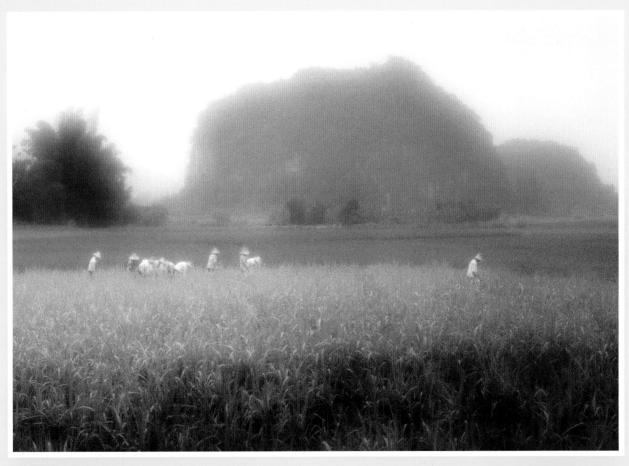

田田秧稻半青黃，比屋人家煮繭香。
新綠侵人襟袖爽，滿川煙水助清涼。
　　　　　　　　——曹勳

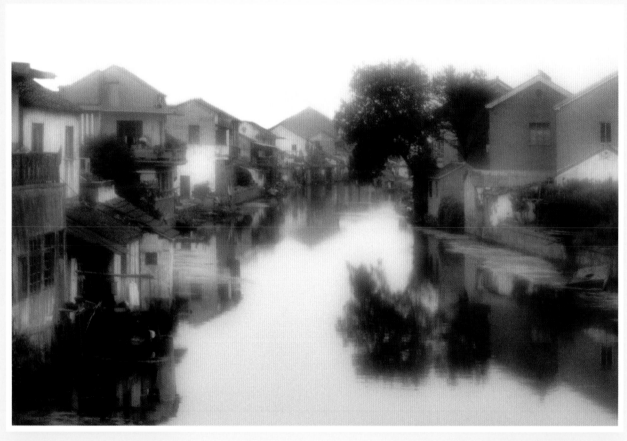

曲巷斜街信馬，小橋流水誰家。
——陳師道《臨江仙》

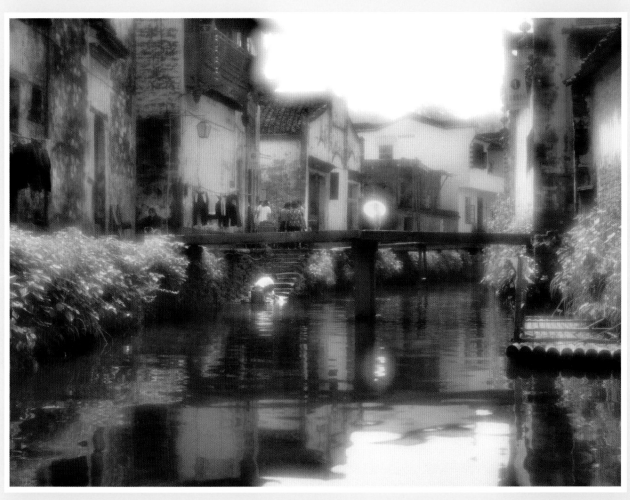

故人家在桃花岸，直到門前溪水流。
——常建

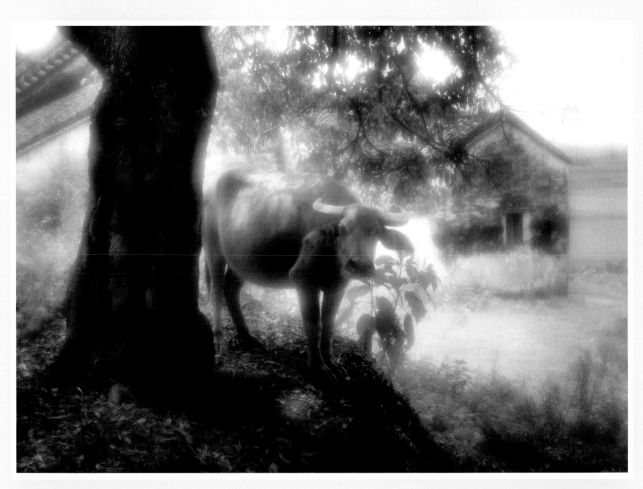

棲鳥爭投樹，歸牛自識家。
——陸游

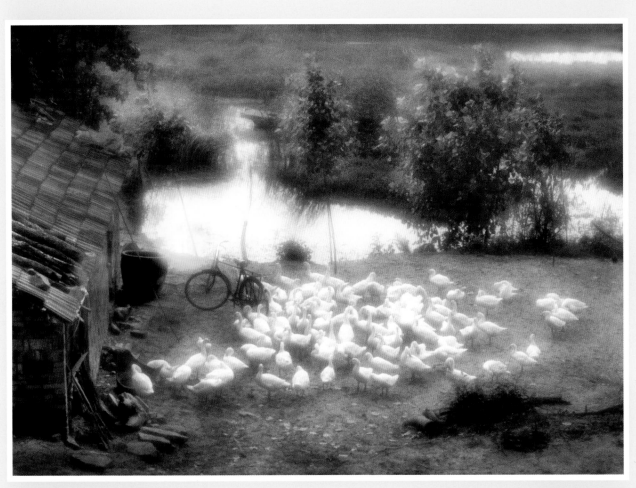

鴨兒輕歲月，不受急景催。
——陳與義

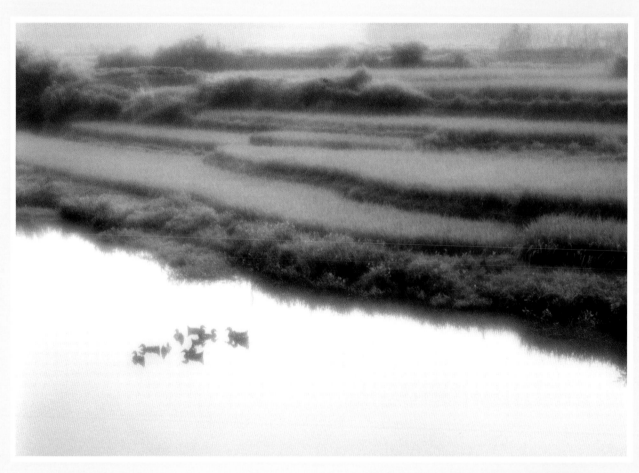

青青滿地鋪顏色，曲曲一灣流水聲。
　　　　　　　　　　──韋應物

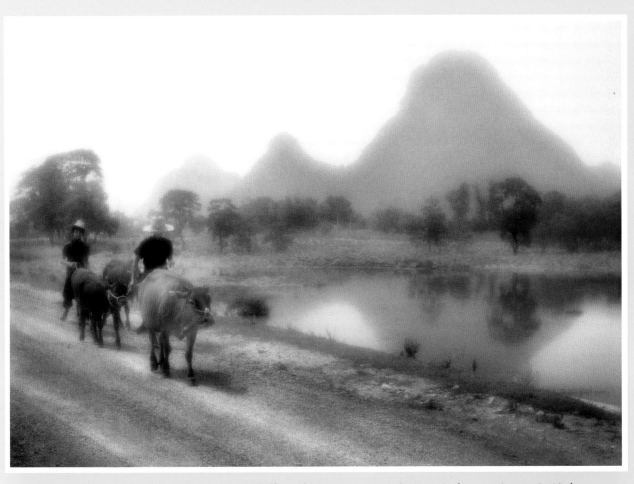

軟草平莎過雨新，輕沙走馬路無塵，何時收拾耦耕身。
　　　　　　　　　　　　——蘇軾《浣溪沙》

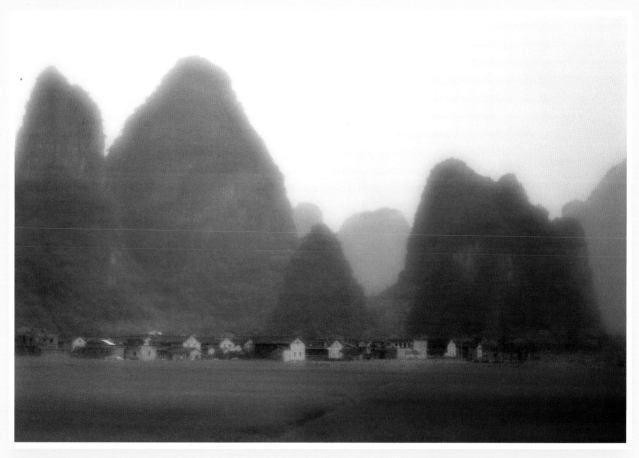

蕭灑桐廬郡，開軒即解顏。
勞生一何幸，日日面青山。
——范仲淹

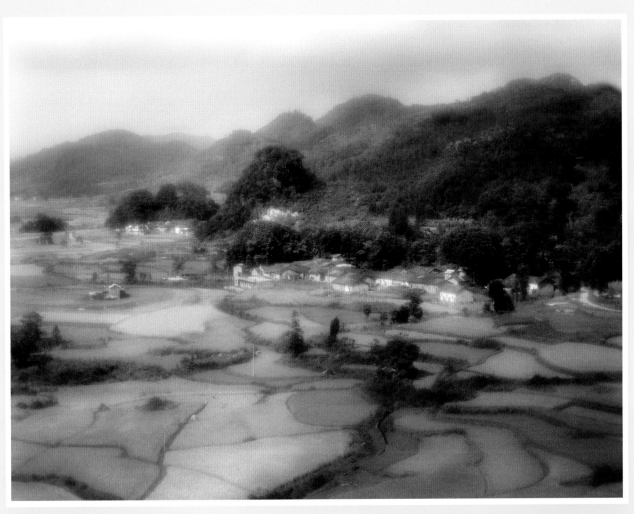

雨過山村六月涼，田田流水稻花香。
松邊一石平如榻，坐聽風蟬送夕陽。
　　　　　　　　——戴復古

# 第五組：蒼煙落照（三十二幀）

家住蒼煙落照間，絲毫塵事不相關。

斟殘玉瀣行穿竹，卷罷黃庭臥看山。

貪嘯傲，任衰殘，不妨隨處一開顏。

元知造物心腸別，老卻英雄似等閒。

　　　　　　　　——陸游，《鷓鴣天》

“蒼煙落照”這一詞在中國的文化傳統中不知出現過多少次，用得精絕的我還想到清人孫冉翁為大觀樓寫的天下第一長聯，全文如下：

五百里滇池，奔來眼底。披襟岸幘，喜茫茫空闊無邊。看東驤神駿，西翥靈儀，北走蜿蜒，南翔縞素，高人韻士，何妨選勝登臨。趁蟹嶼螺洲，梳裹就風鬟霧鬢；更蘋天葦地，點綴些翠羽丹霞。莫辜負：四圍香稻，萬頃晴沙，九夏芙蓉，三春楊柳。

數千年往事，注到心頭。把酒凌虛，嘆滾滾英雄誰在。想漢習樓船，唐標鐵柱，宋揮玉斧，元跨革囊，偉烈豐功，費盡移山心力。盡珠簾畫棟，卷不及暮雨朝雲；便斷碣殘碑，都付與蒼煙落照。只贏得：幾杵疏鐘，半江漁火，兩行秋雁，一枕清霜。

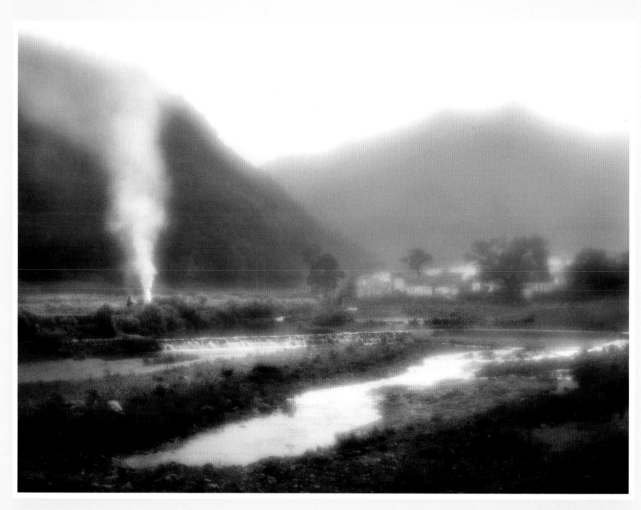

樹木凋疏山雨後，人家低濕水煙中。
　　　　　　　　——白居易

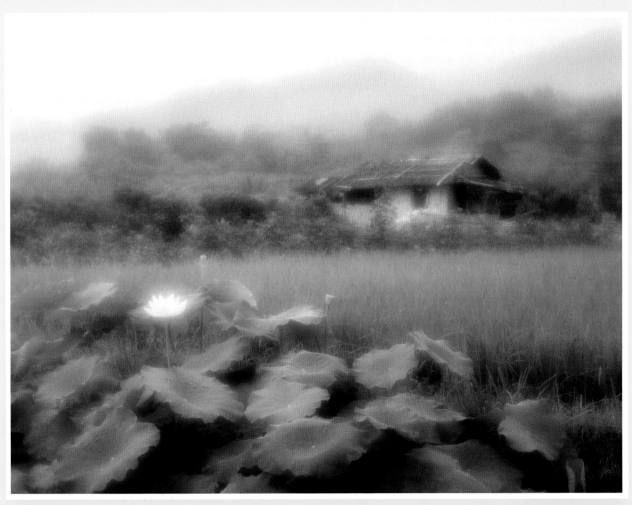

結廬在人境，而無車馬喧。
問君何能爾？心遠地自偏。
　　　　　　——陶淵明

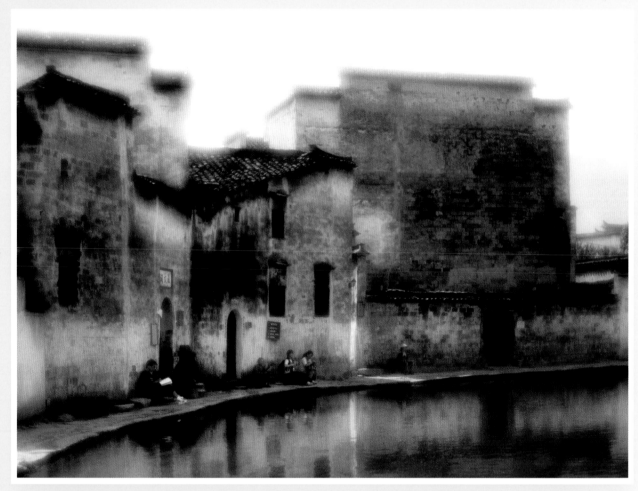

舊宅人何在，空門客自過。
——張祜

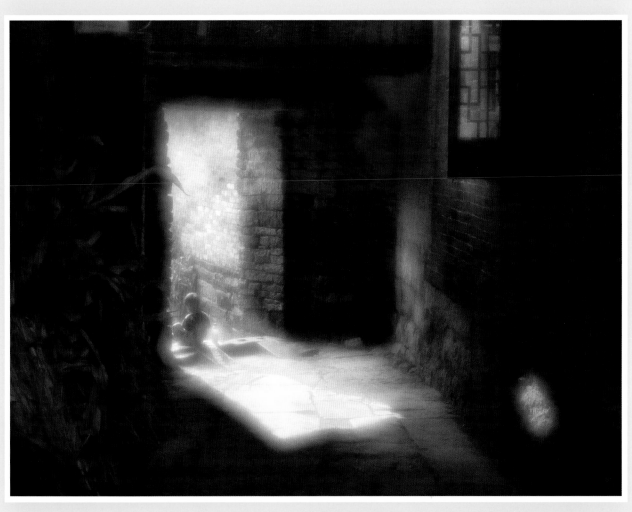

落葉蟲絲滿窗戶，秋堂獨坐思悠然。 ——劉滄

按：在廣西黃姚古鎮見到這景象時，我想起自己少小時在廣西某窮村逃難
的日子。當年我就是喜歡這樣呆坐，但是牛棚遠沒有這圖像那麼寫意。我
就是喜歡呆坐，後來培養出在西方知名的想像力。

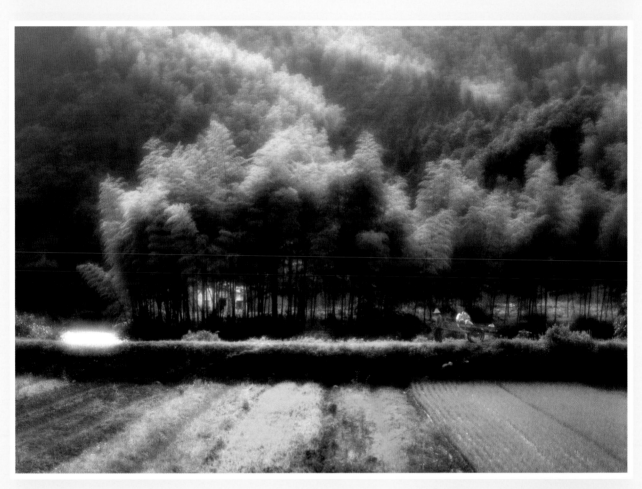

暮從碧山下，山月隨人歸。
卻顧所來徑，蒼蒼橫翠微。
——李白

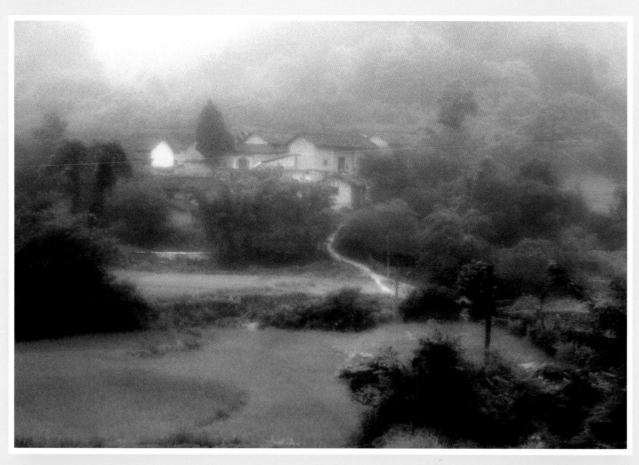

籟籟衣巾落棗花，村南村北響繰車，牛衣古柳賣黃瓜。
酒困路長惟欲睡，日高人渴漫思茶，敲門試問野人家。
——蘇軾《浣溪沙》

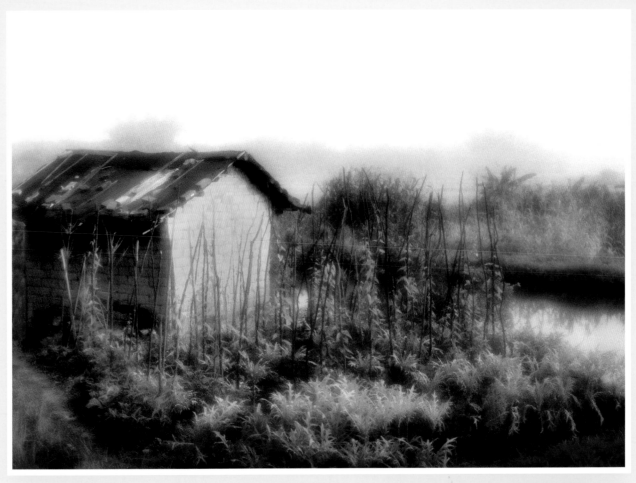

一曲長謠酒一樽，平生幽事在田園。
孤雲野鶴閑情遠，流水青山古意存。
　　　　　　　　　　——周密

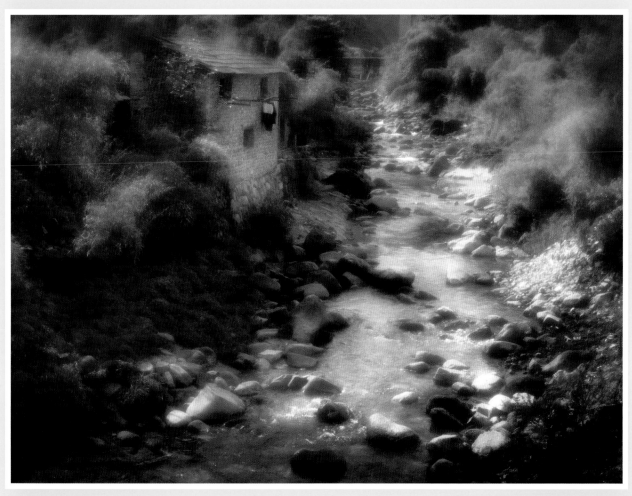

野浦山溪一徑通，柴門茅屋繞丹楓。
朝看雁鶩清波裡，夕下牛羊落葉中。
　　　　　　　　——孫寶仁

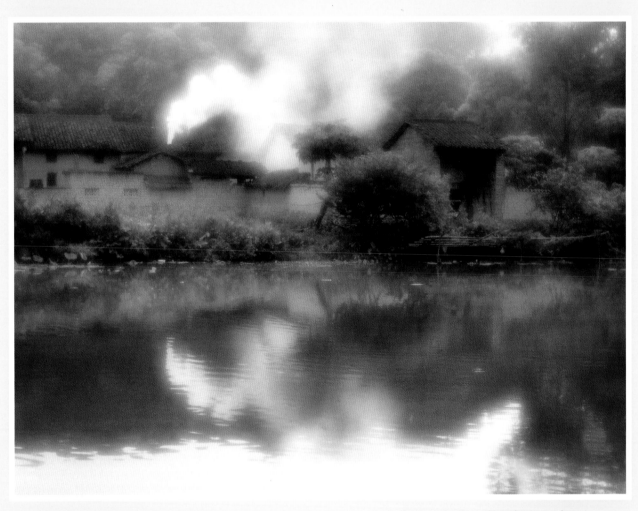

千丈清溪百步雷，柴門都向水邊開。
亂雲剩帶炊煙去，野水閒將白影來。
　　　　　　　　——辛棄疾《鷓鴣天》

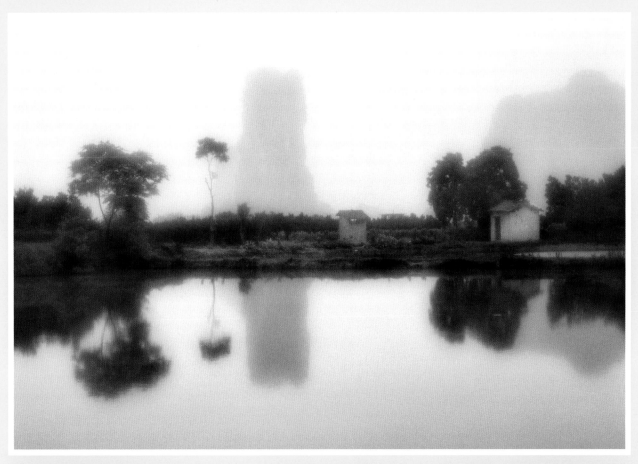

小隱東林地，身閒歲月忘。曲池山倒影，虛閣水生涼。
雨潤琴絲慢，風薰藥白香。羨君清趣好，無夢到岩廊。
——童軒

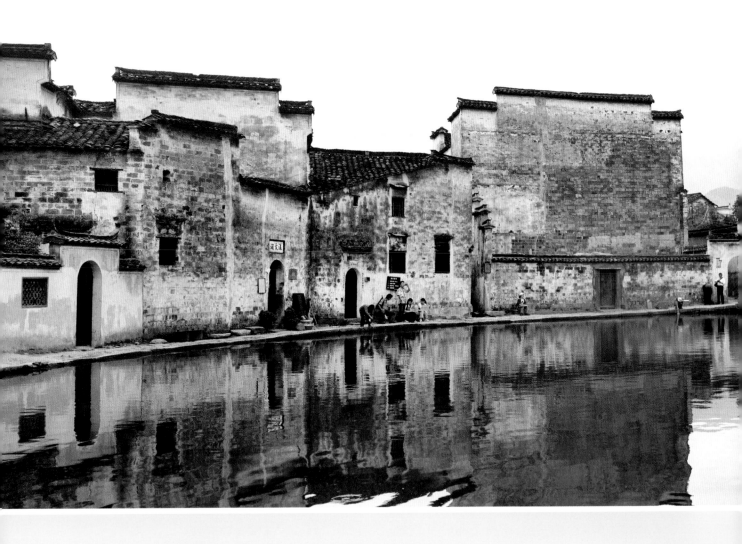

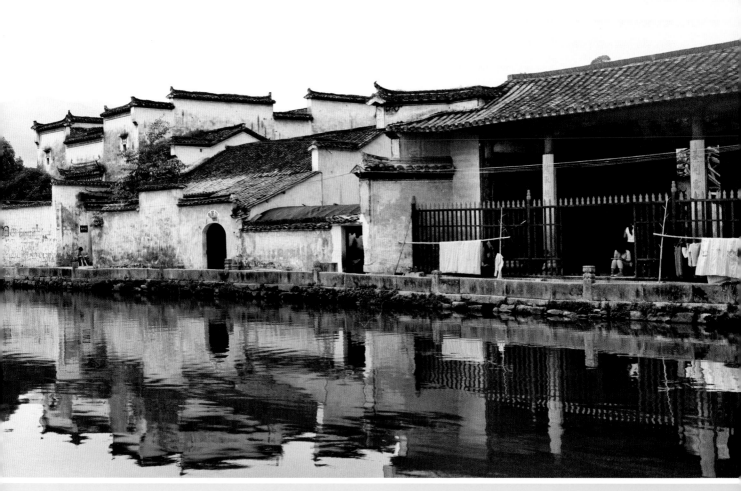

廣角看宏村

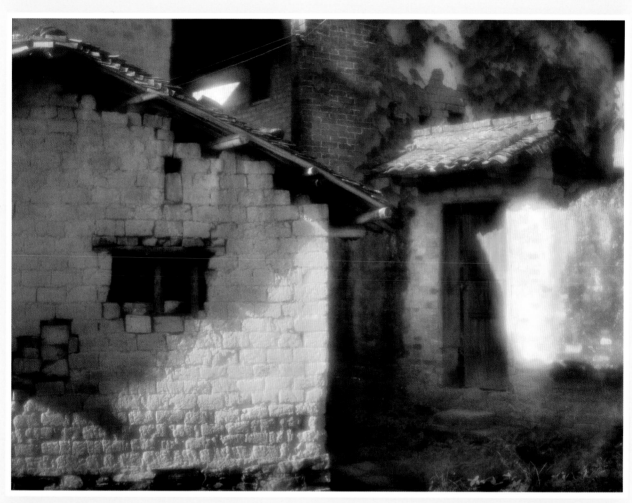

村中少賓客，柴門多不開。
——白居易

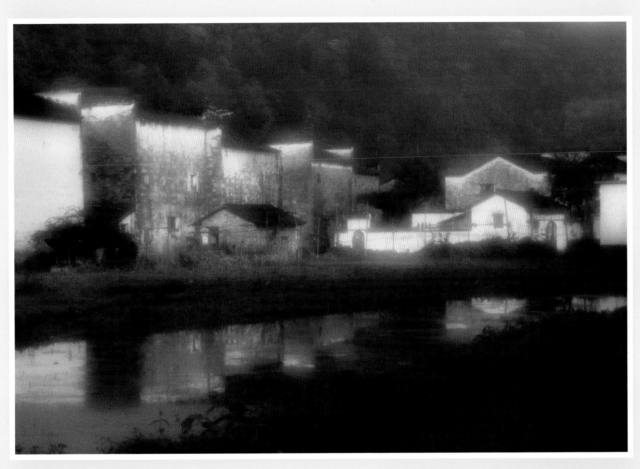

人間暫識東風信，夢繞江南雲水村。
　　　　　　　——佚名《鷓鴣天》

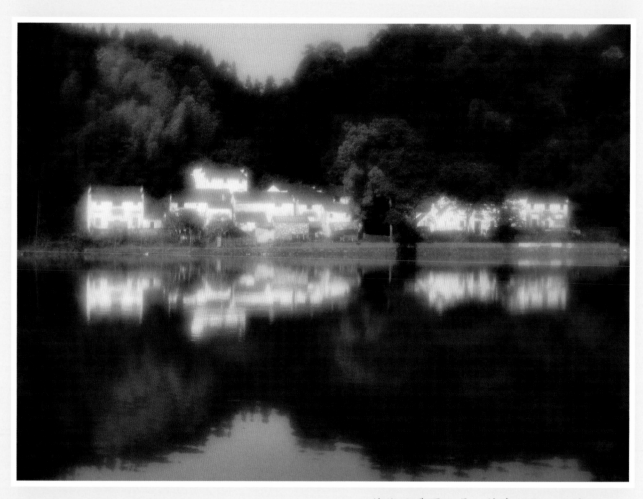

綠樹陰濃夏日長，樓臺倒影入池塘。
水精簾動微風起，滿架薔薇一院香。
　　　　　　　　　　——高駢

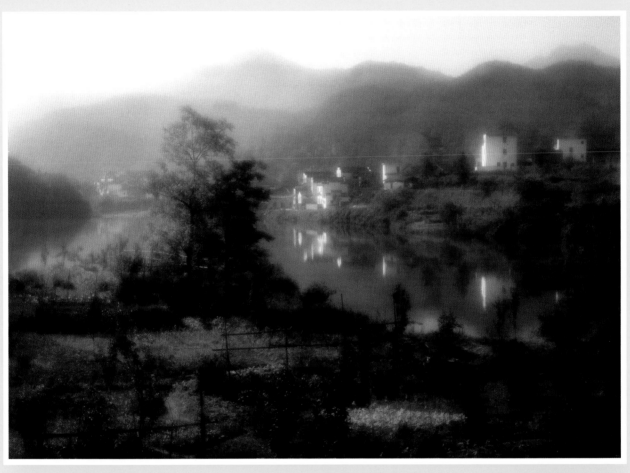

暖日和風並馬蹄，畦秧隴麥綠新齊，人家桑柘午陰迷。
山色解隨春意遠，殘陽還傍遠山低，晚風歸路杜鵑啼。
——吳儆《浣溪沙》

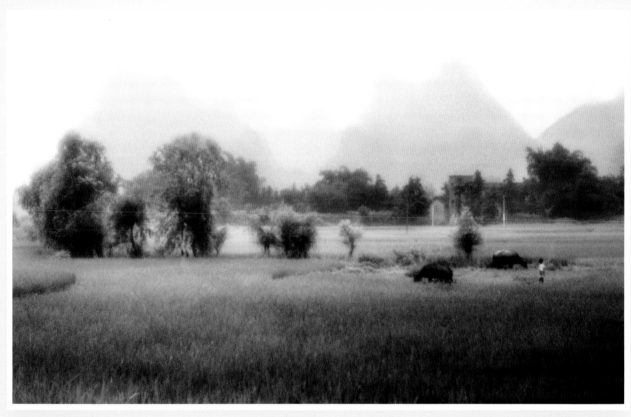

故人具雞黍，邀我至田家。綠樹村邊合，青山郭外斜。
開軒面場圃，把酒話桑麻。待到重陽日，還來就菊花。
　　　　　　　　　　　　　　　　　　　——孟浩然

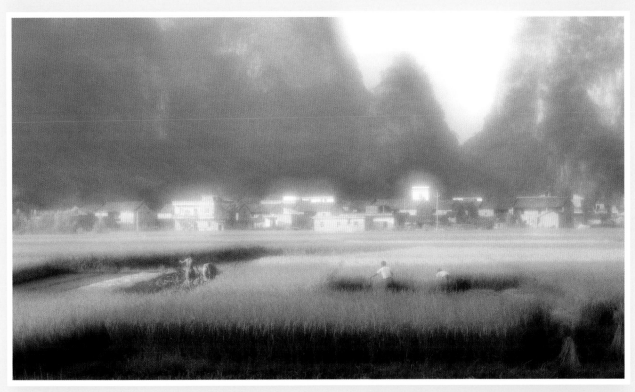

舍東已種百本桑，舍西仍築百步塘。
早茶采盡晚茶出，小麥方秀大麥黃。
　　　　　　　　　　——陸游

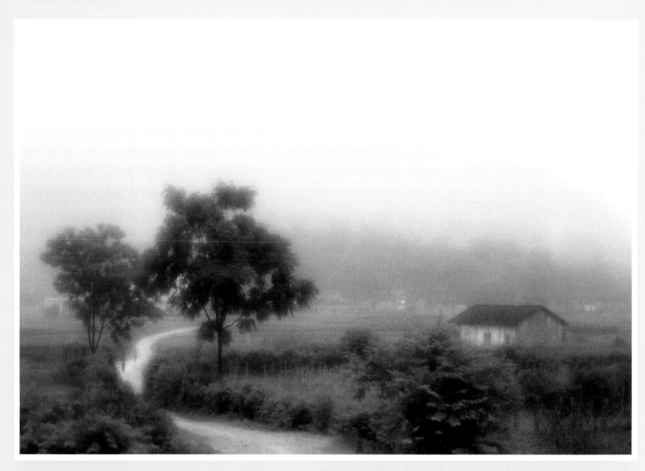

平林漠漠煙如織，寒山一帶傷心碧。暝色入高樓，有人樓上愁。
玉階空佇立，宿鳥歸飛急。何處是歸程？長亭更短亭。

　　　　　　　　　　　　　　　　——李白《菩薩蠻》

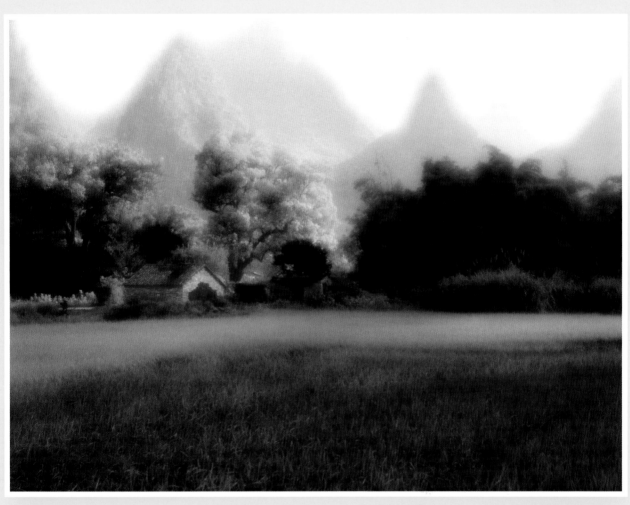

世間魚鳥各飛沉，茅屋青山無古今。
　　　　　　　　——陸游

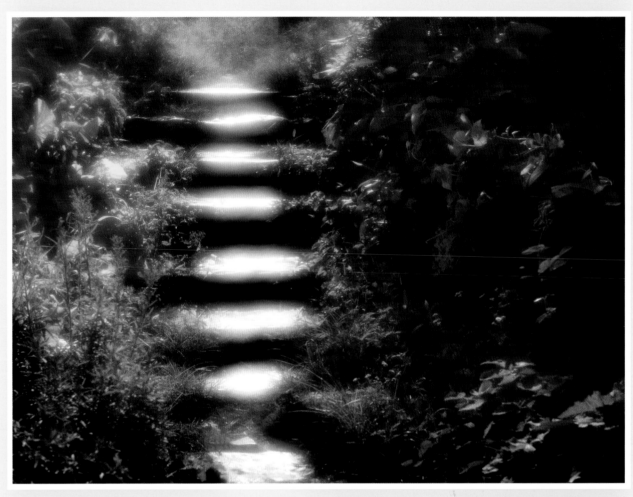

昨夜寒蛩不住鳴。驚回千里夢，已三更。
起來獨自繞階行。人悄悄，簾外月朧明。
　　　　　　　　——岳飛《小重山》

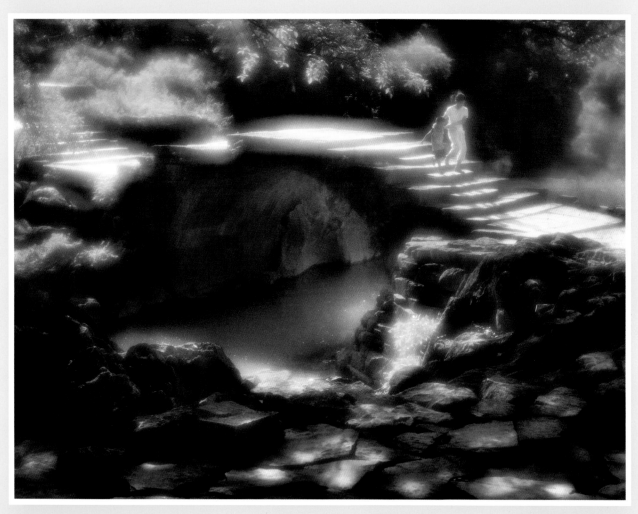

淡墨輕衫染趁時，落花芳草步遲遲，行過石橋風漸起。
香不已，眾中早被遊人記。

<div align="right">——朱彝尊《漁家傲》</div>

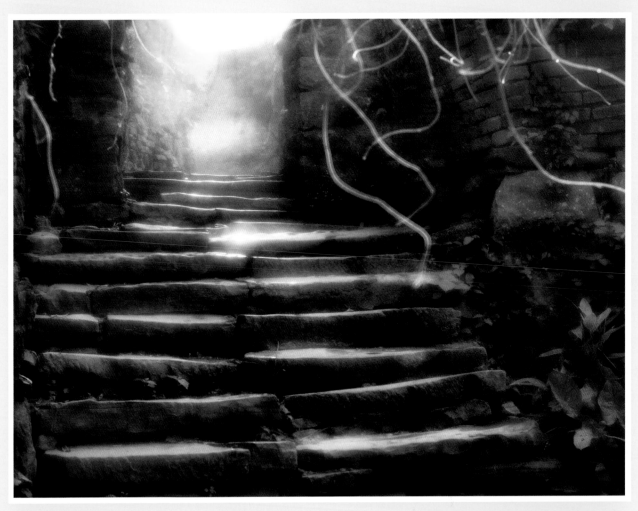

遠書歸夢兩悠悠，只有空床敵素秋。
階下青苔與紅樹，雨中寥落月中愁。
　　　　　　　　——李商隱

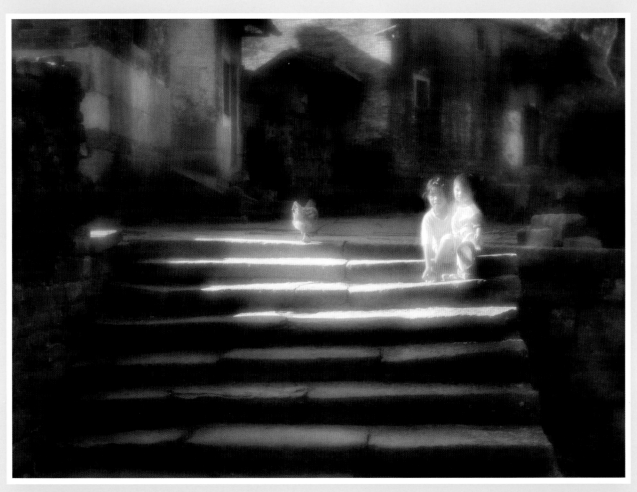

雨裡雞鳴一兩家，竹溪村路板橋斜。
婦姑相喚浴蠶去，閒看中庭梔子花。
　　　　　　　　　——王建

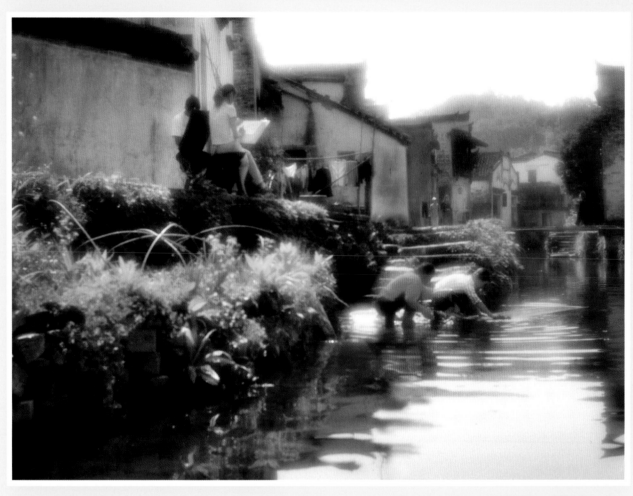

流水帶花穿巷陌，夕陽和樹入簾櫳。
　　　　　　　　——韋莊

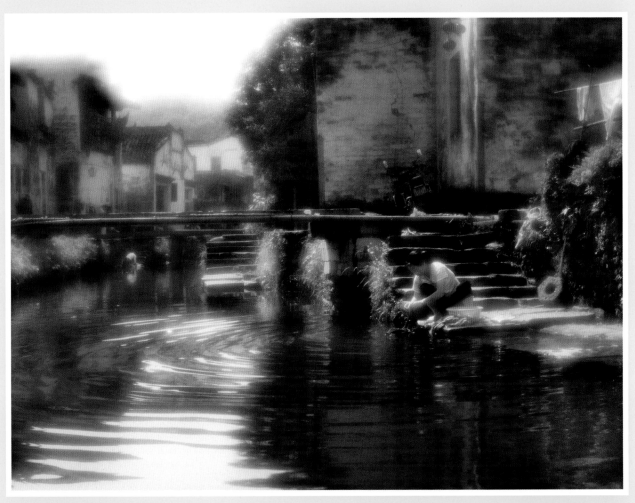

無鄰無里不成村，水曲雲重掩石門。
何用深求避秦客，吾家便是武陵源。
　　　　　　　　　　　　——吳融

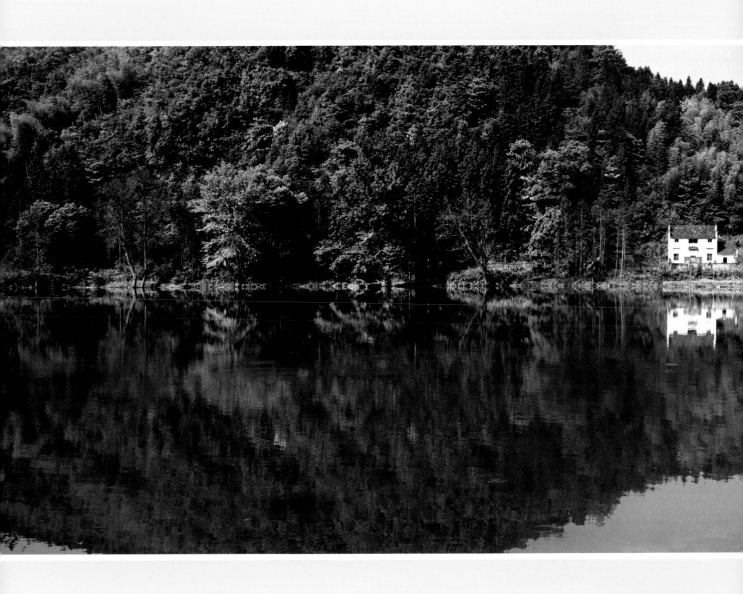

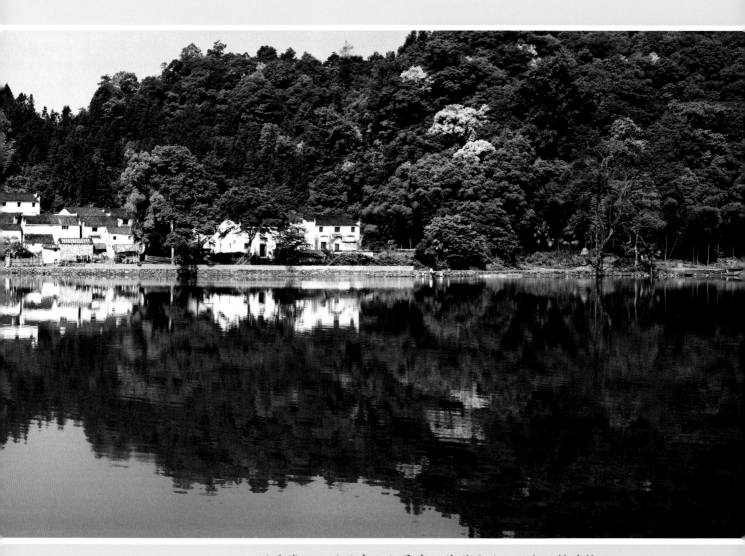

煙雲變化，面面青山如展畫。俯對平川，野水煙村遠接天。
有時縱目，景物繁華觀不足。月下風頭，一曲清謳博見樓。
　　　　　　　　　　　　——呂勝己《減字木蘭花》

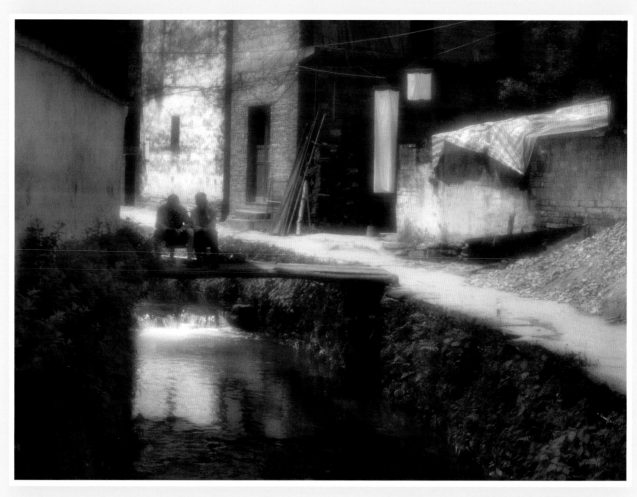

歲晚念平生，待都與、鄰翁細說。
　　——辛棄疾《驀山溪》

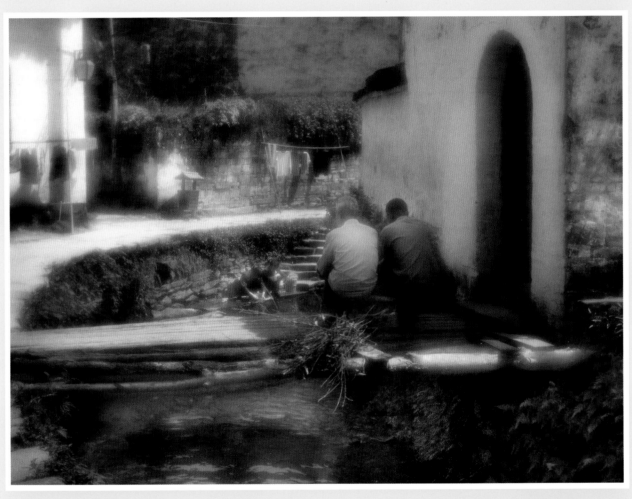

人生不相見，動如參與商。
　　　　　——杜甫

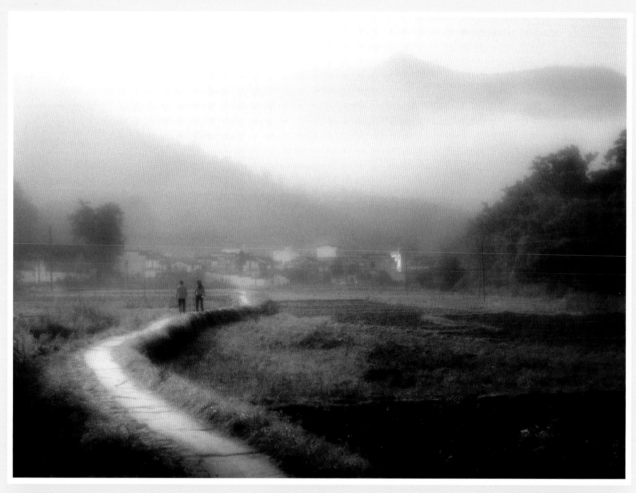

春日平原薺菜花，新耕雨後落群鴉。多情白髮春無奈，晚日青簾酒易賒。
閒意態，細生涯，牛欄西畔有桑麻。青裙縞袂誰家女？去趁蠶生看外家。
　　　　　　　　　　　　　　　　　　　　──辛棄疾《鷓鴣天》

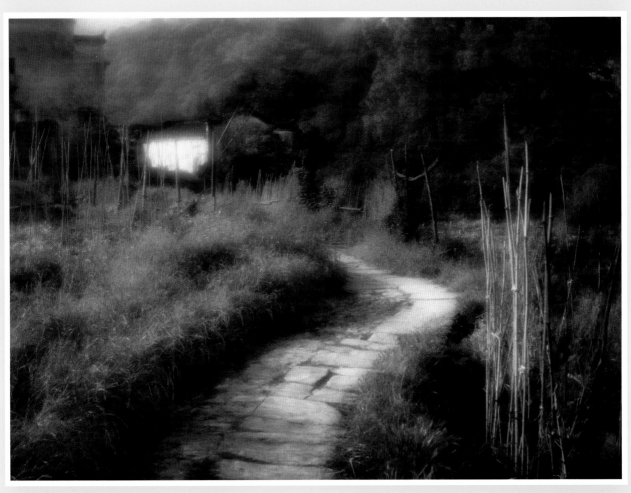

雨足疏籬引荒蔓，人稀幽徑長新苔。
　　　　　　　　　——陸游

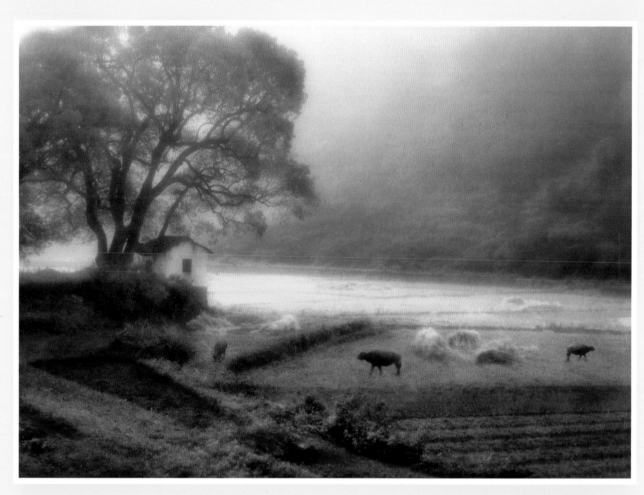

斜陽照墟落，窮巷牛羊歸。
野老念牧童，倚杖候荊扉。
　　　　　　　——王維

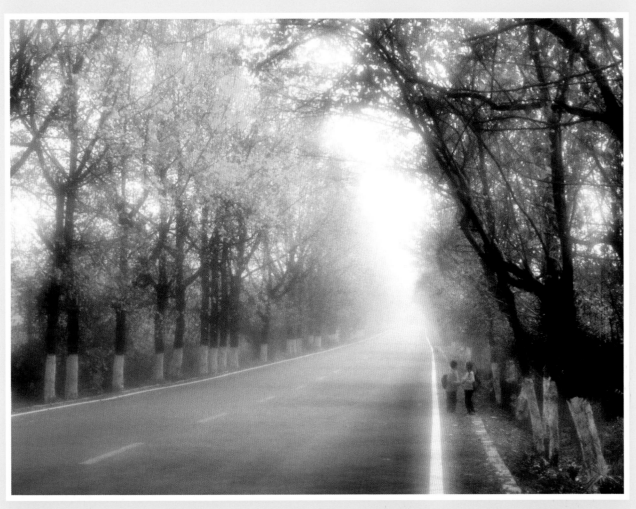

草長鶯飛二月天，拂堤楊柳醉春煙。
兒童散學歸來早，忙趁東風放紙鳶。
——高鼎

按：從長沙到武漢途中，我遙見這情景，立刻叫
車停下來，攝得此幀自己女兒最心愛的作品。

127

# 第六組：金湖的荷花（二十二幀）

在江蘇金湖縣有一處名為荷花蕩的地方，有荷塘萬畝，這組作品大部分是在那裡攝得的。

荷與蓮的分別不是淺學問，多年前黃苗子與黃永玉向我解釋過，今天記不清楚了。一種看法，是花葉浮在水面的是蓮——法國大師莫奈畫的一律是蓮，神乎其技，此師竟然畫到水的下面去。花與葉高於水面的是荷——黃永玉畫的是荷。

我不明白為什麼楊萬里寫西湖"接天蓮葉無窮碧，映日荷花別樣紅"。西湖有的是荷，"接天"可信，但怎麼會是蓮葉呢？另一方面，周敦頤寫"中通外直，不蔓不枝"，那是說荷，但為什麼題為《愛蓮說》呢？

還是以李清照的《如夢令》收筆吧：

常記溪亭日暮，沉醉不知歸路。
興盡晚回舟，誤入藕花深處。
爭渡，爭渡，驚起一灘鷗鷺。

好詞，好詞，但蓮花或荷花變成藕花了。想來易安居士是要用一個仄音吧。

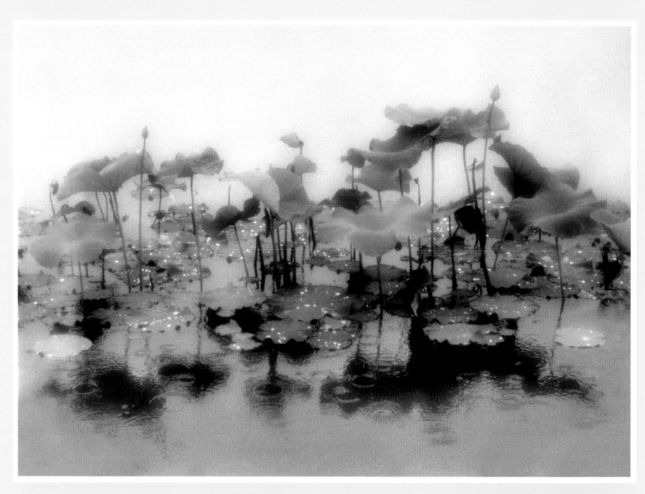

菡萏香銷翠葉殘，西風愁起綠波間。還與韶光共憔悴，不堪看。
細雨夢回雞塞遠，小樓吹徹玉笙寒。多少淚珠何限恨，倚闌干。
—— 李璟《攤破浣溪沙》

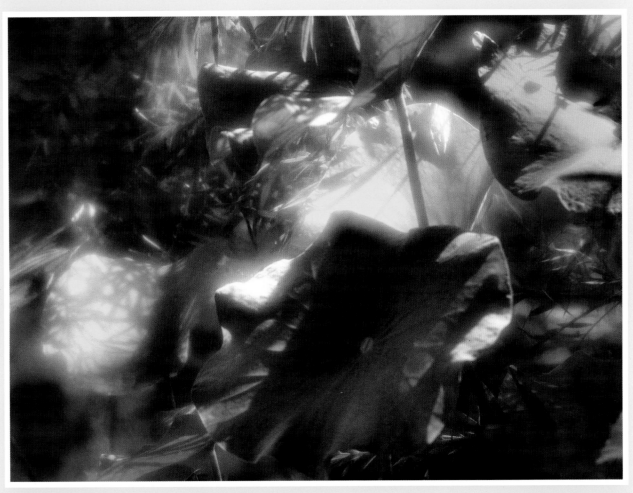

彎彎的楊柳的稀疏的倩影，倒映在荷葉上。塘中的月色並不均勻，
但光與影有着和諧的旋律，如梵婀玲上奏着的名曲。
——朱自清《荷塘月色》

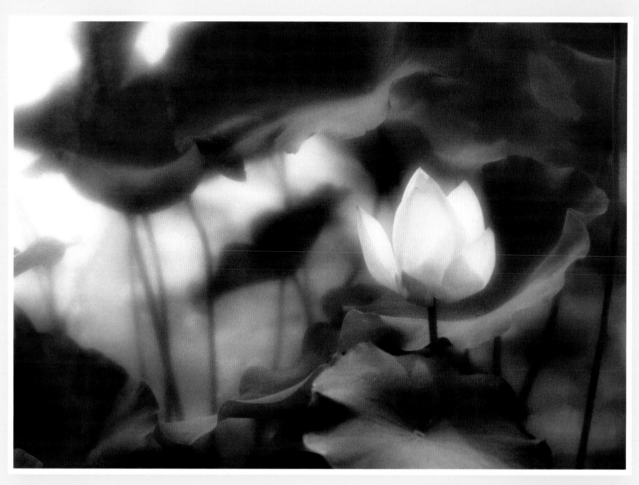

芙蓉初出水，菡萏露中花。
——陸長源

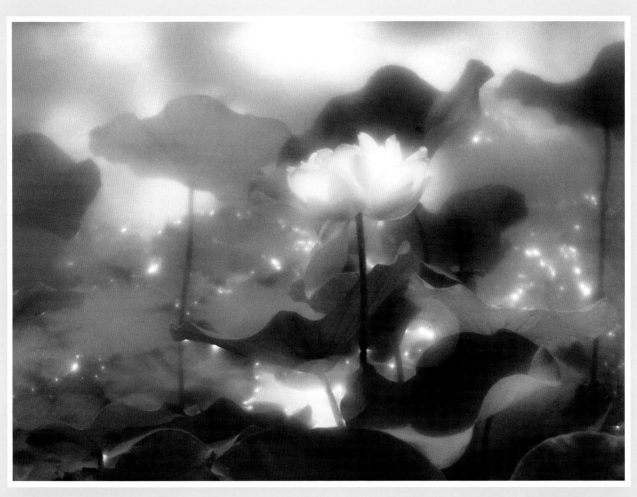

紅藕香殘玉簟秋。輕解羅裳，獨上蘭舟。雲中誰寄錦書來？雁字回時，月滿西樓。
花自飄零水自流。一種相思，兩處閒愁。此情無計可消除，才下眉頭，卻上心頭。

——李清照《一剪梅》

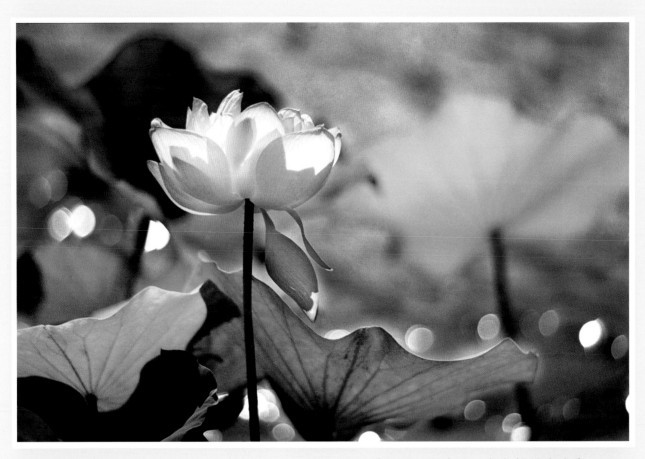

花不語，水空流，年年拚得為花愁。
明朝萬一西風動，爭向朱顏不耐秋。
　　　　　　——晏幾道《鷓鴣天》

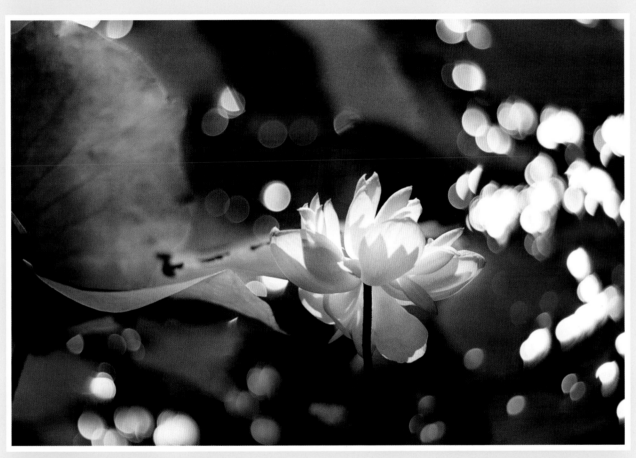

微風忽起吹蓮葉，青玉盤中瀉水銀。

———施肩吾

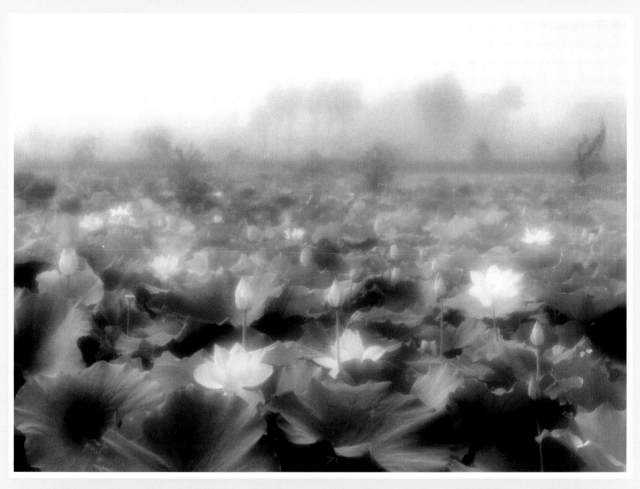

燎沉香，消溽暑。鳥雀呼晴，侵曉窺簷語。葉上初陽乾宿雨。水面清圓，一一風荷舉。故鄉遙，何日去？家住吳門，久作長安旅。五月漁郎相憶否？小楫輕舟，夢入芙蓉浦。

——周邦彥《蘇幕遮》

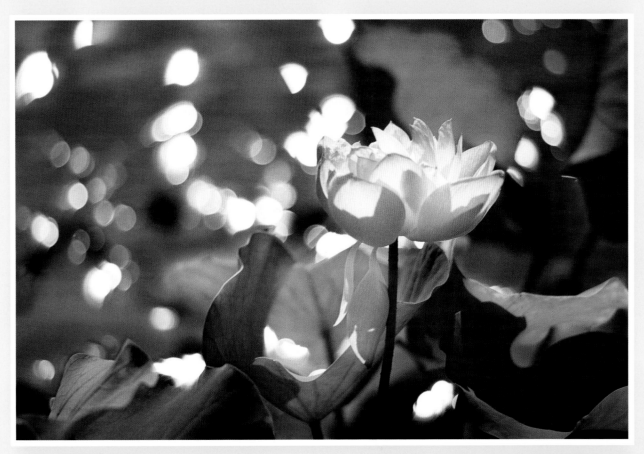

世間花葉不相倫，花入金盆葉作塵。
惟有綠荷紅菡萏，卷舒開合任天真。
此花此葉常相映，翠減紅衰愁殺人。
　　　　　　　　　　　——李商隱

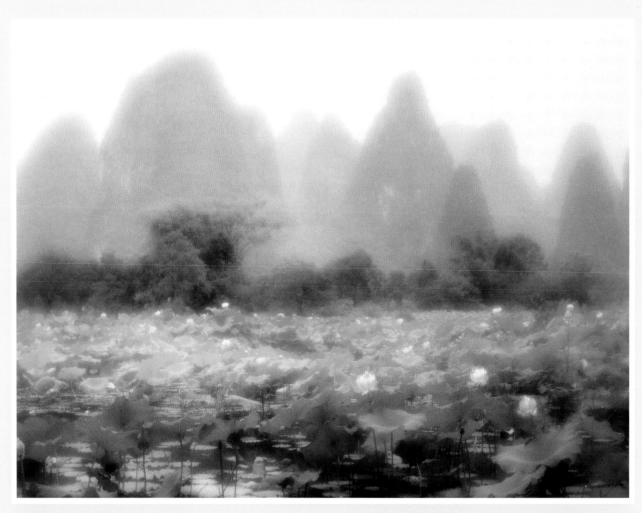

畢竟西湖六月中，風光不與四時同。
接天蓮葉無窮碧，映日荷花別樣紅。
　　　　　　　　——楊萬里

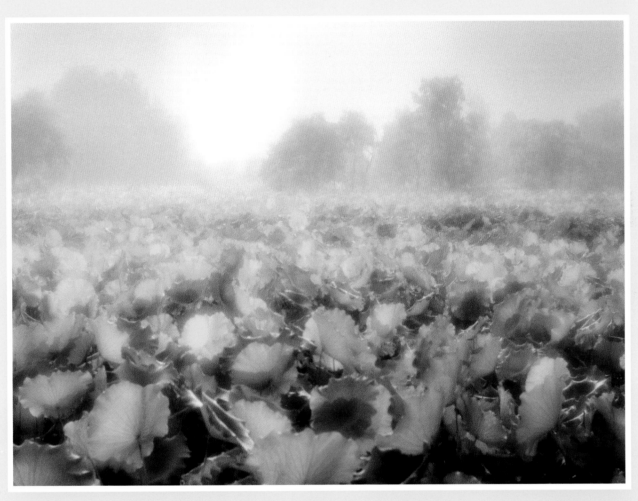

蓮子已成荷葉老，青露洗、蘋花汀草。眠沙鷗鷺不回頭，似也恨、人歸早。

——李清照《怨王孫》

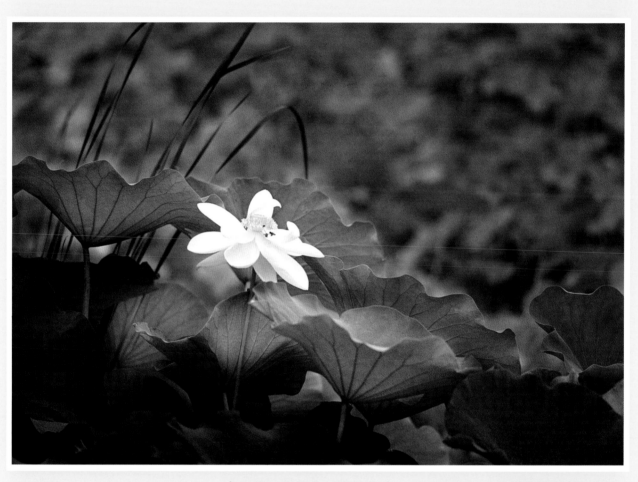

畫船撐入花深處，香泛金卮，煙雨微微，一片笙歌醉裡歸。

——歐陽修《採桑子》

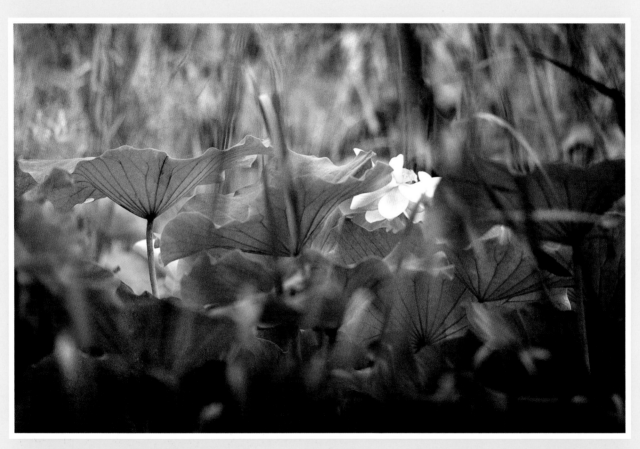

日暮，青蓋亭亭，情人不見，爭忍凌波去？只恐舞衣寒易落，愁入西風南浦。
高柳垂陰，老魚吹浪，留我花間住。田田多少，幾回沙際歸路。

<div align="right">——姜夔《念奴嬌》</div>

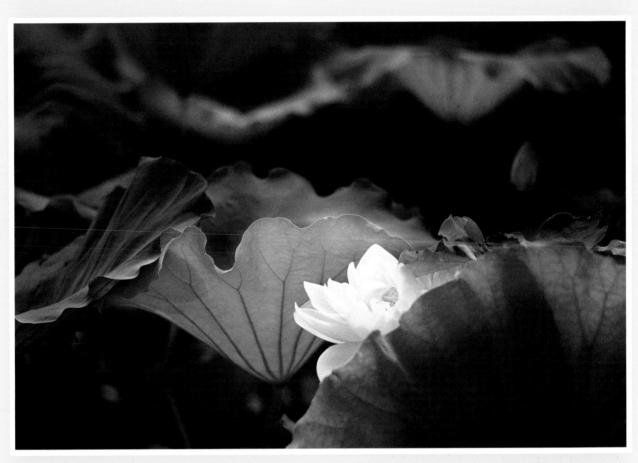

綠萍池沼垂楊裡，初見芙蕖第一花。
　　　　　　　　——楊萬里

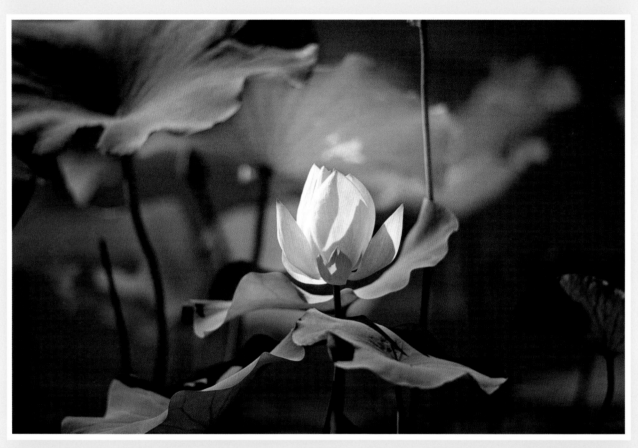

鳳凰山下雨初晴。水風清，晚霞明。一朵芙蕖，開過尚盈盈。何處飛來雙白鷺，如有意，慕娉婷。　　忽聞江上弄哀箏。苦含情，遣誰聽？煙斂雲收，依約是湘靈。欲待曲終尋問取，人不見，數峰青。

——蘇軾《江城子》

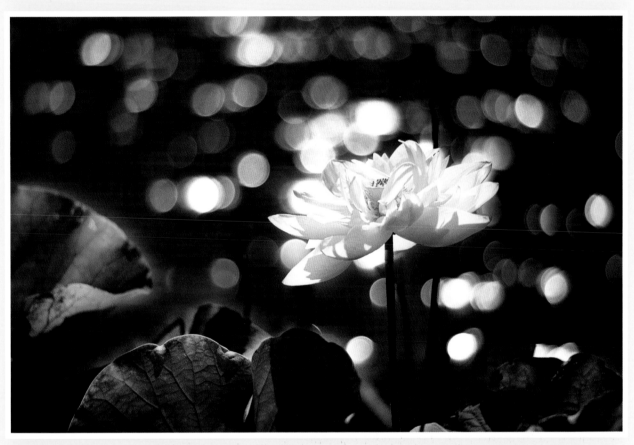

秀樾橫塘十里香，水花晚色靜年芳。胭脂雪瘦熏沉水，翡翠盤高走夜光。
山黛遠，月波長，暮雲秋影蘸瀟湘。醉魂應逐凌波夢，分付西風此夜涼。
——蔡松年《鷓鴣天》

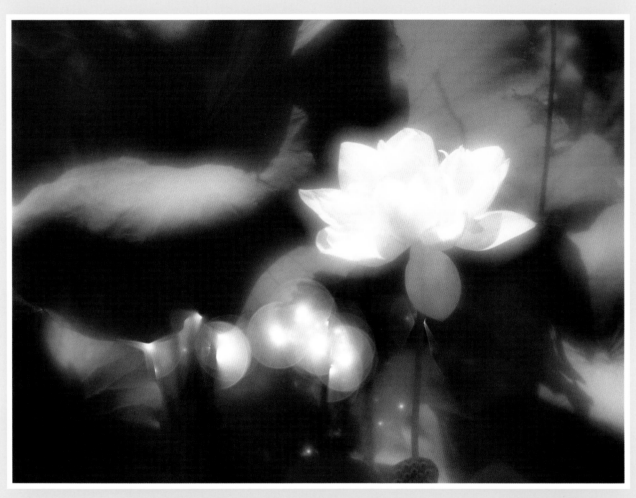

盤心清露如鉛水，又一夜、西風吹折。喜靜看、匹練秋光，倒瀉半湖明月。

——張炎《疏影》

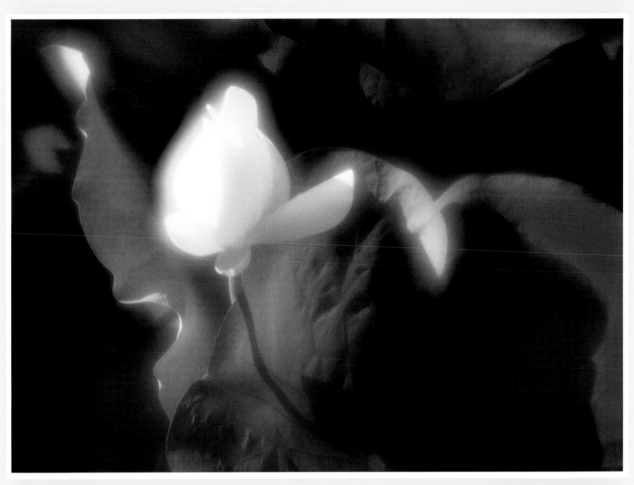

覽百卉之英茂，無斯花之獨靈。
——曹植《芙蓉賦》

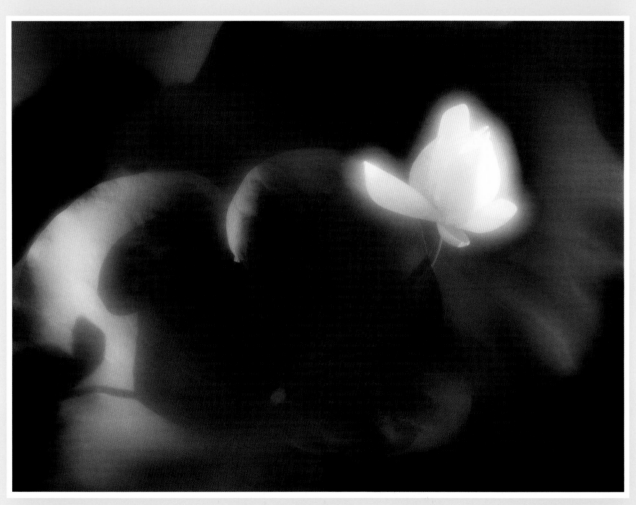

出淤泥而不染，濯清漣而不妖。
——周敦頤

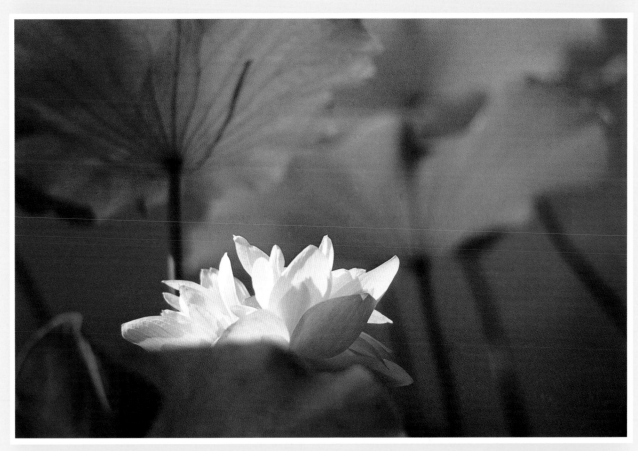

蓮葉平鋪塘水滿，楝花半落渚風清。
無言獨立蒼茫裡，更聽黃鸝一兩聲。
　　　　　　　　　　——孫覿

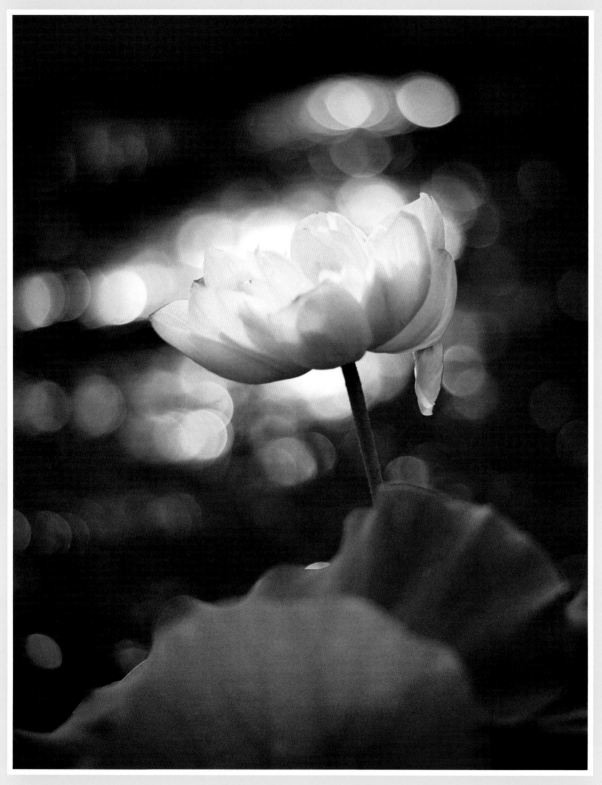

碧荷生幽泉，朝日豔且鮮。秋花冒綠水，密葉羅青煙。
秀色空絕世，馨香為誰傳。坐看飛霜滿，凋此紅芳年。
結根未得所，願託華池邊。
　　　　　　　　　　　　　　　　　　——李白

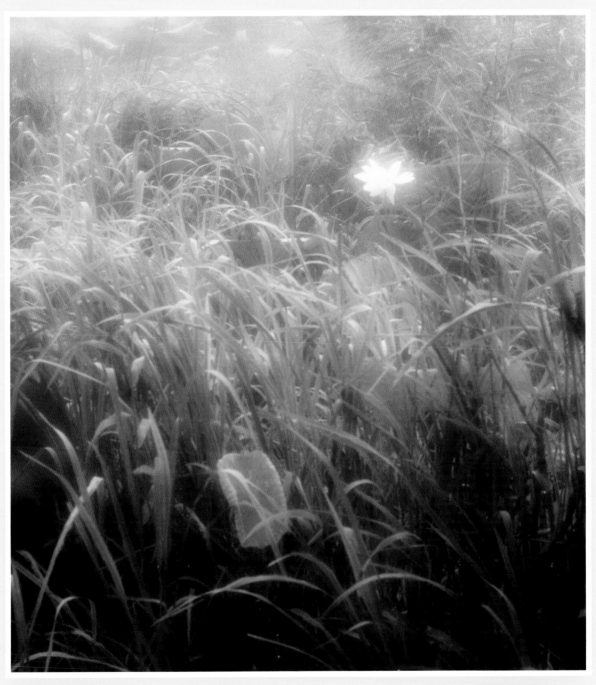

淥水明秋月，南湖采白蘋。
荷花嬌欲語，愁殺蕩舟人。
　　　　　　——李白

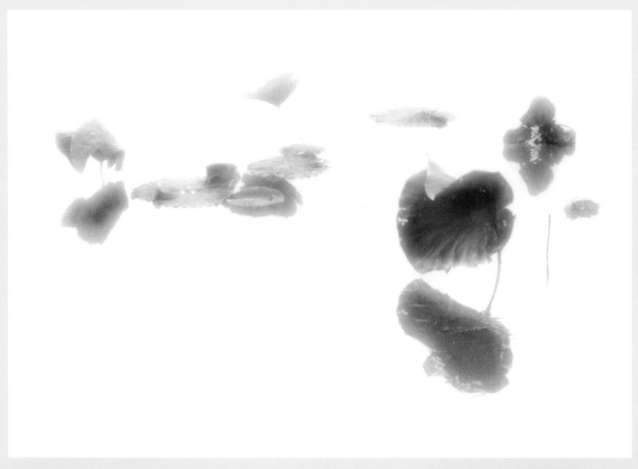

浮香繞曲岸，圓影覆華池。
常恐秋風早，飄零君不知。
　　　　　　——盧照鄰

# 第七組：水蜜桃與小黃花（十二幀）

上海浦東某處有一個很大的水蜜桃的園林，春天花開時地上也佈滿小黃花——後者據說是菜花，為了要結子農民就讓菜花長出來。我兩次到那裡拍攝，選出這組的十二幀。

其實水蜜桃"上鏡"，主要不是花，而是那些樹幹，彎彎曲曲，甚有"古意"。該園林的場景也讓我想到李清照的《醉花陰》：

薄霧濃雲愁永晝，瑞腦消金獸。
佳節又重陽，玉枕紗櫥，半夜涼初透。
東籬把酒黃昏後，有暗香盈袖。
莫道不銷魂，簾卷西風，人比黃花瘦。

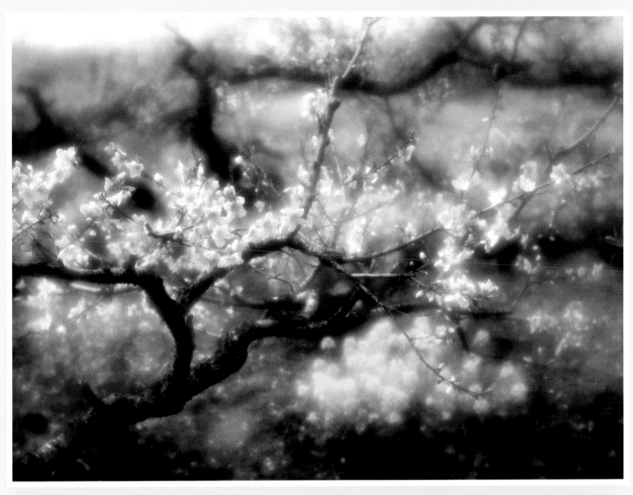

百畝庭中半是苔，桃花淨盡菜花開。
種桃道士歸何處，前度劉郎今又來。
　　　　　　　　　　——劉禹錫

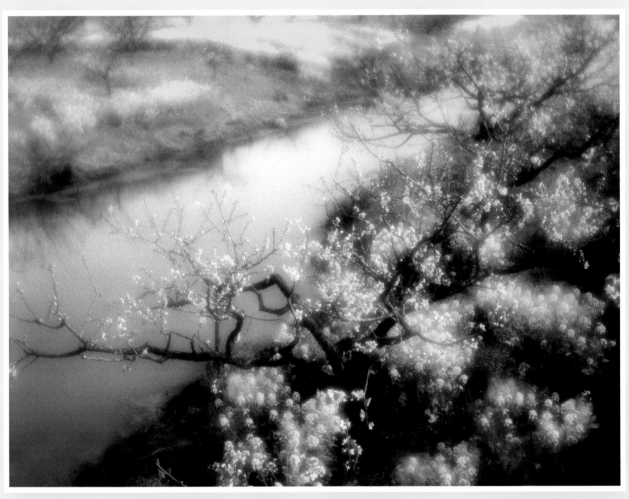

瑤草一何碧，春入武陵溪。溪上桃花無數，枝上有黃鸝。我欲穿花尋路，
直入白雲深處，浩氣展虹霓。只恐花深裡，紅露濕人衣。

——黃庭堅《水調歌頭》

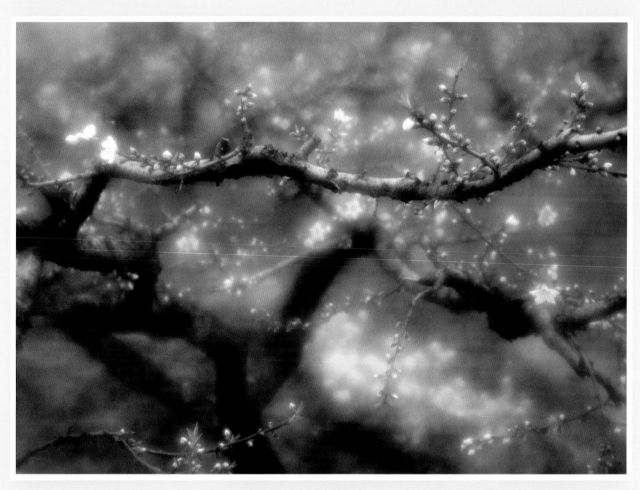

滿院桃花，盡是劉郎未見。於中更、一枝纖軟。仙家日月，
笑人間春晚。濃睡起，驚飛亂紅千片。

　　　　　　　　　　　　　　　　——蘇軾《殢人嬌》

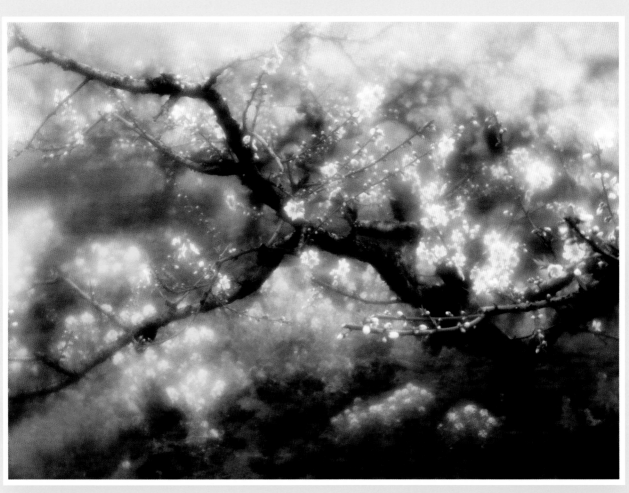

桃花一簇開無主，可愛深紅愛淺紅。
——杜甫

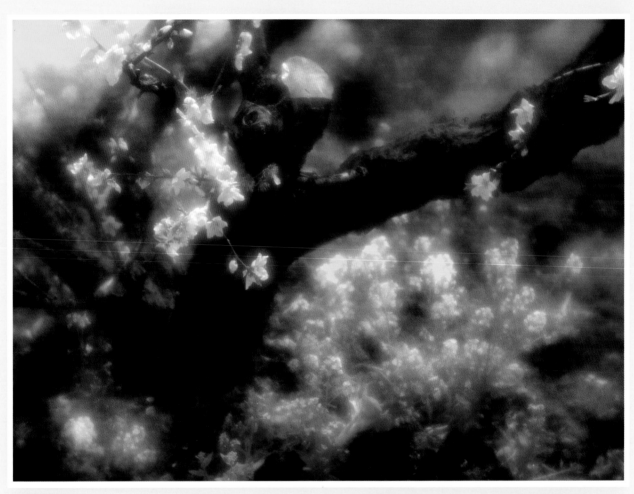

白髮黃塵一夢中，又將愁眼對春風。
不知夜雨能多少，染得桃花到處紅。
　　　　　　　　——俞灝

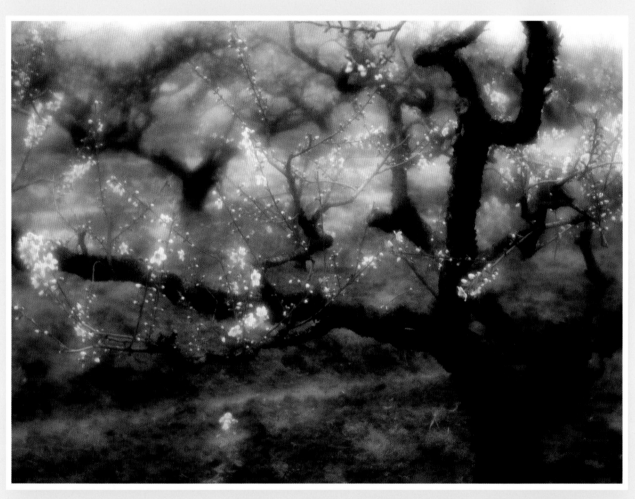

探梅公子款柴門，枝北枝南總未春。
忽見小桃紅似錦，卻疑儂是武陵人。
　　　　　　　　　——范成大

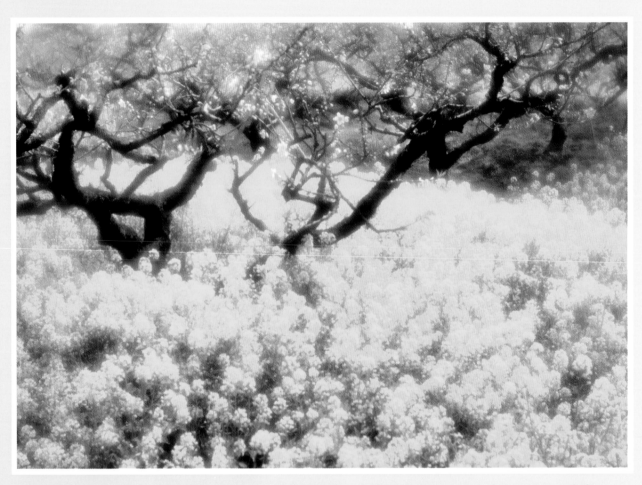

橘肥梅小蠟橙黃，薄薄板橋霜。春透謝娘庭院，雅宜倚玉偎香。　舊情如紙，新情如海，冷熱心腸。誰為移根換葉，桃花自識劉郎。

——趙必𤩇《朝中措》

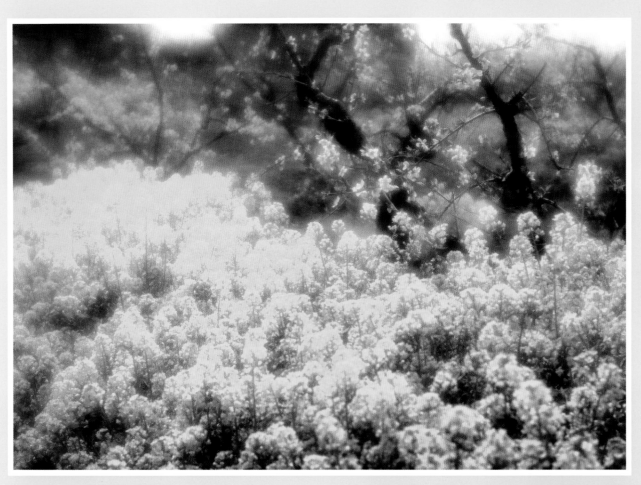

野花黃白澗桃紅，行盡千山路未窮。
鶯語不離春樹裡，馬蹄多入瀑聲中。
　　　　　　　　　　——何絳

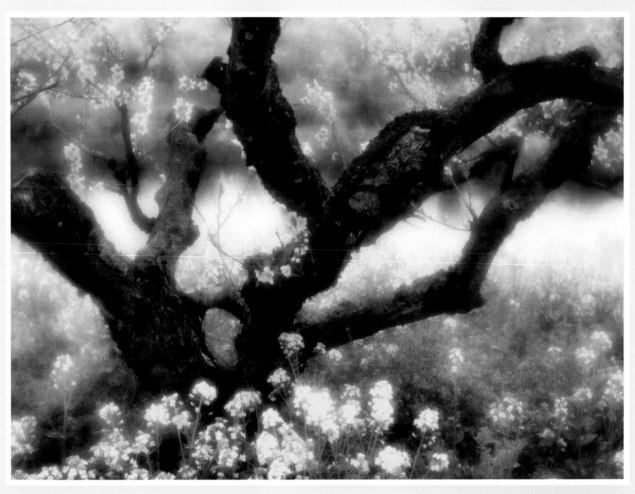

更盡一杯酒，春近武陵源。源頭父老迎笑，人似老臞仙。
檢校露桃風葉，問訊渚莎江草，點檢舊風煙。

——魏了翁《水調歌頭》

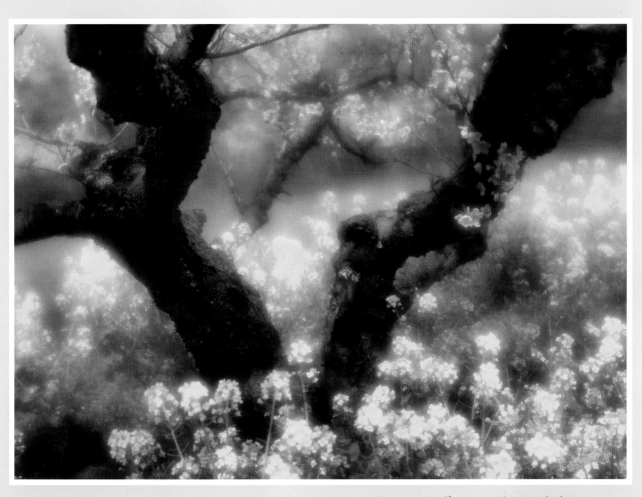

樓上緗桃一萼紅，別來開謝幾東風。
武陵春盡無人處，猶有劉郎去後蹤。
　　　　　　——周紫芝《鷓鴣天》

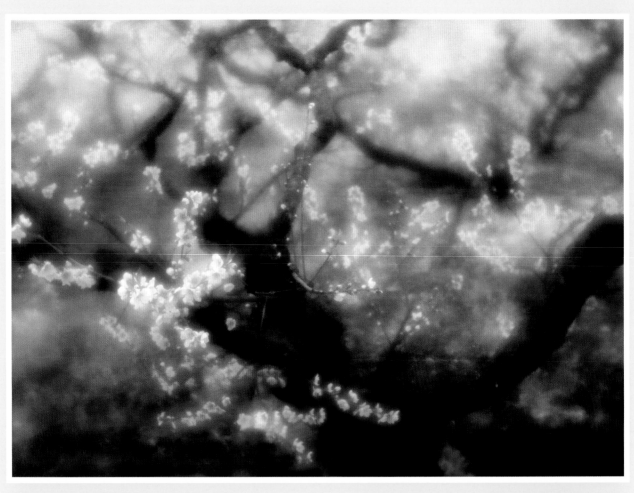

纖枝瘦綠天生嫩，可惜輕寒摧挫損。
劉郎只解誤桃花，悵恨今年春又盡。
　　　　　　——佚名《玉樓春》

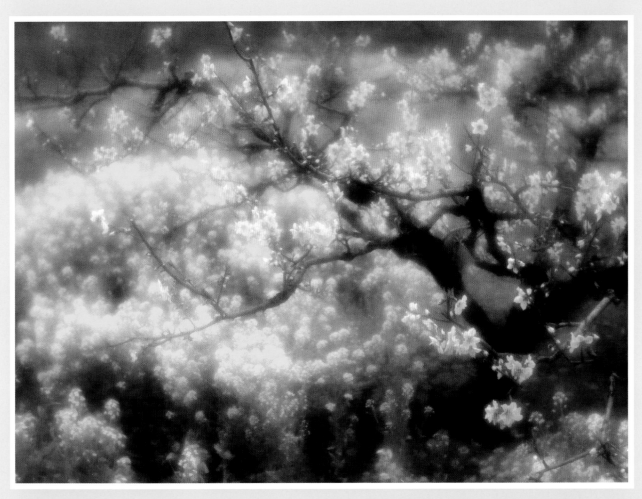

院靜春深冷麝煤，怕逢花委細蒼苔。
小桃卻自紅如錦，笑倚東風醉入腮。
　　　　　　　　——陳著

# 第八組：竹草雙清（二十六幀）

　　竹其實也是草。中國歷代的詩人愛寫竹，也愛寫草。我歷來奇怪西方的文化不像炎黃子孫那樣，喜歡把情感寄託於竹、草。要選詩或詞來襯托這組作品，當然容易，這裡我選一首稼軒的《滿江紅》，不僅因為詞寫得一百分，而且竹與草皆提及了：

敲碎離愁，紗窗外、風搖翠竹。

人去後、吹簫聲斷，倚樓人獨。

滿眼不堪三月暮，舉頭已覺千山綠。

但試將、一紙寄來書，從頭讀。

相思字，空盈幅；相思意，何時足？

滴羅襟點點，淚珠盈掬。

芳草不迷行客路，垂楊只礙離人目。

最苦是、立盡月黃昏，闌干曲。

　　中國文字文化的感染力說不得笑。昔日王朝雲唱蘇子的《蝶戀花》，唱到"天涯何處無芳草"時哭了出來。朝雲謝世後，蘇子不讓其他人再唱此詞！西方的文字文化當然也有其優勝處，但在某些方面的情感表達他們確實是輸了。

167

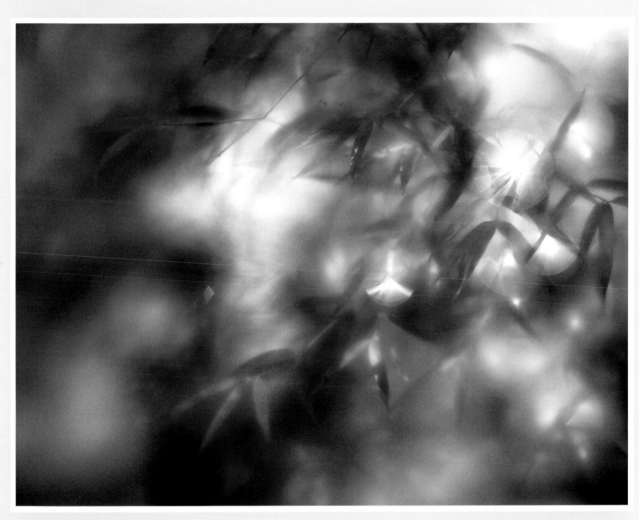

天寒翠袖薄，日暮倚修竹。
——杜甫

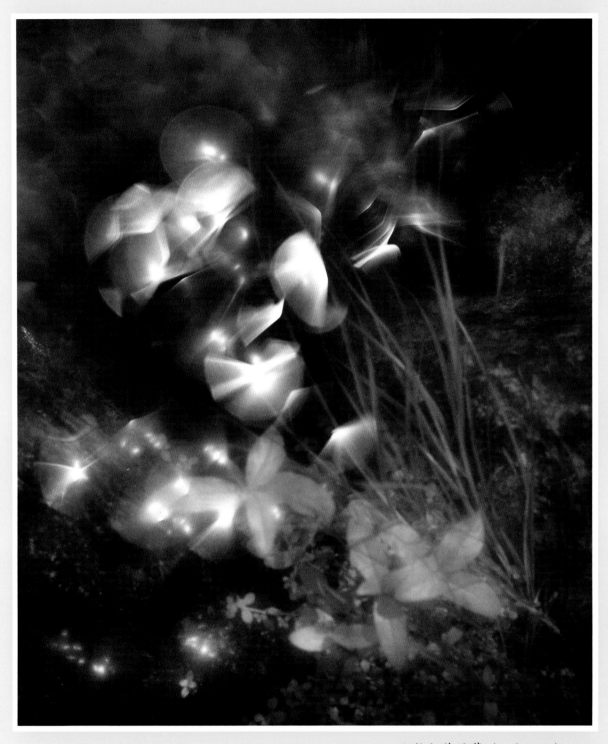

小粉紅花的夢（一九八三）

她在冷的夜氣中，瑟縮地做夢，夢見春的到來，夢見秋的到來，夢見瘦的詩人將眼淚擦在她最末的花瓣上，告訴她秋雖然來，冬雖然來，而此後接着還是春，蝴蝶亂飛，蜜蜂都唱起春詞來了。她於是一笑，雖然顏色凍得紅慘慘地，仍然瑟縮着。

——魯迅《秋夜》

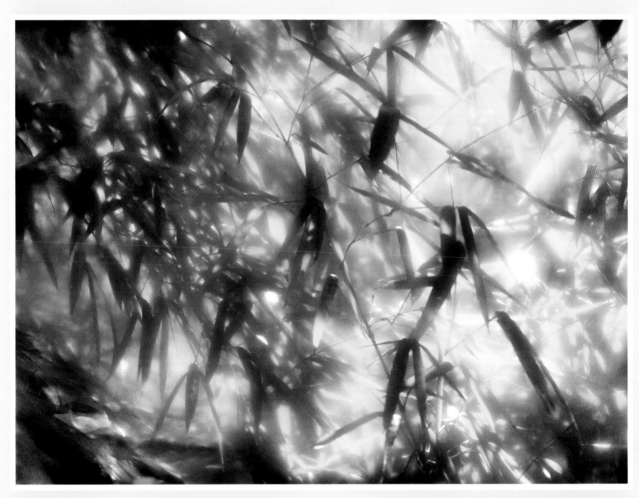

晴陽入荒竹，曖曖和春園。
——溫庭筠

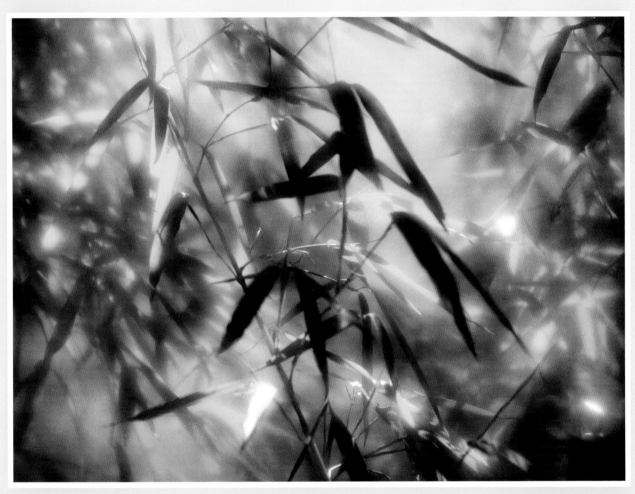

一枝一葉總關情。
——鄭燮

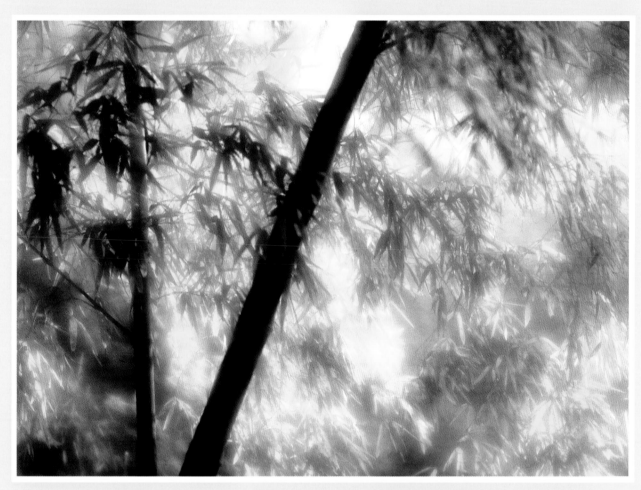

數莖幽玉色，曉夕翠煙分。聲破寒窗夢，根穿綠蘚紋。
漸籠當檻日，欲礙入簾雲。不是山陰客，何人愛此君。
　　　　　　　　　　　　　　　　　　——杜牧

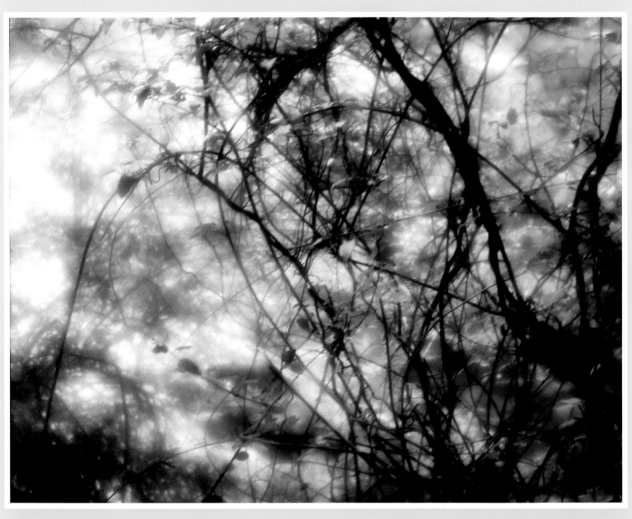

翠藤共、閑穿徑竹，漸笑語、驚起臥沙禽。
　　　　　　　　——姜夔《一尊紅》

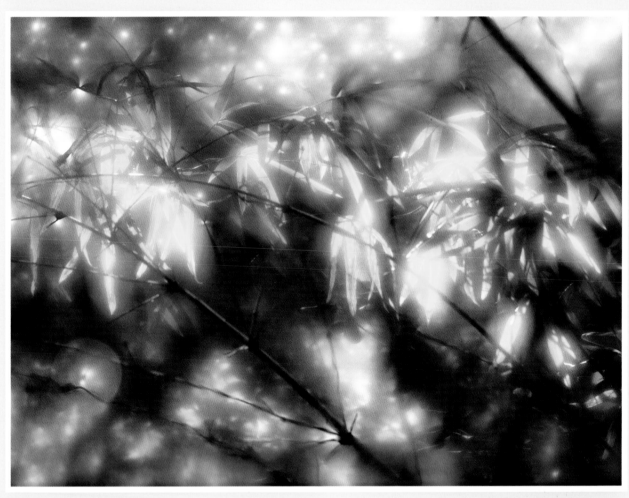

汀煙輕冉冉，竹日靜暉暉。
——杜甫

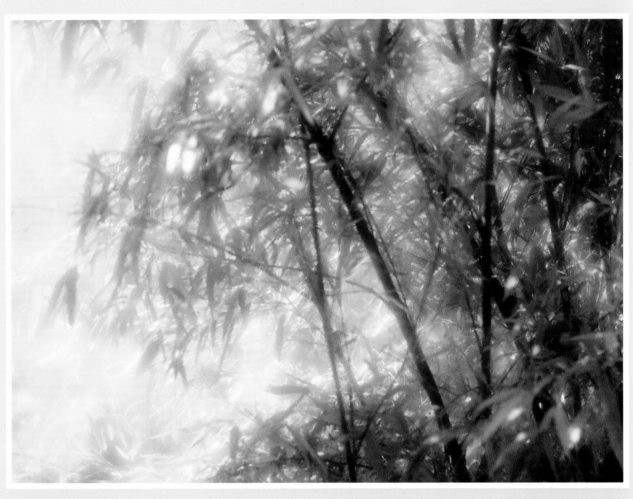

西窗下，風搖翠竹，疑是故人來。
——秦觀《滿庭芳》

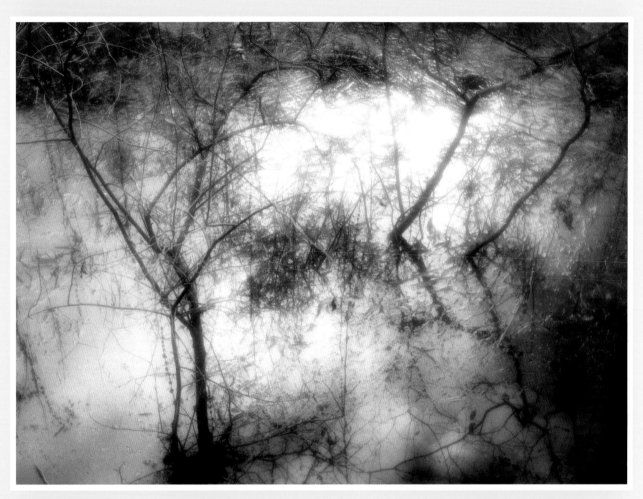

滔滔孟夏兮，草木莽莽。
　　　　　——屈原

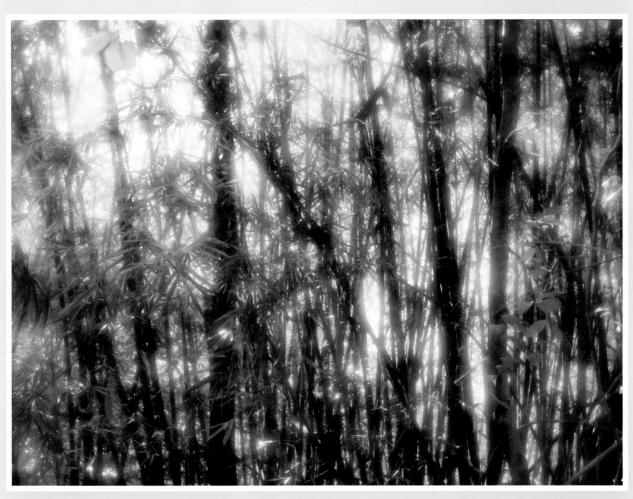

蕭蕭凌雪霜，濃翠異三湘。疏影月移壁，寒聲風滿堂。
捲簾秋更早，高枕夜偏長。忽憶秦溪路，萬竿今正涼。
　　　　　　　　　　　　　　　　　　　——許渾

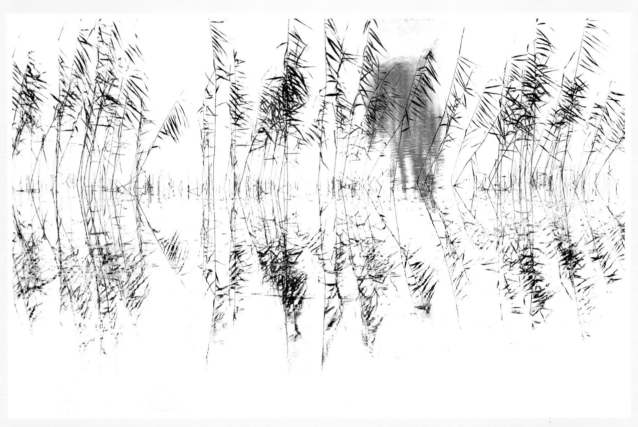

為誰春草夢池塘？ ——辛棄疾《鷓鴣天》

按：這作品中的一件不明物體，是當年在洛杉磯加大讀歐洲藝術史時老師闡釋抽象藝術給我的啟發。

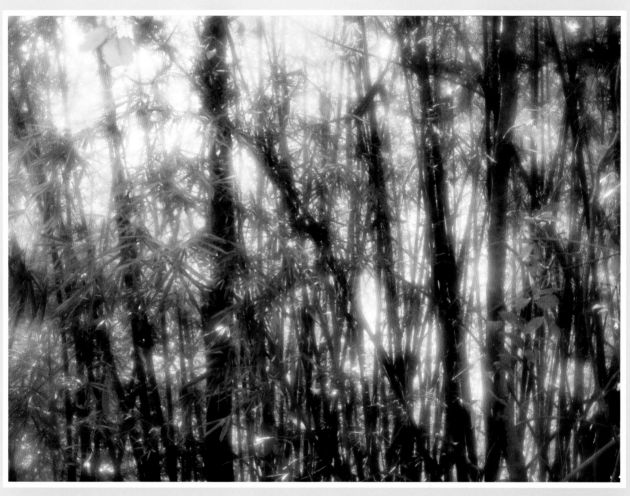

蕭蕭凌雪霜，濃翠異三湘。疏影月移壁，寒聲風滿堂。
捲簾秋更早，高枕夜偏長。忽憶秦溪路，萬竿今正涼。
　　　　　　　　　　　　　　　　　　——許渾

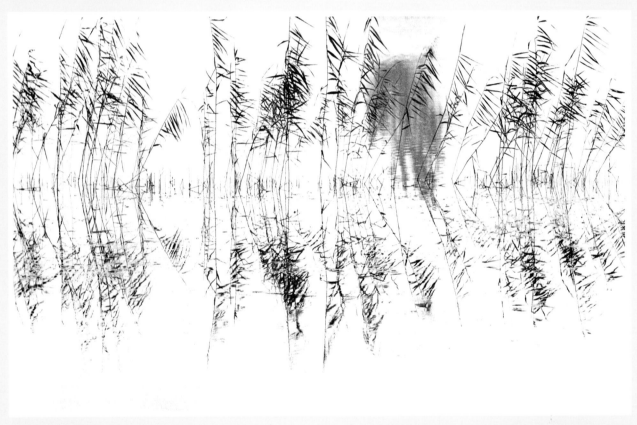

為誰春草夢池塘？ ——辛棄疾《鷓鴣天》

按：這作品中的一件不明物體，是當年在洛杉磯加大讀
歐洲藝術史時老師闡釋抽象藝術給我的啟發。

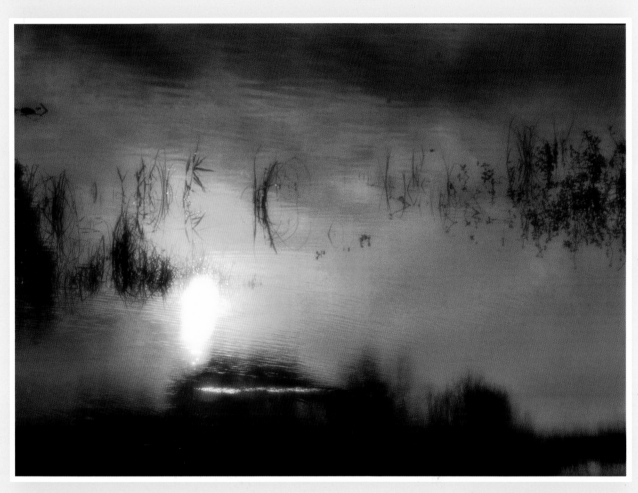

草色煙光殘照裡。
　　——柳永《蝶戀花》

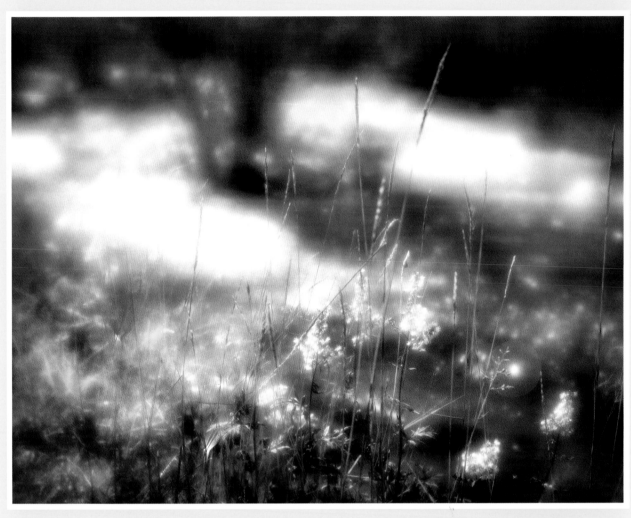

秋風忽起溪灘白，零落岸邊蘆荻花。
<div align="right">——杜荀鶴</div>

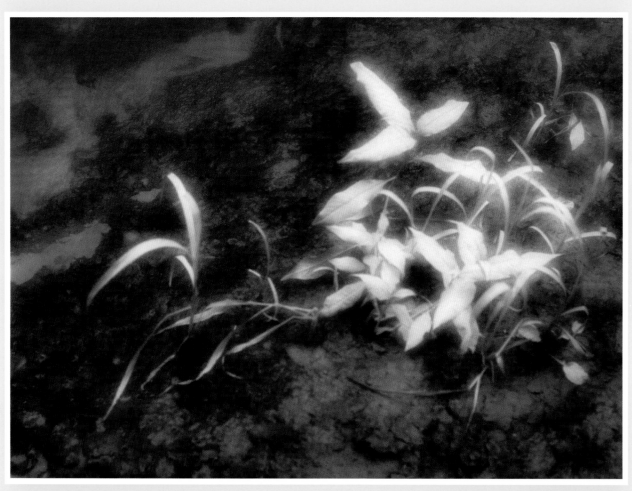

有風自南，翼彼新苗。
　　——陶淵明

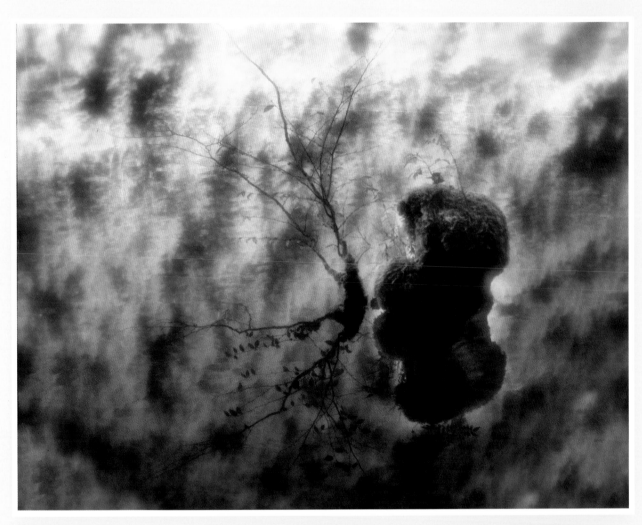

水光山影浮空碧。

——蔡伸《菩薩蠻》

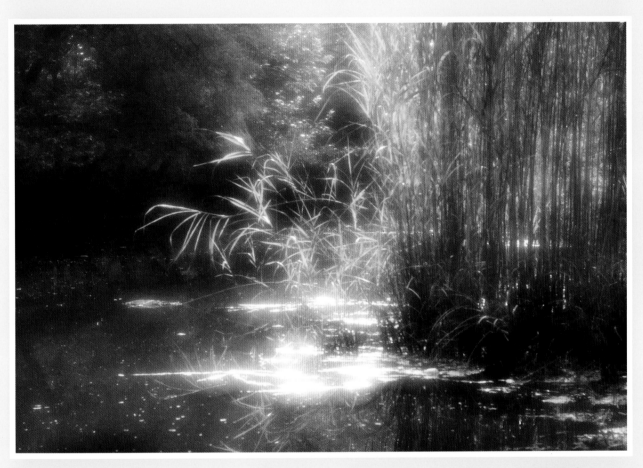

蕭灑傍回汀，依微過短亭。氣涼先動竹，點細未開萍。
稍促高高燕，微疏的的螢。故園煙草色，仍近五門青。
　　　　　　　　　　　　　　　　　　——李商隱

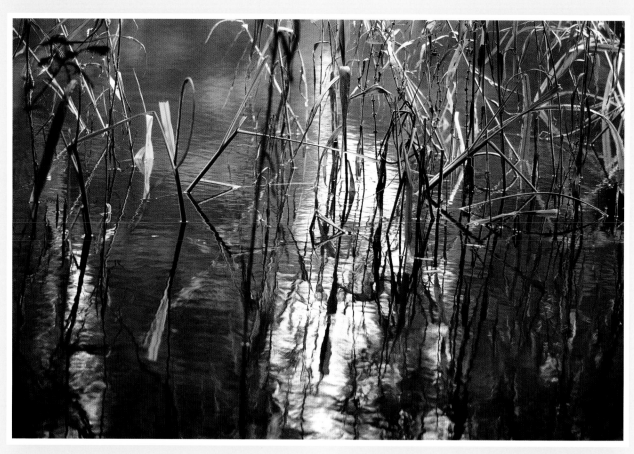

榮枯盡寄浮雲外，哀樂猶驚逝水前。
　　　　　　　　　　——許渾

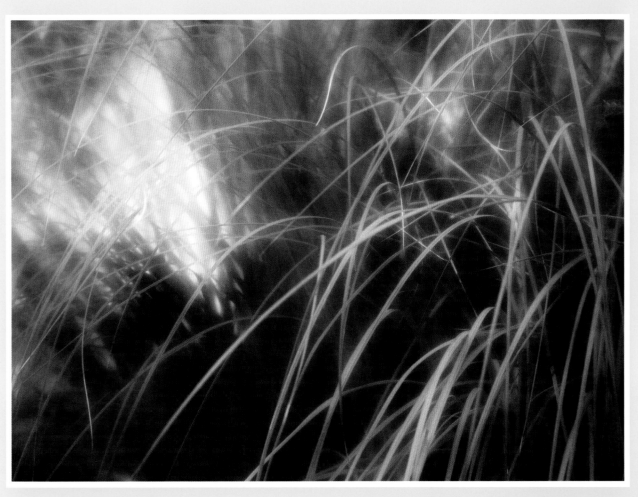

野花向客開如笑，芳草留人意自閑。
　　　　　　　　——歐陽修

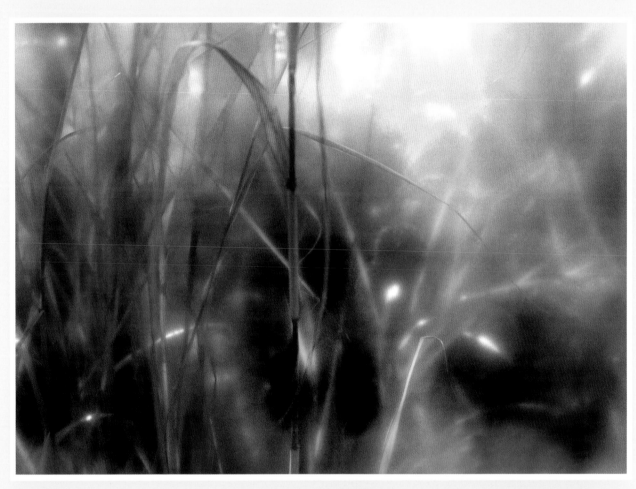

細草愁煙，幽花怯露，憑闌總是銷魂處。

——晏殊《踏莎行》

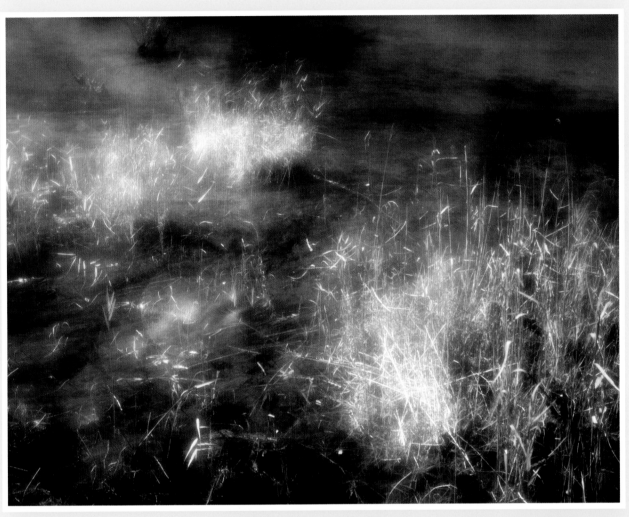

一霎暖風回芳草，榮光浮動，掩皺銀塘水。

——蘇軾《哨遍》

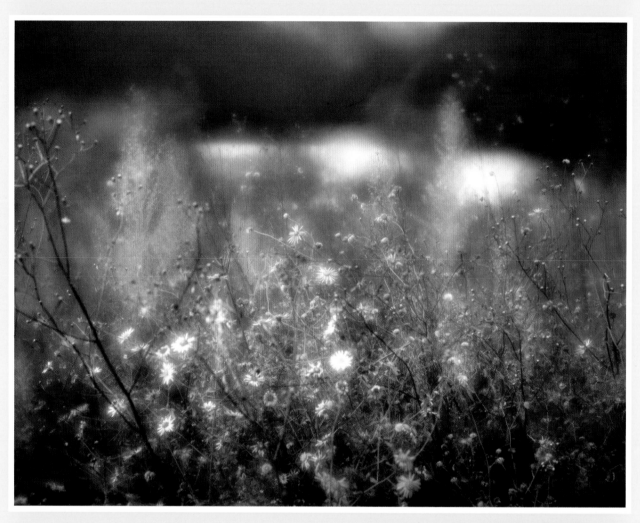

娟娟野菊經秋淡，漠漠滄江帶雨渾。
————曾鞏

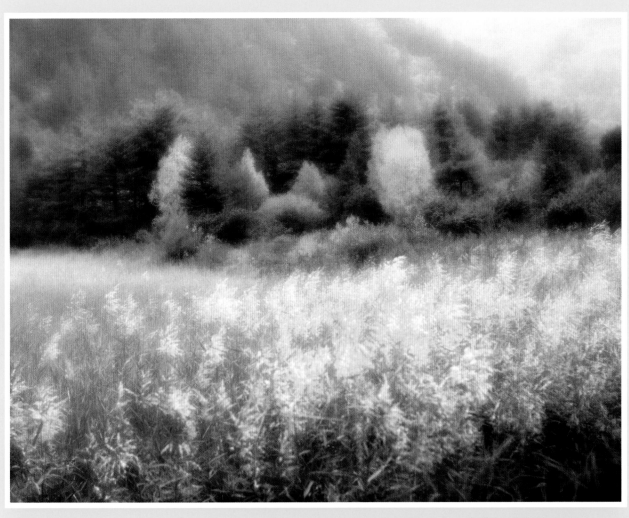

人何處，連天衰草，望斷歸來路。
——李清照《點絳唇》

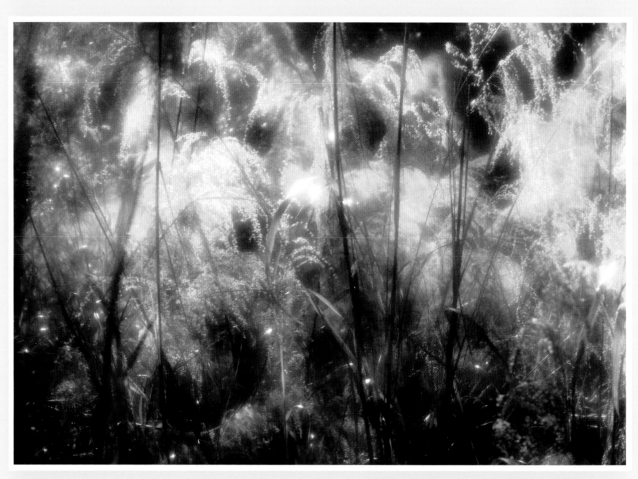

影落沙汀鷗夢斷，光搖蘆葦雁棲遲。
　　　　　　　　　──蔣旦

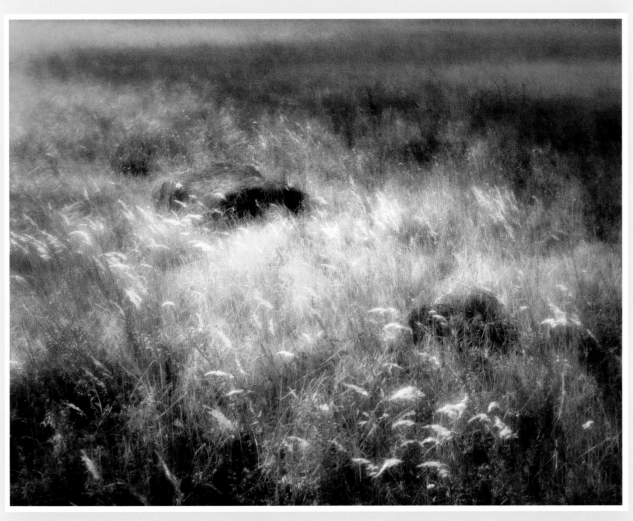

離恨恰如春草，更行更遠還生。
　　　　——李煜《清平樂》

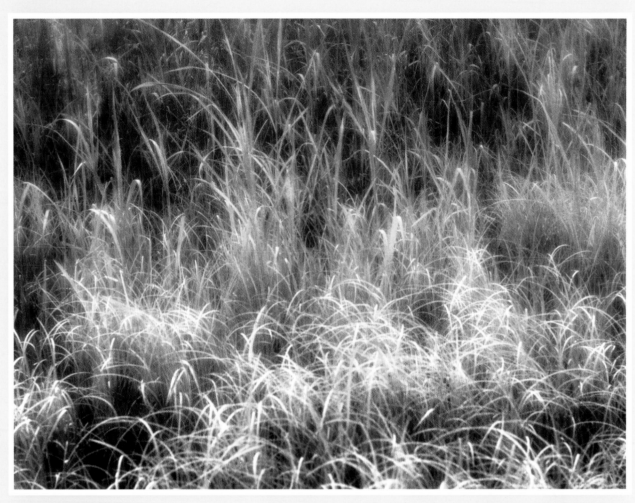

秋草獨尋人去後，寒林空見日斜時。
　　　　　　　　　——劉長卿

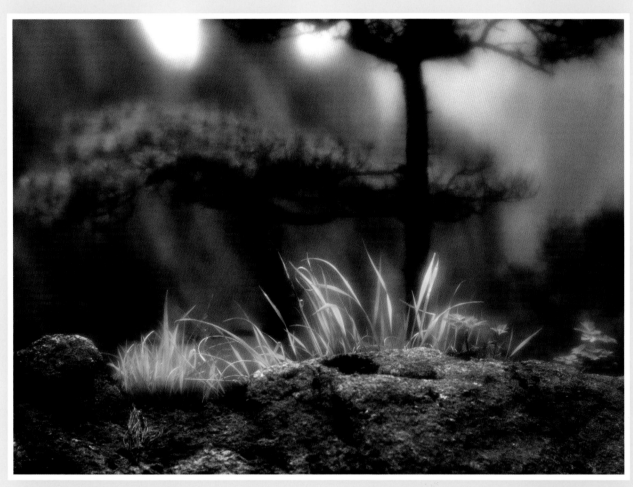

松間草閣依巖開，閣下幽花繞露臺。
誰叩荊扉驚鶴夢，月明千里故人來。
　　　　　　　　　　——唐寅

# 第九組：寂寞開無主（十四幀）

驛外斷橋邊，寂寞開無主。

已是黃昏獨自愁，更着風和雨。

無意苦爭春，一任群芳妒。

零落成泥碾作塵，只有香如故。

　　　　　　　——陸游，《卜算子》

李清照曾經寫下：“世人作梅詞，下筆便俗。”這當然不是説晚生了四十一年的陸游寫的《卜算子》。從事藝術攝影的朋友一致認為梅花很難攝得好，那是攝之便俗了！輪到我嘗試，卻是奇怪地容易——這組作品我只用了兩個小時就竣工了。

二〇〇四年的早春，我無意間在上海某處見到一個多有梅花的小園林，於是帶照相機去拍了兩次，就獲得兩組稱得上是不見古人的梅花作品。這組是過了兩天之後的第二次，拍得較好是因為我再細想了拍攝的方法。梅花我只攝了兩次，合共約五個小時，成絕響，不用再拍攝了吧。

回頭説李清照，我認為在人類的文化歷史上，純從文字藝術這方面衡量，她是達到最高境界的人。她存世的詞不多，但其中有十四首是寫梅花的——一點俗氣也感受不到。這組梅花作品我選十四幀自己心愛的，把易安的十四首寫梅花的詞中句放進去。

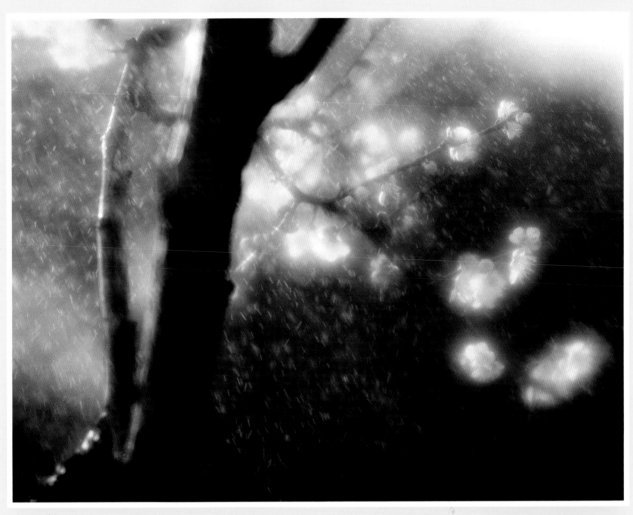

江梅巳過柳生綿，黃昏疏雨濕鞦韆。
——李清照《浣溪沙》

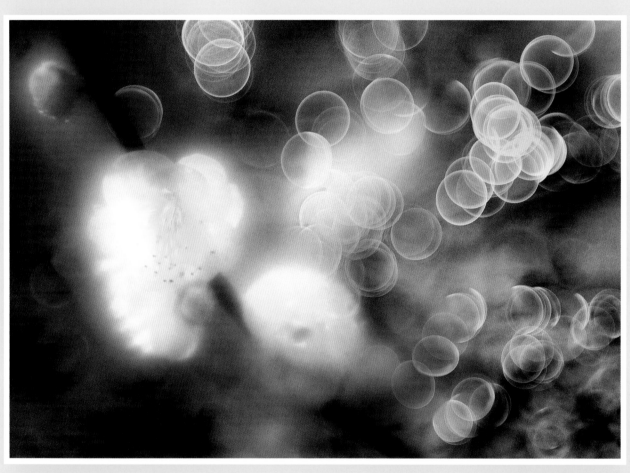

不知蘊藉幾多香，但見包藏無限意。
——李清照《玉樓春》

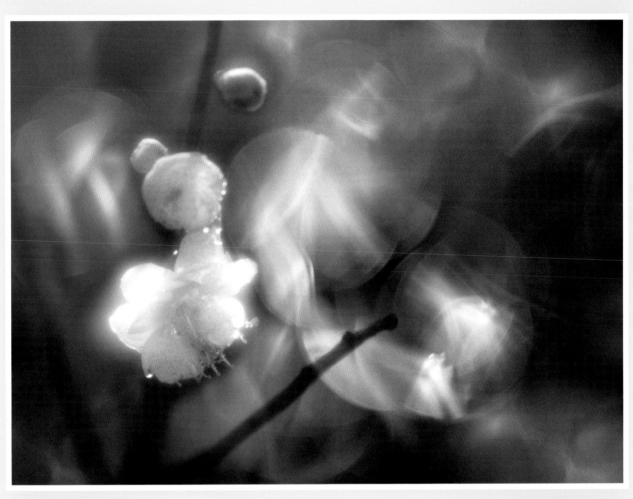

和羞走，倚門回首，卻把青梅嗅。
　　——李清照《點絳唇》

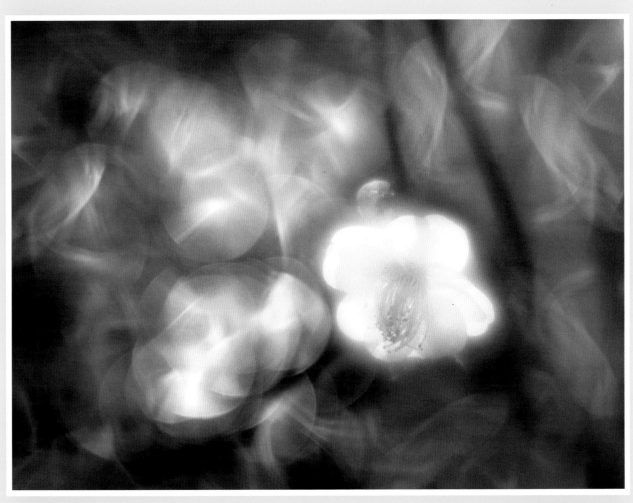

莫辭醉，此花不與群花比。
——李清照《漁家傲》

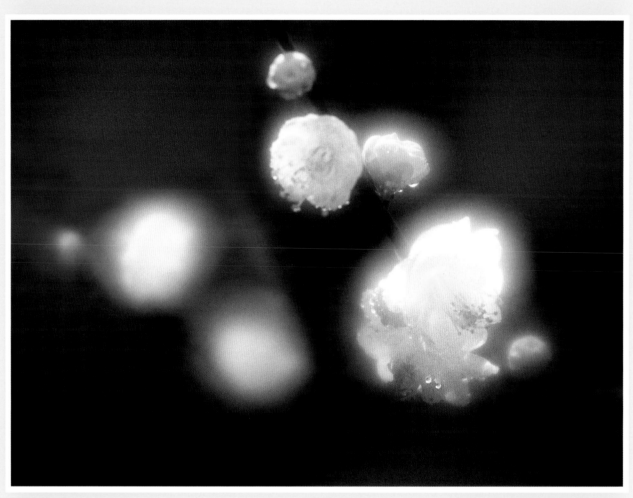

暖雨晴風初破凍，柳眼梅腮，已覺春心動。
——李清照《蝶戀花》

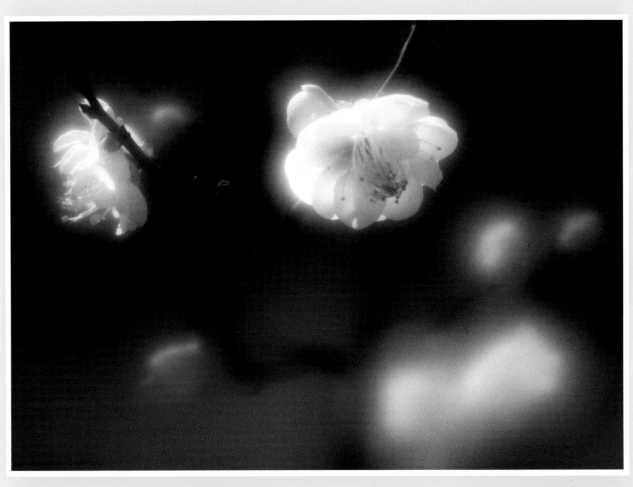

花影壓重門，疏簾鋪淡月，好黃昏。
——李清照《小重山》

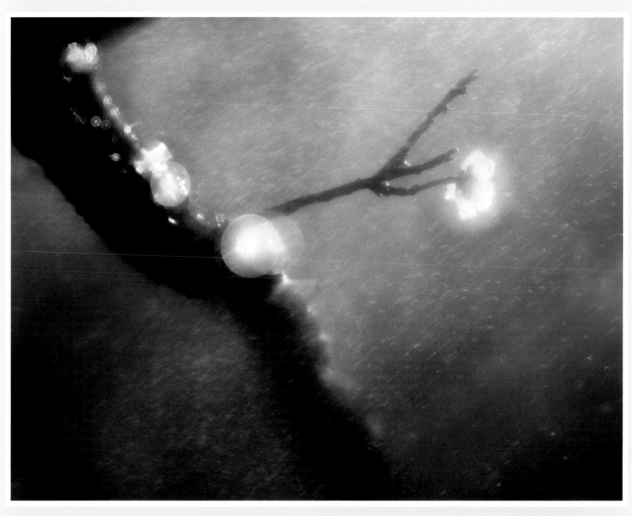

風柔日薄春猶早，夾衫乍着心情好。睡起覺微寒，梅花鬢上殘。

——李清照《菩薩蠻》

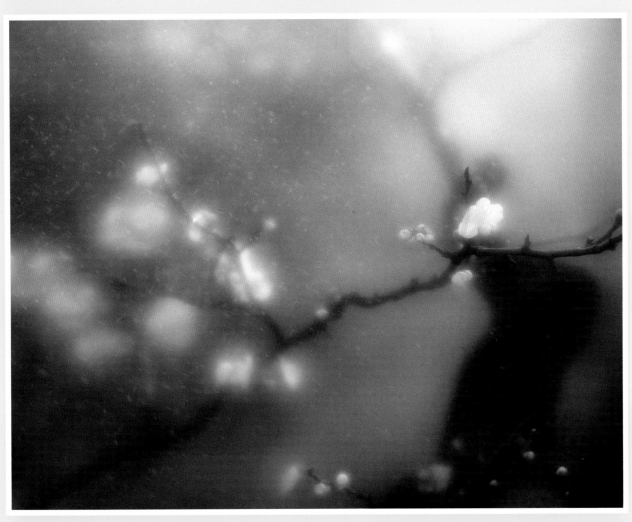

年年雪裡，常插梅花醉。
——李清照《清平樂》

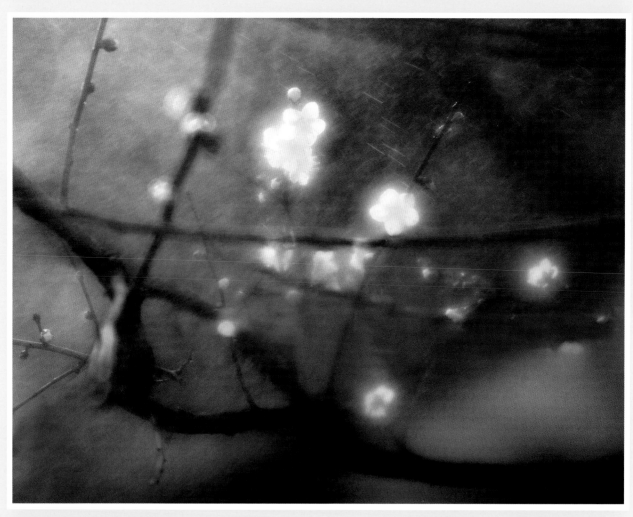

莫直待、西樓數聲羌管。
　　——李清照《殢人嬌》

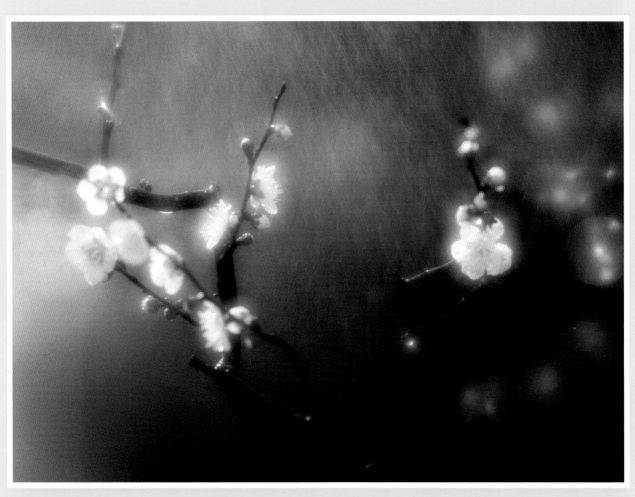

酒醒熏破春睡，夢遠不成歸。
——李清照《訴衷情》

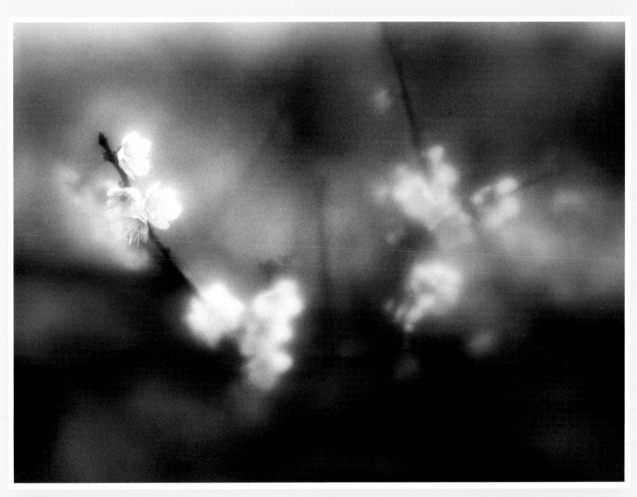

柳梢梅萼漸分明。
——李清照《臨江仙》

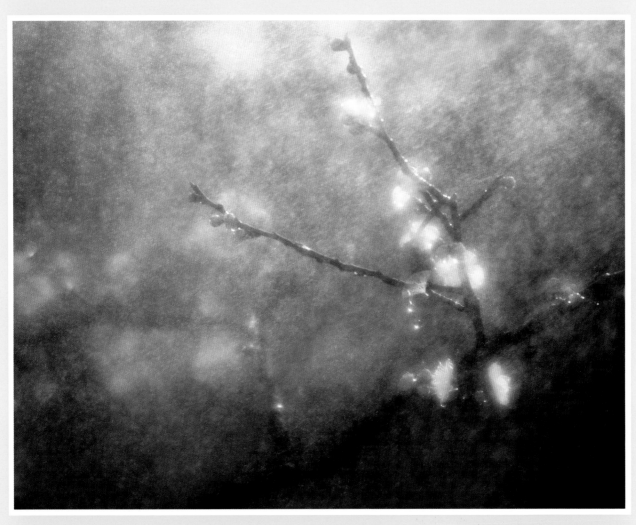

濃香吹盡有誰知。
——李清照《臨江仙》

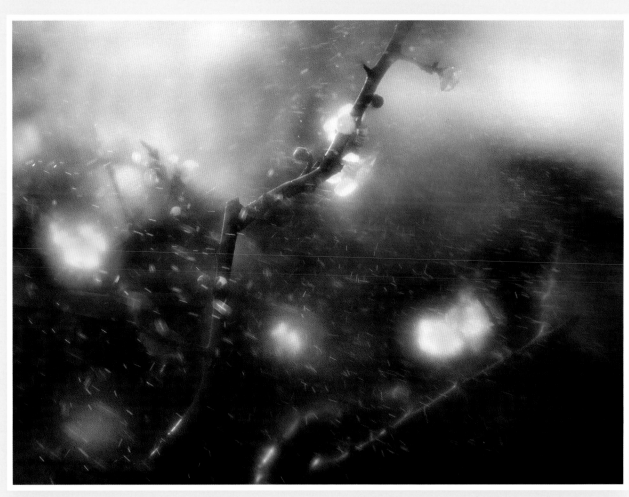

一枝折得，人間天上。
——李清照《孤雁兒》

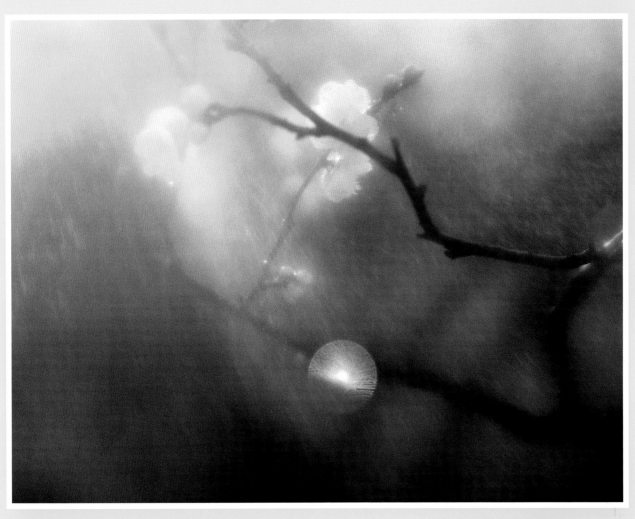

良宵淡月，疏影尚風流。

——李清照《滿庭芳》

# 第十組：暗香浮動月黃昏（二十二幀）

眾芳搖落獨暄妍，占盡風情向小園。

疏影橫斜水清淺，暗香浮動月黃昏。

霜禽欲下先偷眼，粉蝶如知合斷魂。

幸有微吟可相狎，不須檀板共金樽。

——林逋，《山園小梅》

中國的文化歷史的確有千古絕唱這回事。好比寫梅，辛稼軒曾經說："自有淵明方有菊，若無和靖即無梅"。和靖就是林逋了。朱淑真也曾經說："當時寂寞冰霜下，兩句詩成萬古名"。這兩句是指"疏影橫斜水清淺，暗香浮動月黃昏"。

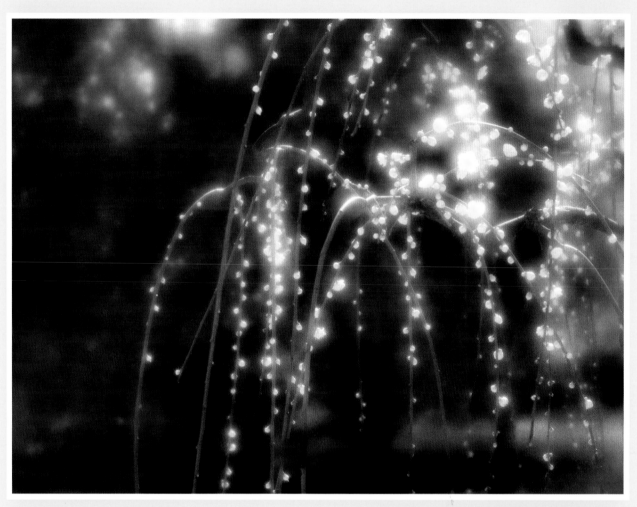

一樹寒梅白玉條，迴臨村路傍溪橋。
不知近水花先發，疑是經冬雪未銷。
　　　　　　　　　　　　——張謂

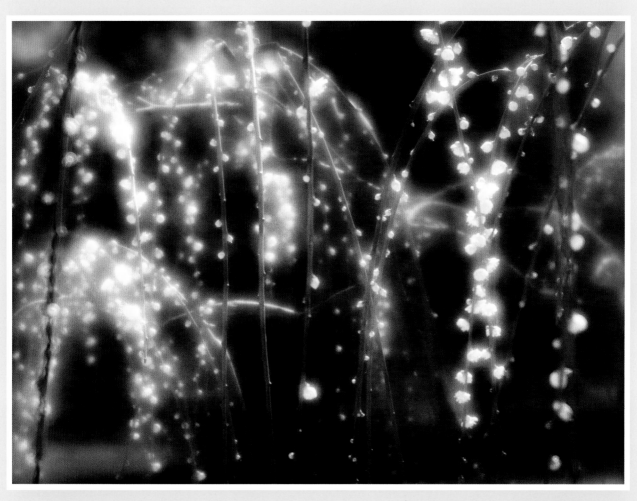

莫把瓊花比澹妝，誰似白霓裳。
——納蘭性德《眼兒媚》

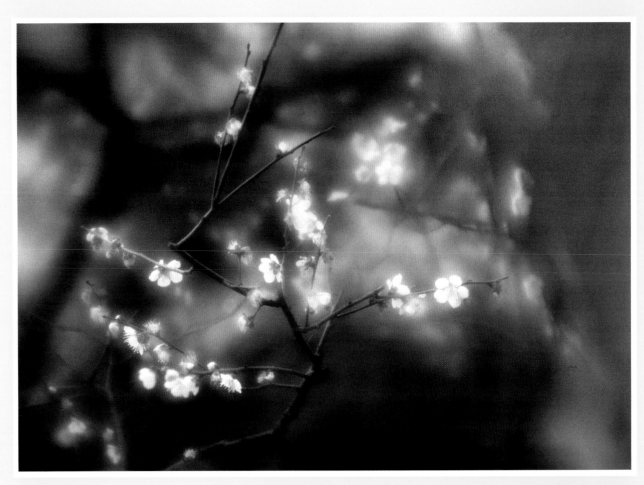

匝路亭亭豔，非時裛裛香。素娥惟與月，青女不饒霜。
贈遠虛盈手，傷離適斷腸。為誰成早秀，不待作年芳。
<div align="right">——李商隱</div>

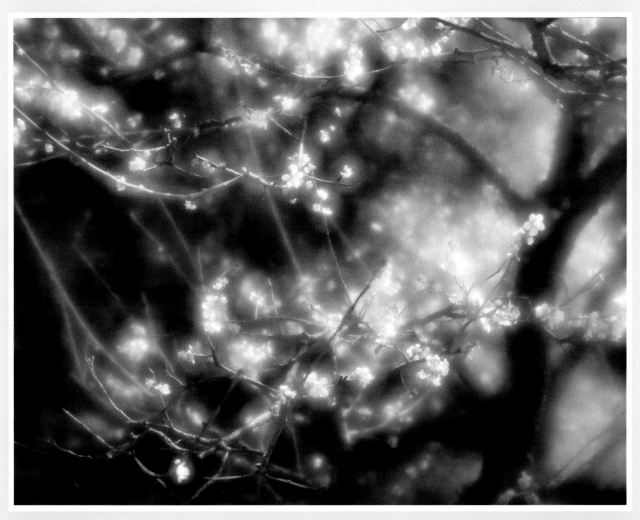

風雨送春歸，飛雪迎春到。已是懸崖百丈冰，猶有花枝俏。
俏也不爭春，只把春來報。待到山花爛漫時，她在叢中笑。
——毛澤東《卜算子》

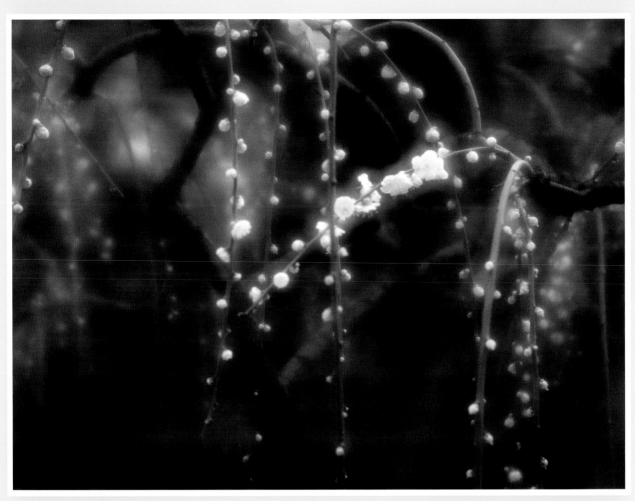

輕盈照溪水，掩斂下瑤臺。
——杜牧

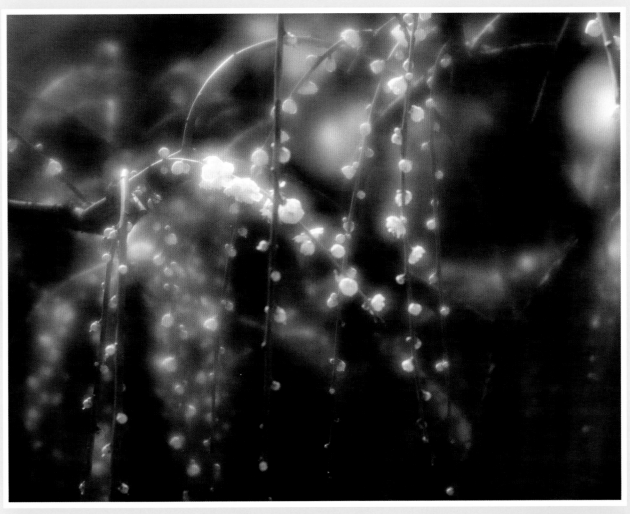

骨清香嫩，迥然天與奇絕。
——辛棄疾《念奴嬌》

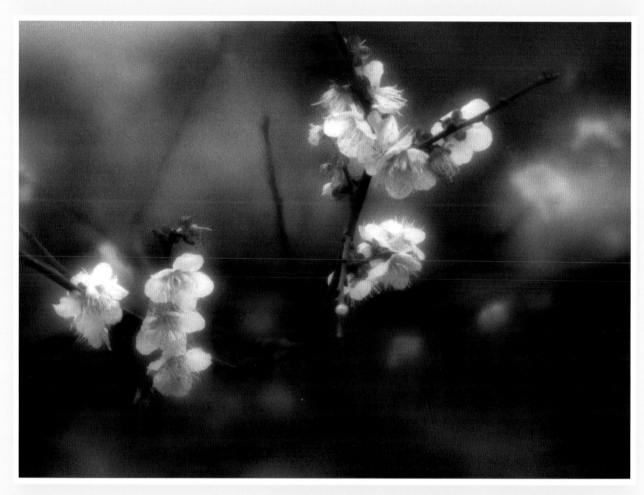

試問梅花何處好，與君藉草攜壺。西園清夜片塵無。
一天雲破碎，兩樹玉扶疏。

——張孝祥《臨江仙》

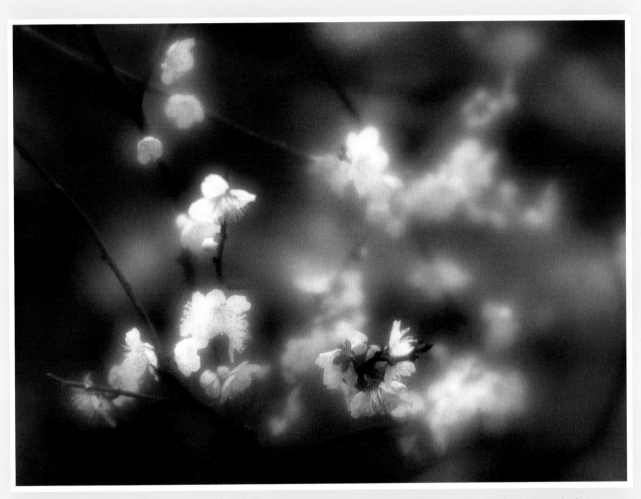

不怕微霜點玉肌，恨無流水照冰姿。
與君着意從頭看，初見今年第一枝。
　　　　　　　　——葉夢得《鷓鴣天》

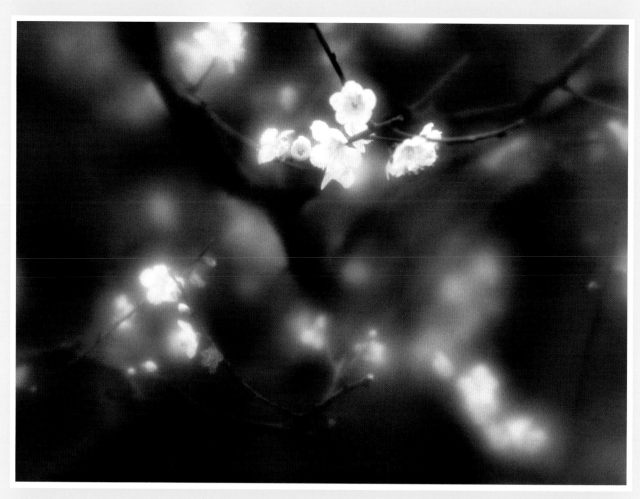

定定住天涯，依依向物華。
寒梅最堪恨，常作去年花。
　　　　　　——李商隱

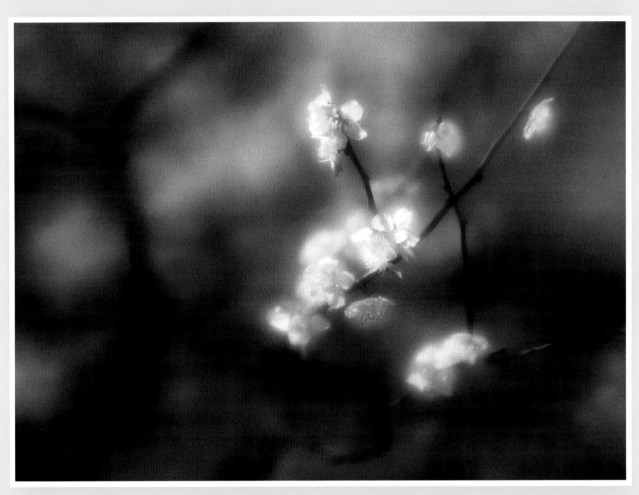

閉門茅底偶為鄰，北阮那憐南阮貧。
卻是梅花無世態，隔牆分送一枝春。
　　　　　　　——戴叔倫

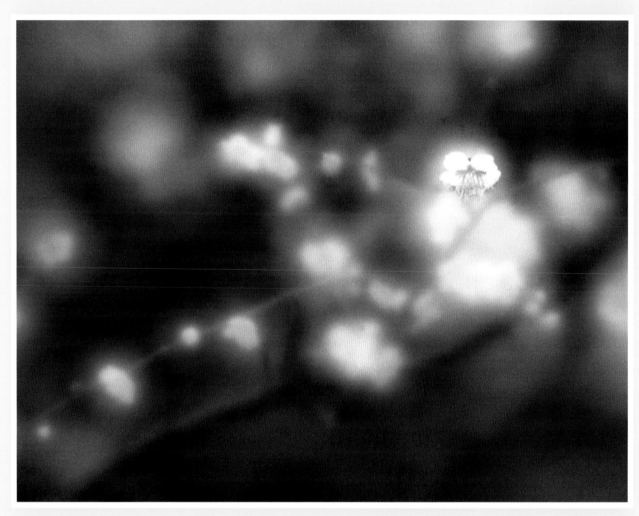

病起眼前俱不喜，可人唯有一枝梅。
未容明月横疏影，且得清香寄酒杯。
——朱淑真

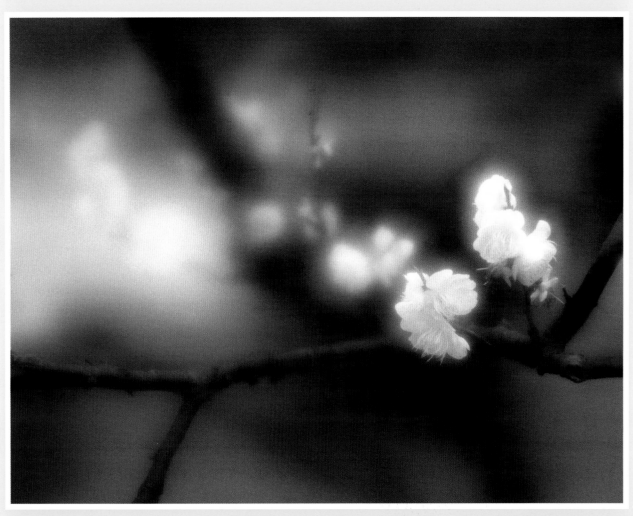

開時似雪，謝時似雪，花中奇絕。
香非在蕊，香非在萼，骨中香徹。
——晁補之《鹽角兒》

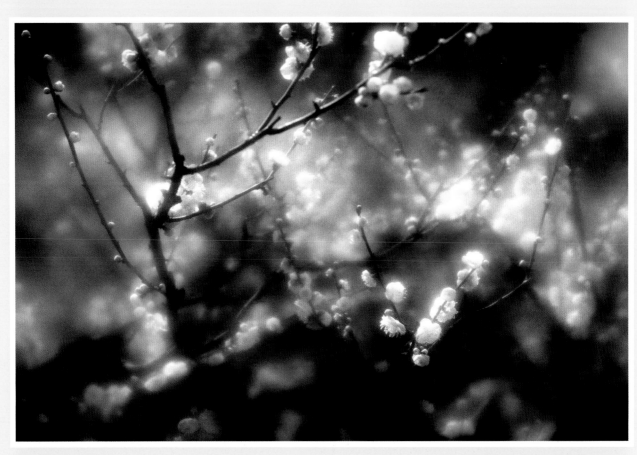

更無花態度，全有雪精神。
——辛棄疾《臨江仙》

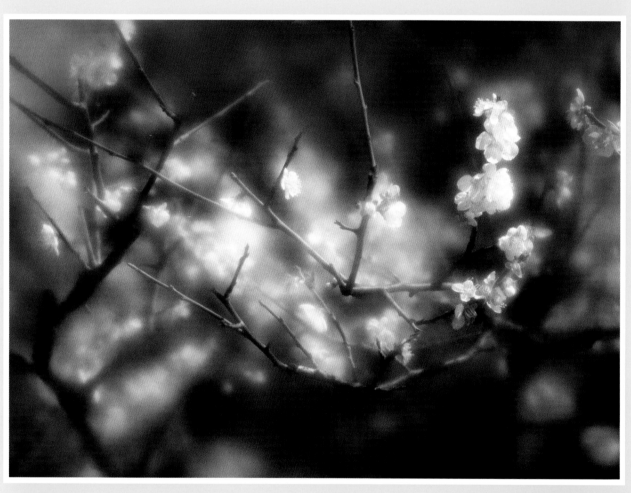

梅落繁枝千萬片，猶自多情，學雪隨風轉。
——馮延巳《鵲踏枝》

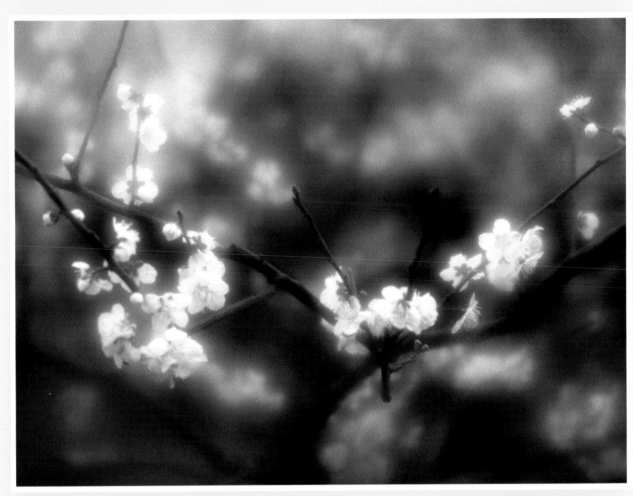

一樹梅花一放翁。
　　——陸游

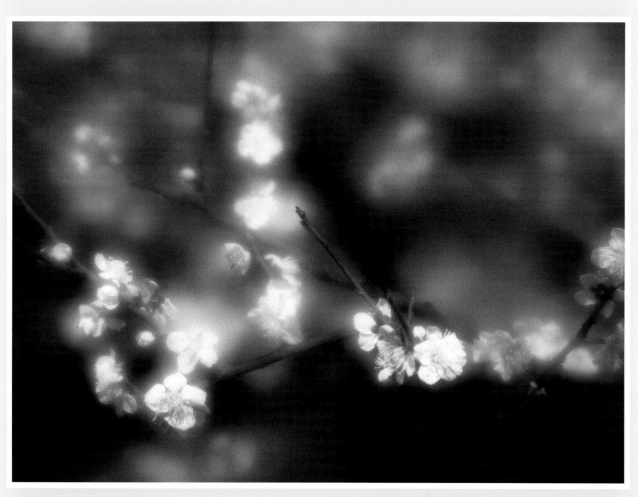

莫教一片復隨波，月底風前許細哦。
花與吾人本無負，吾人自負此花多。
——蘇泂

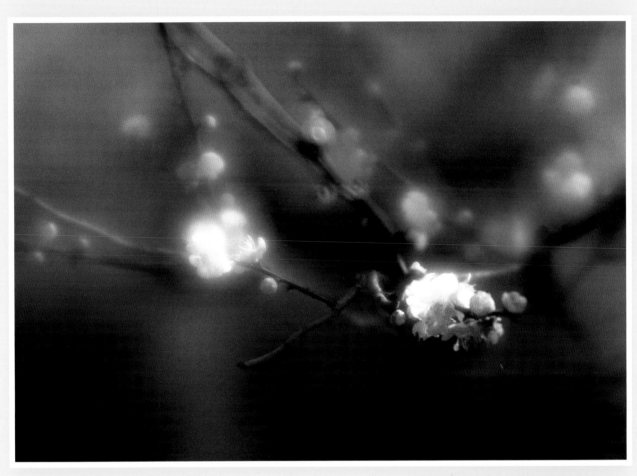

天涯也有江南信，梅破知春近。

——黄庭坚《虞美人》

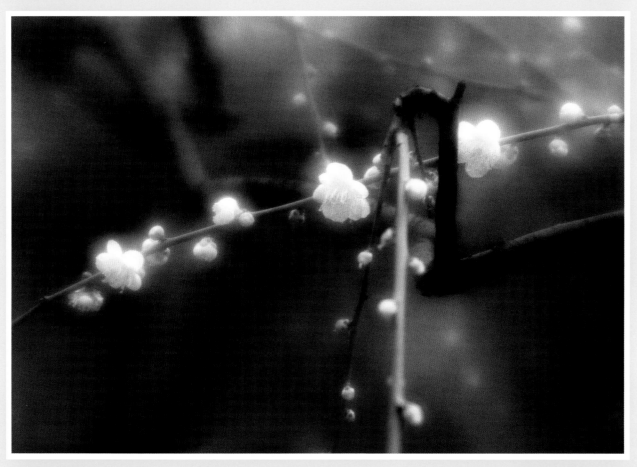

暗香浮動月黃昏，堂前一樹春。東風何事入西鄰，兒家常閉門。
雪肌冷，玉容真，香腮粉未勻。折花欲寄嶺頭人，江南日暮雲。

——蘇軾《阮郎歸》

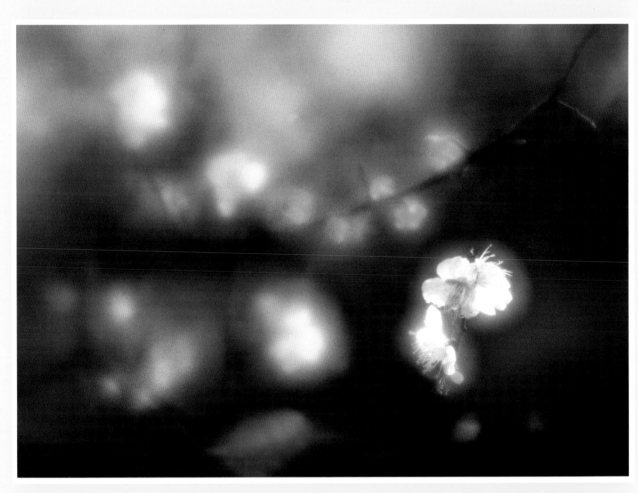

玉骨那愁瘴霧，冰姿自有仙風。
　　　——蘇軾《西江月》

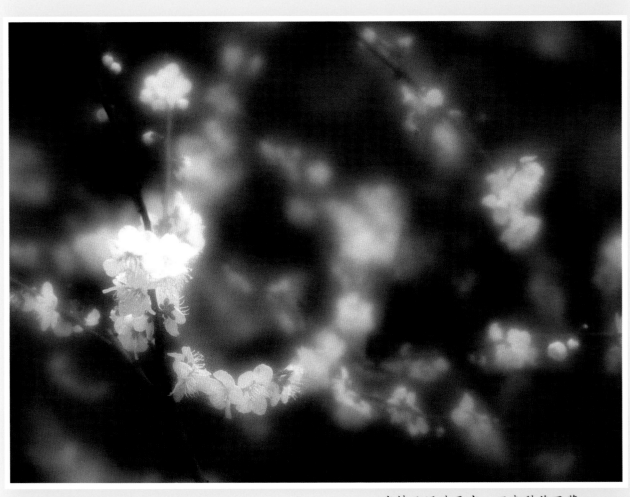

高情已逐曉雲空，不與梨花同夢。

——蘇軾《西江月》

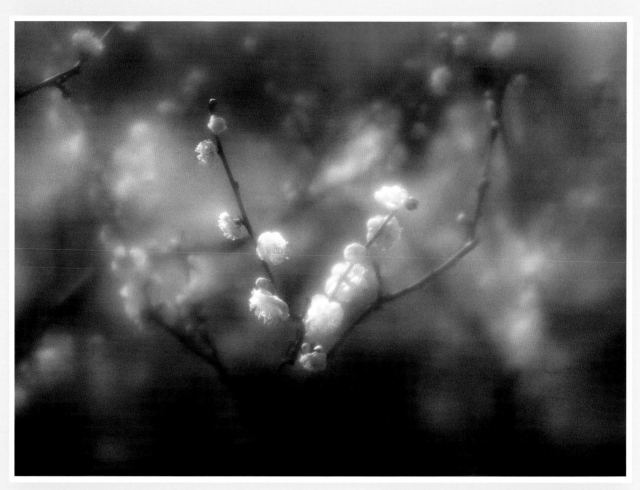

不用相催已白頭，一生判卻見花羞。
揚州何遜吟情苦，不枉清香與破愁。
　　　　　　　　　　　　——蘇軾

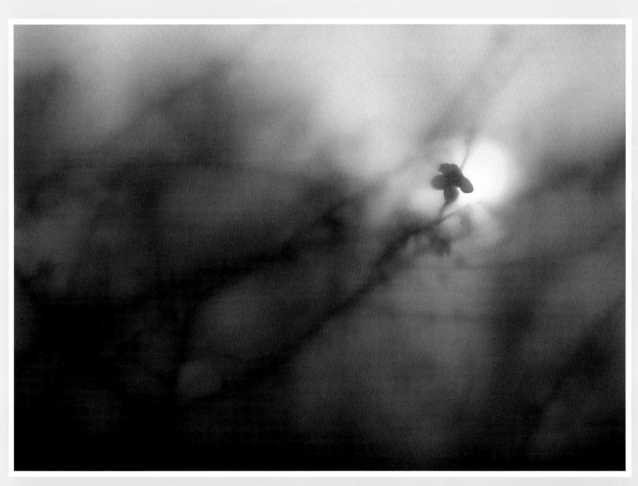

香斷燈昏吟未穩，淒清，只有霜華伴月明。
——黃升《南鄉子》

# 第十一組：柳的飄零（十二幀）

　　中國的詩人也愛寫柳，寫得好，非常好。選一首提到柳的代表作，這裡我選柳永的《雨霖鈴》。"楊柳岸，曉風殘月"無疑是千古絕句，而作者竟然姓柳，怎麼會那麼巧？

　　寒蟬淒切，對長亭晚，驟雨初歇。
　　都門帳飲無緒，留戀處、蘭舟催發。
　　執手相看淚眼，竟無語凝噎。
　　念去去、千里煙波，暮靄沉沉楚天闊。
　　多情自古傷離別，更那堪冷落清秋節！
　　今宵酒醒何處？楊柳岸、曉風殘月。
　　此去經年，應是良辰好景虛設。
　　便縱有、千種風情，更與何人說？

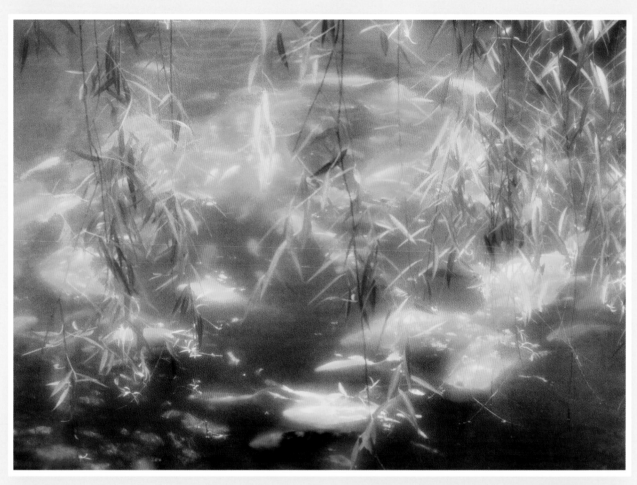

漫結鷗盟，那知魚樂，心止中流別有天。

——吳文英《沁園春》

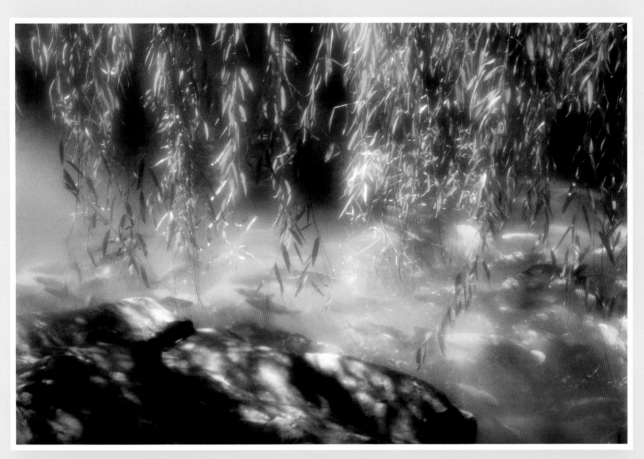

　　莊子與惠子遊於濠梁之上。莊子曰：“鰷魚出游從容，是魚之樂也。”惠子曰：“子非魚，安知魚之樂？”莊子曰：“子非我，安知我不知魚之樂？”惠子曰：“我非子，固不知子矣；子固非魚也，子之不知魚之樂，全矣。”

<div align="right">——《莊子·秋水》</div>

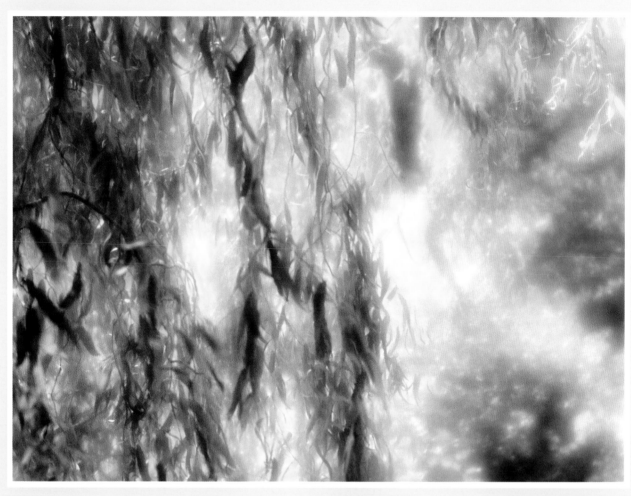

庭院深深深幾許，楊柳堆煙，簾幕無重數。
——歐陽修《蝶戀花》

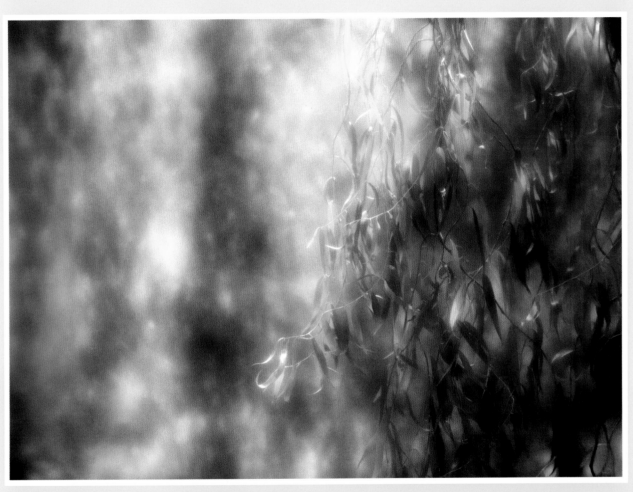

渭城朝雨浥輕塵，客舍青青柳色新。
　　　　　　　　　　　——王維

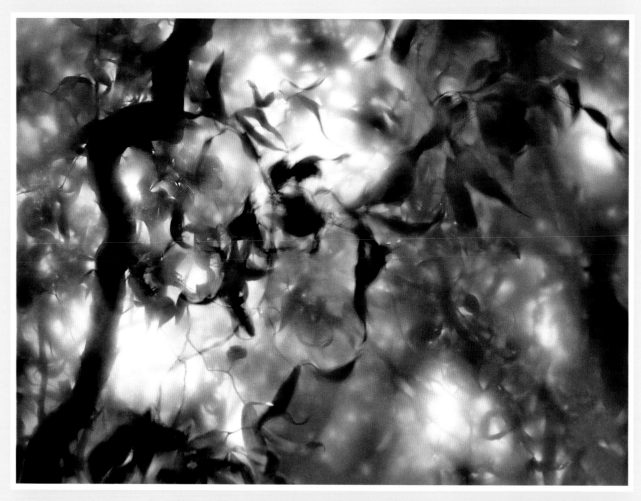

依依愁翠沁雙鬟，愛鶯聲，怕鵑聲。人自多情，春去自無情。
把酒問花花不語，花外夢，夢中雲。

<div align="right">——周密《江城子》</div>

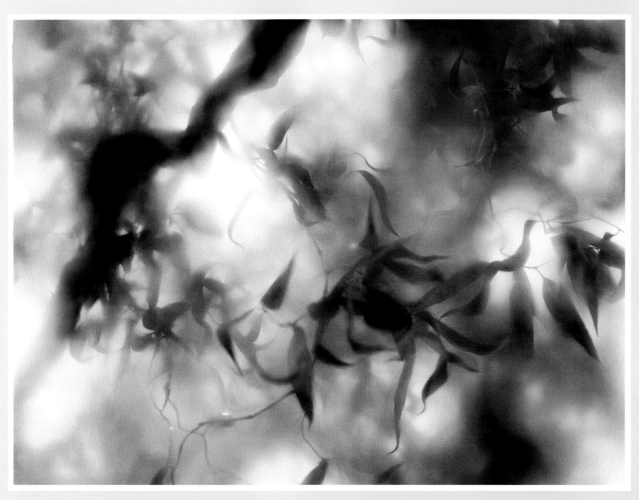

亂條猶未變初黃，倚得東風勢便狂。
解把飛花蒙日月，不知天地有清霜。
　　　　　　　　　　——曾鞏

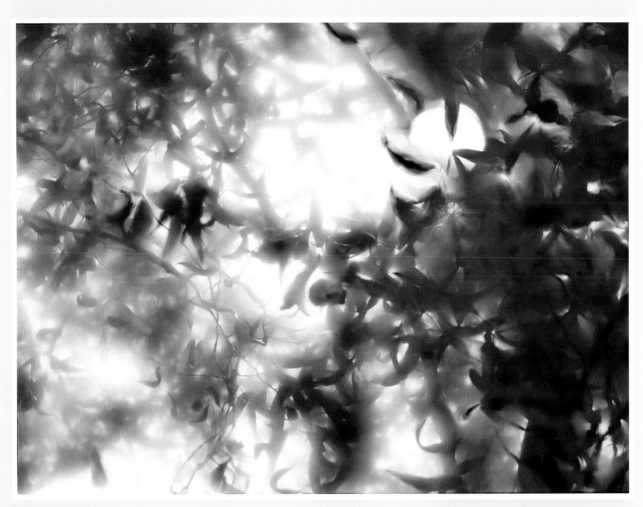

楊柳亂成絲，攀折上春時。
葉密鳥飛礙，風輕花落遲。
　　　　　　　——蕭綱

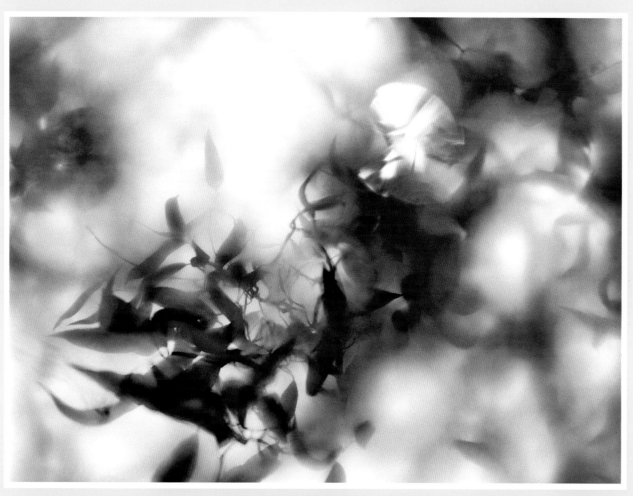

章臺楊柳月依依，飛絮送春歸。院宇日長人靜，園林綠暗紅稀。　　庭前
花謝了，行雲散後，物是人非。唯有一襟清淚，憑闌灑遍殘枝。

　　　　　　　　　　　　　　　　　　　——蔡伸《朝中措》

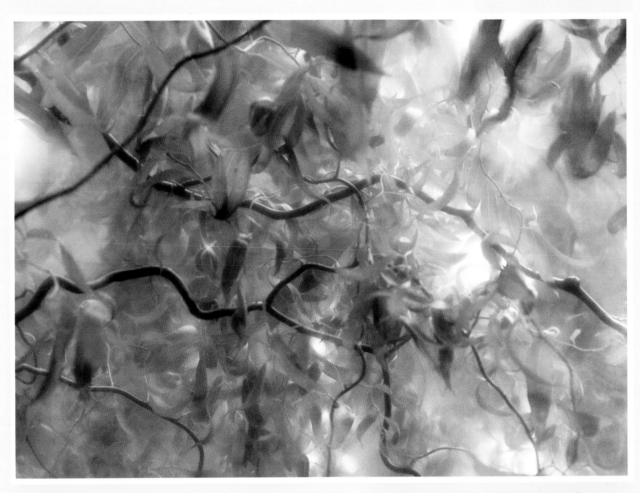

晚日寒鴉一片愁，柳塘新綠卻溫柔。
若教眼底無離恨，不信人間有白頭。
——辛棄疾《鷓鴣天》

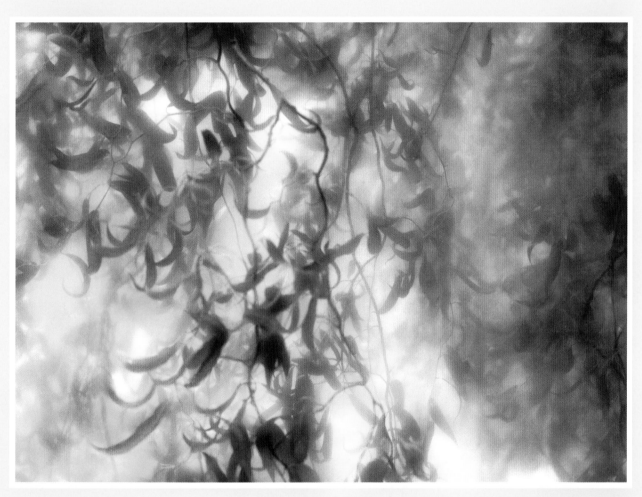

章臺從掩映，郢路更參差。見說風流極，來當婀娜時。
橋回行欲斷，堤遠意相隨。忍放花如雪，青樓撲酒旗。
　　　　　　　　　　　　　　　　——李商隱

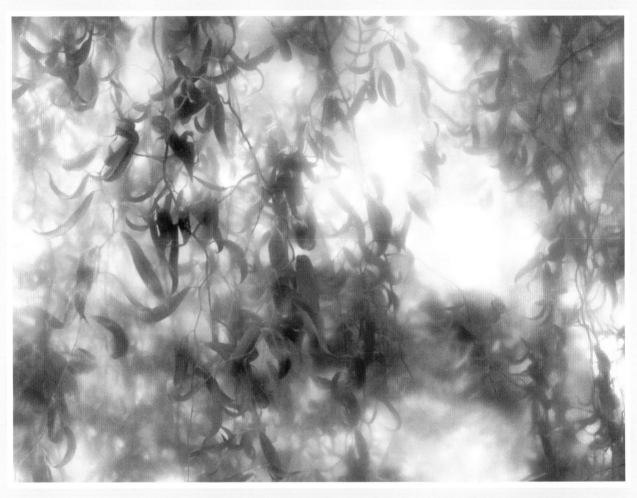

參差煙樹灞陵橋，風物盡前朝。衰楊古柳，幾經攀折，憔悴楚宮腰。

——柳永《少年游》

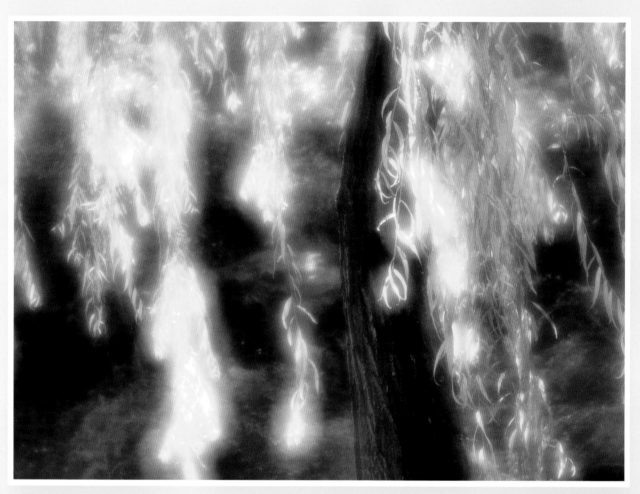

秣陵江上多離別，雨晴芳草煙深。路遙人去馬嘶沉。
青簾斜掛，新柳萬枝金。

<div align="right">

——馮延巳《臨江仙》

</div>

# 第十二組：收穫時節（十二幀）

　　可能是因為在二戰逃難時我在廣西一個貧困的小村落渡過了一年的饑荒日子，長大後見到農植有收成時很喜愛。這可能跟我在學術研究的取向有點關聯：凡是一個題材有了起點，或動了筆，或決定要寫，我歷來是見不到成果不會罷休。

　　當年在美國我在農作物的土地上作了一些小投資，今天在神州大地也如是。不是為了賺錢，只是奇怪地喜愛：田地、魚塘、果園——都愛上了。不思量，自難忘——是蘇子說的。

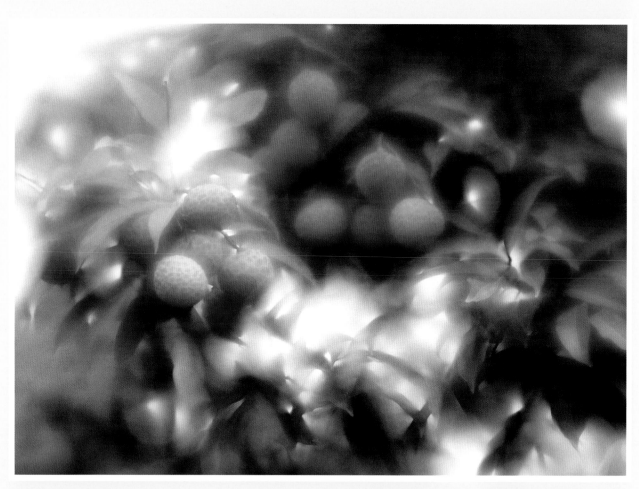

長安回望繡成堆，山頂千門次第開。
一騎紅塵妃子笑，無人知是荔枝來。
　　　　　　　　　　　——杜牧

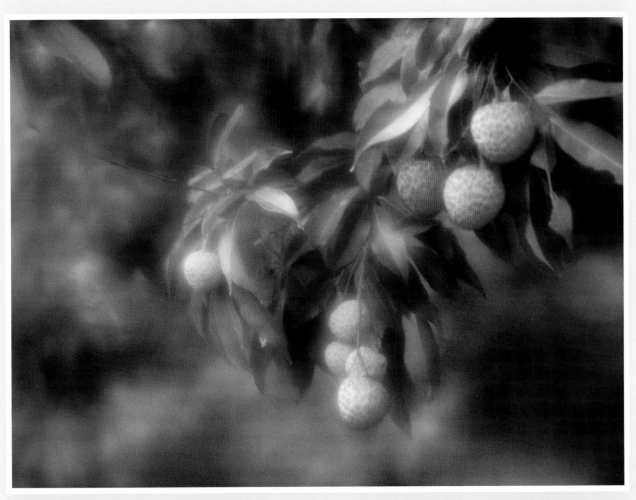

羅浮山下四時春，盧橘楊梅次第新。
日啖荔枝三百顆，不辭長作嶺南人。
　　　　　　　　　　── 蘇軾

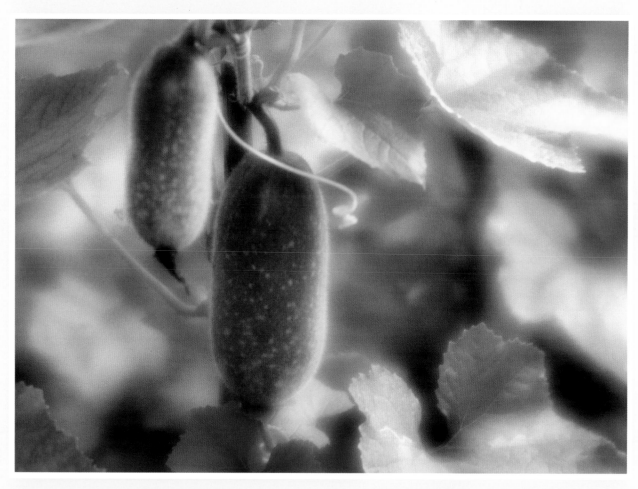

畫出耘田夜績麻，村莊兒女各當家。
童孫未解供耕織，也傍桑陰學種瓜。
　　　　　　　　　　　——范成大

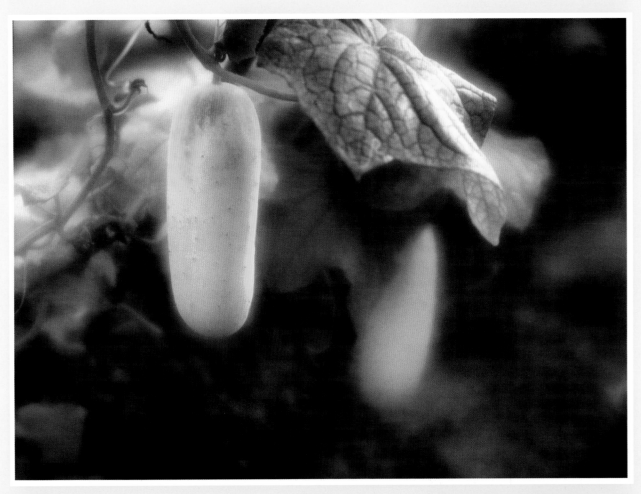

試作西風想，煩襟鬱嫩涼。
李沉寒玉碧，瓜泛淺金黃。
　　　　　　——陳棣

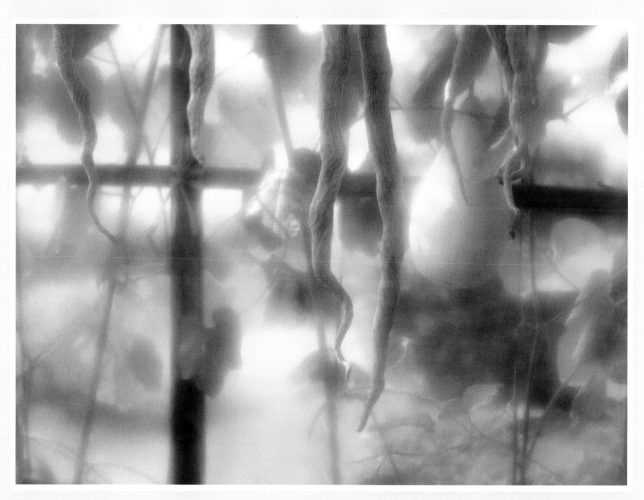

渡頭鳴春村徑斜，悠悠小蝶飛豆花。
逃屋無人草滿家，累累秋蔓懸寒瓜。
　　　　　　　　　——張耒

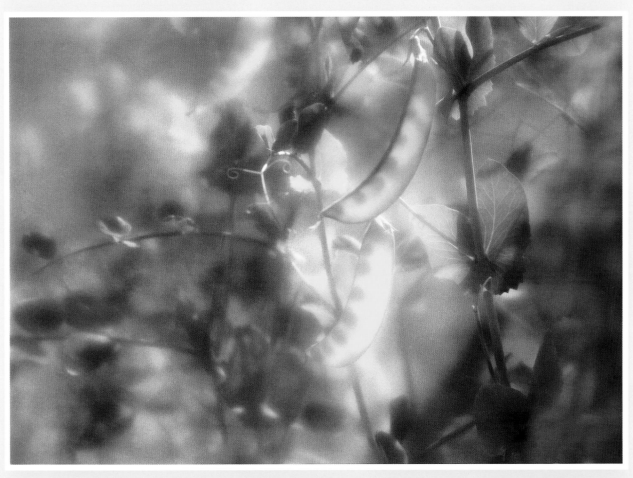

麻葉層層檾葉光，誰家煮繭一村香，隔籬嬌語絡絲娘。
垂白杖藜抬醉眼，捋青搗麨軟飢腸，問言豆葉幾時黃。
——蘇軾《浣溪沙》

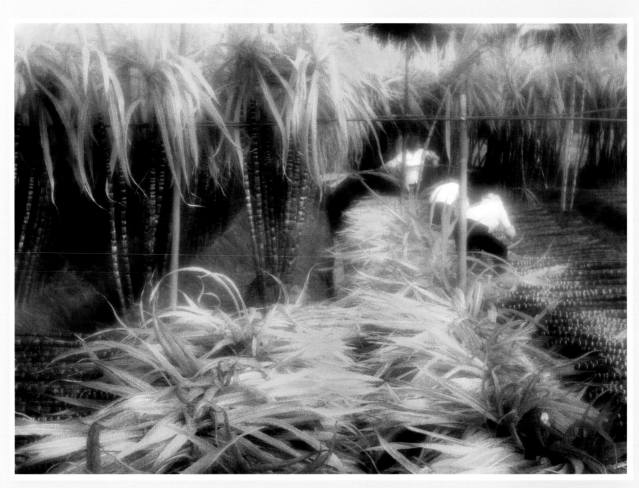

壓春甘蔗冷，喧雨荔枝深。
　　　　——薛能

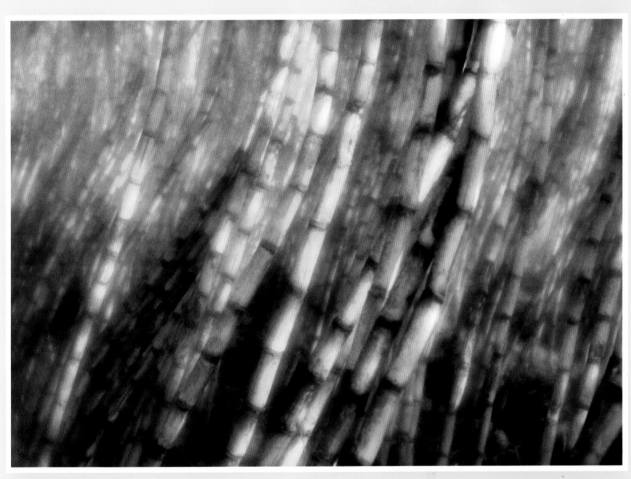

十月南闖未有霜，蕉林蔗圃鬱相望。
壓枝橄欖渾如畫，透甲香橙半弄黃。
　　　　　　　——李洪《鷓鴣天》

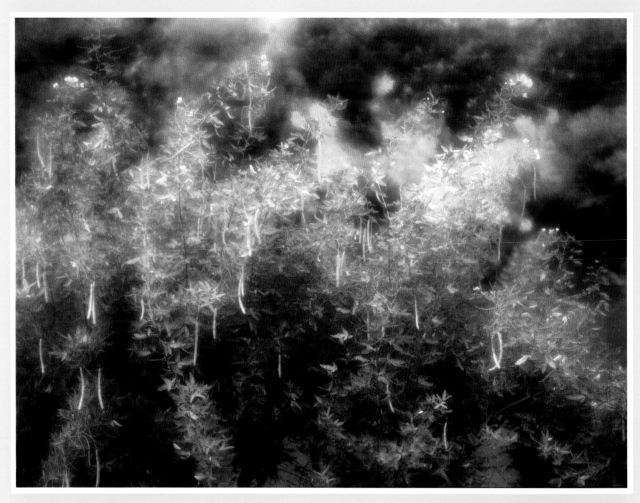

赬珠枝累累，芳金蔓舒舒。
草木亦趣時，寒榮似春餘。
悲彼零落生，與我心何如。
　　　　　　　——孟郊

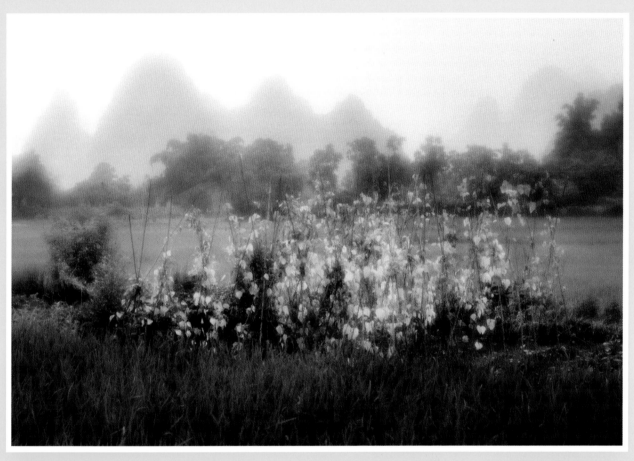

東籬秋色照疏蕪，挽結高花不用扶。
淨洗西風塵土面，來看金碧萬浮圖。
　　　　　　　　——范成大

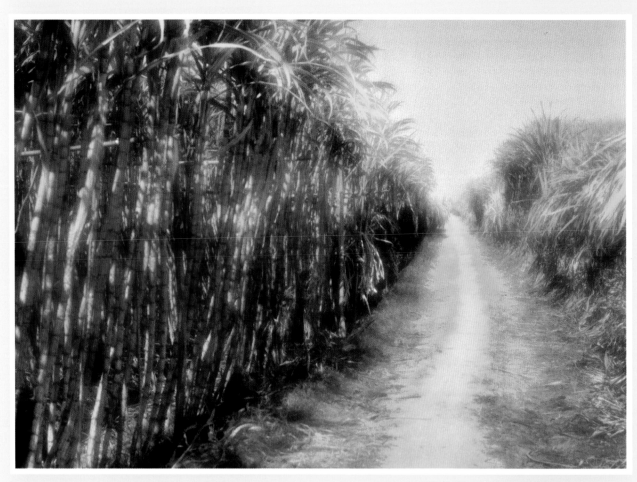

老境於吾漸不佳，一生拗性舊秋崖。
笑人煮簀何時熟，生啖青青竹一排。
　　　　　　　　　　　——蘇軾

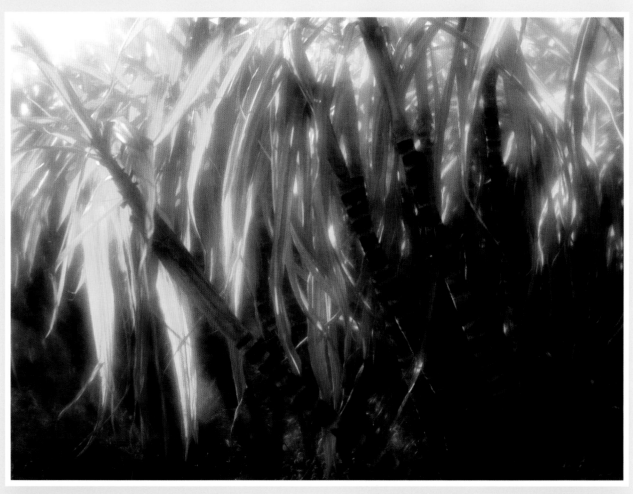

夜寒客枕多歸夢，歸得黃柑紫蔗秋。
小雨對談揮麈尾，青燈分坐寫蠅頭。
　　　　　　——黃庭堅

# 第十三組：葉的幽靈（二十六幀）

在搞藝術攝影的朋友中，沒有誰像我那樣喜歡攝葉，可能是受到中國詩詞的影響吧。這裡我選孫洙的《河滿子》作為這組作品的引言：

悵望浮生急景，淒涼寶瑟餘音。
楚客多情偏怨別，碧山遠水登臨。
目送連天衰草，夜闌幾處疏砧。

黃葉無風自落，秋雲不雨長陰。
天若有情天亦老，搖搖幽恨難禁。
惆悵舊歡如夢，覺來無處追尋。

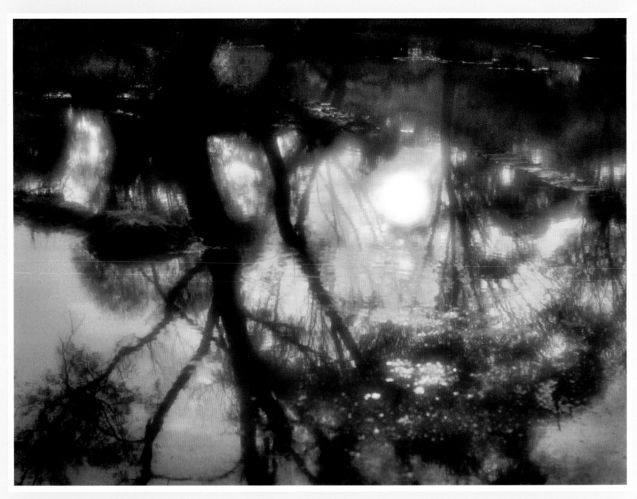

樹影池光映曉霞。
——王禹偁

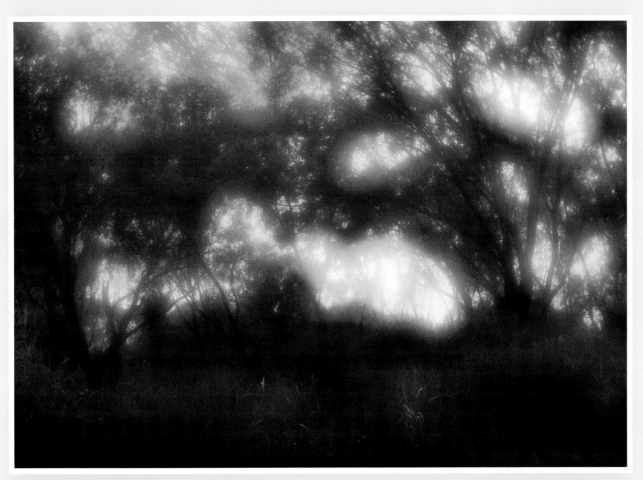

落日熔金，暮雲合璧，人在何處？染柳煙濃，吹梅笛怨，春意知幾許？元宵佳節，融和天氣，次第豈無風雨？來相召、香車寶馬，謝他酒朋詩侶。　　中州盛日，閨門多暇，記得偏重三五。鋪翠冠兒，撚金雪柳，簇帶爭濟楚。如今憔悴，風鬟霜鬢，怕見夜間出去。不如向、簾兒底下，聽人笑語。

<div align="right">——李清照《永遇樂》</div>

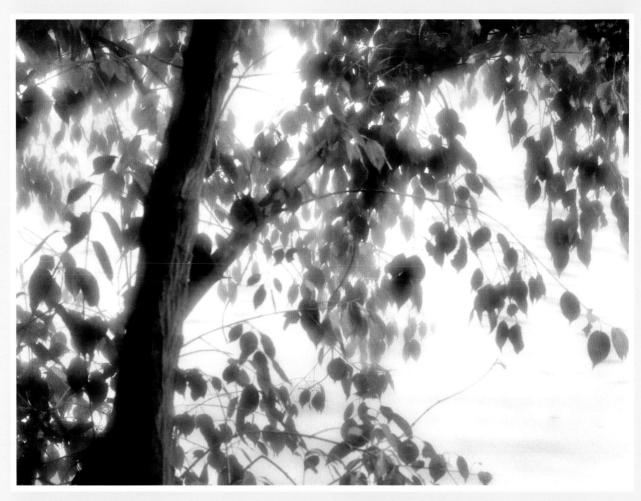

庭中有奇樹，綠葉發華滋。攀條折其榮，將以遺所思。
馨香盈懷袖，路遠莫致之。此物何足貴，但感別經時。
　　　　　　　　　　　　　　　　　　——佚名

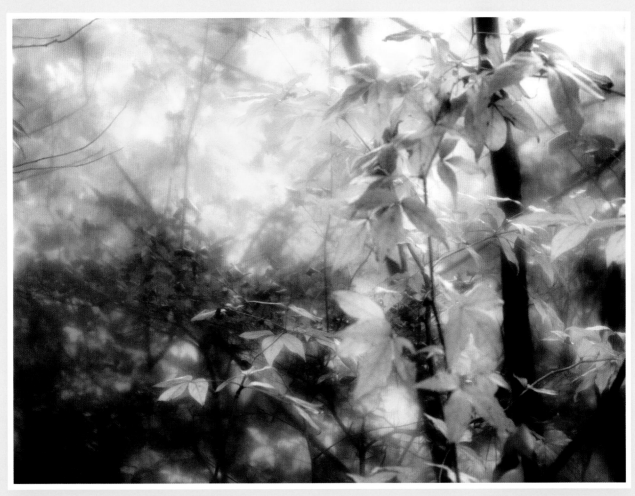

枝枯葉硬天真在。
——蘇轍

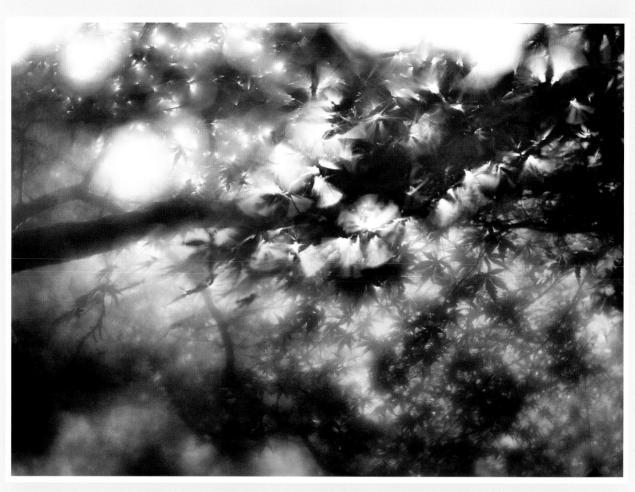

北斗將移，西風已半，蓂餘一葉階前。左弧呈瑞，非霧亦非煙。

——佚名《滿庭芳》

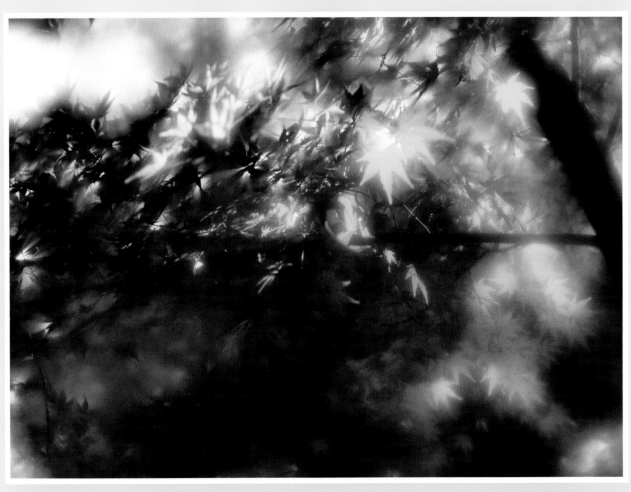

一點殘紅欲盡時，乍涼秋氣滿屏幃。梧桐葉上三更雨，葉葉聲聲是別離。
調寶瑟，撥金猊，那時同唱鷓鴣詞。如今風雨西樓夜，不聽清歌也淚垂。
　　　　　　　　　　　　　　　　　　　——周紫芝《鷓鴣天》

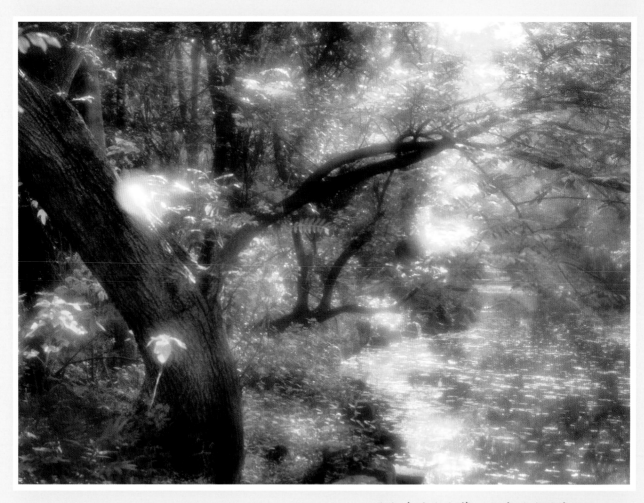

溪水清漣樹老蒼，行穿溪樹踏春陽。
溪深樹密無人處，唯有幽花渡水香。
　　　　　　　　　　　　──王安石

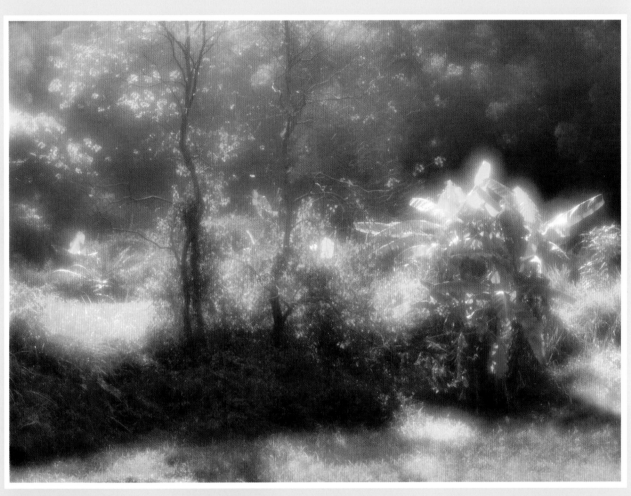

窗前誰種芭蕉樹？陰滿中庭。陰滿中庭，葉葉心心，舒卷有餘情。
　　　　　　　　　　　　　　　　——李清照《添字醜奴兒》

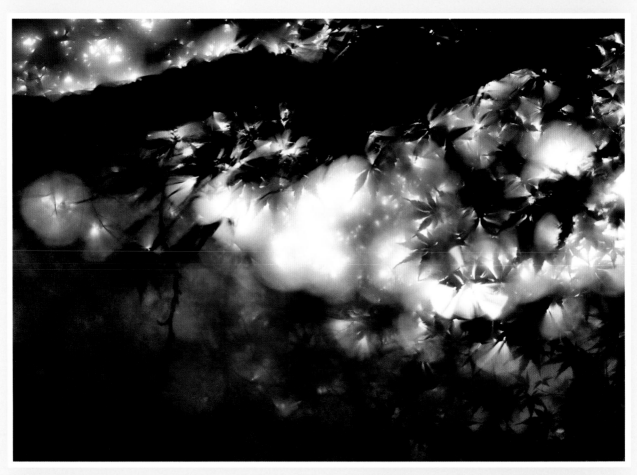

凄清激切繁空影，日夜如流後天永。

——趙炅

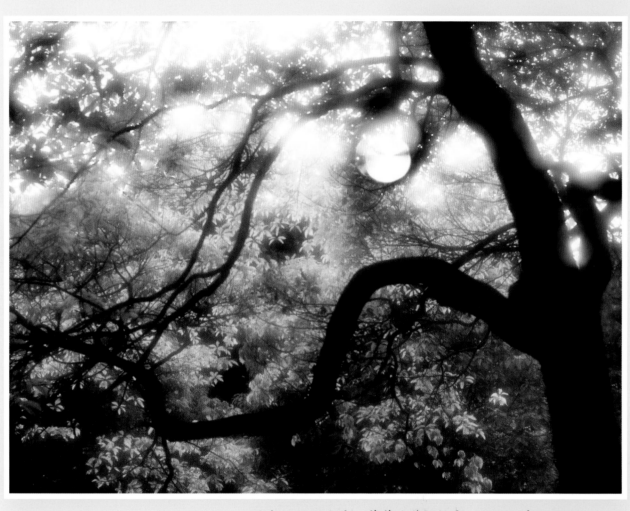

誰念西風獨自涼，蕭蕭黃葉閉疏窗，沉思往事立殘陽。
——納蘭性德《浣溪沙》

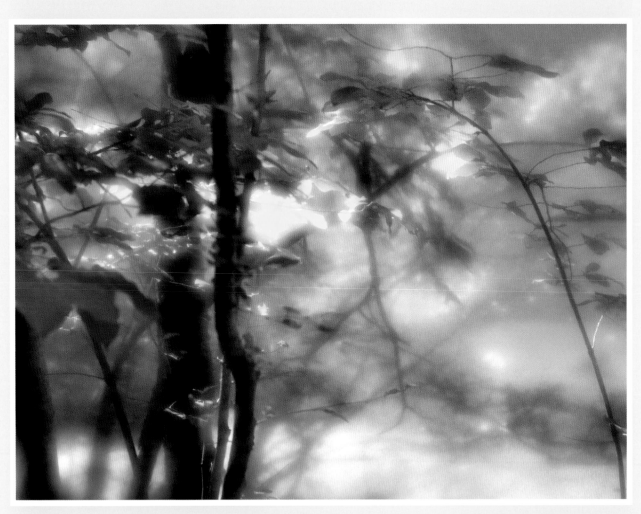

南園花樹春光暖。
　　——辛棄疾《醉太平》

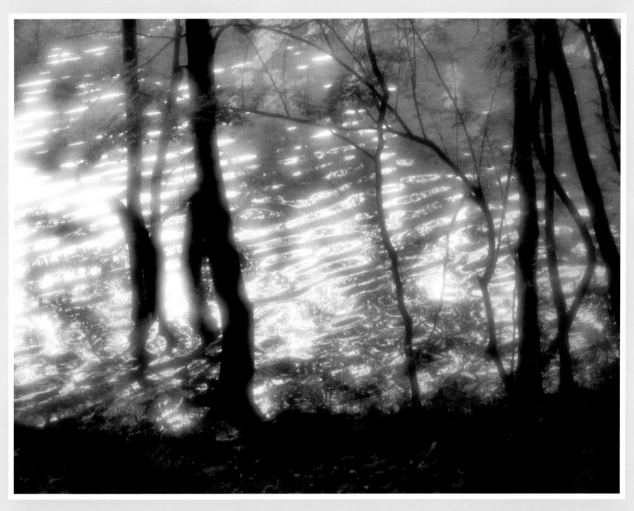

水底明霞十頃光。
—— 辛棄疾《鷓鴣天》

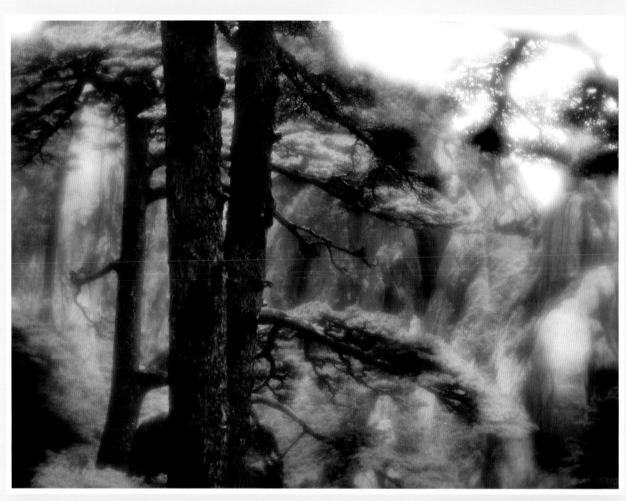

松倚蒼崖老，蘭臨碧洞衰。
　　　——李德裕

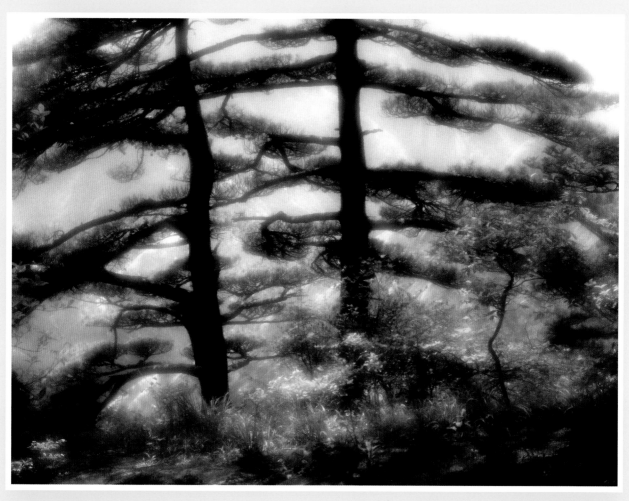

青苔石上淨，細草松下軟。

——王維

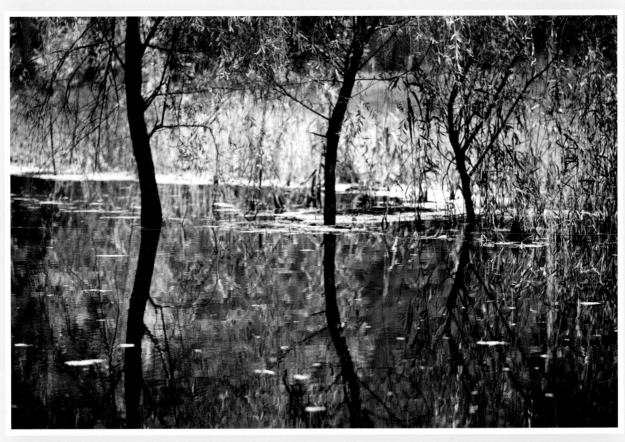

霜前月下，斜紅淡蕊，明媚欲回春。

——晏殊《少年游》

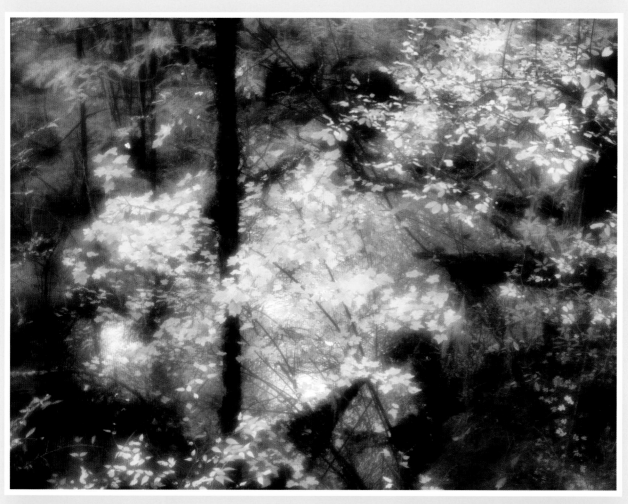

紅葉黃花秋意晚，千里念行客。
　　　　——晏幾道《思遠人》

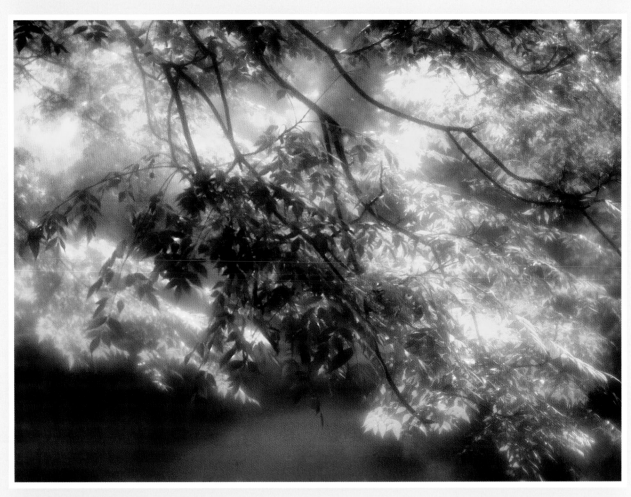

金風簌簌驚黃葉。

——佚名《菩薩蠻》

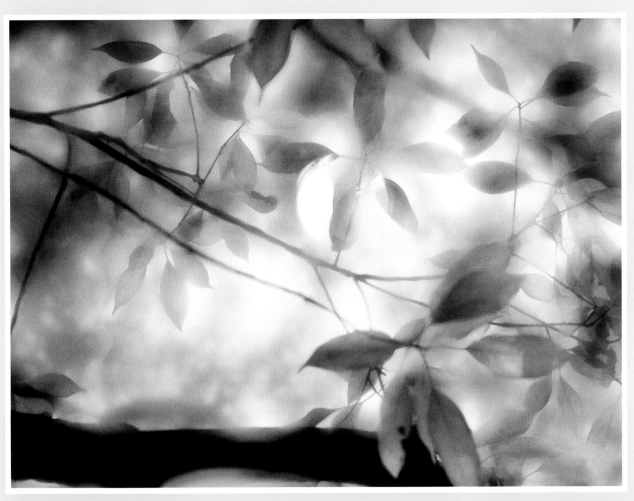

風卷珠簾自上鉤，蕭蕭亂葉報新秋，獨攜纖手上高樓。
缺月向人舒窈窕，三星當戶照綢繆，香生霧穀見纖柔。
　　　　　　　　　　　　　──蘇軾《浣溪沙》

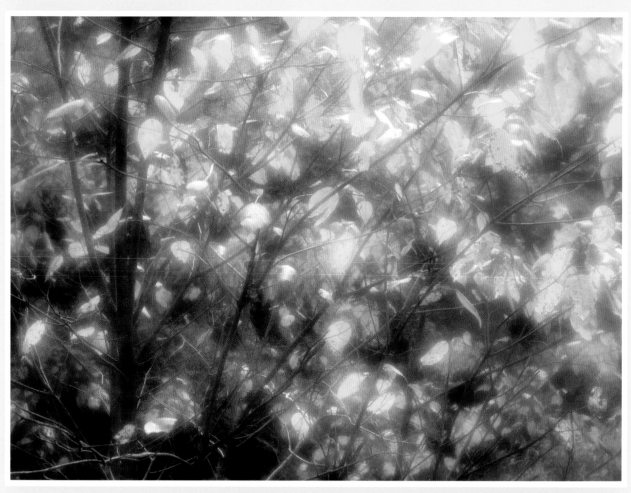

秋陽餘暖留桑榆。
　　——仇遠

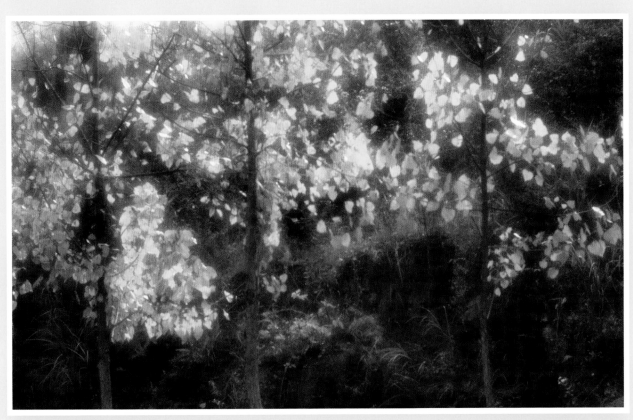

黃葉舞風初簌簌。
　　　——陸游

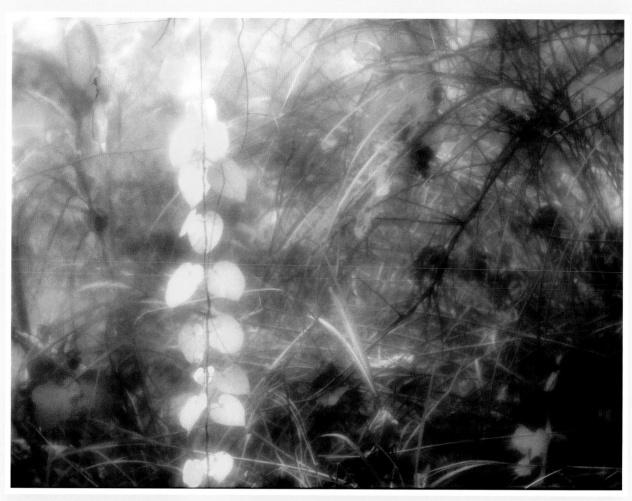

束縛溪藤葉尚鮮。
—— 張鎡

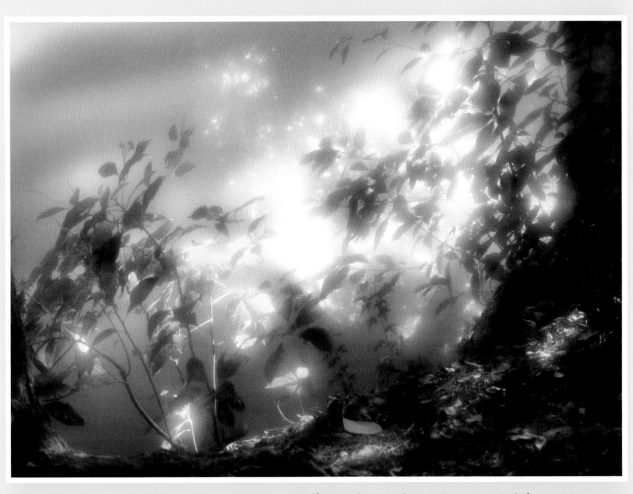

秋光燭地，簾幕生秋意。露葉翻風驚鵲墜，暗落青林紅子。

——陳師道《清平樂》

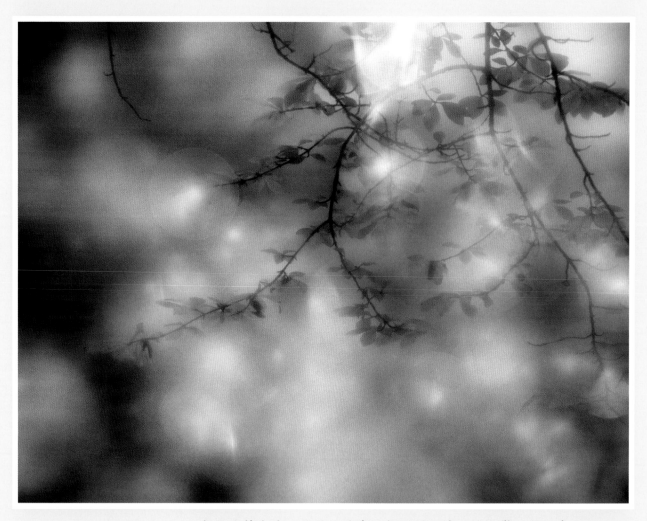

一輪秋影轉金波，飛鏡又重磨。把酒問姮娥：被白髮、欺人奈何？

———辛棄疾《太常引》

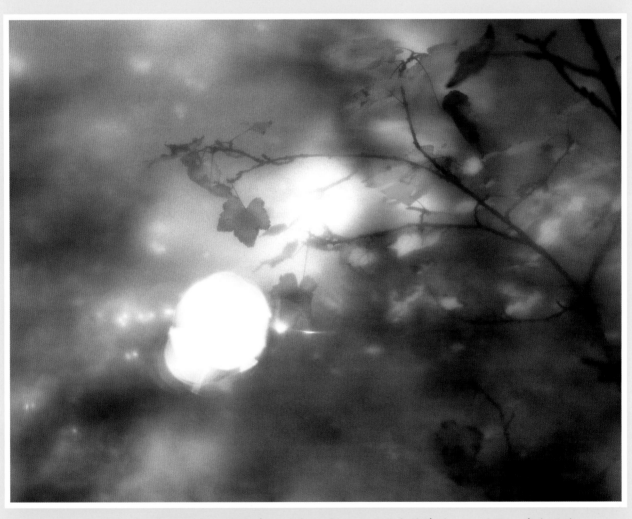

乘風好去，長空萬里，直下看山河。斫去桂婆娑，人道是、清光更多。
——辛棄疾《太常引》

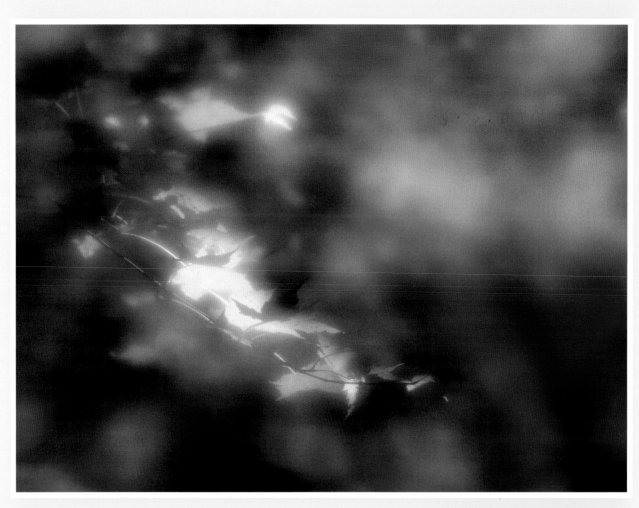

別思方蕭索，新秋一葉飛。
　　　　——韋應物

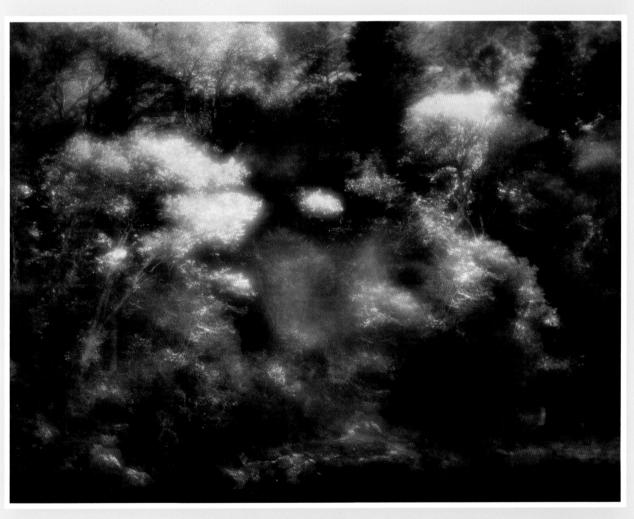

夕陽閑淡秋光老，離思滿蘅皋。一曲陽關，斷腸聲盡，獨自憑蘭橈。

——柳永《少年游》

# 第十四組：樹的風采（二十幀）

從事攝影藝術，我往往是禁不住地要亂來一下。年輕時我可沒有亂來，但奇怪地，年紀愈長要亂來的意識愈高。更奇怪是這亂來的玩意，是年紀愈長愈容易。

明代畫家徐渭的亂來畫作——他那數世紀一見的《雜花圖卷》——絕對是神來之作。聽說藏於南京博物館，珍藏不展。幾年前聽說該館展出了，我匆忙帶着太太飛到南京去看，很失望，因為那是徐渭的另一卷不怎麼樣的《雜花圖》。那令人歎為觀止的徐渭《雜花圖卷》的原作是躲到哪裡去呢？我肯定有那麼一件徐渭畫的數世紀一見的《雜花圖卷》，因為該卷曾經製作過木版水印，可以亂真的，印製了五十卷，其中第四十六卷在我手上。

我攝樹的感受，也正如徐渭說自己寫畫："隨手所至，出自家意，其韻度雖不能盡合古法，然一種山野之氣不速自至，亦一樂也。"

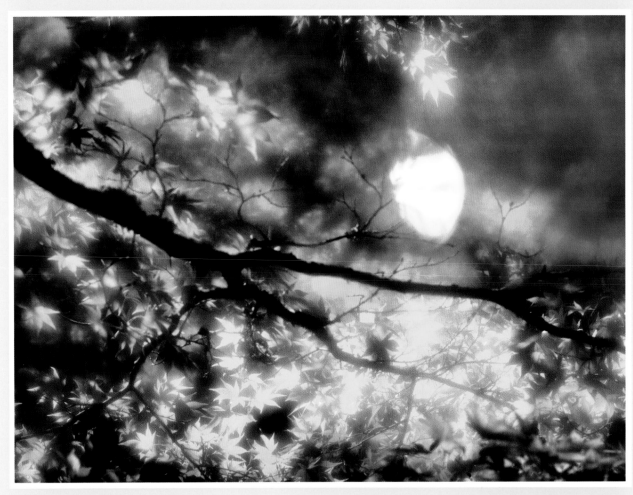

缺月疏楓（一九八三）

缺月掛疏桐，漏斷人初靜。時見幽人獨往來，縹緲孤鴻影。
驚起卻回頭，有恨無人省。揀盡寒枝不肯棲，寂寞沙洲冷。
　　　　　　　　　　　　　　　　　——蘇軾《卜算子》

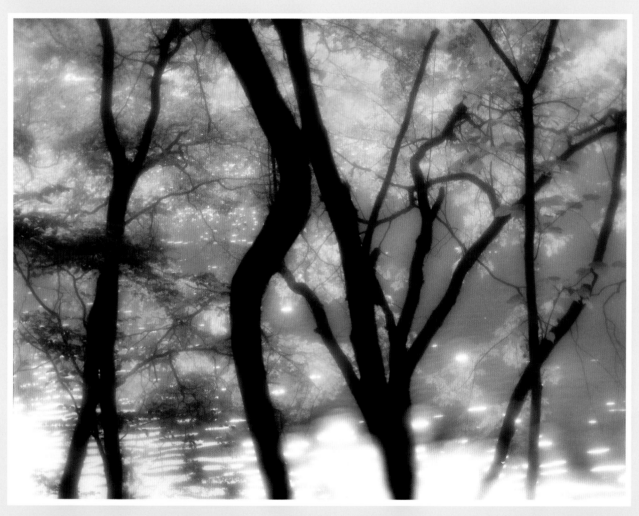

松江西畔水連空，霜葉舞丹楓。謾道金章清貴，何如蓑笠從容。　有時
獨醉，無人繫纜，一任斜風。不是蘆花惹住，幾回吹過橋東。

<div align="right">——張掄《朝中措》</div>

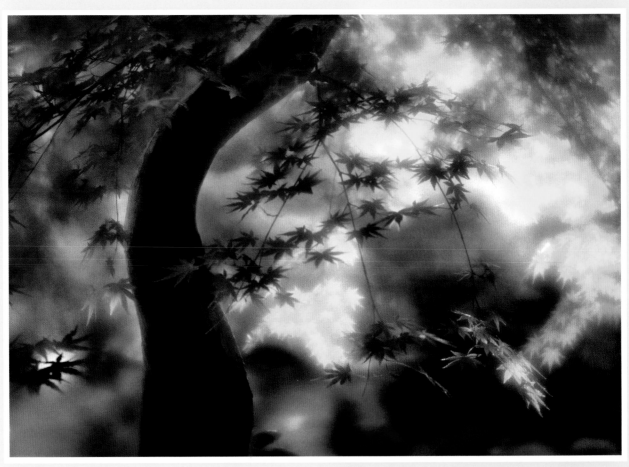

白露參差晚，丹楓點染深。 ── 劉敞

按：影友簡慶福多次説楓樹難攝，説他平生沒有攝得一幀
可取的。我嘗試，不到五分鐘就攝得這裡的兩幀。

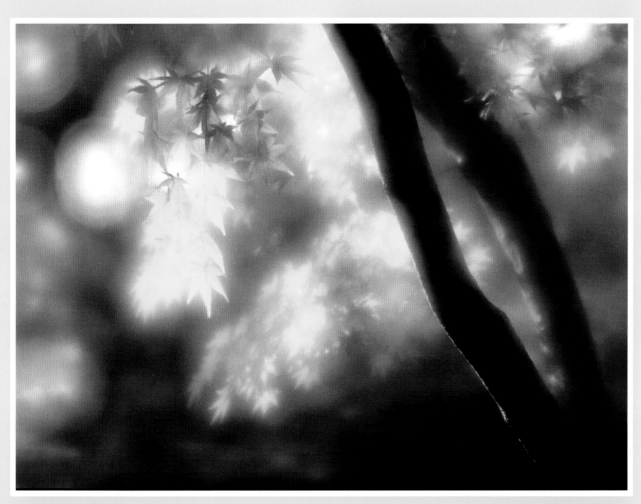

風前木葉碎飄金。
　　　——釋紹曇

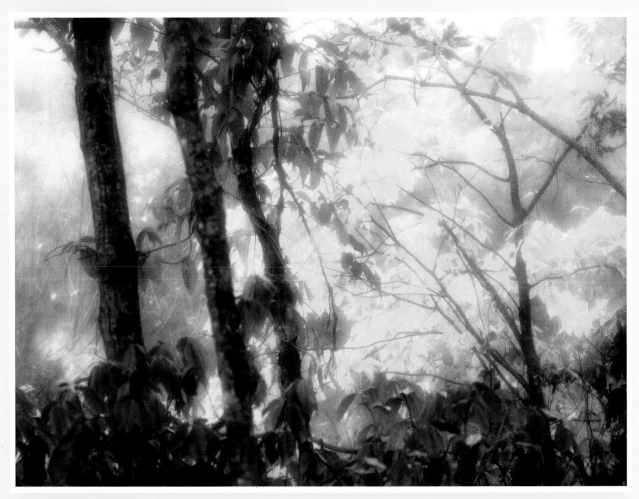

今古河山無定據，畫角聲中，牧馬頻來去。
滿目荒涼誰可語？西風吹老丹楓樹。

　　　　　　　　　——納蘭性德《蝶戀花》

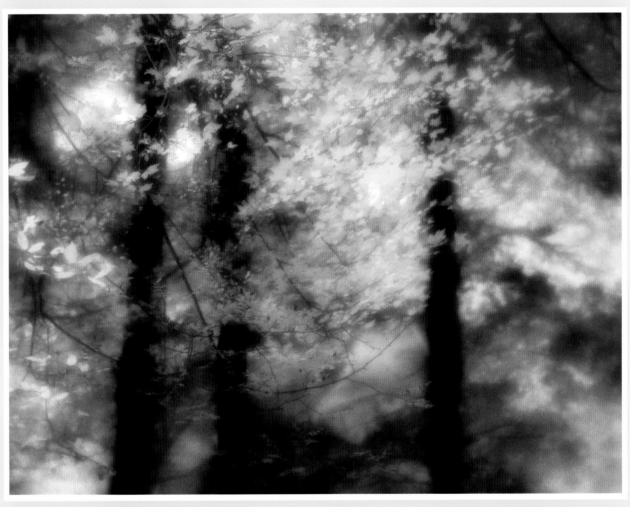

從前幽怨應無數，鐵馬金戈，青冢黃昏路。
一往情深深幾許，深山夕照深秋雨。
　　　　　　　　——納蘭性德《蝶戀花》

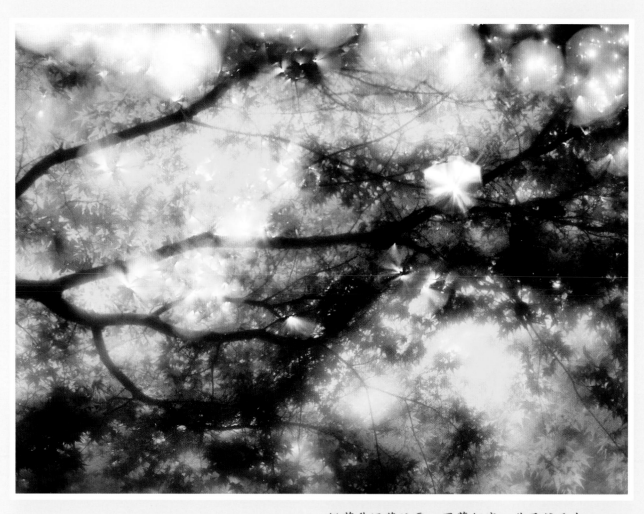

檻菊愁煙蘭泣露，羅幕輕寒，燕子雙飛去。
明月不諳離恨苦，斜光到曉穿朱戶。
——晏殊《蝶戀花》

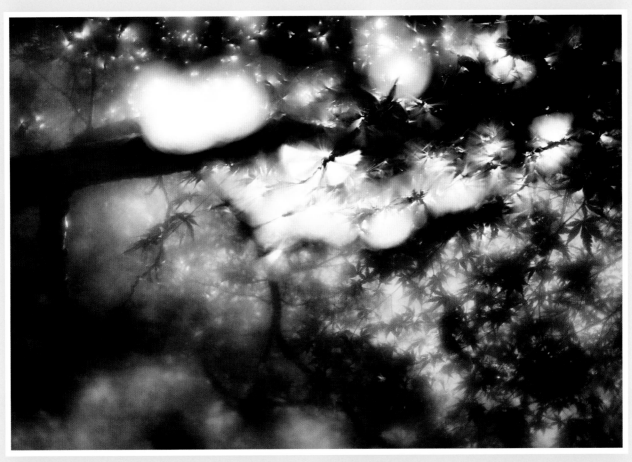

昨夜西風凋碧樹，獨上高樓，望盡天涯路。
欲寄彩箋兼尺素，山長水闊知何處？
——晏殊《蝶戀花》

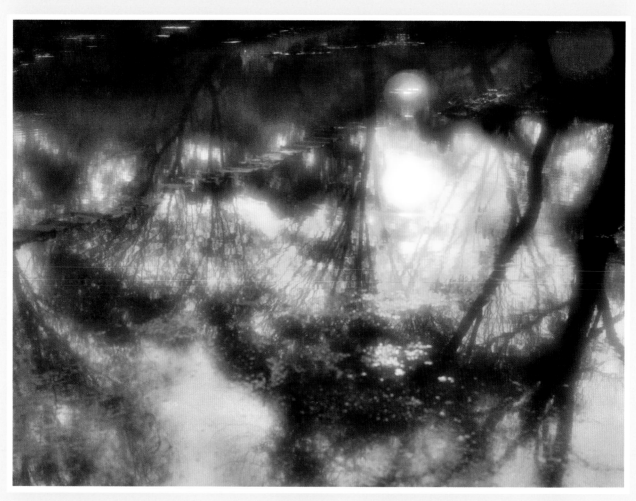

眼觀秋水斜陽遠，淚灑西風黃葉飛。
——邵雍

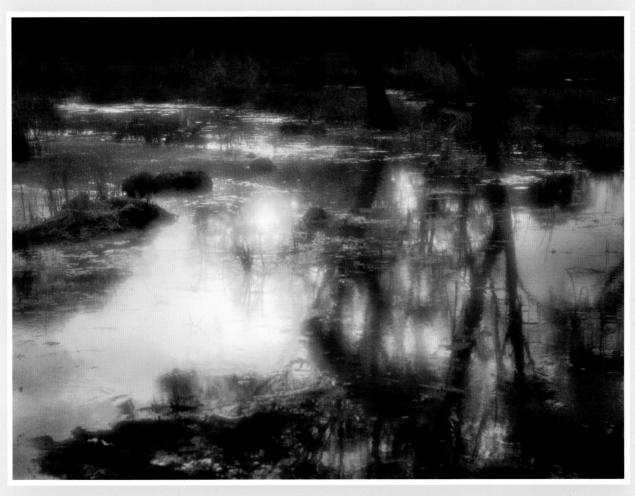

一道殘陽鋪水中，半江瑟瑟半江紅。
——白居易

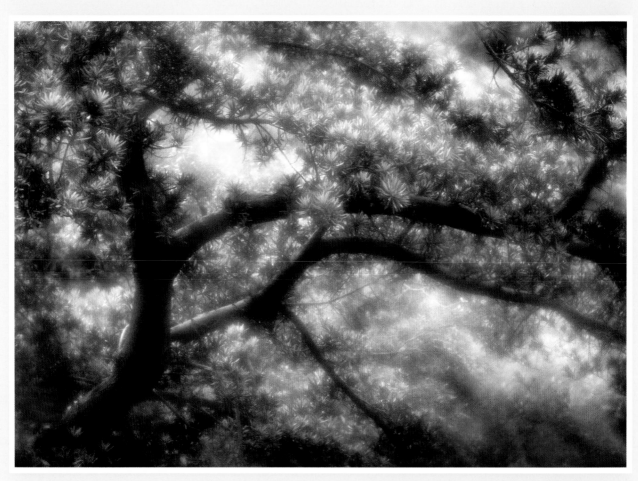

山方高臥雲長亂，松本忘言風自吟。

——辛棄疾

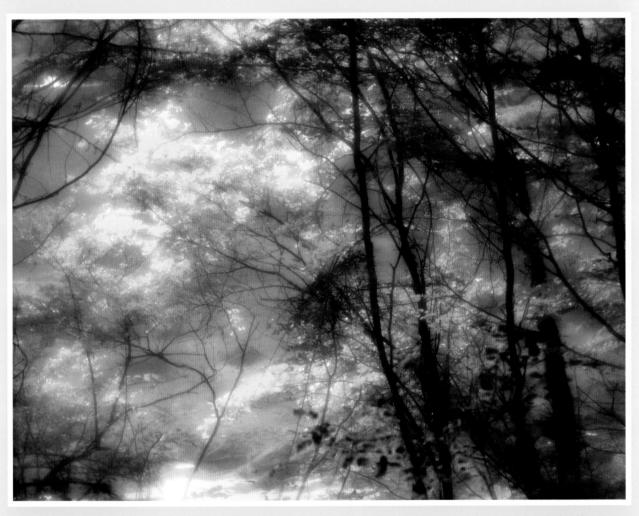

長記曾攜手處，千樹壓、西湖寒碧。
—— 姜夔《暗香》

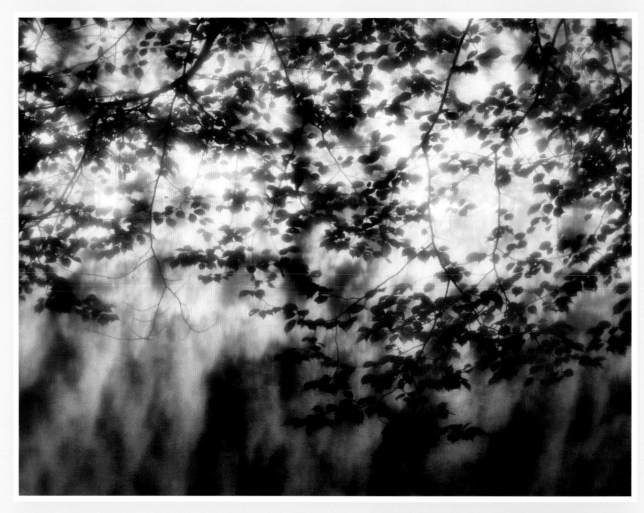

樓閣高低樹淺深，山光水色暝沉沉。
嵩煙半卷青綃幕，伊浪平鋪綠綺衾。
　　　　　　　　　　—— 白居易

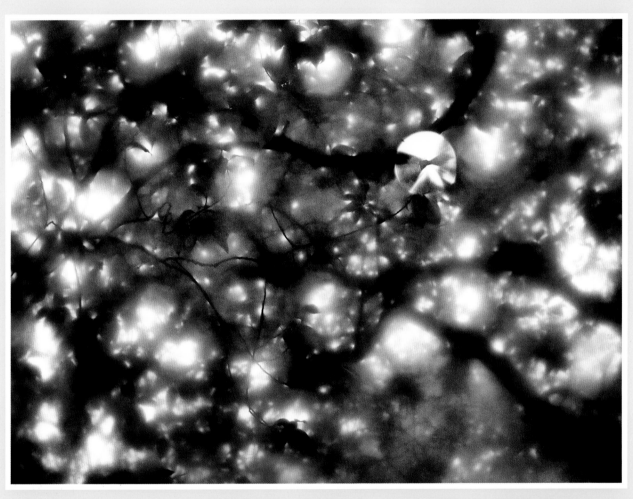

玻璃翦葉，點綴黃金屑。雅淡幽姿風味別，翠影婆婆弄月。

——盧炳《清平樂》

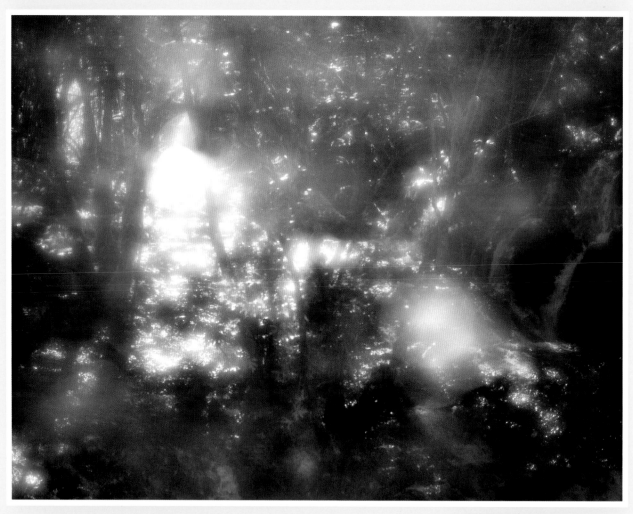

柳色溪光晴照暖。
　　——歐陽修《玉樓春》

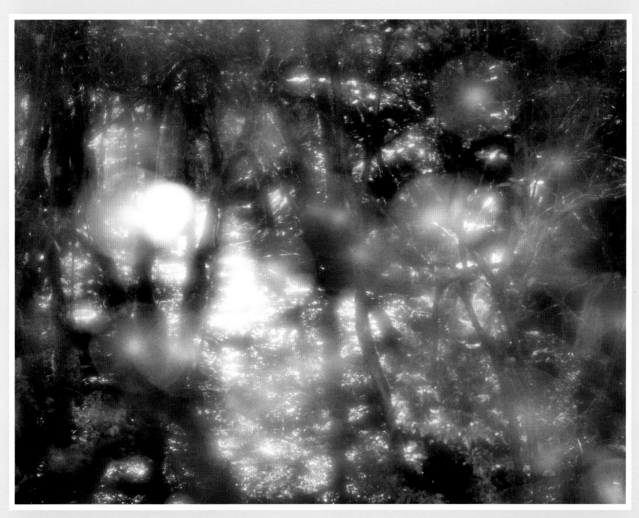

山光冷浸清溪底。
　　—— 曾紆《菩薩蠻》

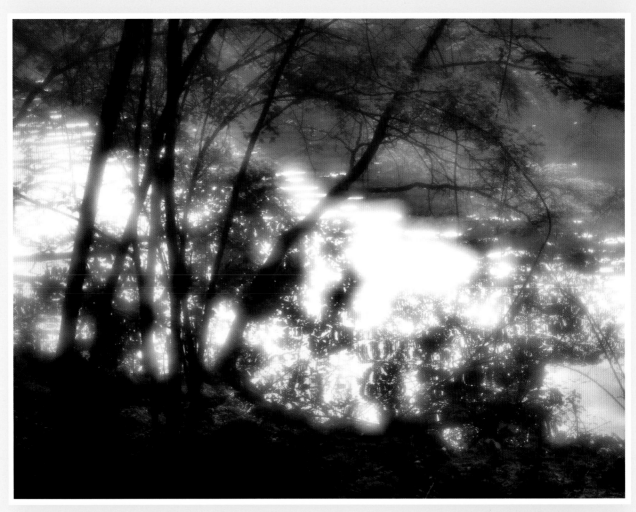

溪光初透徹，秋色正清華。
—— 杜牧

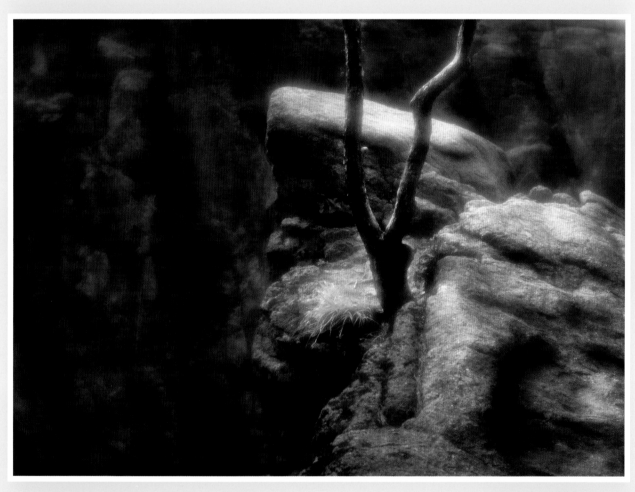

岩花澗草自春秋。
—— 歐陽修

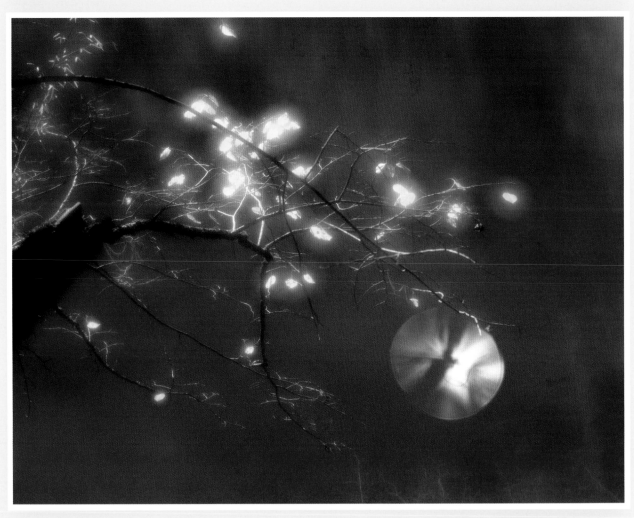

風卷庭梧，黃葉墜、新涼如洗。一笑折、秋英同賞，弄香接蕊。天遠
難窮休久望，樓高欲下還重倚。拼一襟、寂寞淚彈秋，無人會。
　　　　　　　　　　　　　　　　　　　　　——辛棄疾《滿江紅》

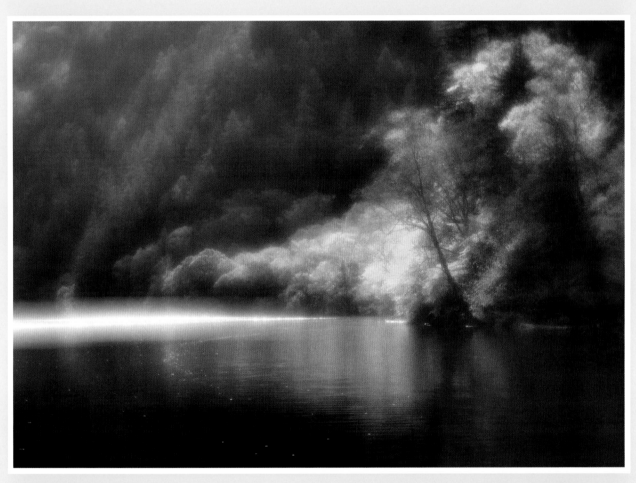

雨過水明霞，潮回岸帶沙。葉聲寒、飛透窗紗。

——鄧剡《唐多令》

# 第十五組：花不知名分外嬌（二十二幀）

　　我對無數的花種都不知名。愛花是不需要知名的。正如我這個老人家當年就是愛美人，但永遠記不起她們的名字。拿着照相機看到花，我老是想到辛棄疾的《鷓鴣天》：

　　撲面征塵去路遙，香篝漸覺水沉銷。
　　山無重數周遭碧，花不知名分外嬌。
　　人歷歷，馬蕭蕭，旌旗又過小紅橋。
　　愁邊剩有相思句，搖斷吟鞭碧玉梢。

　　這組作品我配之以二十二句屈原的話。

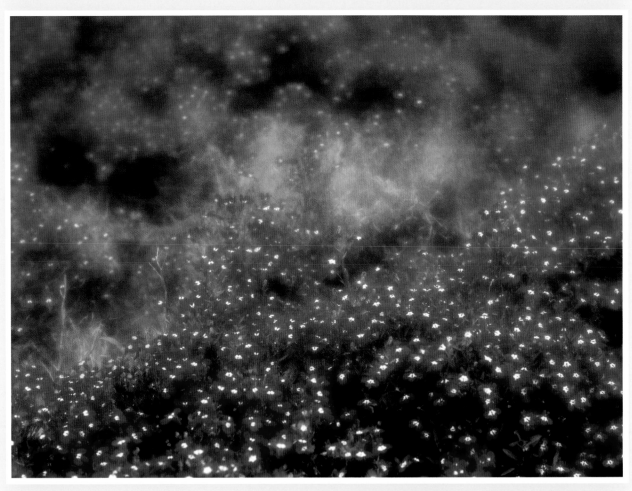

路漫漫其修遠兮，吾將上下而求索。
——屈原

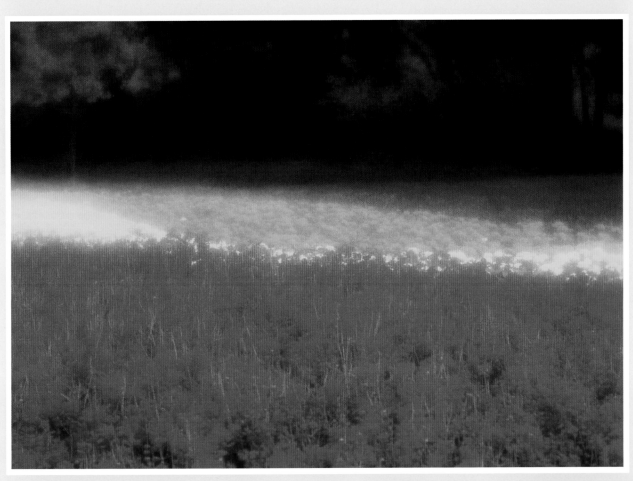

余既滋蘭之九畹兮，又樹蕙之百畝。
——屈原

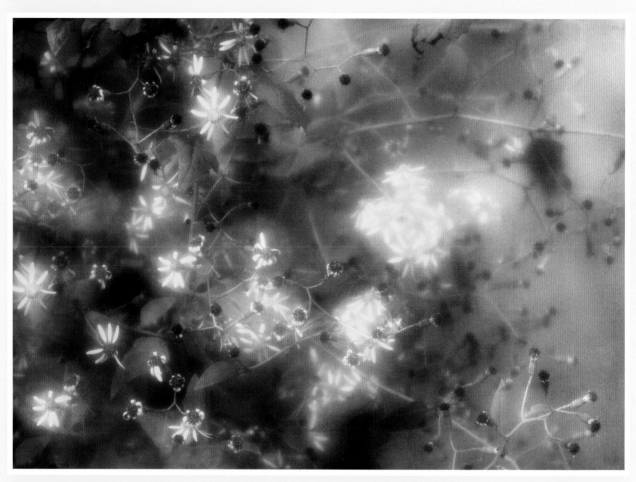

雖萎絕其亦何傷兮，哀眾芳之蕪穢。
　　　　——屈原

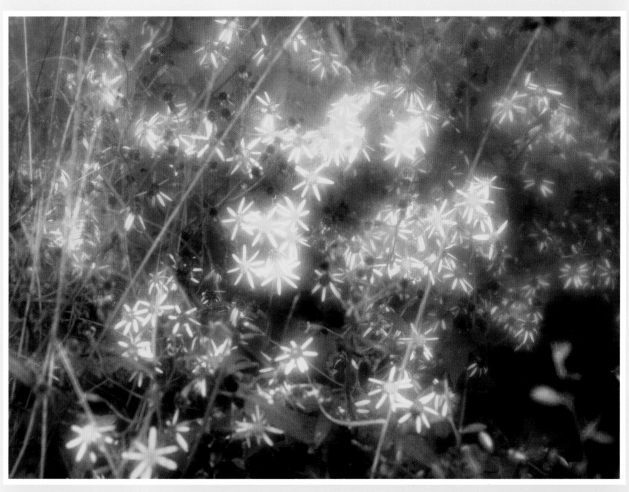

浴蘭湯兮沐芳，華采衣兮若英。
——屈原

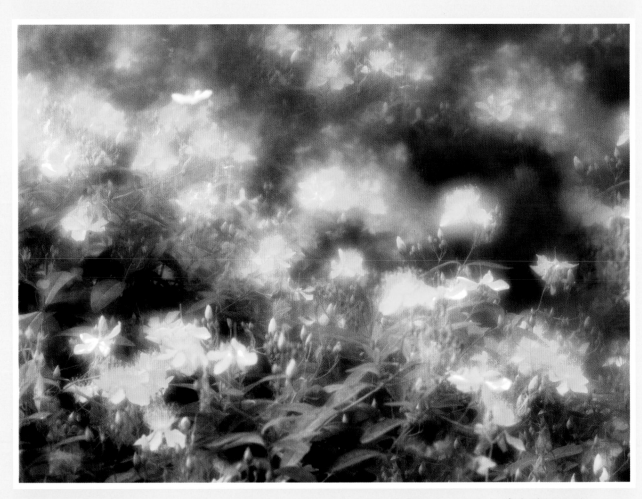

不吾知其亦已兮，苟余情其信芳。

—— 屈原

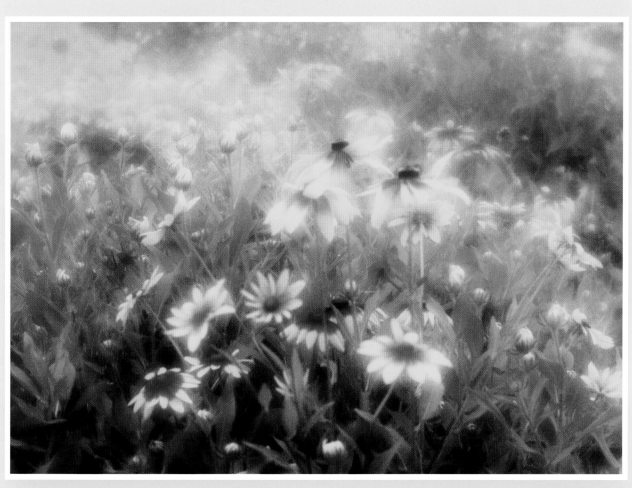

日將暮兮悵忘歸，惟極浦兮寤懷。
——屈原

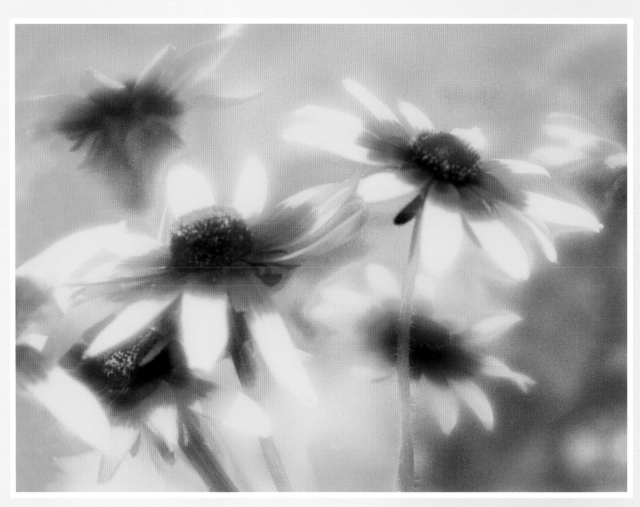

美要眇兮宜修，沛吾乘兮桂舟。
　　　　　　　——屈原

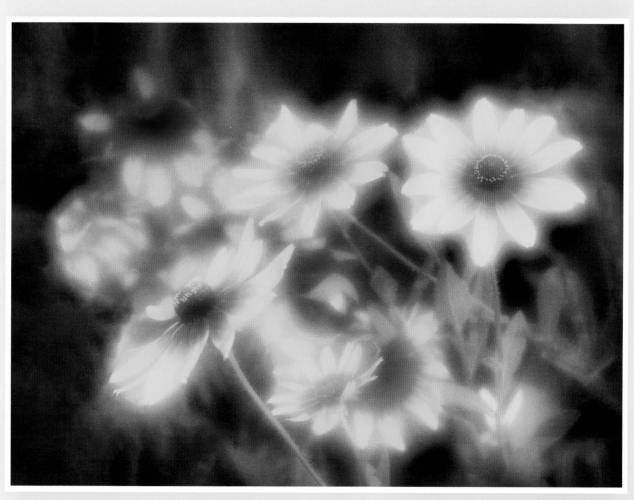

春蘭兮秋菊，長無絕兮終古。
——屈原

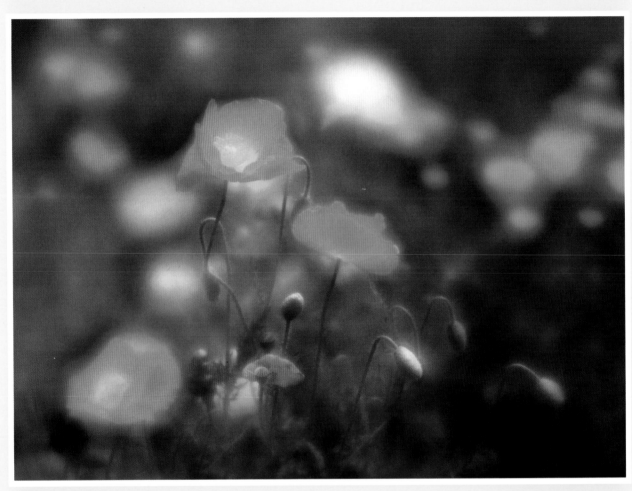

飲余馬于咸池兮，總余轡乎扶桑。

———屈原

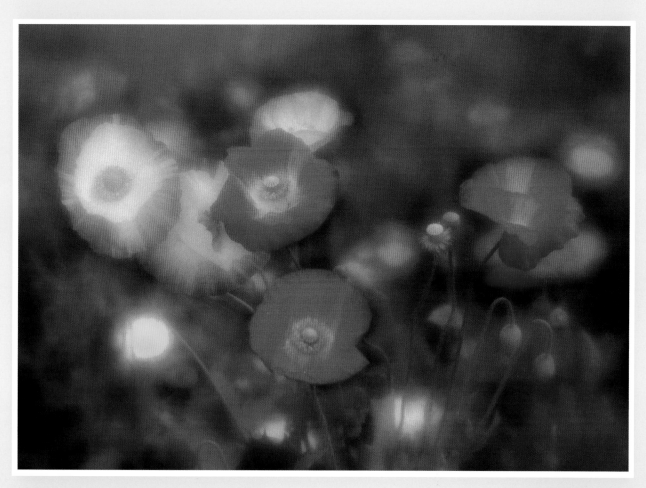

暾將出兮東方，照吾檻兮扶桑。
——屈原

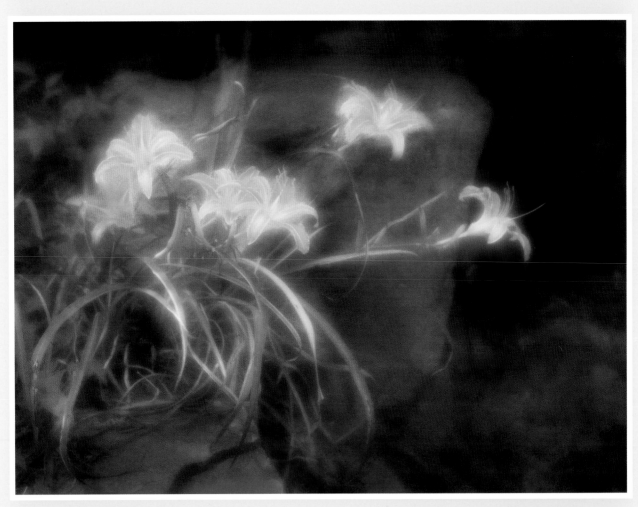

扈江離與辟芷兮，紉秋蘭以為佩。
——屈原

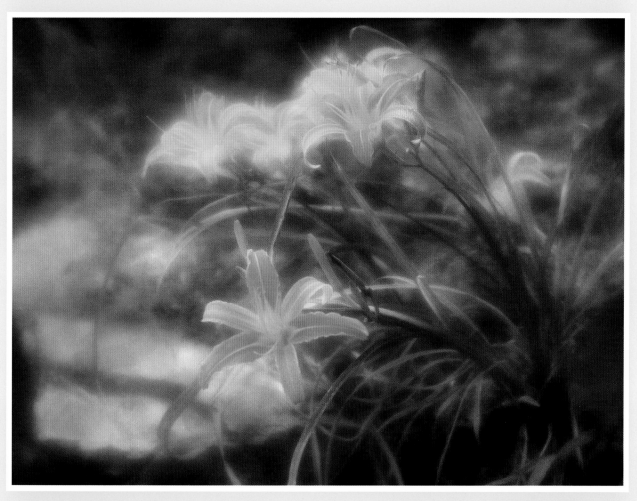

時曖曖其將罷兮，結幽蘭而延佇。
　　　　　　　　——屈原

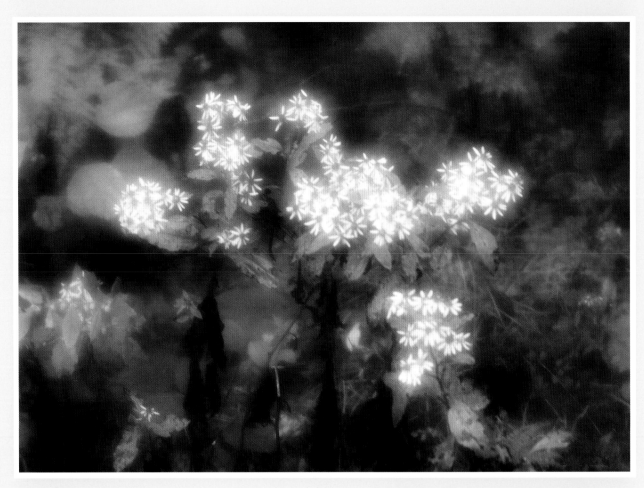

朝搴阰之木蘭兮，夕攬洲之宿莽。
——屈原

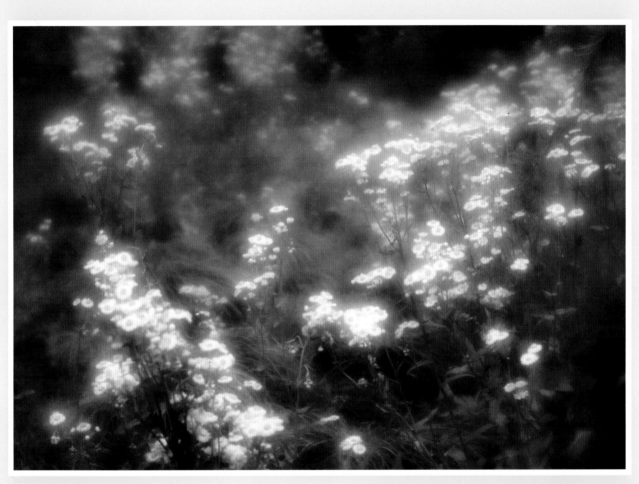

雜申椒與菌桂兮，豈惟紉夫蕙茝。
　　　　　　　　　　——屈原

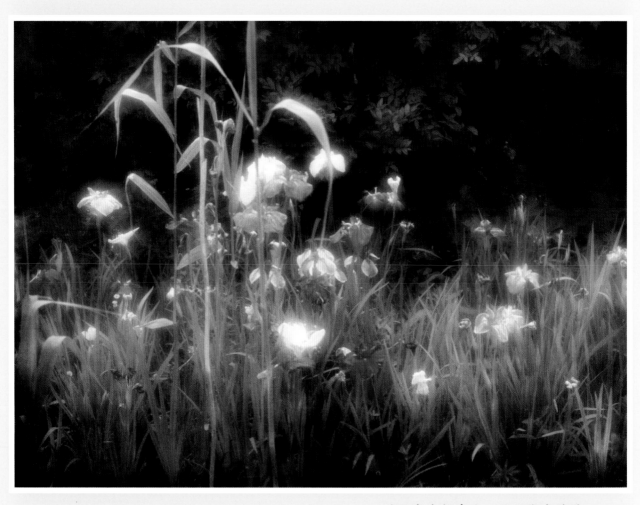

畦留夷與揭車兮，雜杜衡與芳芷。
　　——屈原

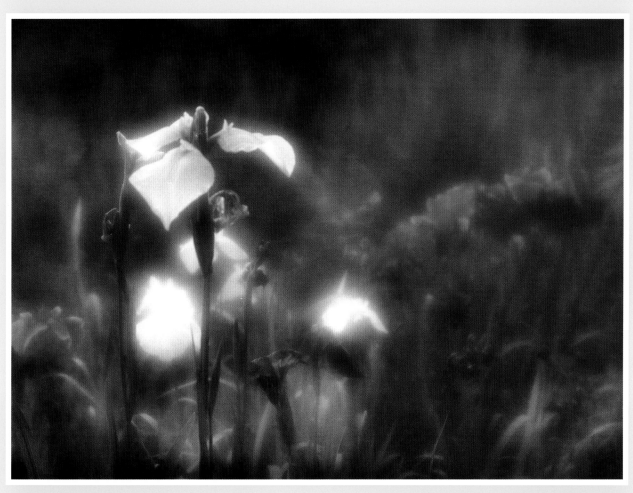

何所獨無芳草兮，爾何懷乎故宇？
　　　　　　　　——屈原

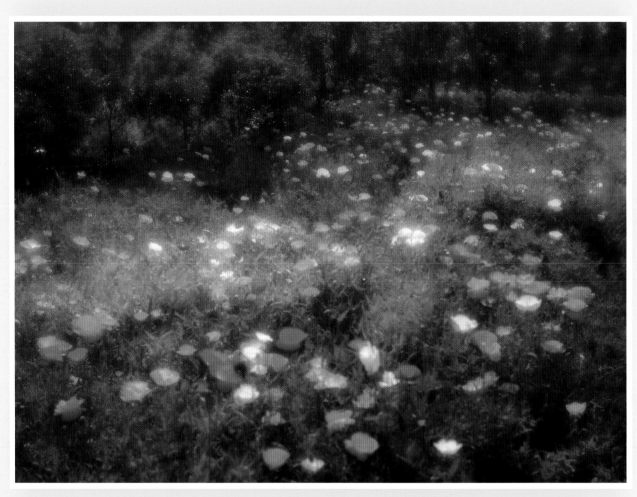

佩繽紛其繁飾兮，芳菲菲其彌章。

——屈原

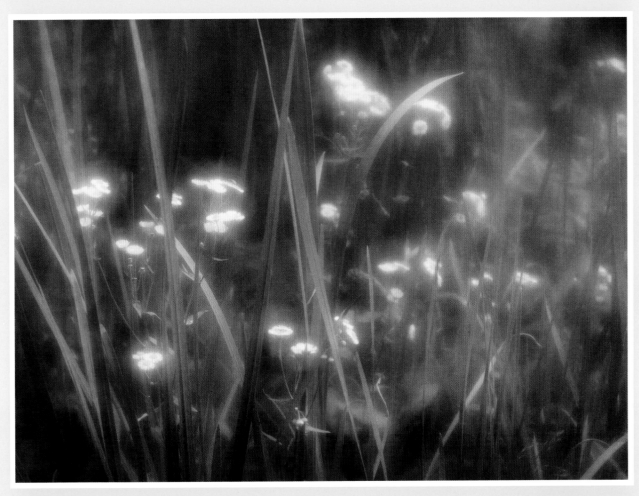

芳與澤其雜糅兮，唯昭質其猶未虧。

——屈原

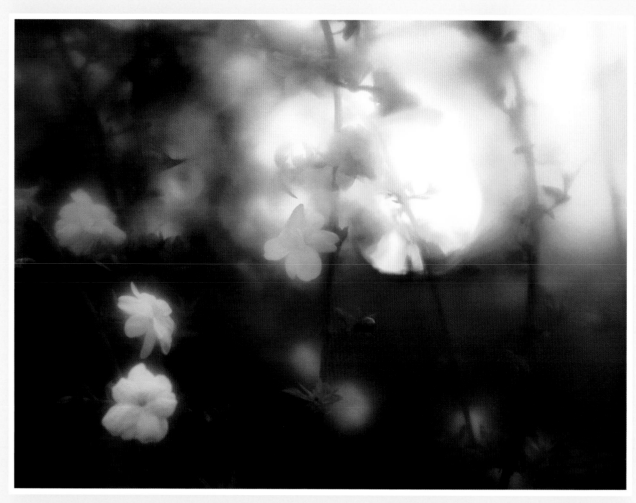

唯草木之零落兮，恐美人之遲暮。
——屈原

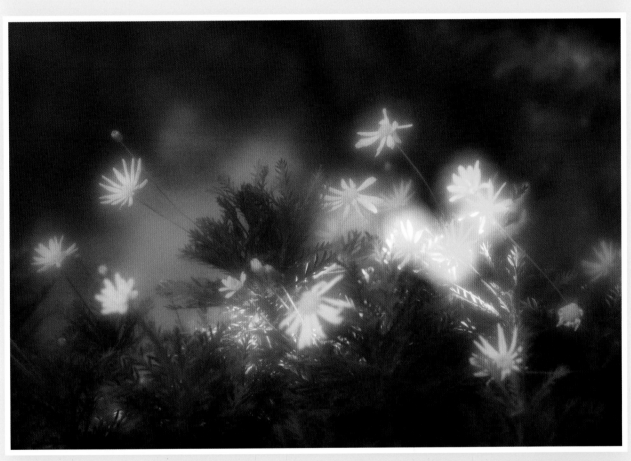

朝飲木蘭之墜露兮，夕餐秋菊之落英。

——屈原

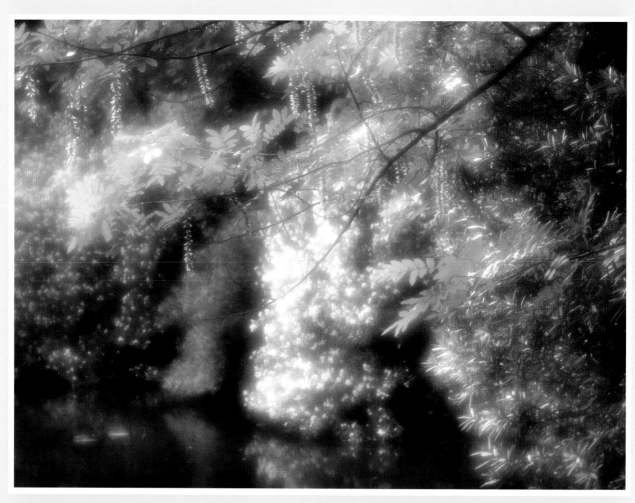

步余馬于蘭皋兮，馳椒丘且焉止息。
　　　　　　　　　　——屈原

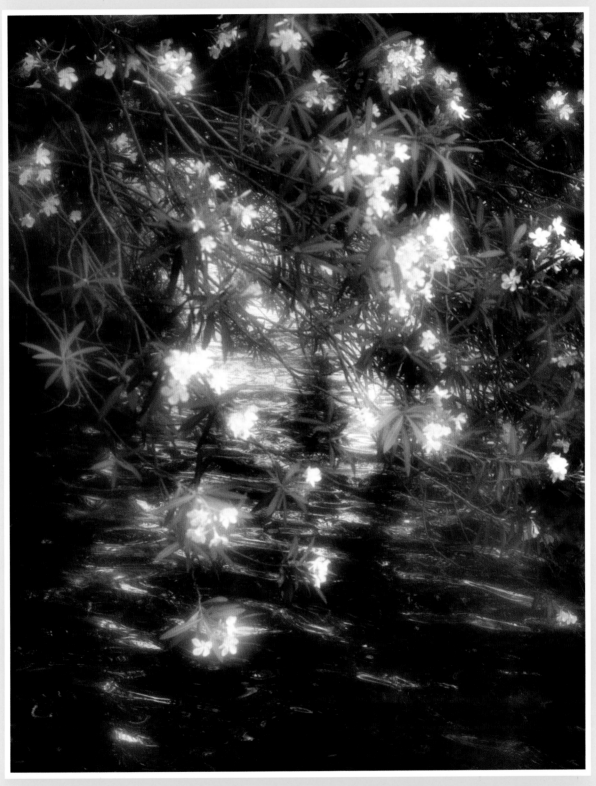

攬茹蕙以掩涕兮，沾余襟之浪浪。
———屈原

# 第十六組：山水拾零（十二幀）

　　說到拍攝風景，大場面的作品難度高，主要是因為需要到處跑，找場景，也要等待適當的氣氛。這些方面，簡慶福早年的《水波的旋律》是難得一遇的了。中、小場面的風景作品不困難，但還是要到處跑，遠沒有拍攝花花草草那麼容易。

　　奇怪是大場面的風景作品，不管如何精絕，不管怎樣困難，我不容易看到一種要流下淚來的感受。這可能因為自己是炎黃子孫，在中國詩詞的感染下，大場面的風景作品彷彿像明信片，或給遊客介紹場景，不讓我看到一個李清照。

　　像蘇子筆下的"大江東去，浪淘盡，千古風流人物"，或像稼軒筆下的"千古江山，英雄無覓"這種大氣大勢的感受，憑攝影表達真的很困難。

337

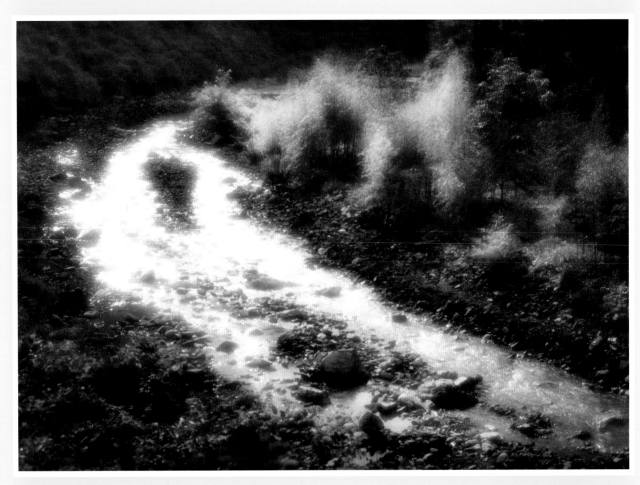

一夜滿林星月白，且無雲氣亦無雷。
平明忽見溪流急，知是他山落雨來。
　　　　　　　　——翁卷

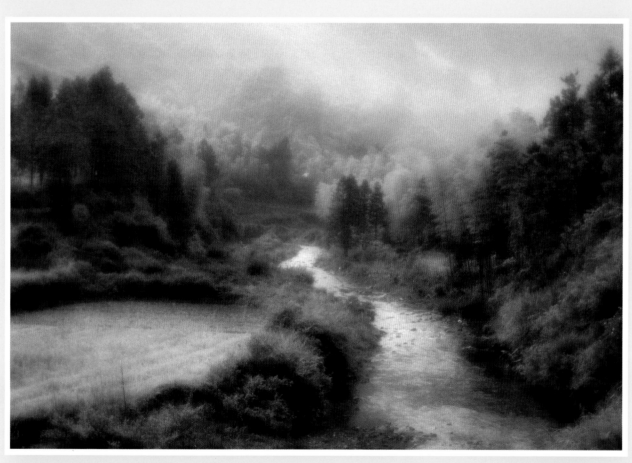

兩岸新苗才過雨，夕陽溝水響溪田。
　　　　　　　　——朱彝尊

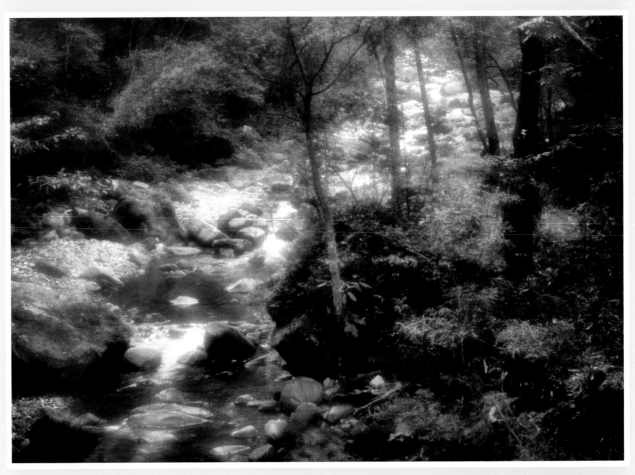

杖屨行崖表，江山故作妍。捫蘿懷鳥道，踏石過溪泉。
野濕禾中露，秋明樹外天。白頭何所恨，隨處一欣然。
　　　　　　　　　　　　　　　　　——釋紹嵩

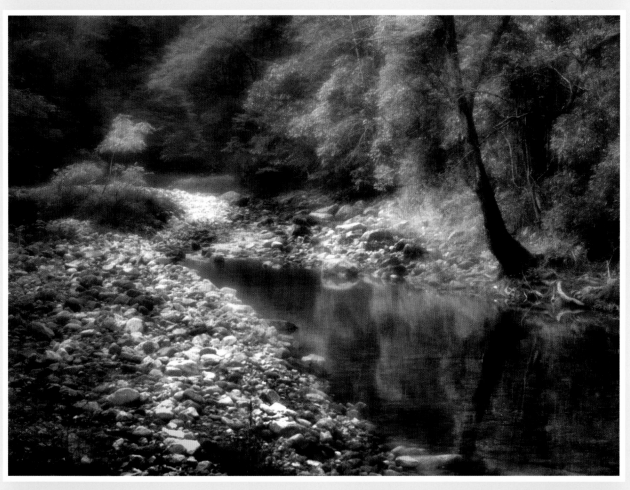

幽人尋藥徑，來自曉雲邊。衣濕術花雨，語成松嶺煙。
解藤開澗戶，踏石過溪泉。林外晨光動，山昏鳥滿天。
<div align="right">——溫庭筠</div>

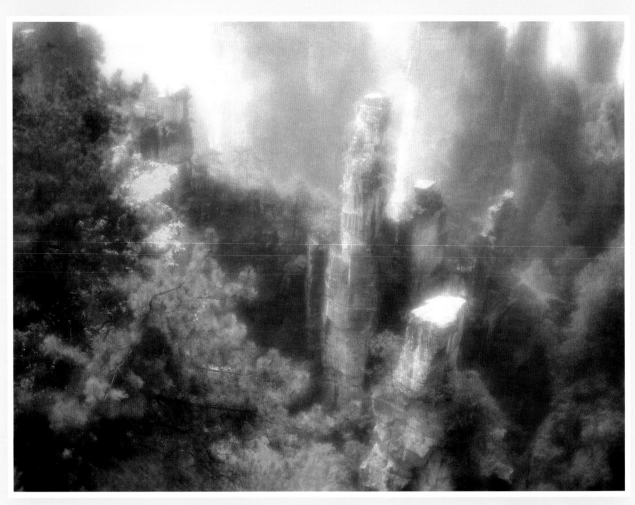

千丈懸崖削翠，一川落日鎔金。白鷗來往本無心，選甚風波一任。
別浦魚肥堪膾，前村酒美重斟。千年往事已沈沈，閑管興亡則甚。

——辛棄疾《西江月》

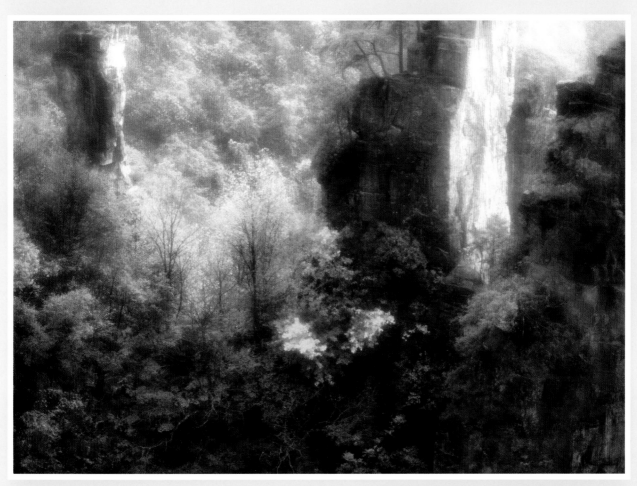

柔條細葉謨成叢，亦有懸崖出小紅。
欲試金丹求不死，靈苗應在此山中。
　　　　　　　　——孔武仲

按：張家界，奇景也，可惜因為那裡無數的石柱來得怪，
藝術攝影不容易。這裡的兩幀是可以的。

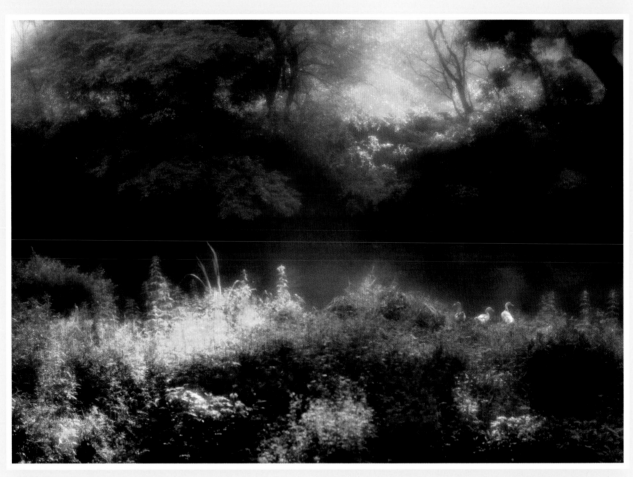

誰道江南秋已盡，衰柳毿毿，尚弄鵝黃影。
落日疏林光炯炯，不辭立盡西樓暝。
　　　　　　　　　　——王國維《蝶戀花》

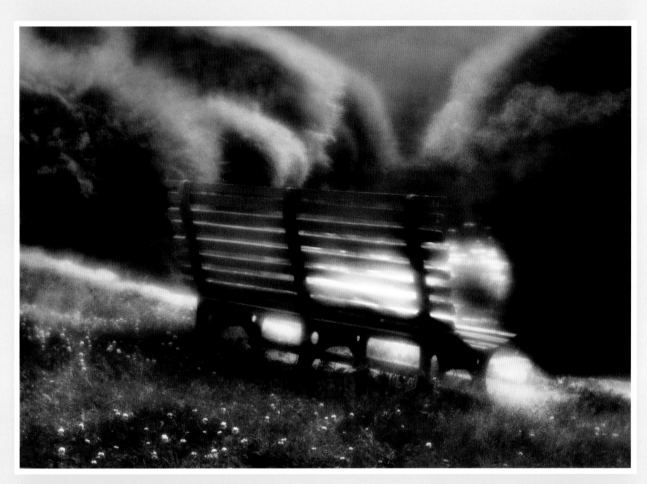

獨坐幽篁裡，彈琴復長嘯。
深林人不知，明月來相照。
——王維

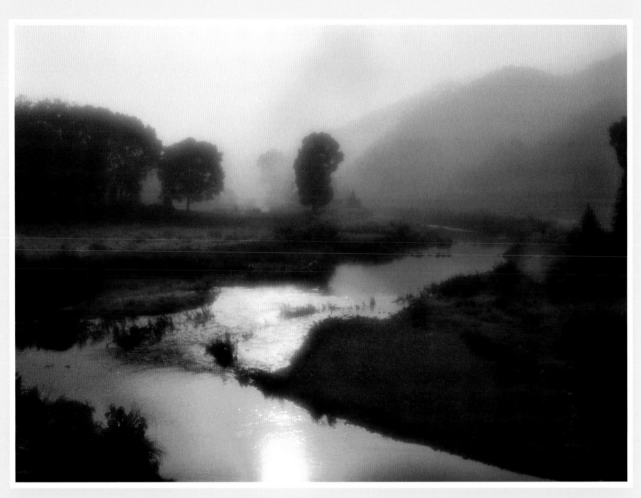

山抹微雲，天連衰草，畫角聲斷譙門。暫停征棹，聊共引離尊。多少蓬萊舊事，空回首、煙靄紛紛。斜陽外，寒鴉萬點，流水繞孤村。

<div style="text-align: right;">——秦觀《滿庭芳》</div>

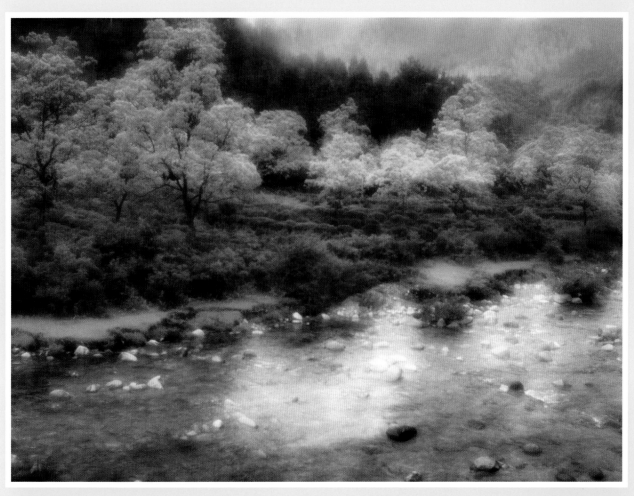

北客南征歲欲陰，經行始滿愛山心。
霜溪見石如清洛，煙樹參雲似故林。
　　　　　　　　　——李處權

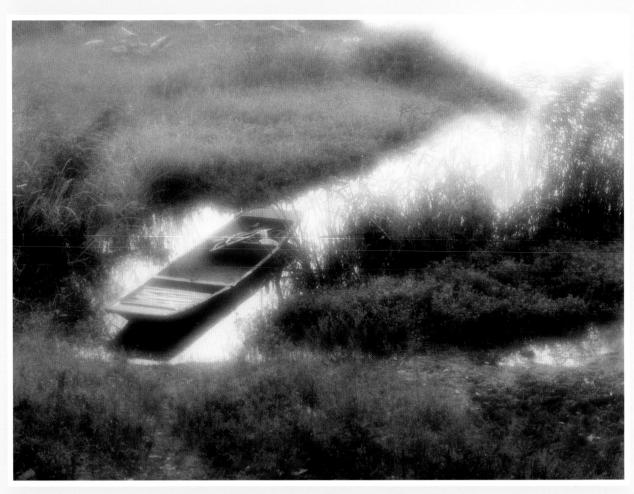

洞庭青草，近中秋、更無一點風色。玉界瓊田三萬頃，着我扁舟一葉。
素月分輝，明河共影，表裡俱澄澈。悠然心會，妙處難與君説。

——張孝祥《念奴嬌》

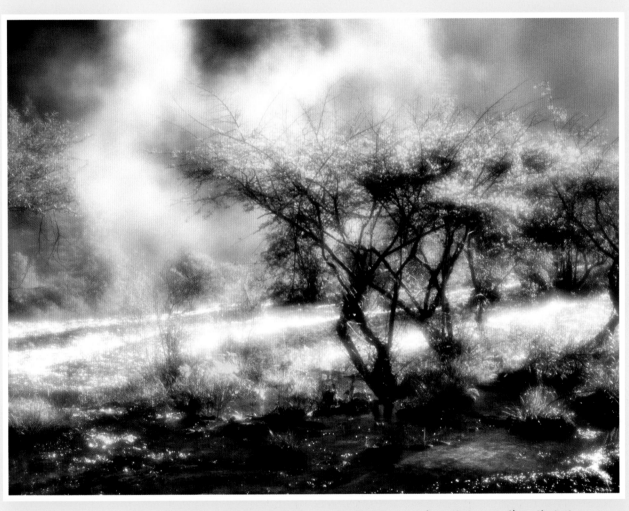

孤村落日殘霞，輕煙老樹寒鴉。一點飛鴻影下，青山綠水，白草紅葉黃花。

——白樸《天淨沙》

# 第十七組：晨曦霧景（十五幀）

中國古人寫詩，少寫船，可能因為船比較大。他們喜歡寫舟，以扁舟或孤舟描述，顯然是要表達一種飄零的感受。

在廣東曲江以南有一條寧靜的小河，在湖南資興的近郊也有一條小河，每天晨曦多有霧——資興在春夏好幾個月每天一定有——是拍攝扁舟霧景的兩個好地方，勝於昔日香港的沙田。在這組作品中，有十幀是在這兩個地方攝得的，每地只拍了約一個小時。這可見只要有霧，取景易如反掌。霧對攝影的好處，是把不好看的景物掩蓋了。

見到這組作品的景象，我想到李清照的《漁家傲》：

天接雲濤連曉霧，星河欲轉千帆舞。
仿佛夢魂歸帝所。聞天語，殷勤問我歸何處。
我報路長嗟日暮，學詩謾有驚人句。
九萬里風鵬正舉。風休住，蓬舟吹取三山去。

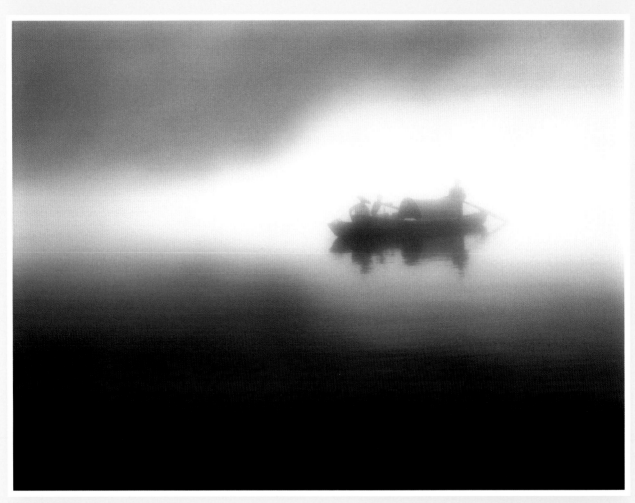

日暮鄉關何處是，煙波江上使人愁。
————崔顥

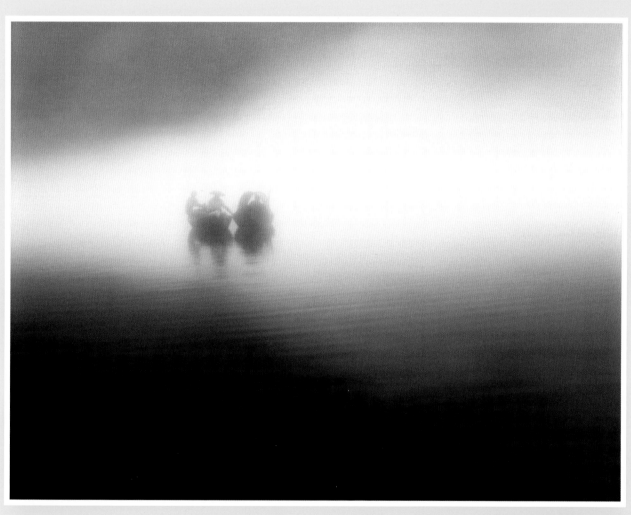

念去去，千里煙波，暮靄沉沉楚天闊。
　　　　　　——柳永《雨霖鈴》

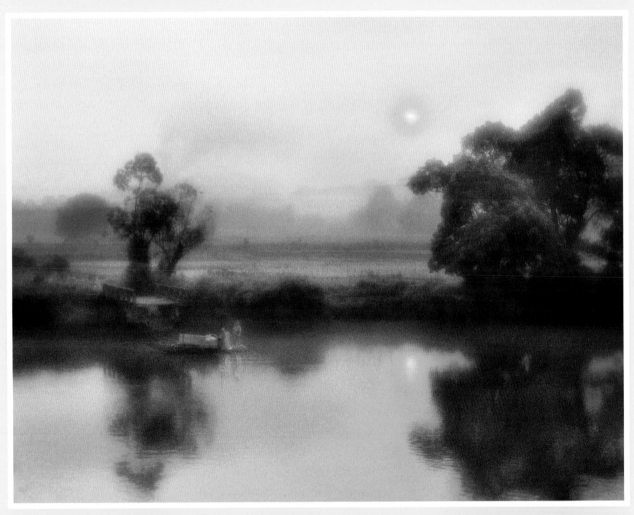

寒山轉蒼翠，秋水日潺湲。倚杖柴門外，臨風聽暮蟬。
渡頭餘落日，墟裡上孤煙。復值接輿醉，狂歌五柳前。
　　　　　　　　　　　　　　　　　　　　——王維

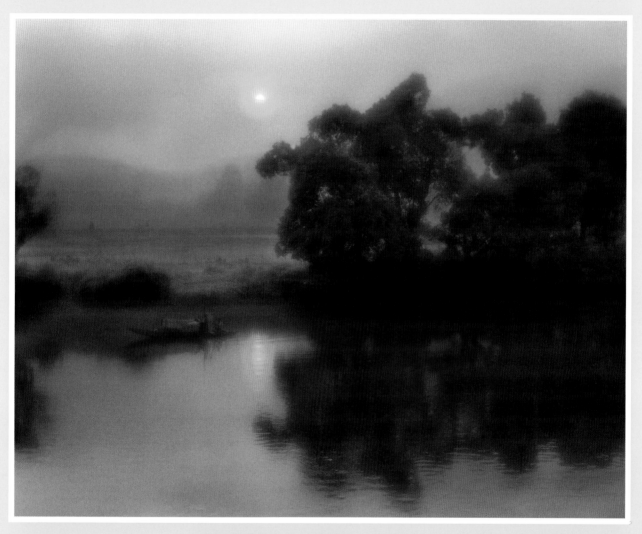

雲煙漠漠秋容老，茅簷映水人家好。林葉未凋疏，遠山橫有無。
平生耕釣事，若個安身是。勸君早歸來，碧香新甕開。
　　　　　　　　　　　　　　　　　　——曾覿《菩薩蠻》

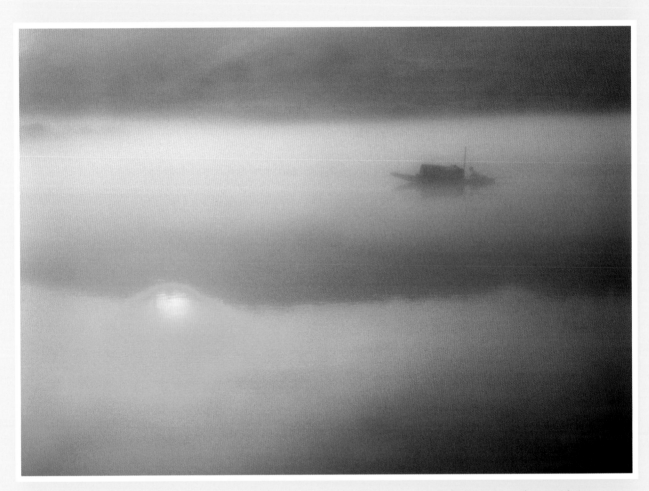

夜潮和月白，曉日跳波紅。
　　　　——李綱

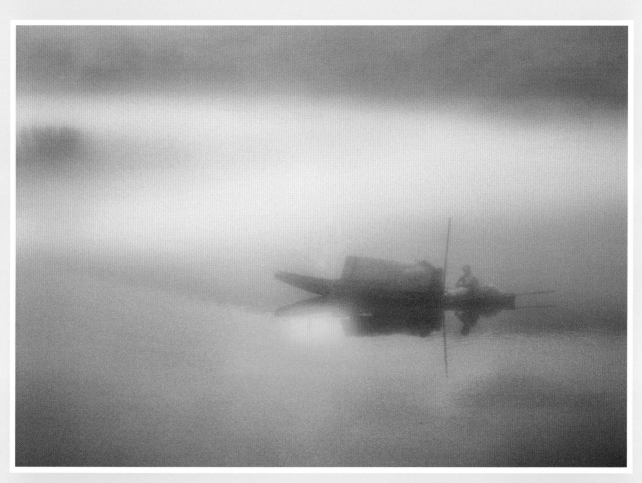

小舟橫截春江，臥看翠壁紅樓起。
　　　——蘇軾《水龍吟》

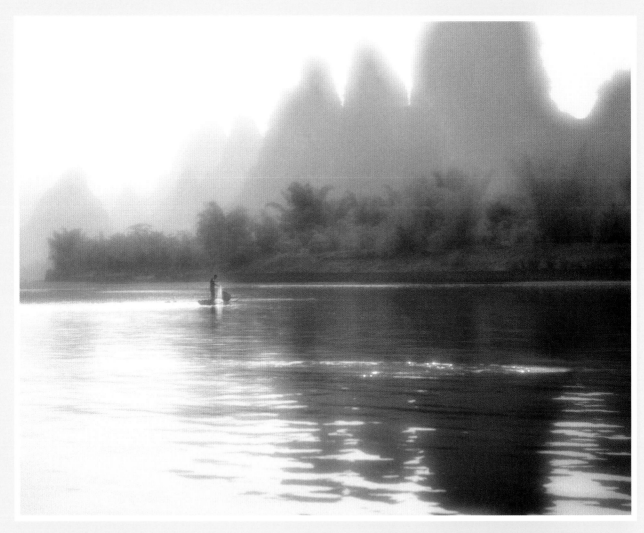

漁翁夜傍西巖宿，曉汲清湘燃楚竹。
煙銷日出不見人，欸乃一聲山水綠。
回看天際下中流，巖上無心雲相逐。
　　　　　　　　　——柳宗元

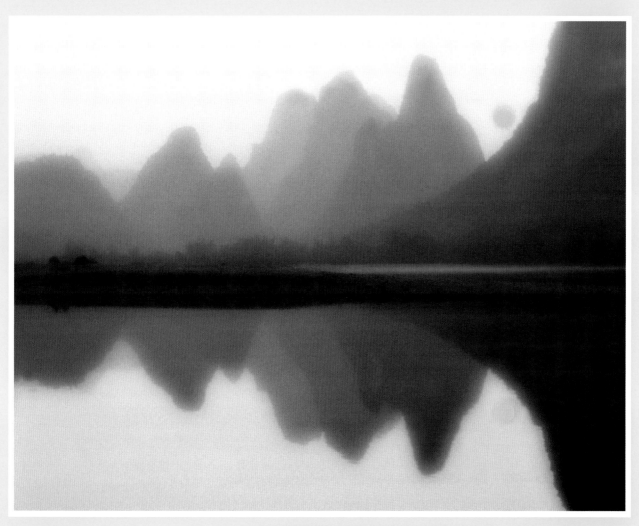

青山橫北郭，白水繞東城。此地一為別，孤蓬萬里征。
浮雲遊子意，落日故人情。揮手自茲去，蕭蕭班馬鳴。
　　　　　　　　　　　　　　　　　　——李白

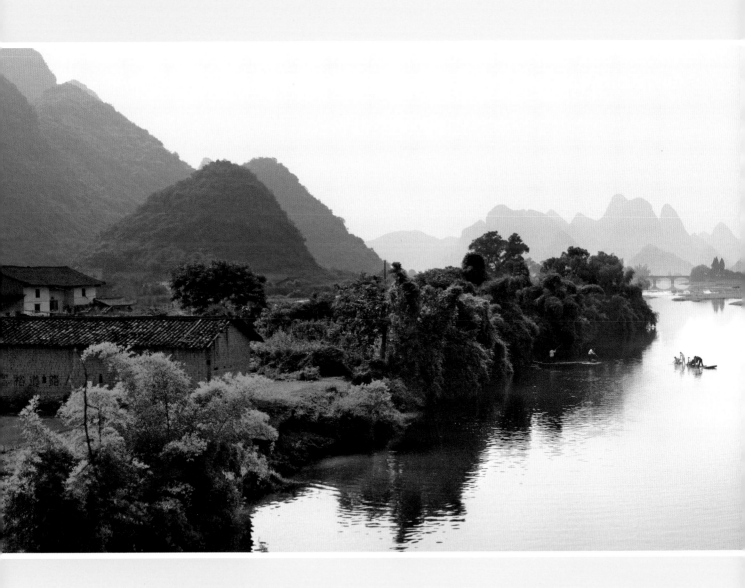

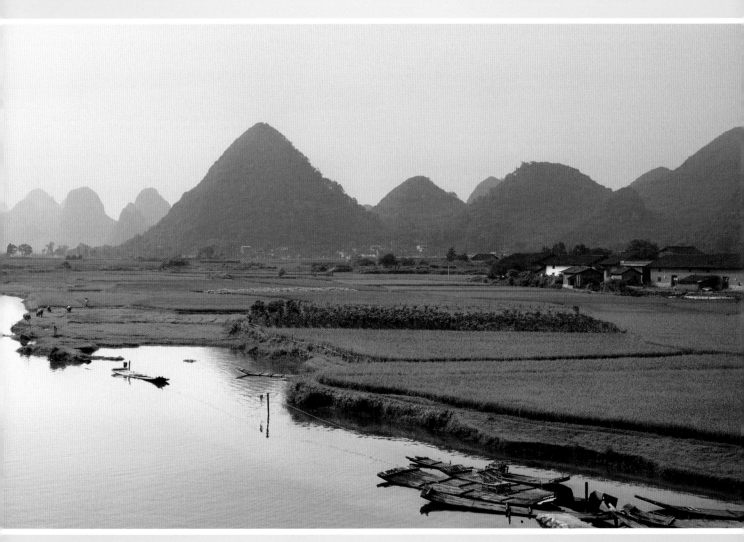

四面青峰環秀色，一灣綠水漾清波。
　　　　　　　——趙傑之

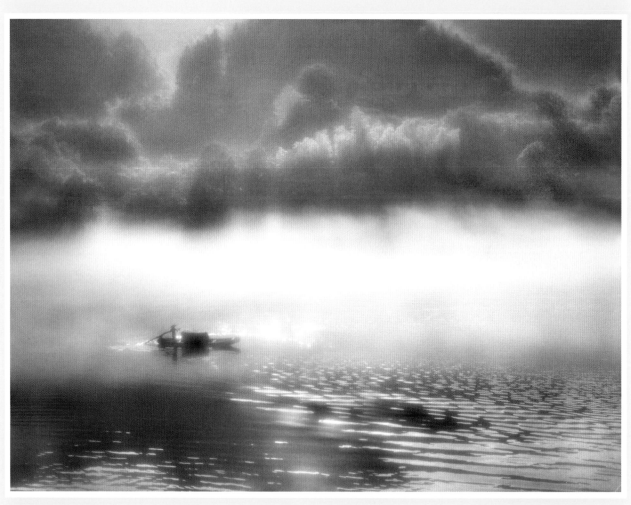

天臺不是登長道，渾如弱水煙波渺。
———曹勳《菩薩蠻》

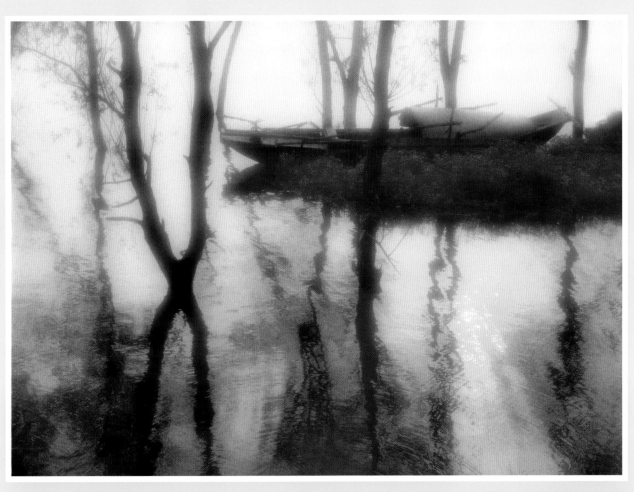

楓老樹流丹，蘆花吹又殘。繫扁舟、同倚朱闌。

——蔣春霖《唐多令》

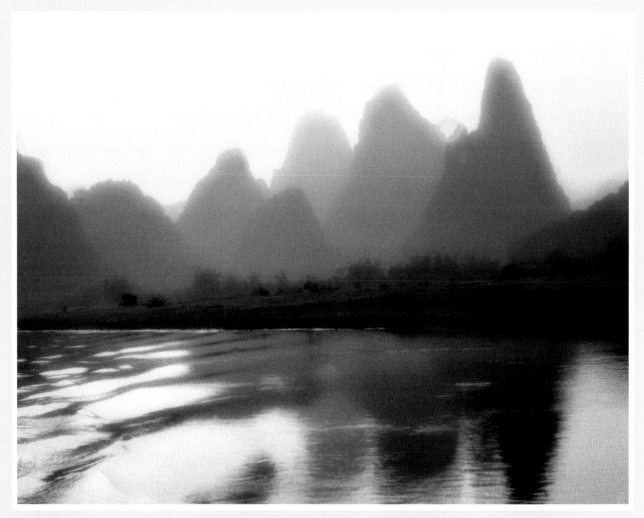

山下清江匹練橫，山頭紅日半輪明。
漁人晚集知多少，靜聽鳴榔撒網聲。
　　　　　　　　　　　　——李綱

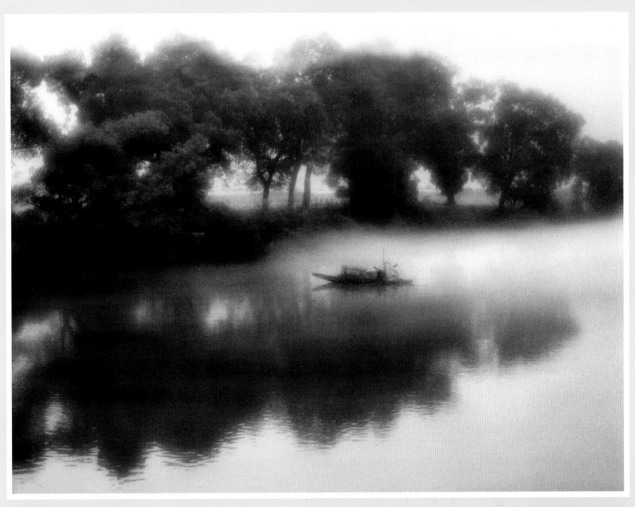

白雲一片去悠悠，青楓浦上不勝愁。
誰家今夜扁舟子，何處相思明月樓？
　　　　　　　　　　——張若虛

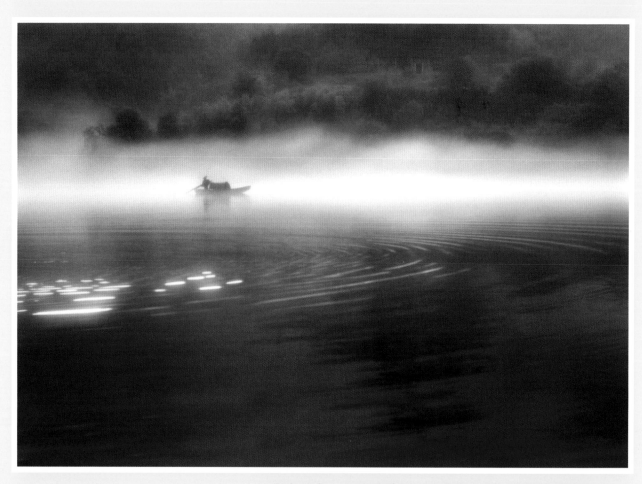

玉露中秋夜，金波碧落開。鵲鷺初汜濫，鴻思共裴回。
遠月清光遍，高空爽氣來。此時陪永望，更得上燕臺。
　　　　　　　　　　　　　　　　　　——徐放

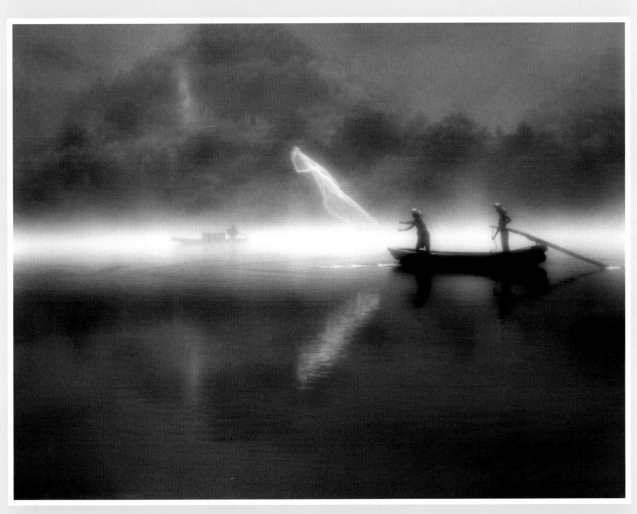

正月東風初解凍，漁人撒網波紋動。不識雕梁並綺棟，扁舟重，眠鷗浴雁相迎送。
溪北畫橋彎蟆蝀，溪南古岸添青荇。長把魚錢尋酒甕，春一夢，起來拈笛成三弄。
——洪適《漁家傲》

# 第十八組：九寨的水（十九幀）

　　"九寨歸來不看水"這句話不是胡說的。我的猜測，是那裡的水下有些近於紫色的礦物，影響了水的色彩。

　　我到九寨拍攝了兩個早上，有幸得到當地的幹部朋友幫忙，可以在日出之前走進那裡的主要景觀區。這是非常重要的幫忙，因為那裡到處皆山，陽光出現時太陽已是很高了，只有約半個小時的光線是上選的，跟着很快就妙光不再。我要拍攝兩個早上，才攝得這裡的兩組作品。

　　我喜歡攝抽象的作品，奇怪地容易，也奇怪地能給我有痛快的滿足感。這集子最後的三組作品屢有抽象之意。

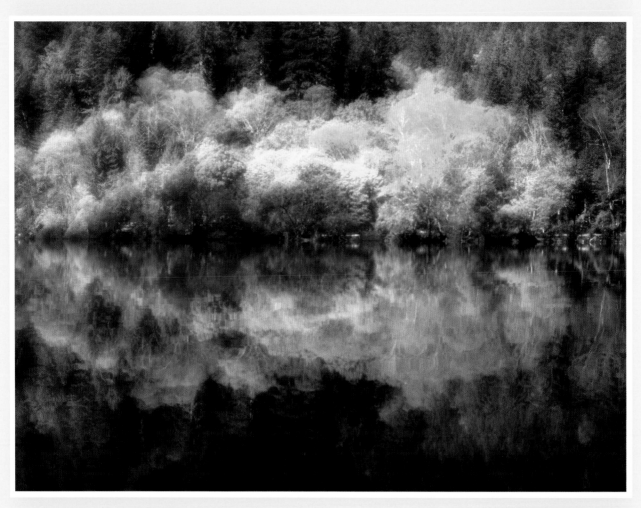

東風一樣翠紅新，綠水青山又可人。
料得春山更深處，仙源初不限紅塵。
　　　　　　　　　　　　——張圭

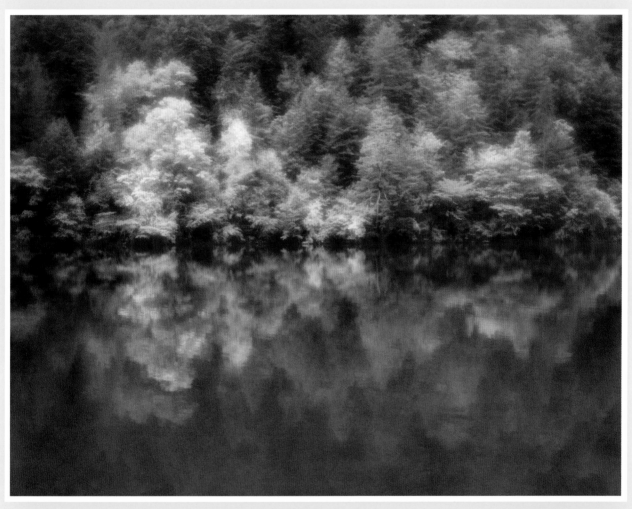

江城如畫裡，山曉望晴空。兩水夾明鏡，雙橋落彩虹。
人煙寒橘柚，秋色老梧桐。誰念北樓上，臨風懷謝公。
　　　　　　　　　　　　　　　　　　——李白

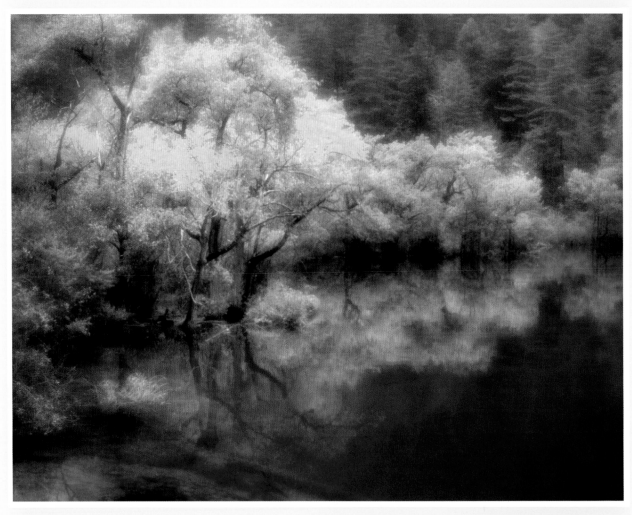

萬里無雲秋色靜，上下天光，共水交輝映。
坐對冰輪心目瑩，此身不在塵寰境。
　　　　　　　　——楊無咎《蝶戀花》

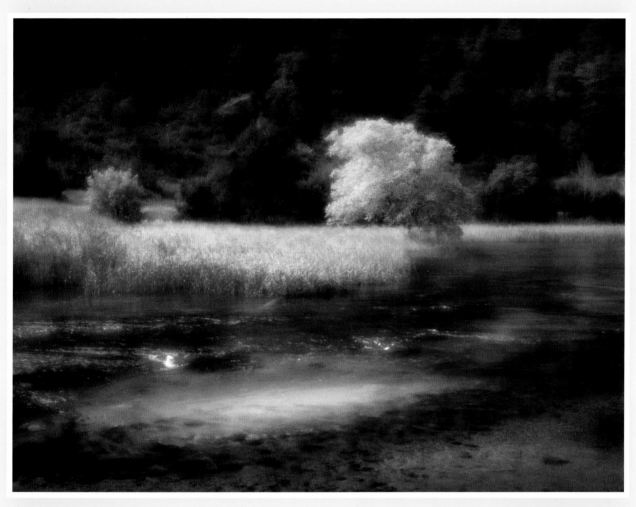

纖云弄巧，飛星傳恨，銀漢迢迢暗度。
金風玉露一相逢，便勝卻人間無數。
———秦觀《鵲橋仙》

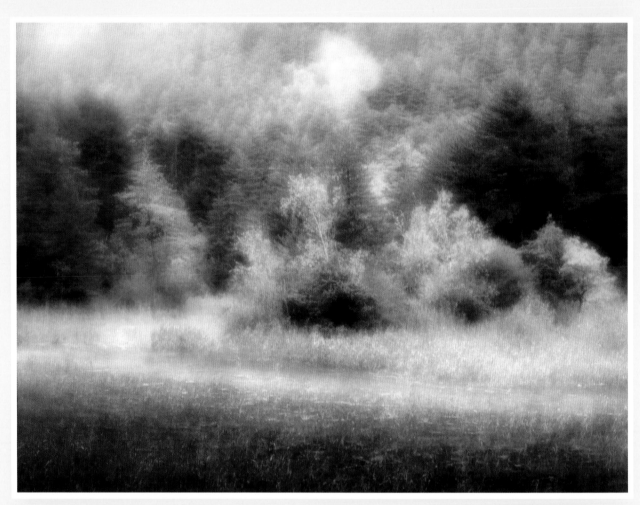

蘆葉滿汀洲，寒沙帶淺流。二十年重過南樓。
柳下繫船猶未穩，能幾日、又中秋。

——劉過《唐多令》

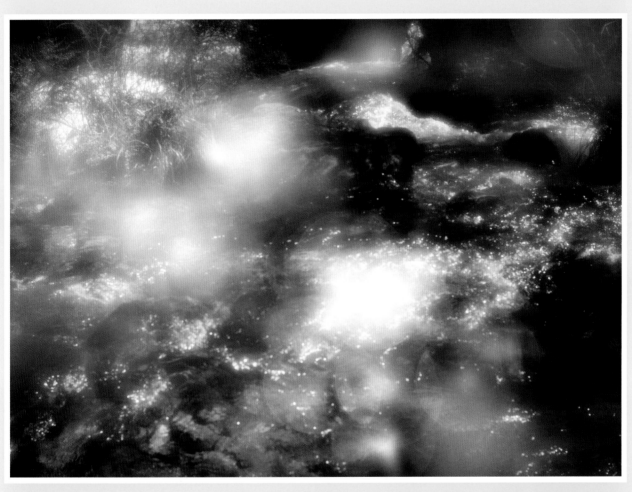

正秋高景靜，霧掃雲收，風露裡，惟有月華高照。
　　　　　　　　　——張繼先《洞仙歌》

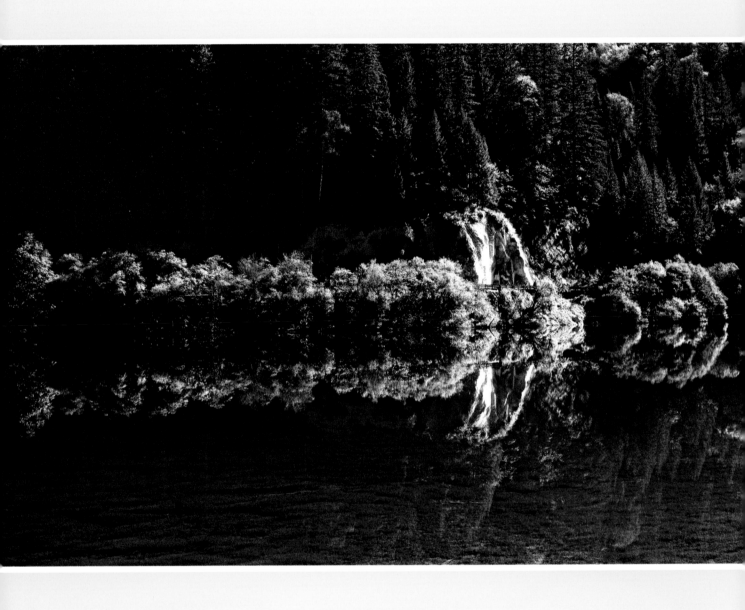

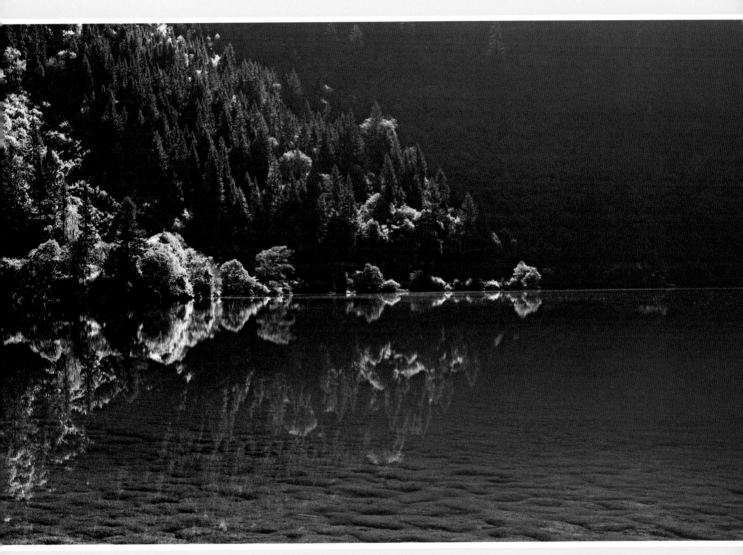

我欲因之夢吳越，一夜飛度鏡湖月。
——李白

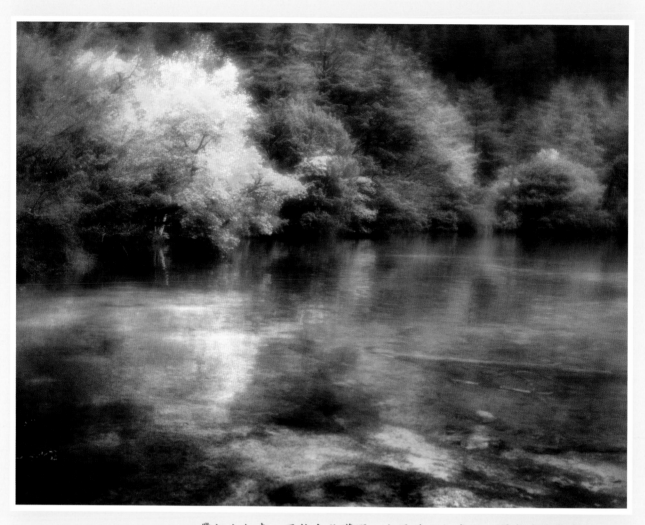

一帶江山如畫，風物向秋瀟灑。水浸碧天何處斷，翠色冷光相射。

——張昪《離亭燕》

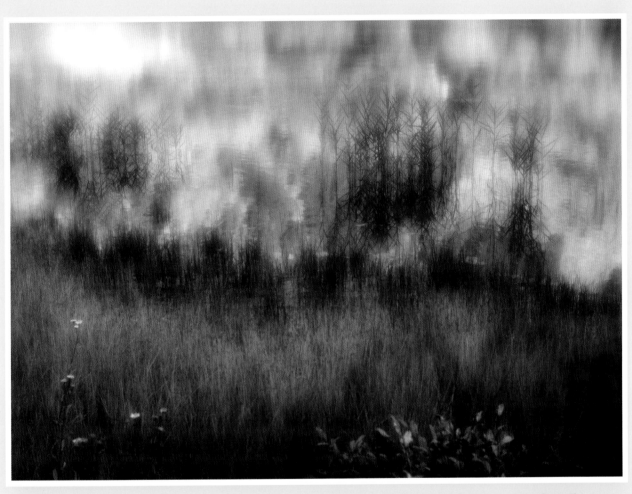

碧雲天，黃葉地，秋色連波，波上寒煙翠。
山映斜陽天接水，芳草無情，更在斜陽外。
　　　　　　　　——范仲淹《蘇幕遮》

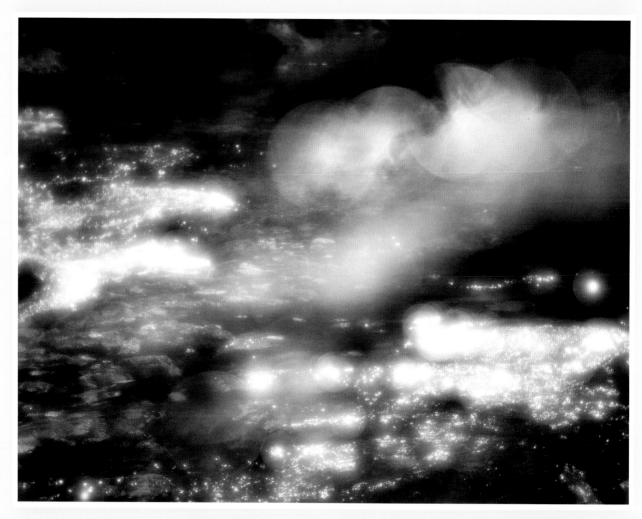

金粟如來出世，蕊宮仙子乘風。清香一袖意無窮，洗盡塵緣千種。
長為西風作主，更居明月光中。十分秋意與玲瓏，拚卻今宵無夢。
——辛棄疾《西江月》

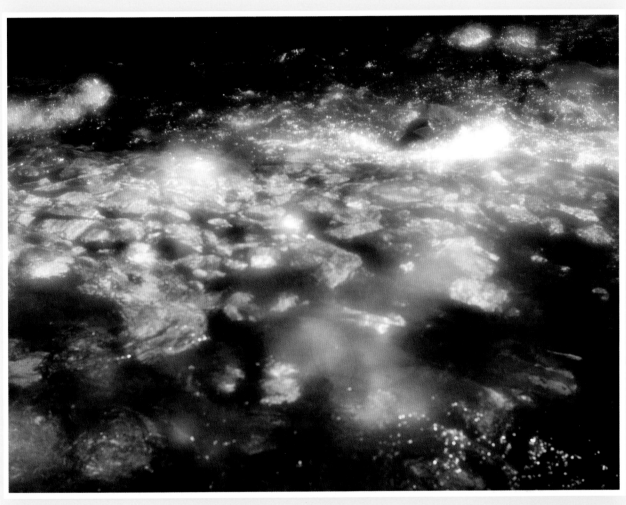

秋色澄暉，蟾波增瑩，桂華宮殿香凝。夜涼天半，橫管度新聲。應是
齊吹萬指，巖谷震、石裂霜清。天如水，飛雲散盡，江月照還明。
　　　　　　　　　　　　　　　　　　　　　　——曹勳《滿庭芳》

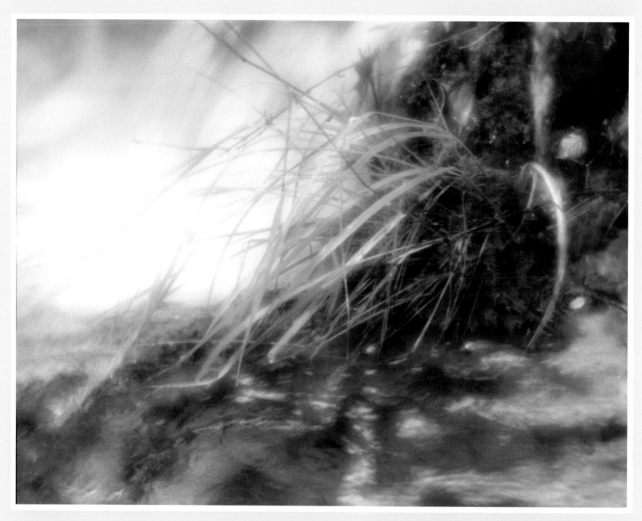

獨憐幽草澗邊生，上有黃鸝深樹鳴。
春潮帶雨晚來急，野渡無人舟自橫。
　　　　　　　　　　——韋應物

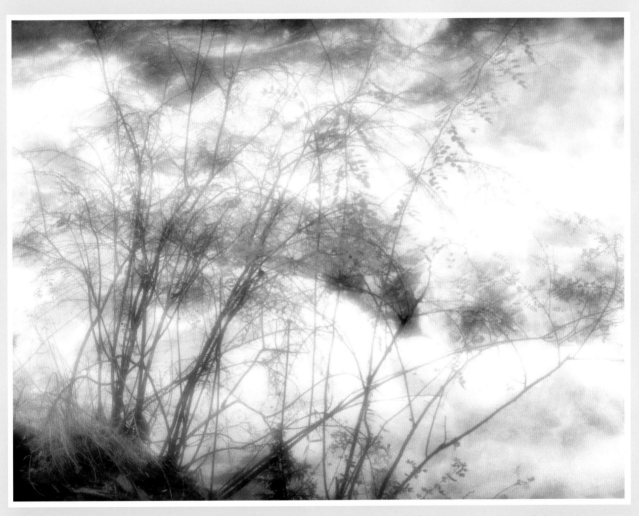

蕙草情隨雪盡，梨花夢與雲銷。
——張翥《風入松》

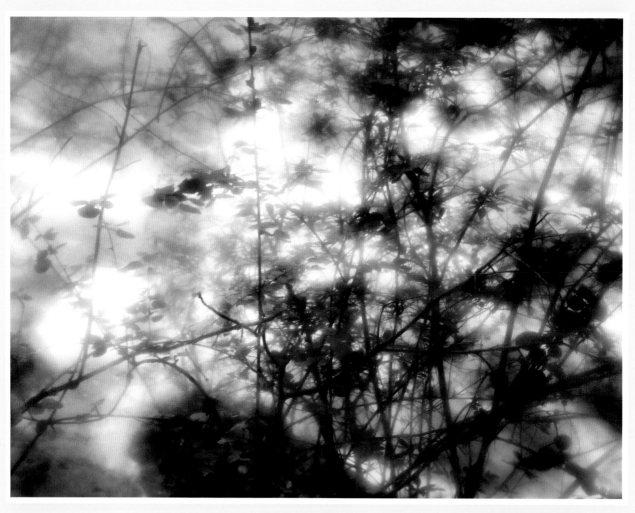

淺淺餘寒春半，雪消蕙草初長，煙迷柳岸舊池塘。
　　　　　　　——晏幾道《臨江仙》

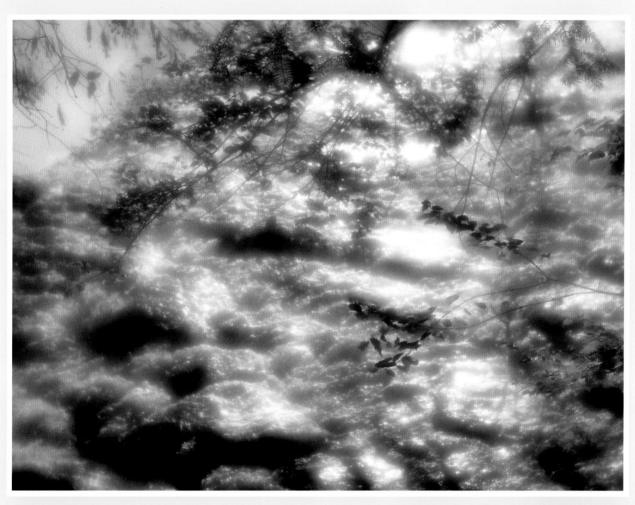

瑤林猿嘯春坡月，玉淵蛟舞秋崖雪。
———白玉蟾

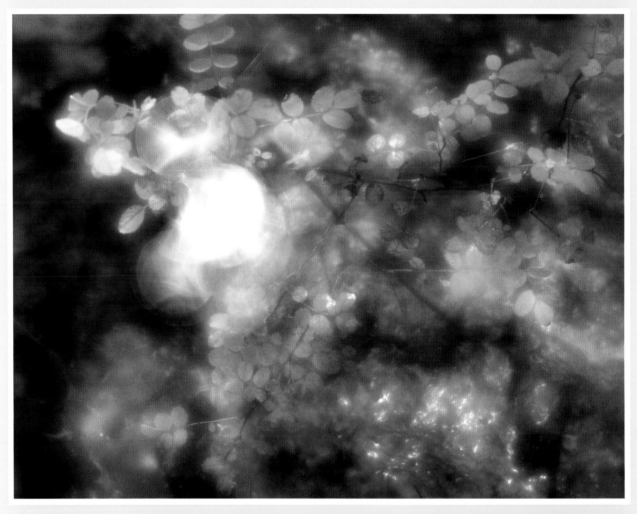

涼露洗秋空，菊徑鳴蛩，水晶簾外月玲瓏。燭蕊雙懸人似玉，簌簌啼紅。
宋玉在牆東，醉袖搖風，心隨月影入簾櫳。戲着錦茵天樣遠，一段愁濃。
　　　　　　　　　　　　　　　　　　　　——呂渭老《浪淘沙》

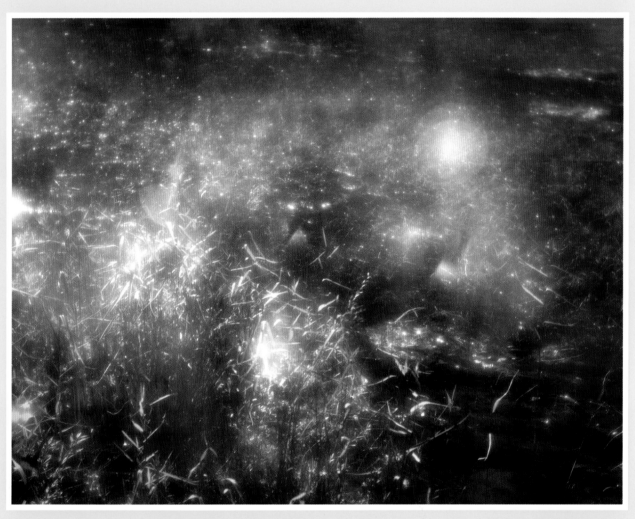

槐綠低窗暗，榴紅照眼明。玉人邀我少留行。無奈一帆煙雨、畫船輕。
柳葉隨歌皺，梨花與淚傾。別時不似見時情。今夜月明江上、酒初醒。
　　　　　　　　　　　　　　　　　　　　——黃庭堅《南歌子》

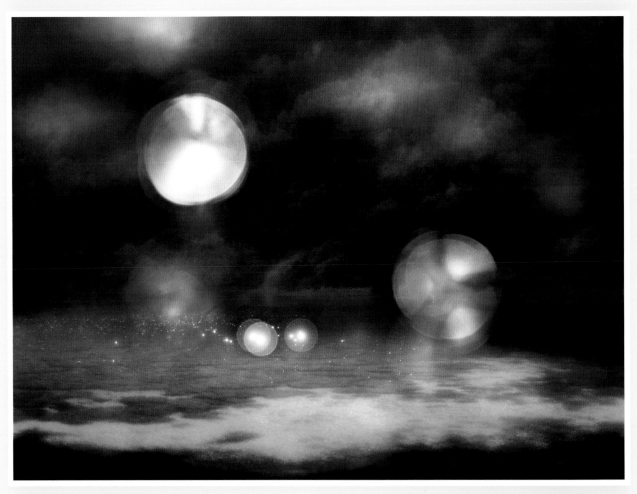

東臨碣石，以觀滄海。水何澹澹，山島竦峙。樹木叢生，百草豐茂。秋風蕭瑟，洪波湧起。日月之行，若出其中；星漢燦爛，若出其裡。幸甚至哉，歌以詠志。

——曹操

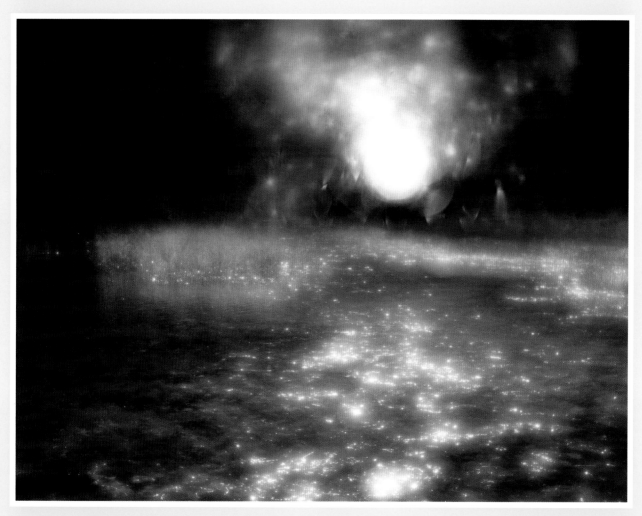

舉頭西北浮雲，倚天萬里須長劍。人言此地，夜深長見，斗牛光焰。我覺山高，潭空水冷，月明星淡。待燃犀下看，憑欄卻怕，風雷怒，魚龍慘。　　峽束蒼江對起，過危樓，欲飛還斂。元龍老矣，不妨高臥，冰壺涼簟。千古興亡，百年悲笑，一時登覽。問何人又卻，片帆沙岸，繫斜陽纜？

<div align="right">——辛棄疾《水龍吟》</div>

# 第十九組：九寨的瀑布（十七幀）

　　一般來說，瀑布不是攝影的好題材，只是九寨的瀑布是我知道的唯一例外。兩個原因。其一是九寨的瀑布——比起世界其他地區有名的瀑布——是小的；其二是那裡的小瀑布多。大瀑布宜用於明信片或給遊客作展示，但情意卻談不上。九寨的瀑布一律是那麼詩情畫意。

　　我奇怪到九寨拍攝瀑布的朋友為什麼一律交白卷。後來想通了：我到九寨的前兩天下過大雨！有時攝影真的需要一點運情。沒有下過大雨，水不夠多，九寨的小瀑布不可能拍攝得稱意。據說大雨過後，九寨的瀑布多水的時間不到四天。還有就是，得到幹部朋友的幫忙，我在太陽還沒有出現之前就進入了九寨的主要景點。

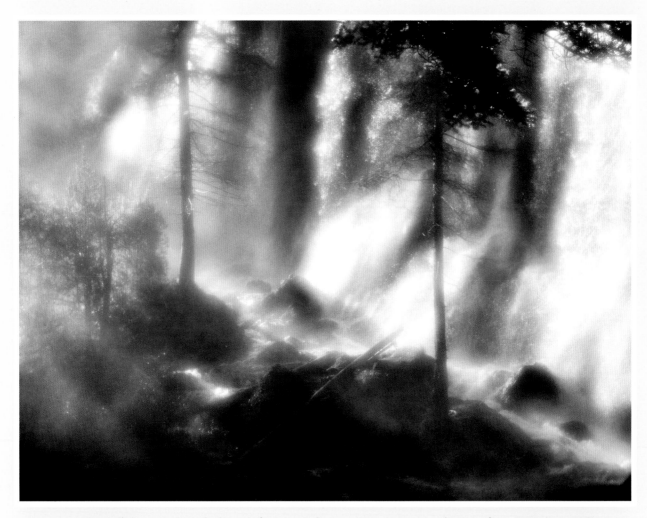

飛流萬壑，共千岩爭秀。孤負平生弄泉手。歎輕衫短帽，幾許紅塵，還自喜，濯髮
滄浪依舊。　　　人生行樂耳，身後虛名，何似生前一杯酒。便此地，結吾廬，待學
淵明，更手種、門前五柳。且歸去、父老約重來，問如此青山，定重來否。
<div align="right">——辛棄疾《洞仙歌》</div>

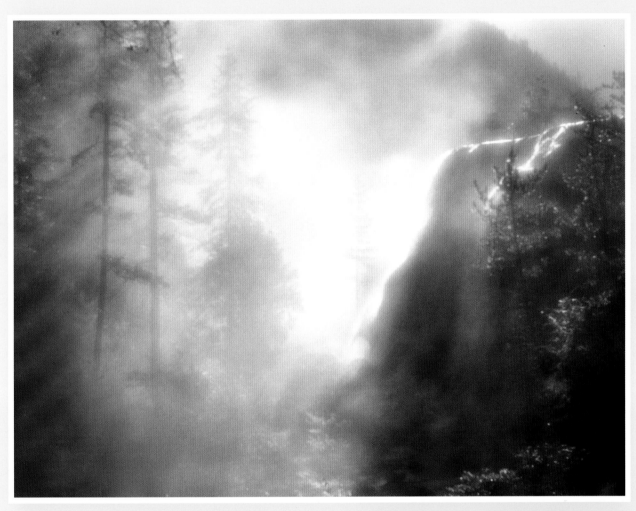

日照香爐生紫煙，遙看瀑布掛前川。
飛流直下三千尺，疑是銀河落九天。
　　　　　　　　　　　　——李白

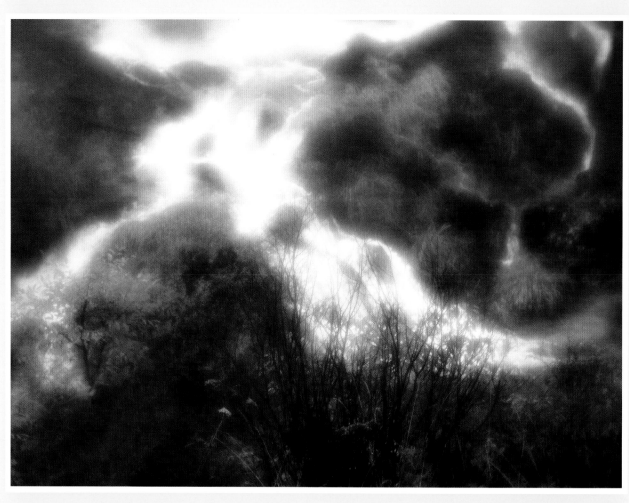

清潤奇峰名韞玉，溫其質並瓊瑤。中分瀑布寫雲濤。雙巒呈翠色，氣象兩相高。

——李之儀《臨江仙》

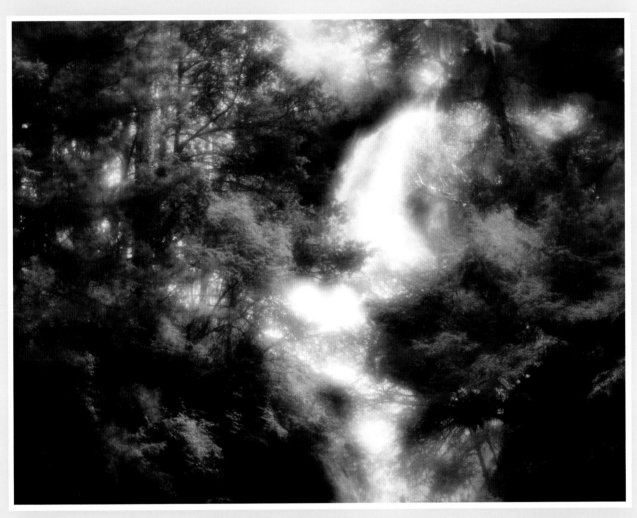

赤城煥高霞，翩然空中舉。靈溪碧草春淒淒，瀑水和風響秋雨。

——張羽

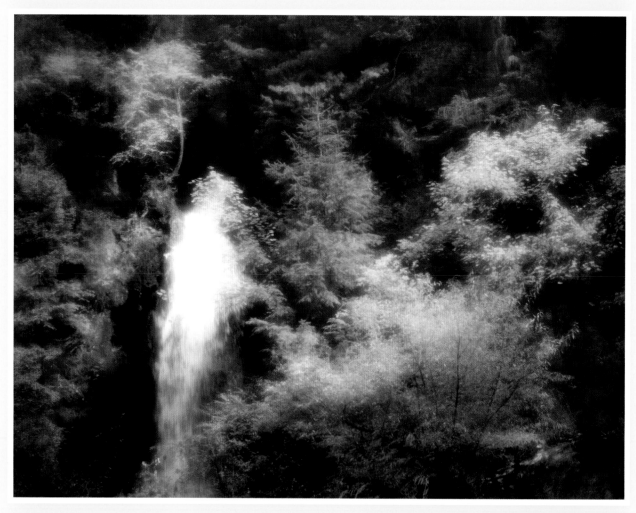

翠屏瀑水知何在，鳥道猿啼過幾重。
落日獨搖金策去，深山誰向石橋逢。
　　　　　　　　　——劉長卿

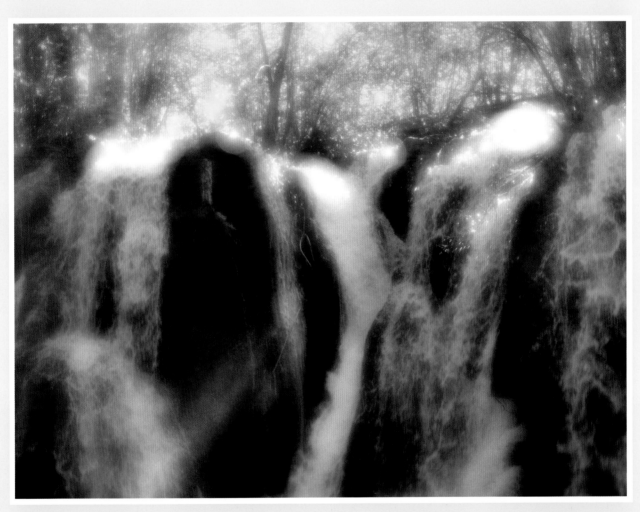

綠葉陰陰亭下路，修竹喬松，中有飛泉注。水滿寒溪清照鷺，個中不住歸何處。
枝上幽禽相對語，細聽聲聲，道不如歸去。只待小園成數畝，歸來占盡山中趣。

———倪偁《蝶戀花》

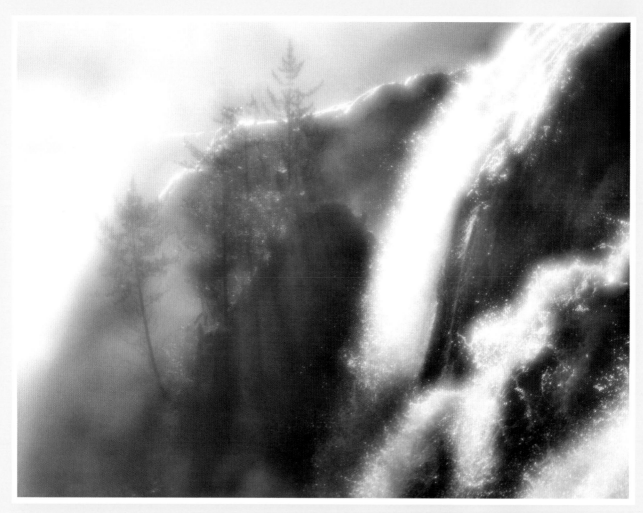

誰挽天河瀉翠崖，一條飛瀑界煙霞。
只愁風力半天勁，吹向人間作雪花。
　　　　　　　　　　——李暘夫

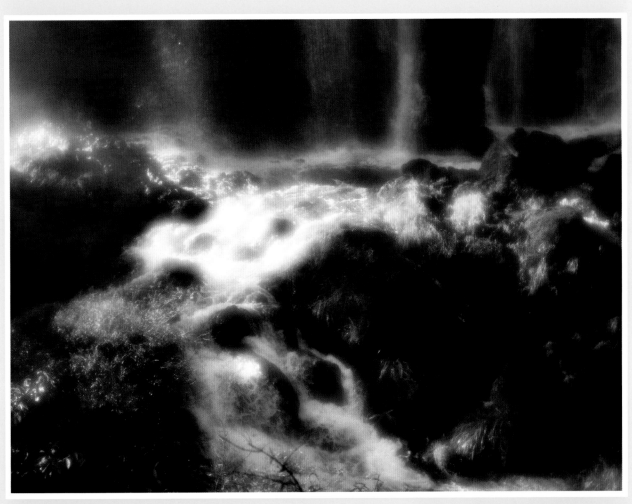

激水瀉飛瀑，寄懷良在茲。
如何謝安石，要結東山期。
——陸澧

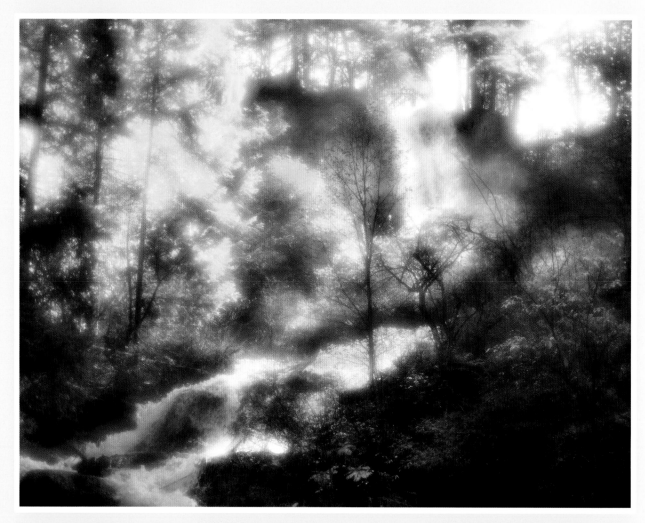

九派尋陽郡，分明似畫圖。
秋光連瀑布，晴翠辨香爐。
——權德輿

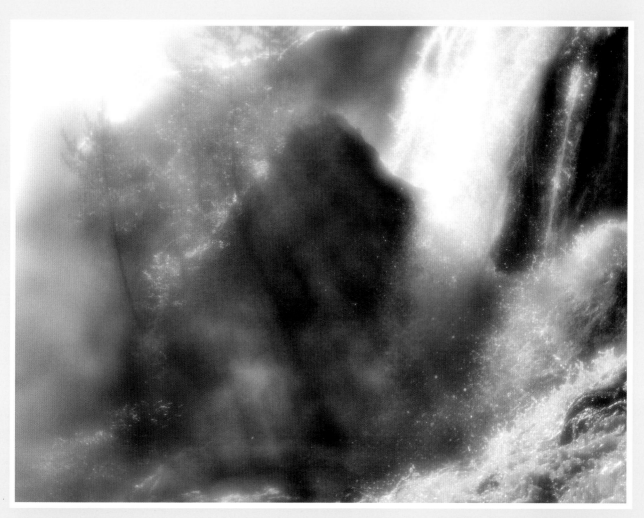

日落碧山暮，陰風生白蘋。
飛響散高梧，水石光粼粼。
　　　　　　——曹勳

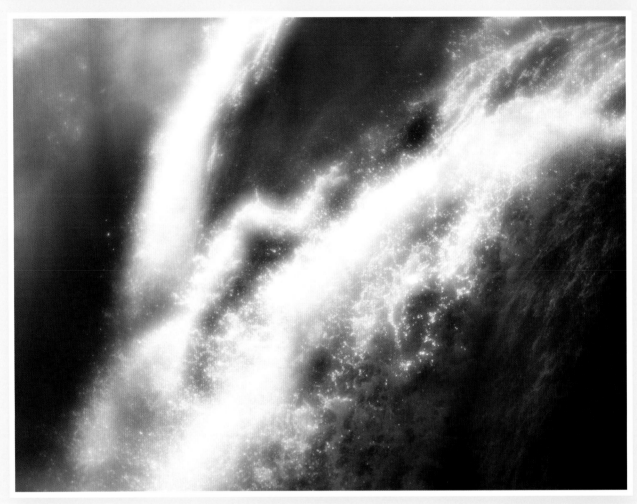

幾個輕鷗，來點破、一泓澄綠。更何處、一雙鸂鶒，故來爭浴。細讀
離騷還痛飲，飽看修竹何妨肉。有飛泉、日日供明珠，三千斛。

——辛棄疾《滿江紅》

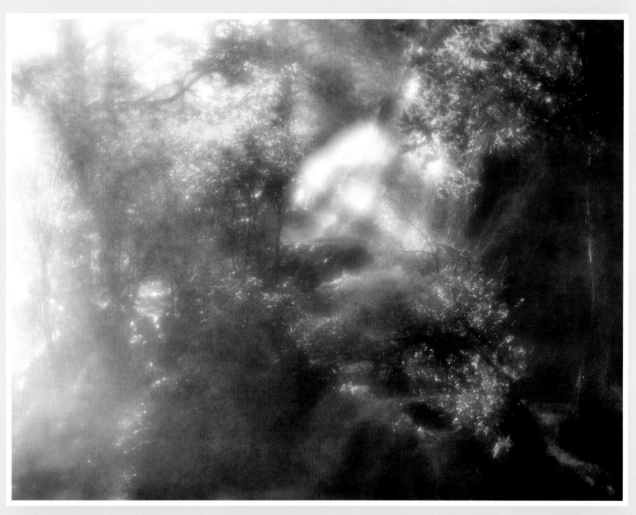

萬丈洪泉落，迢迢半紫氛。奔飛流雜樹，灑落出重雲。
日照虹蜺似，天清風雨聞。靈山多秀色，空水共氤氳。
　　　　　　　　　　　　　　　　　　——張九齡

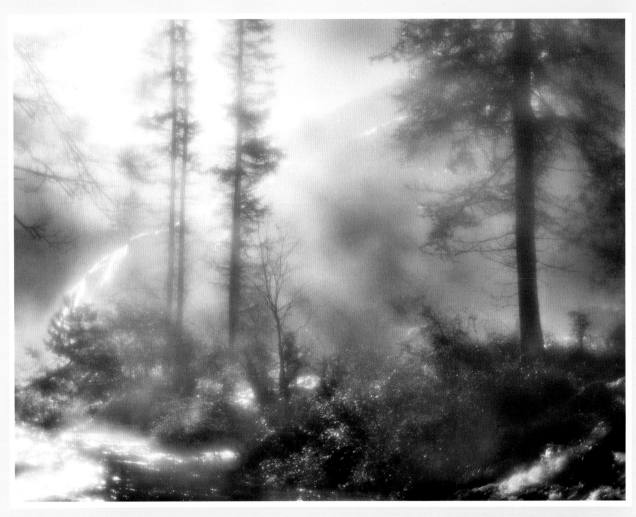

此夕縱飲清歡，吸寒輝萬丈、快如飛瀑。
傾倒銀河斟斗杓，莫問人間榮辱。
　　　　　　　　　——趙彥端《念奴嬌》

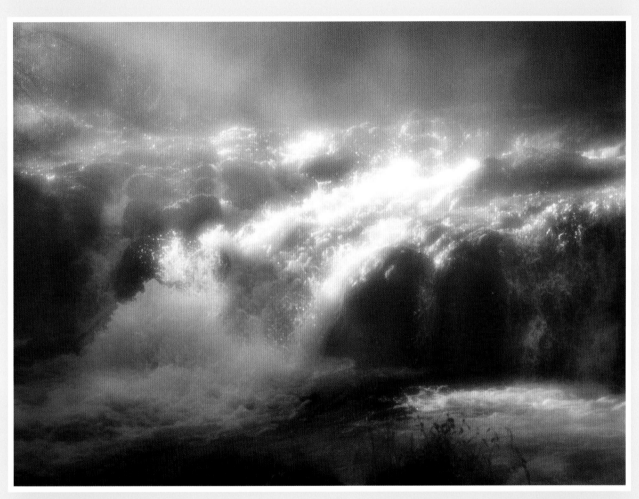

散分瀑布煙霞潤，點檢蒼松歲月長。
絕頂好雲如戀客，盡教怡閱到斜陽。
　　　　　　　　　　——戴復古

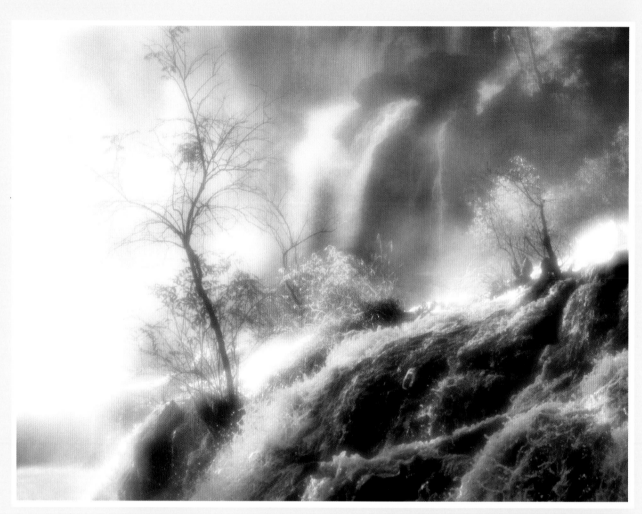

九疊嵯峨倚着天，悔隨寒瀑下岩煙。
深秋猿鳥來心上，夜靜松杉到眼前。
　　　　　　　　　　——若虛

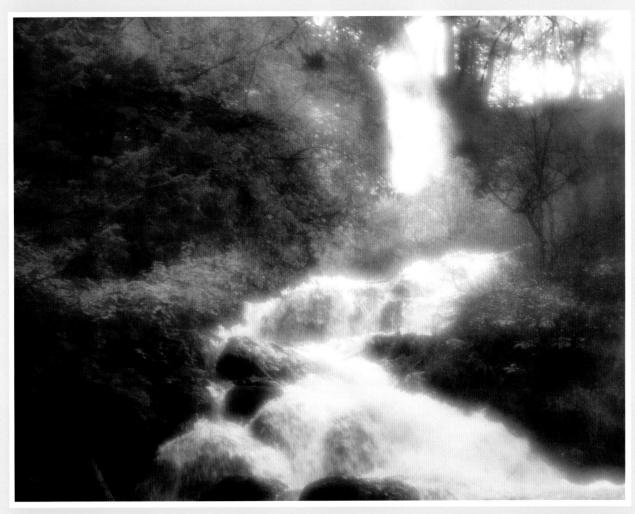

石關清晚夏，璇輿禦早秋。
神麾颭珠雨，仙吹響飛流。
　　　　　　——上官儀

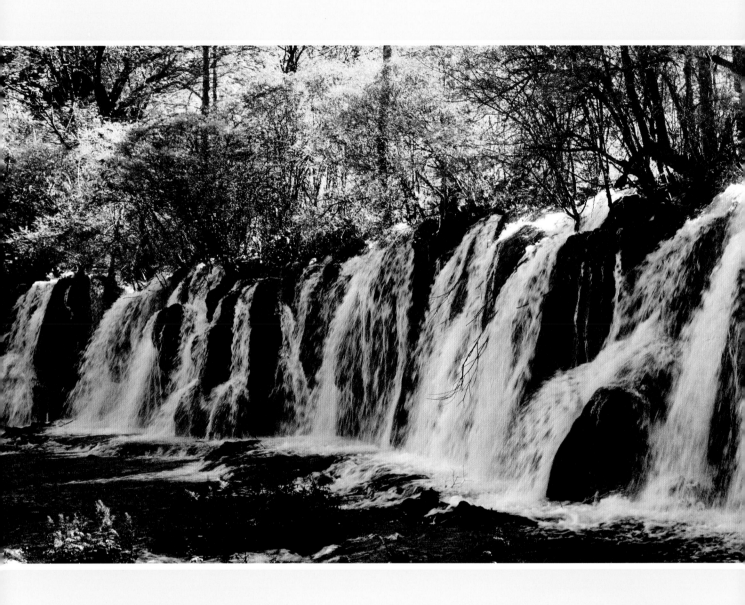

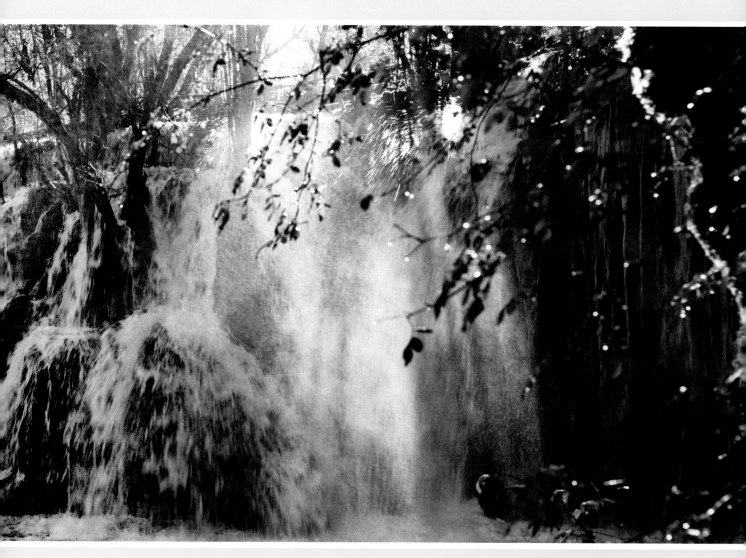

對孤峰絕頂，雲煙競秀，懸崖峭壁，瀑布爭流。
——汪莘《沁園春》

# 第二十組：雪融的時候（十七幀）

　　這組作品攝於黃龍，真的也是時來運到。那天清晨我和太太被抬到黃龍的最高處，缺氧，不能步行得快，奔跑更談不上。前一晚下大雪，我到該山的高處時突然陽光普照，雪開始融化，先為冰，我當然知道再過二三十分鐘會變為水。於是立刻在缺氧的情況下用盡氣力奔走，不到三十分鐘就攝得這組足以令自己仰天大笑的作品。

　　這組作品也讓我想到稼軒的《滿江紅》：

天上飛瓊，畢竟向、人間情薄。
還又跨、玉龍歸去，萬花搖落。
雲破林梢添遠岫，月臨屋角分層閣。
記少年、駿馬走韓盧，掀東郭。
吟凍雁，嘲饑鵲。人已老，歡猶昨。
對瑤華滿地，與君酬酢。
最愛霏霏迷遠近，卻收擾擾還空廓。
待羔兒、酒罷又烹茶，揚州鶴。

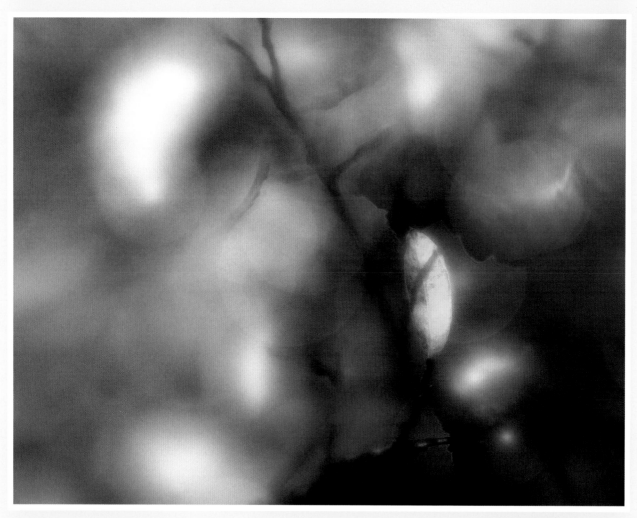

寒月悲笳，萬里西風瀚海沙。
　　——納蘭性德《採桑子》

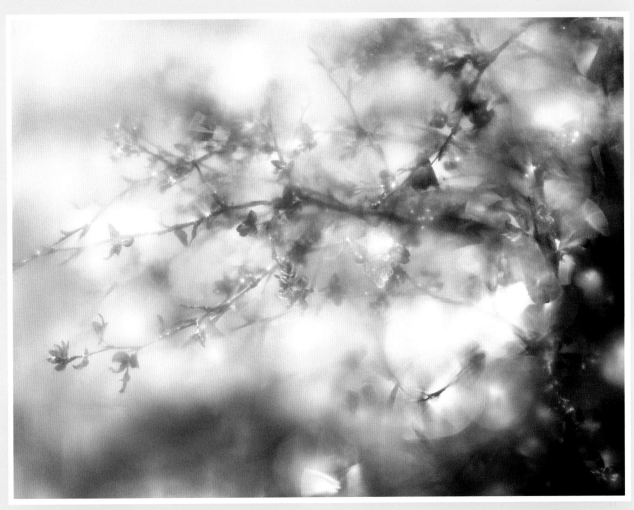

不妝空散粉，無樹獨飄花。
——李世民

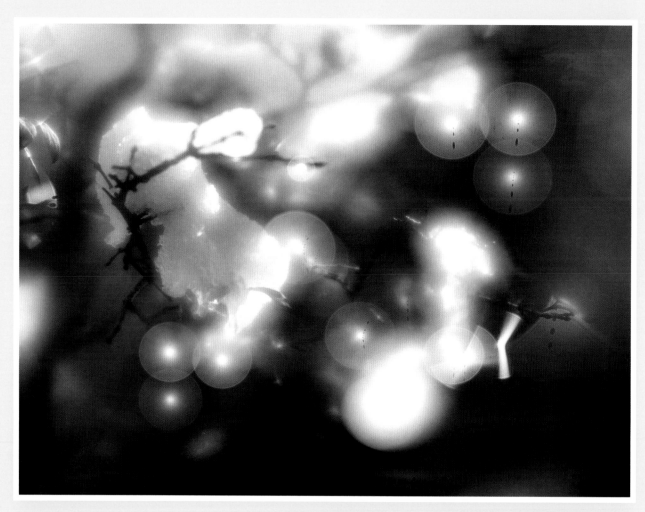

那是孤獨的雪，是死掉的雨，是雨的精魂。

——魯迅《雪》

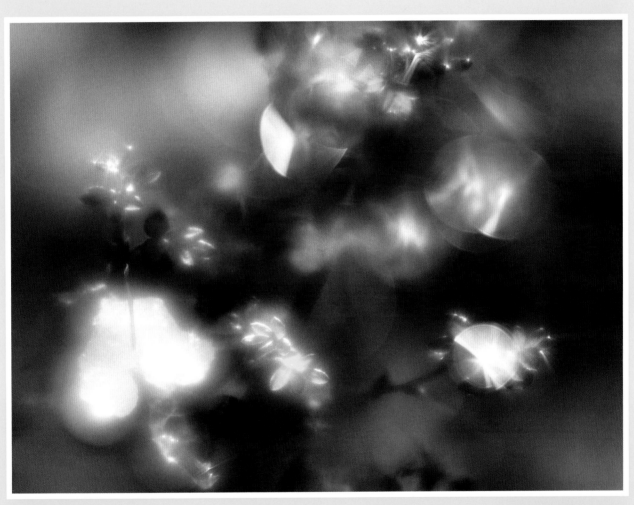

簷前數片無人掃，又得書窗一夜明。
——戎昱

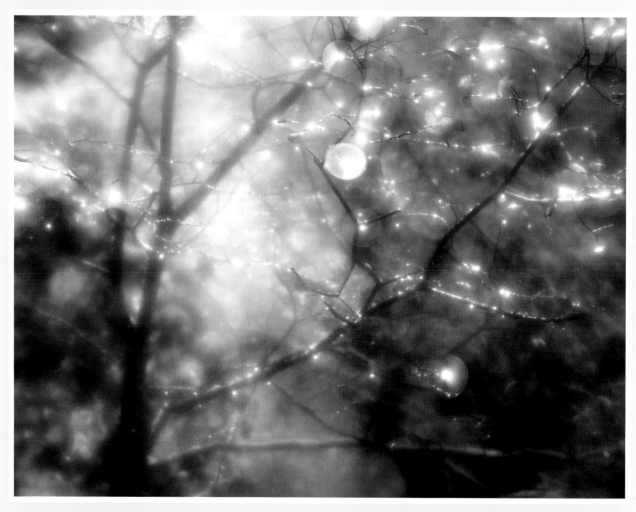

浮玉飛瓊，向邃館靜軒，倍增清絕。
——周邦彥《三部樂》

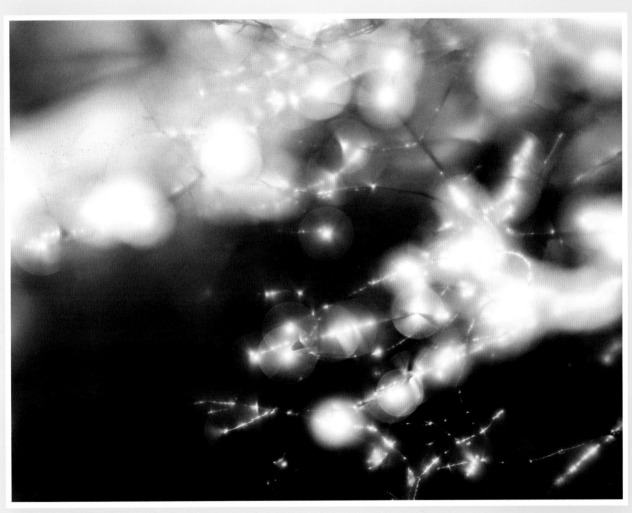

白雪卻嫌春色晚，故穿庭樹作飛花。
——韓愈

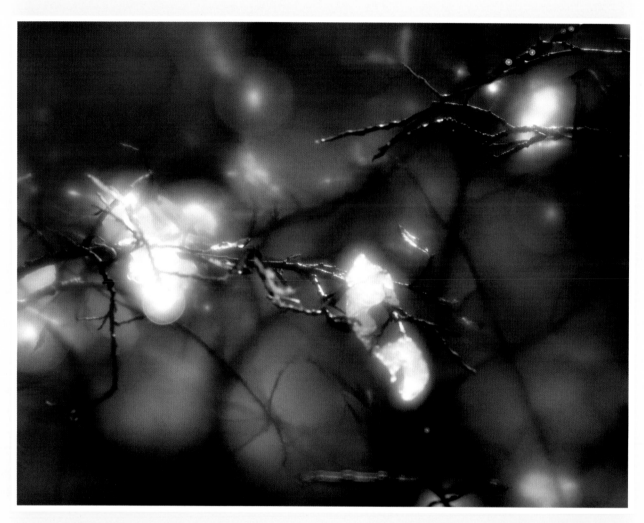

泥上偶然留指爪，鴻飛那復計東西。
——蘇軾

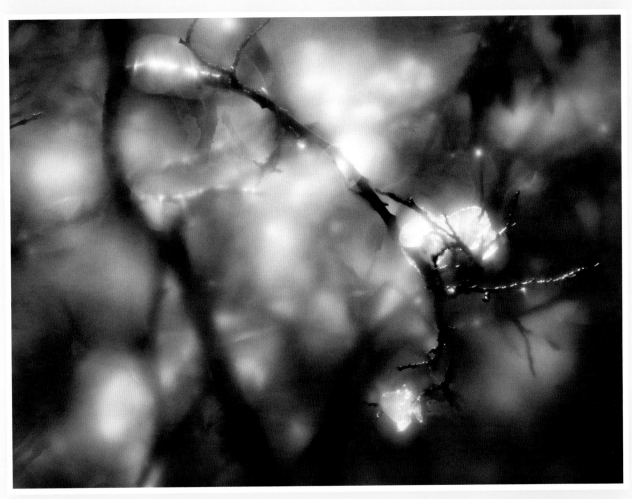

別有根芽，不是人間富貴花。
——納蘭性德《採桑子》

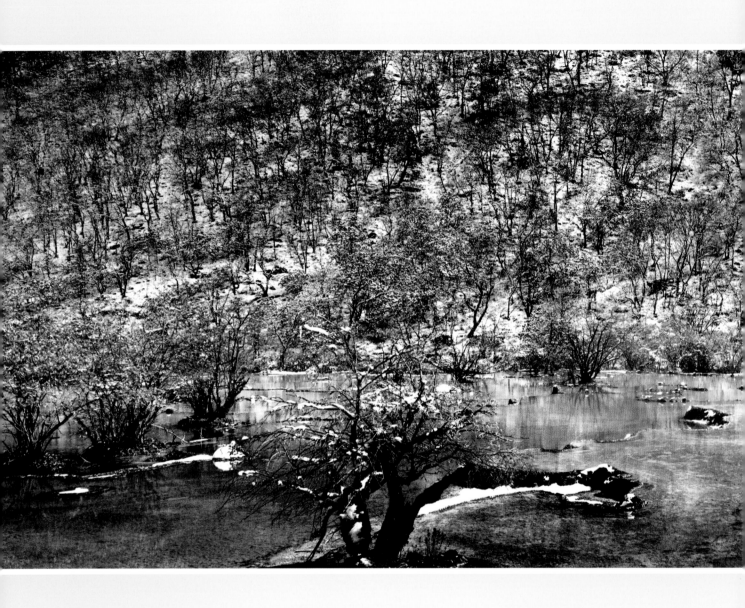

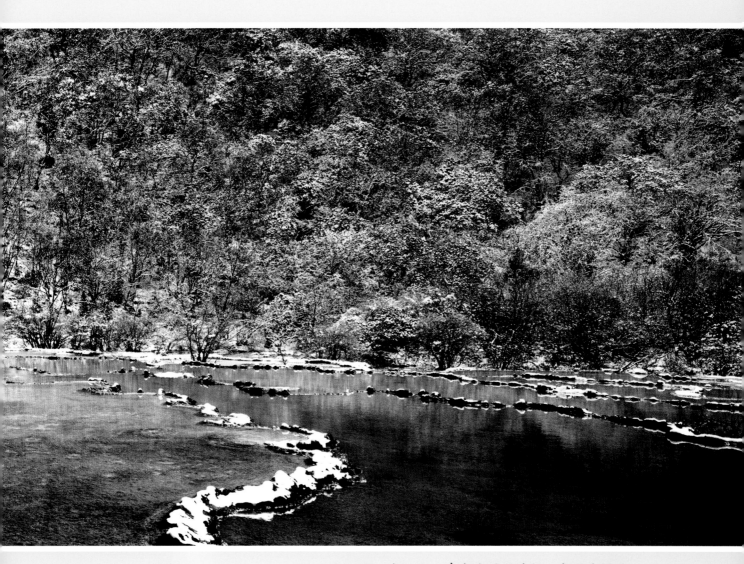

山一程，水一程，身向榆關那畔行，夜深千帳燈。
風一更，雪一更，聒碎鄉心夢不成，故園無此聲。
　　　　　　　　　　——納蘭性德《長相思》

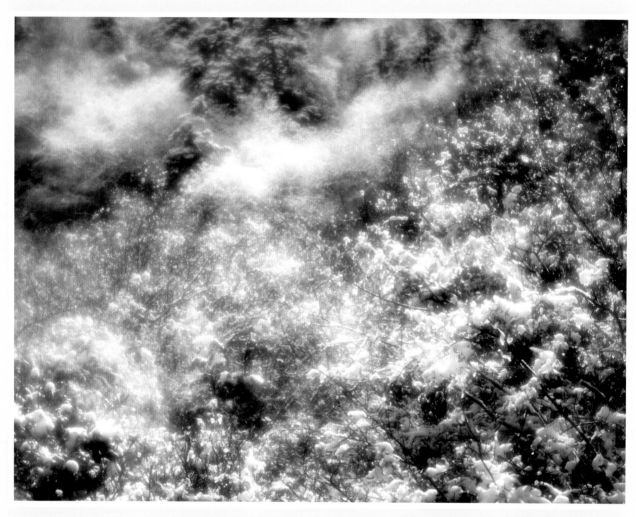

還又跨、玉龍歸去，萬花搖落。
——辛棄疾《滿江紅》

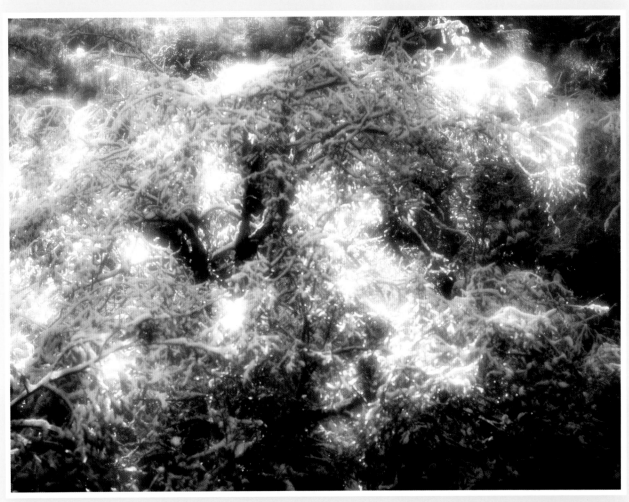

看真色、千岩一素，天澹無情。

——吳文英《醜奴兒慢》

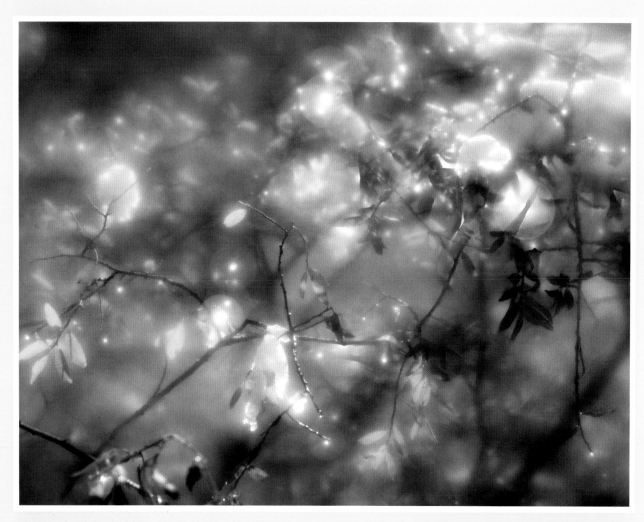

凍雲宵遍嶺，素雪曉凝華。
　　　　　——李世民

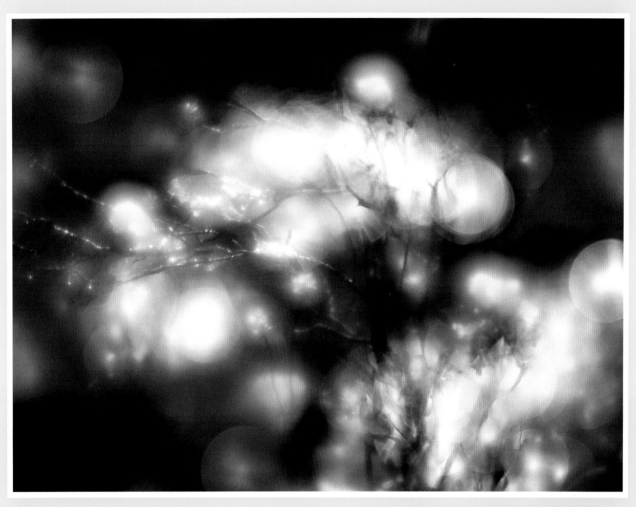

半夜蕭蕭窗外響，多在梅邊竹上。
——孫道絢《清平樂》

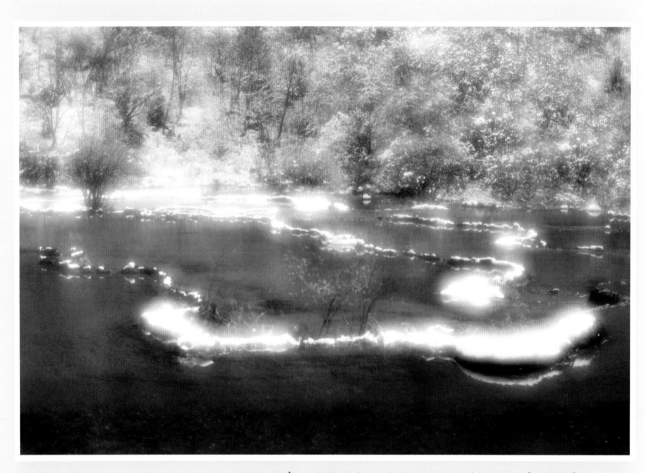

孤山路杳，越樹陰新。流水凝酥，征衫沾淚，都是離痕。

——吳文英《柳梢青》

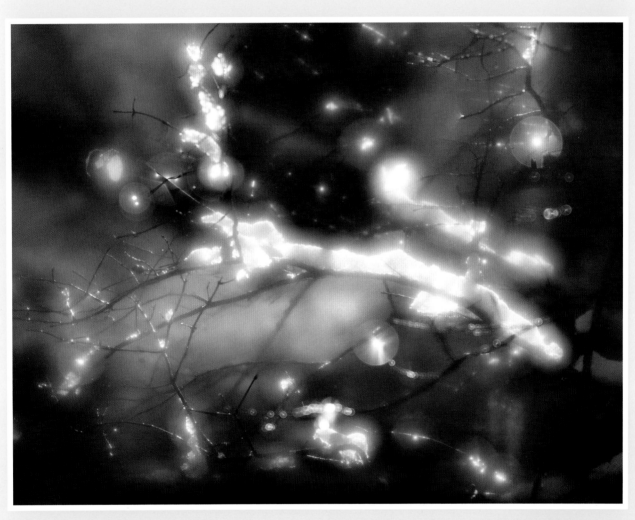

怕東風吹散，留尊待月，倚闌莫惜今夜看。
　　　　　　　　——陳允平《紅林擒近》

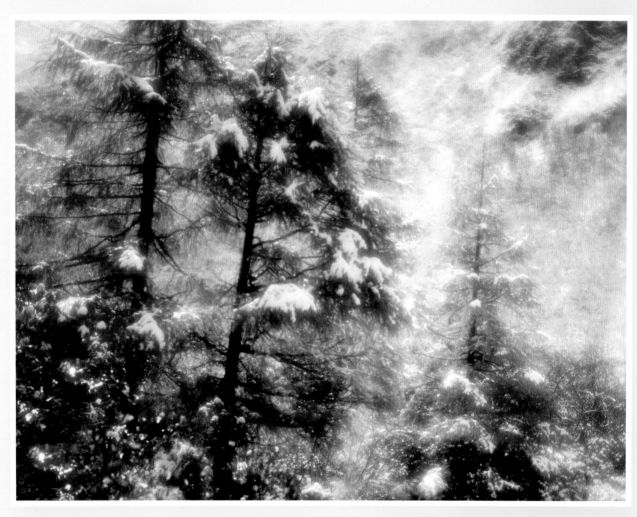

雪晴天氣，松腰玉瘦，泉眼冰寒。
興亡遺恨，一丘黃土，千古青山。
　　── 張可久《人月圓》

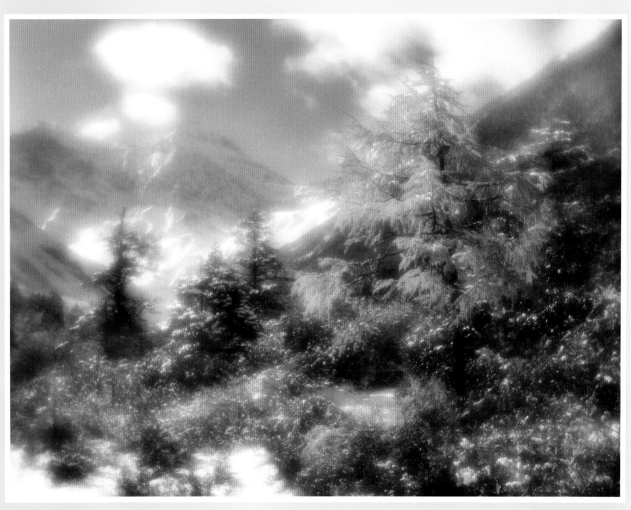

最愛東山晴後雪，軟紅光裡湧銀山。
　　　　　　　——楊萬里

# 附錄：光的故事

一九九〇年九月十四日發表

這是個不容易相信的故事，但真的是發生了。

## （一）

抗日戰爭末期，母親帶着我們幾個孩子逃難到廣西一帶，胡裡胡塗地跑到平南縣附近的一條地圖上找不到的小村落。那裡的村民很窮，不識字，沒有見過紙張。跟他們談及火車、汽車、飛機等交通工具，他們覺得是神話。

那時我大約七歲。在該村落吃不飽、穿不暖，嚴冬的"衣裳未剪裁"，生活着實可憐。但今天回顧，那段日子卻有溫馨的一面。在溪間捉蝦，跟人家放牛賺點零食，到山間砍松木、拾取松塊，燒起來既香且暖。肚子餓了，到農田中偷番薯吃我是個天才。給貧困的農民抓着可不是開玩笑的。於是，我訓練出一種特別的技能。在五十步之外，我向着田裡一看，就可以知道哪處薯苗之下必有可取的番薯。四顧無人，飛步而上，得心應手，萬無一失，不是天才是什麼？

適者生存，不適者淘汰。在戰亂時所交的小朋友中，知道今天還健在的，只有吃了我偷來的番薯的妹妹而已。這本來是一齣悲劇。假若在回憶中我不是總向溫馨那方面想，長大了

之後我可能是個憤世嫉俗的人。我對中國年輕人的同情心是在那個時期培養出來的。很多年以後，在美國生活了二十五年，重回祖國，遇到了一些老氣橫秋的幹部，說我怎樣不懂中國的特殊情況，怎樣不了解炎黃子孫的生活背景等，使我有反感。兩年前，在大陸的一個晚宴中，席上有多個共幹一起，其中一位又對我說那些八股話，我就不客氣地回應："論背景，在座各位很少人有我批評中國的資格，我覺得我可以這樣說，是因為我曾經在你們認為有獨得之秘的國家，險遭淘汰。"

在那村落中，艱苦的日子過了一年多。比較難以忘懷的一件苦事，是我染上了瘧疾。瘧疾是個很奇怪的疾病。每天下午四時，發冷就來了，顫抖個多小時後，冷感盡去，但第二天會準時再來。在當時，治瘧疾的唯一藥物是金雞納，而生活在連紙張也沒有的窮鄉僻壤中，到哪裡去找這"先進"的藥物呢？

母親見我每天依時發抖，當然知道是患上流行的瘧疾，可是她束手無策。她只好靠"想像"力來試行治理。例如，她知道金雞納是苦的，是從一種植物提煉出來的，就試以苦瓜水為藥！苦水喝了多天，苦不堪言，但全無起色。後來母親聽村民說，醫

431

治瘧疾的一個辦法是，患者每天在發冷顫抖之前，最好將心思集中在另一些事情上，忘記了顫抖的時間，打斷了按時顫抖的規律。這聽來似是無稽之談，後來竟然證明是生效的。幾個月後的某一天，在顫抖將至的時刻我跟一個孩子打架，打過了後，瘧疾竟然一去不返。

但在打架之前的幾個月，每天下午三時許，母親照例把我"趕"出家門，指明要在荒山野嶺遊玩，在日落之前不許回家。鄉民怎樣說，母親就怎樣做，顯然是因為愛莫能助，什麼古怪的辦法都要試一試了。於是，一連數月，我每天下午離家，到處亂跑，到了四時左右，或靜坐在山間蒼松之下，或蜷縮在溪水之旁，顫抖個把小時。事後看看還不到回家時間，就悄悄地坐着，心裡想着些什麼，等待太陽下山。

有幾個月的黃昏我是那樣過的。荒郊四顧無人，鳥聲、風聲此起彼落，陽光下的山影、樹影、草影不斷地伸長，然後很快地暗下去，而蟲聲就愈來愈響了。無所事事，我對光與影的轉變產生了興趣。每天在發冷顫抖之後，我大約花個多小時去細察日暮的陽光在草上、葉上或水中的演變。細察之下，光的變化很快，也就更引起我的興趣了。又因為時間有的是，我對光在物體的最微小的變化也不放過。草與葉之間的光可以變得如夢如幻；石塊上光的加減可以觸發觀者的想像力，使平凡的石頭重於泰山；水的光與影可以熱鬧，可以歡欣，但也可以變得寂靜、灰暗，甚至使人聯想到幽靈那方面去。

是的，幼年時，在廣西的幽美荒郊，因為患上了瘧疾，我曾經有一段長時期與光為伴。久而久之，像朋友一樣，我對光的特徵與"性格"很清楚，可以預先推斷它最微小的轉變。這是很特別的感受。我當時沒有想到，這感受連同它帶來的獨特知識，二十多年後使我在美國成了名。

（二）

幼年的經驗過眼煙雲，無可奈何地消逝了。事實上這些經驗我們可以不經意地記得很深刻，很清楚。"不思量，自難忘"，是蘇東坡說的。童年的事往往如此。長大後不會去想它，但在心底裡童年所得的印象驅之不去。廣西荒郊的日暮之光，離開那裡後我沒有想過，但二十多年後，在同樣的心情與類似的環境中，我就不能自已地重溫童年的感受。這是後話。

一九五五年，十九歲，我在香港中環一個櫥窗前看到簡慶福所攝的《水波的旋律》，心焉嚮往，就千方百計地找到一部舊相機，是戰前德國產的"祿來福來"，學人家玩攝影去。幾個月後，寄出四幀作品到香港國際沙龍參加比賽，兩幀入選的都被印在年鑑上，就不免中了"英雄感"之計，繼續在攝影上搞了好幾年。

攝影是以光描述對象，但在從事

攝影之初，我沒有想到童年時對光的認識有什麼關係。我在攝影上所學的"取"光，是那些墨守成規的、什麼高低色調的沙龍光法。一九五七年到了加拿大，有空時跑到圖書館去，遍尋各名家所著有關光法的書籍。後來有機會到一家有名的攝影室去作職業的攝影師，對各家各派的光法更瞭如指掌了。可以說，在燈光人像的安排上，我對當時每一派系的光法都可以運用自如。

因為在北美洲對攝影的視野擴大了，我對充滿教條意識的沙龍作品失卻了興趣。而職業攝影雖然可以賺點錢，但工作還是過於呆板，興趣就愈來愈小了。一九五九年進了洛杉磯的加州大學，在半工半讀的生涯中，每個月我到好萊塢（荷李活）教那裡的一些攝影師"燈光人像"之道，教一晚的收入可供個多月的生活費，倒也不錯。除此之外，我對攝影已失卻了興趣。

在加州大學選課，一些文藝的科目是必修的。我選修了幾科藝術歷史，成績好得出奇！這是因為我有一種連藝術教授也可能沒有的本領：任何稍有名望的畫家的畫，我可以一看畫中的光法就知道是誰的作品。即使像畢加索那樣把光形象化了，其光"法"我也可以一望而知。是的，西洋畫家對光的運用就像人的簽名一樣，各各不同。單看畫中的光，別的什麼也不用看，就可分辨是誰的手筆，即使一個畫家在不同時期有不同

的風格，其用光的特徵還是有跡可尋的。

一九六五年，我因為數次修改論文題目都不稱意，就決定花幾個月時間散散心，重操故技，每天下午拿着相機到加大附近的一個遊人甚少的園林去靜坐，希望攝得些什麼。當時心靈上很寂寞，腦海中沒有什麼值得想，也沒有什麼可以不想。一時間我返"長"還童，不經意中重獲童年時瘧疾發作後在廣西荒郊靜坐的感受。我彷彿再看到二十多年前所見到的花、草、葉、石與水的光幻，及其變化。那是很親切的光，書中沒有提及，畫中、相片中沒有見過，它對我就像他鄉遇故知，情深地對我說着些什麼。

沒有沙龍比賽的約束，也不受職業上顧客的要求，我就毫不猶豫地用相機把兒時對光的感受，一幅一幅地拍攝下來。毫無約束的表達，胸懷舒暢，攝影又怎會不得心應手？不到兩個月工夫，我拍攝到使自己很有滿足感的作品達三十餘幀。當時是個難以置信的數量了。後來老師阿爾欽在芝加哥問起，為什麼一九六四年我有兩個月不知所終，向他解釋之後，我忍不住補充說："如怨如訴的作品有時來得那麼容易，使我體會到莫扎特的感受是怎樣的！"

一九六七年三月，我在加州的長灘藝術博物館舉行個展。到了第三個星期，來自遠方的觀眾蜂擁而至。所有刊物上的評論，都談到我的光，而

《洛杉磯時報》藝術版上的大標題，只寫下一個"光"字。很多對攝影有興趣的人跑來問我那些光是怎樣處理的！我實在無從解釋。如夢如幻的光沒有法則，只是個人的一種感受而已。沒有誰會問莫扎特的音樂是用什麼方法寫成的。

長灘攝影展之後，我收到周遊美國各大城市作個展的一份邀請。但因為那時博士論文有了苗頭，分身乏術，就婉謝了。一九六七年，我答應加州一個正在新建的藝術館，為他們的開幕舉行個展。該年九月到美國的東北部，從早到晚拍攝了兩個星期，但近百卷還未沖洗的底片，在紐約唐人街進膳時給人連汽車內所有的衣物一起偷走了。個展開不成，攝影之舉也就中斷了一段很長的時期。幾年前，為了散散心，於週末到朋友的攝影室去，重操故技。技巧是以前的，但所用的燈光卻是新的科技了。在香港，鬧市中連一條草也不容易看到，除了室內人像是難有其它選擇的吧。

# 詩影流光錄——張五常攝影全集

編　撰　張五常

封面攝影　張五常

封底篆刻　徐慶華：夜深長見斗牛光焰

總編輯　葉海旋

編　輯　黃秋婷、黎雪梅

設　計　深圳市含笑今古文化有限公司

出　版　花千樹出版有限公司

地址：九龍深水埗元州街 290-296 號 1104 室

電郵：info@arcadiapress.com.hk

網址：http://www.arcadiapress.com.hk

印　刷　利高印刷有限公司

初　版　二〇二〇年十一月

ISBN　978-988-8484-52-2